U0073420

台灣版 序

本書如同書名所示，是一本究論與探索「當代藝術是甚麼」的書籍。不熟悉當代藝術者提出諸如「當代藝術始於何時？」「當代藝術與之前的美術差異何在？」「由誰決定作品的價值？」「作品的價格是如何決定的？」「要如何理解當代藝術？」等等的疑問，我也本著盡可能仔細詳述的方式論述與回答。

承蒙青睞厚愛，本書在日本廣受好評，在撰寫這篇台灣版序時增印發行已累積到10刷了。

即使是藝術專家也很少有人能夠立刻回答上述所有問題。除了藝術品價格之外，認真思考「當代藝術是甚麼」的人出乎意料地是少數派，這對藝術的未來而言是值得擔憂的。不光是藝術，一旦深思熟考理論的專家日益減少，該領域肯定會衰敗凋零。所以我希望不僅是一般人，藝術界人士也能廣泛閱讀本書。

本書的日文原版《現代アートとは何か》於2018年3月出版。自此以來，藝術界與全世界發生了許多事件。在藝術界，本書中提到的藝術家、策展人、收藏家等離開人世者不在少數。亦有美術館長與組織內部（in house）策展人也有人事更迭。

政界人士中，日本的安倍晉三首相（安倍前首相於2022年7月8日遭到刺殺身亡）、美國的川普（Donald Trump）總統、德國的梅克爾（Angela Merkel）首相下台，臺灣的李登輝前總統辭世。在英國，特蕾莎・梅（Theresa May）首相在脫歐的混亂狂潮中辭職，由前外交大臣強森（Boris Johnson）繼任首相，又因醜聞頻傳而辭職。後記中提到的沙烏地阿拉伯皇太子穆罕默德・沙爾曼（Mohammed bin Salman）涉嫌主導在沙烏地阿拉伯駐伊斯坦堡總領事館內謀殺了該國異議記者哈紹吉（Jamal Khashoggi）。

2

世界流行傳染病與戰爭的影響

始於2019年的COVID—19全球感染者約6億人，並導致約650萬人死亡。目前雖然疫情稍緩，但依舊在各地肆虐。俄羅斯對烏克蘭發動的侵略戰事陷入長期膠著，今後發展前途難料。傳染病與戰爭的影響遍及世界各國，藝術界亦無法倖免。人員與作品停止流動，許多美術館與畫廊暫時關閉，藝術節與博覽會被迫取消或延期。

由法蘭索瓦・皮諾委託安藤忠雄設計在巴黎的美術館，巴黎證券交易所——皮諾當代藝術收藏中心（Bourse de Commerce—Pinault Collection）（譯註：該建築前身為18世紀的巴黎證券交易所）於2021年5月開館。香港的M+開館時程也是不斷推遲，直到2021年11月才公開亮相。展覽受限於此前通過施行的香港國家安全法，勢必遭受廣泛限制。若現行體制持續下去，艾未未在天安門廣場豎中指的作品便會遭到封存。

疫情雖然使得藝術市場暫時停滯，但市場迅速復甦，甚至規模擴大，有兩個原因。其一是藝術交易急速轉向線上（online）市場；另一個則是由於各國政府的財政擴張與貨幣寬鬆政策導致市場上有大量剩餘資金流通。幾乎所有的剩餘資金皆流入金融機關、大型企業與富裕階層之手，用於股票等投資。除了IT等部分產業外，整體經濟處於極端不景氣狀態，但各國的股價卻在與實體經濟脫節的情況下持續上漲，其唯一理由無非是剩餘資金流入作為資產管理之用。而藝術品作為投資，是前景光明的商品。

彷彿為了證明這一點，2022年5月安迪・沃荷的《槍擊瑪麗蓮—鼠尾草藍色》（Shot Sage Blue Marilyn）在紐約佳士得拍賣會上以1.95億美元的價格落槌售出。以藝術作品而言，這是史上第三高的拍賣價格，僅次於在2017年以4.5億美元售出的李奧納多・達文西《救世主》，以及2015年以3億美金售出的威廉・德庫寧《交換（Interchange）》。

另一方面，NFT藝術也受到矚目。原來如此，區塊鏈技術有助於保證作品的真實性。然而，NFT與

藝術本身的價值毫無關係。這也是瘋狂市場的外在情況所帶來的一時狂歡。

被稱為當代藝術之父的杜象，除了自己的作品以外，有時也會交易熟人的作品，但從不漫天要價。

1964年他曾言「藝術家的生活在1915年，並不存在以賺錢為目標」（Marcel Duchamp & Calvin Tomkins, "Marcel Duchamp: The Afternoon Interviews"）。自杜象的發言歷經半個多世紀以來，狀況顯著惡化。「藝術現在無疑是被金錢給弄髒了」

只要世界不改變，藝術界的結構與市場的瘋狂程度將不會有任何改變。因為當代的藝術界與藝術市場，便是你我所生存其中的全球資本主義社會的縮影。在這一層意義上，本書所描繪的藝術結構無論是在疫情大流行前或之後、戰前或戰後，不知是幸或不幸，都仍存在。身為作者，我的心情五味雜陳。

「大敘事」結束了嗎？

2020年2月，我與妻子為了參觀第七屆亞洲藝術雙年展，而造訪位於台中市的國立臺灣美術館。

因為在台北亦有事要處理，我們搭乘了由香港起飛經關西機場抵達台北的國泰航空班機，在滿座的機艙內沒有戴口罩的，只有我們二個人。對於COVID-19疫情，日本人仍抱持著半信半疑的態度，但曾經歷過SARS的香港人與台灣人，必然早已對最壞狀況做好了準備。而世界衛生組織（WHO）認定本次疫情為「世界流行性傳染病」（pandemic），是在此一個月後的事情。

展覽會十分有趣。本屆策展人是由許家維與何子彥擔任，主題為「The Strangers from Beyond the Mountain and the Sea（來自山與海的異人）」。「Strangers」既可為異人、異文化、異種生物，也可以是在同一共同體內部反目相仇的他者。進入被稱為人類世的時代，帝國主義與殖民地時代的陰影猶存，這個世界有許多地方出現分裂與對立。參與藝術家在此種狀況下，以自己獨特的方式刻劃出了各式各樣的「Strangers」。黃漢明（Ming Wong，新加坡）、田村友一郎（日本）、夏爾芭·古普塔（Shilpa Gupta，印

4

度）、希瓦・K（Hiwa K，伊拉克）、朴贊景（Chan-Kyong Park，韓國）與王虹凱（台灣）的作品讓我留下了深刻印象。我們在一個充滿矛盾的世界裡生活、圖生存。這些作品深刻而真切的表現深深打動了我，但我同時也感到疑惑。如同我在本書後記中所提到的，在藝術作品中，政治與社會主題過於突出乃是時代的扭曲。藝術家處於瘋狂的時代，宛如被動員上戰場的平民一樣被迫面對瘋狂。正因如此作品才深刻而真切，但這就是藝術本該引以為追求的方向嗎？

我也十分在意當代藝術作品比以前更加「小格局」的現象。雖說是「小」，但我所討論的不是作品的規模大小。而是包含政治性主題在內，藝術家作品所處理的主題，全都是身邊周遭的事物。雖有親切熟悉感，卻無法令人振奮。

如同本書所述，杜象藉由現成物從根基上改變了藝術的本質。雖然本書並未詳述，但他對世界定律（宇宙形成的法則）的思索，在其代表作《新娘甚至被光棍們扒光了衣服》（通稱《大玻璃》）中投射了自己的宇宙觀。這一點在本書中亦未提及，安迪・沃荷意識到超越杜象是不可能的，於是透過將同時代美國名人、普通的日常用品與悲慘的社會事件等創作成作品，記錄時代，企圖藉此「成為」世界。我打算在自己的下一本書提到這些事情，此處暫且不論。如同杜象或安迪・沃荷一般致力挑戰的宏大主題，乃至被稱為浮誇妄想的藝術家，在他們之後便再未現蹤了。所有人都未對哲學家李歐塔所稱「大敘事」的終結提出疑義，而滿足於編織「小敘事」。這讓人有點悲傷、寂寞。

包含台灣與日本在內，世界的劇烈變化今後可能還會繼續。藝術家深刻真切的表達呈現亦將不斷湧現。在向他們的思想與作品致敬的同時，我更願期待「大格局」作品登場的那一天。但願拙作能對此有所貢獻。並且，我要對所有讓本書台灣版得以實現的相關參與者，與所有拿起本書的讀者致上謝意。

2022年8月 於酷熱的京都

小崎哲哉

目次

台灣版　序 ……… 2

序章　威尼斯雙年展——聚集在水都的紳士淑女 ……… 11

第一章　市場——猙獰巨龍的戰場 ……… 25

1　億萬富翁的狩獵本能 ……… 26

2　超級收藏家之間的戰爭 ……… 33

3　公主是第一名買家 ……… 40

4　經紀人—高古軒帝國的光環與黑幕 ……… 47

5　「POWER 100」—映照藝術界鏡子的背面 ……… 54

第二章　美術館——藝術殿堂的內憂外患 ……… 63

1　香港M＋館長的閃電辭職 ……… 64

第四章　策展人——歷史與當代的平衡 …………… 145

1 「大地魔術師」展與第九屆卡塞爾文件展 (Documenta IX) …………… 146

2 讓・于貝爾・馬爾丹 (Jean-Hubert Martin)——性與死與人類學 …………… 156

3 荷特 (Jan Hoet)——「閉鎖迴路」的開放 …………… 165

4 「縱向」的荷特與「橫向」的馬爾丹 …………… 176

第三章　評論者——批評與理論的危機 …………… 107

1 瀕臨絕種的評論家 …………… 108

2 瀕臨絕種的理論家與運動 …………… 117

3 美學何去何從？ …………… 126

4 波里斯・葛羅伊斯 (Boris Groys) 的理論觀點 …………… 136

5 迷途的泰德現代美術館 (Tate Modern) …………… 97

4 迷途的MoMA (紐約現代美術館) …………… 92

3 與不可見的收藏的戰鬥 …………… 82

2 西班牙、韓國與日本的「審查」 …………… 71

第五章　藝術家──參照藝術史是否必要？……187

1　日本的當代藝術與「世界標準」……188

2　希朵・史戴耶爾（Hito Steyerl）與漢斯・哈克（Hans Haacke）的鬥爭……197

3　引用與言及──動搖的「藝術」定義……206

4　貝克特（Samuel Beckett）與當代藝術……217

5　杜象「便器」的結果……227

第六章　觀眾──何謂主動的詮釋者？……237

1　觀賞者的變化……238

2　當代藝術的3大要素……248

第七章　當代藝術的動機……259

1　對新視覺・感官的追求……260

2　對媒介與知覺的探究……267

3　對體制的言及與異議……277

4　現實與政治……283

5 思想・哲學・科學・世界認知293

6 我與世界・記憶・歷史・共同體302

7 愛慾・死亡・神聖性311

第八章　當代藝術計分法321

第九章　繪畫與攝影的危機339

終章　當代藝術的現狀與未來353

後記371

註釋與出處xv

重要人名、團體名索引iii

圖片來源i

經常聽到「若是想要了解當代藝術，先去看看威尼斯雙年展就行了」這樣的說法。我自己也曾經向學生或是認識的人這麼說過。威尼斯雙年展擁有自1895年以來傲人的悠久傳統，是最高規格的藝術盛會，因為是集合展示各國最先端藝術的櫥窗，作品的水準高，也能一目了然現今的趨勢；來自世界各地的藝術愛好者也為展會增添國際級的絢爛光彩。因為是世界首屈一指的觀光勝地，光是漫步其中也樂趣十足。尤其對一般觀眾開展前，僅開放給特別貴賓或媒體參考的開幕預覽會，更是具有一覽的價值。

最近數屆的威尼斯雙年展，我雖然都打算在可以好好看展的時間去一趟但未能成行；以前辦藝術雜誌時，我一定不會缺席預覽會。所有參展的藝術家除了已逝者，都會齊聚一堂。雙年展的策展人當然不在話下，各國國家館的策展人也聚集而來，有力美術館的館長或館員們也是成群結隊。因此這個場合雖在探訪或資訊收集上極其便利，但同時另一方面，被牽絆在四處寒暄「好久不見，都好嗎」，也就無法慢慢地仔細看展了。在廣闊的會場來回走動之後，晚間又因為有數不清的宴會，讓人身心（腳與胃）俱疲。

不過，不僅僅是當代藝術的作品本身，若是想要了解目前當代藝術建立的系統與機制，建議不管利用何種方式都要一觀預覽會。不是可以喝免費香檳之故，而是因為那些打造出、或是正在運作此一系統或機制的人們，幾乎都會在這個場合出現。自不待言，我指的就是上述這群藝術界中的VIP們。

藝術界的奧運

威尼斯雙年展（以下稱雙年展），亦被稱為藝術界的奧運或世界盃足球賽。以綠園城堡（威尼斯最大的公園）與軍械庫（威尼斯共和國時代的國立造船廠）這兩個主會場為中心，各國國家館以金獅獎為目標展開競爭，故被取了這些別名。那麼，若是要說有無如同國際奧林匹克委員會（IOC）或是國際足球總會（FIFA）等組織的存在，勉強說來，主辦單位雙年展基金會扮演相當於這些機構的角色。話雖如此，各

12

2011年威尼斯雙年展日本館的接待酒會

束芋的展出，2011年威尼斯雙年展日本館開幕預展。

綠園城堡的入口處，2015年威尼斯雙年展。

國並沒有隸屬雙年展基金會的組織，與國際奧委會或國際足總這類機構十分不同。基金會的管理人員應該也絕無如同國際奧會的高層被解職，或是像國際足總的官員遭逮捕般的情況吧。因為雙年展的相關人員從結構上來說，幾乎不可能逾矩到產生違法行為的程度。

因為每次主辦城市都是威尼斯，所以沒有申辦的運作活動。雖說會有數十萬的觀光客造訪，但與動輒數百萬計的奧運或是世界盃足球賽相比，在人數上差了一個位數，門票收入算不上大數目。也沒有因播映權回扣而帶來巨額賄賂的全球電視現場轉播。相較於足球等競賽，當代藝術最高等級盛會的甜頭顯然是少得多了。雖然是國際級，但因為不是以主流大眾為目標對象的大型活動，這也是理所當然的。

但是，聚集在雙年展預覽會的這群紳士與淑女，較之於國際奧會或國際足總的高層，遠具有更高的自尊心並擁有與其相應的權利。能夠立即回答「當代藝術是甚麼」的人當中，專家應該不在少數吧，但他

13

2015 年威尼斯雙年展主題館

／她們卻是可以決定當代藝術價值的特權階級。若說運動領域的超凡才能，任誰都能看出來，排除演技得分等在計分上可能帶入主觀性的競技，其能力得以測量、紀錄等形式加以客觀的數值化。但是要決定藝術優劣並沒有絕對的基準，必須依賴某人的判斷。他／她們以這個「某人」的身分，選出應該留存在藝術史上的作品。在自己死後仍持續編纂藝術正史的歡悅與自負，再加上在現世可以取得的些微，亦或是高額的報酬。所謂「自尊與權利」正是這個意思。

高額的報酬？沒錯，報酬當然會因為職種而有所不同，而這成了動機的一部份。不論喜歡與否，藝術的價值與價格（幾乎）是緊密連結而不可分的，因為決定價值的是他／她們，可能透過各式各樣的形式獲益回本。就這層意義而言，可以說不是基金會本身，而是也包含了基金會在內的前述ＶＩＰ們，擔負了相當於國際奧運或國際足總的角色。正因如此，參加雙年展的預覽會一事才會如此有趣。因為透過從世界各國聚集而來的ＶＩＰ們的動靜，得以窺見藝術界的結構（至於「若是如此，那麼不是雙年展這一類非商業性的藝術節，而是去參加以巴塞爾藝術博覽會為代表的藝術商展不是更好？」等乍見言之有理的疑問，其答案將於後詳述。）

在本書中，將介紹決定當代藝術價值與價格的人們，換言之，即狹義的藝術界的組成成員，一同思考「當代藝術是甚麼」此一課題。這個輪廓曖昧不清的集團決定了當代藝術的價值。這是否具有正當性？他們是否有這樣的權利等問題，相信在閱讀本書的過程中能夠得到答案。屆時，「當代藝術的價值為何」此一大哉問的答案，應將自然明白。

針對2015年雙年展的批判

順帶一提，2015年的雙年展較歷年展會招致了更多批判。正面而善意的僅有《紐約時報》[01] 等極少數的媒體，其他如「憂鬱而無趣醜陋」（2015年5月8日《Artnet News》[02]、「將世界與藝術家與作品，不具真正批判性洞察力及感情地組裝起來」（2015年5月8日《解放報》[03]）、「與其說是令人雀躍的冒險，更像是消沉疲憊的跋涉」（2015年5月10日《衛報／觀察者報》[04] 等惡評不在少數。我雖然認為這是一次完成度極高的展會，但也非常清楚何以會得到此種反應的理由。

說明的順序有些顛倒了，雙年展的官方正式展會可以大致區分為兩種。其一是上述的各國國家館的國別展示。另一種則是由策展人所自行策畫的企劃展。雙年展的大會主題雖會事先公布，但公布其時參與各國國家館的藝術家早已定案的狀況十分常見，可將大會主題視為藝術總監企劃展的展覽方向。媒體的批判也是集中針對此一企劃展。

得到業界高度評價，出身奈及利亞的策展人歐奎‧恩威佐（Okwui Enwezor，威尼斯雙年展首位非裔策展人）所採用與倡議的大會主題為「全世界的未來們（All the World's Futures）」。「未來」成了複數形，正是箇中三昧所在。「未來們」並不一定都是充滿希望的，也並非均質的。是一次非常政治的、社會性的，更正確地來說甚至是激進的、左傾色彩濃厚的展覽，收錄在圖錄中的策展理念（statement）也明確地呈現出此一傾向。

開頭所引用的，是據稱因遭納粹迫害而於1940年服毒自殺的猶太人評論家華特‧班雅明（Walter Benjamin）的評論《歷史哲學論綱》其中一節，是關於保羅‧克利《新天使（Angelus Novus）》這幅畫的文章。天使背對著未來，凝視著過去的失序。失序在殘骸上層層疊疊堆砌著殘骸，並將殘骸向著天使丟擲過來。天使雖然想要在此駐留，但從天堂吹來暴風，風暴讓天使只能無可抵抗地朝著根本不想前往的

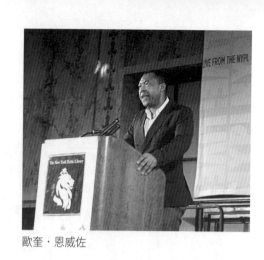
歐奎・恩威佐

點，放上了以20世紀最大的瘋狂為主題的藝術作品。

「回到《資本論》」

後面有座天花板挑高的競技場（arena，主展區中的空間之一）中，以投映出字幕的巨大螢幕為背景，演員們進行朗讀。所朗讀的文本內容是馬克思的《資本論》，導演則是由以影像藝術而知名的藝術家艾薩克・朱利安（Isaac Julien）擔綱。就朗讀進行長達7個月、在展期中每天都持續這一點而言，應該可以稱此文本是以低音伴奏形式貫穿企劃展來喚起主旋律吧。當托瑪・皮凱提（Thomas Piketty）的《二十一世紀資本論》（台譯）成為全球性暢銷書的時代，恩威佐（以及朱利安）訴說著要回到「原著」《資本論》。

未來。眼前堆疊的殘骸，幾乎上達天際……。班雅明至死都隨身帶著這幅畫，而恩威佐所引用的文字則是以其下一語作結。「這場暴風就是我們所稱的進步啊」。

接續在這句話之後的正文，首先是「藝術不具有任何義務。對於社會問題或批判式政治參與的所有訴求，閉口不言、充耳不聞永遠都是可能的選項」這樣一般通論的敘述。但是，實際的展覽中則盡是些令口、耳都張開的作品。一進入位於綠園城堡的中央主題館，最初迎面而來的是法比奧・毛里（Fabio Mauri）的裝置作品。延展向天際的梯子前方，堆積著數個舊旅行箱，或許也可視為瓦礫之山。成堆旅行箱的角落有半裸女性的黑白照片，其胸前刺著大衛星的刺青。任誰都能看的出來，這是追悼被送進集中營、全身被剝光後遭到殺害的猶太人的作品。恩威佐在自己企劃展的起

法比奧‧毛里《Macchina per fissare acquerelli》（2007，正面）；《Il Muro Occidentale o del Pianto》（1993，背面）
（2015 年威尼斯雙年展）

《Macchina per fissare acquerelli》中旅行箱角落照片
（2015 年威尼斯雙年展）

以納粹大屠殺的暴行為起點，到將馬克思所縝密分析的資本主義發展至極限的這部戰後史，正是此一企劃展所描繪的對象。

因此展示是「過去的失序」與持續成長的「殘骸之山」的大會串。複寫各式示威照片的里克利‧提拉瓦尼（Rirkrit Tiravanija）的圖畫；描繪自己在進行齊頭式管理教育的教室中，變身為顯微鏡的石田徹也的繪畫；捕捉經濟大蕭條後失業者影像的埃文斯（Walker Evans）的照片；閃爍著「American Violence（美國暴力）」字樣的布魯斯‧瑙曼（Bruce Nauman）卍字型霓虹燈標誌，如實翻製大砲或槍枝等武器的帕斯卡里（Pino Pascali）或莫妮卡‧邦維奇妮（Monica Bonvicini）的立體作品。聚焦世界各地的職業與勞動者的安潔‧伊曼（Anje Ehmann）與法洛基（Harun Farocki）的紀錄片影像……。綠園城堡中並排著數座由瑞克斯媒體小組（Raqs Media Collective）所創作的沒有臉孔的水泥雕像，讓人聯想到自1989年以降，在許多國家中被群眾拉下台失勢的獨裁者們的身影。

確實不是會讓人心情開朗的展覽，不過，現實明明不是歡快明朗的，卻做出無憂無慮無思想的展覽給人看，我也是不以為然的。1990年代以降，成為當代藝術主要潮流的「後殖民主義」與「多元文化主

艾薩克・朱利安《讀資本論》
（2015 年威尼斯雙年展）

里克利・提拉瓦尼《示威畫（Demonstration Drawings）》（2007-2015）
（2015 年威尼斯雙年展）

義」等主題，時至今日仍然適切。這是因為第二次世界大戰與美蘇冷戰結束之後，雖然殖民地主義漸次崩壞、多元文化主義大致成為共識，但世界上待解決的問題仍然堆積如山的緣故。因此，我認為前述的批判如同網路右翼分子對自由派的批判一般單純淺薄。但是，實際上恩威佐的策展，也非僅如此單純的批判。而是，圍繞著資本主義與藝術之間的關係，更為本質性的批判。

《資本論》與勞斯萊斯

本次雙年展仍然選擇處理「後殖民主義」與「多元文化主義」，這些自1990年代以降大家過於熟悉的主題。而且一開始被當成參照座標的，又是早已陳腔濫調的「左傾評論家」班雅明的文章。因為藝術節理應是嘉年華會，如此陳腐灰暗的主題或展覽，也真是夠了！這是許多媒體給出的批評。但是，這樣的非難也未免過於淺薄單純了。更有甚者，藝術所本應擔負的角色之一「對社會狀況提出異議」，也未免被過分輕忽了。

恩威佐在先前所引言的宣言中寫道「全球再度陷於分裂與失序。遭暴力騷亂所威脅，因經濟危機、疫病蔓延的陰影而恐慌；在公海、沙漠或是國境邊界上演的分離主義政治與人道主義危機，使得移民、難

判帶來這些問題的全球資本主義。但是，目前藝術界的繁榮，也正是仰賴同樣的全球資本主義才得以存在。藉由全球化的交通、貿易、通訊與投資等累積資產的富裕階級，換言之正是搾取弱者的強者在支撐著藝術界，而站在這個世界頂點的不是其他，正是威尼斯雙年展。隱蔽這個事實而聚焦於世界的陰暗處，做出自己站在

實際上，恩威佐的企劃展列舉出了戰爭、暴力、歧視、貧窮、經濟差距與環境破壞等當代問題，並批

那些傢伙還不是偽善者嗎？

種族滅絕屠殺其人民100周年為主題的亞美尼亞館，這也可視為一種政治姿態或是偽裝掩飾。終究，

站在讓世界毀滅者的這一邊吧？本次得到雙年展所頒予的金獅獎的國家館，是以鄂圖曼土耳其帝國政府

的角度在讓世界毀滅自身的話又會如何呢？恩威佐可有站在「移民、難民及絕望的人們」這一邊？不如說，他是

同角度的批判。原來如此，透過鳥眼俯瞰，那傢伙所看到的世界樣貌也許是正確的。不過，如果以蟲眼

乍見之下，此一主張是讓人覺得有說服力的。但正因為真確掌握了世界狀況，恩威佐遭到來自完全不

此稱之為「陳腐」應該是不恰當的吧。對於恩威佐的態度，毋寧說是應該加以讚賞的，不是嗎？

民或絕望的人們，盼於乍見和平豐饒的土地上尋求安息之地」。對於世界狀況的認知可謂一語中的，將

石田徹也《萌芽》（1998）
（2015年威尼斯雙年展）

莫妮卡・邦維奇妮《隱隱燃燒（Latent Combustion）》（2015）
（2015年威尼斯雙年展）

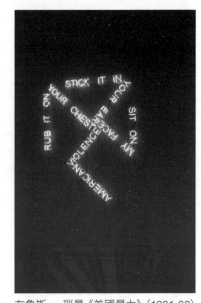

布魯斯・瑙曼《美國暴力》（1981-82）
（2015 年威尼斯雙年展）

弱者這一邊的行為，已超過偽善的程度，甚至可稱之為犯罪了。以上，應該可說是對恩威佐本質上的批判。

將觀眾的目光從全球資本主義與藝術界的勾結共生關係轉移開來，按下不表自己的立場，不告發悲慘的社會狀況。如果這件事是犯罪的話，恩威佐還有位「共犯」，正是遭媒體點名的前述的朱利安。他是在雙年展會期中，每天進行《資本論》朗讀活動的藝術家，他自己與著名的馬克思學者大衛・哈維（David Harvey）的對談影像裝置作品《資本（Kapital）》，也在主題展的其他區域進行展示。

如此志向遠大的藝術家，為何得被稱為共犯呢？

其實朱利安除了受恩威佐委託擔任《資本論》朗讀的導演，也同時接受了車商勞斯萊斯的委託創作，換言之創作製作費得到贊助者全額負擔，完成了全新影像裝置作品《岩石對鑽石（Stones against Diamonds）》。先於巴塞爾藝博會的一般公眾觀覽前，在雙年展預展期間進行特別首映。當然，也包含了豪華的酒會。馬克思的代表作品與富裕階層專用的高級汽車品牌，兩者之間的對比未免太過鮮明強烈；想當然爾，媒體雖尚不至於批判，但揶揄是免不了的。在主題館所進行的事情，與會場外進行的事情可不是完全不同嗎？對此詰問應該是百口莫辯的吧。

漂浮在運河上的《移民船沉沒報導小船》

另一方面，如同呼應對恩威佐的本質性批判一般，有位藝術家在同一時期發表了作品，從外部劇烈動

搖作為觀光景點的威尼斯與雙年展。他正是以電影《維克・穆尼斯──垃圾藝術的奇蹟》為人所知的維克・穆尼斯（Vik Muniz）。

穆尼斯打造了看起來像是用巨大報紙摺出來的木製小船，並讓其漂浮在威尼斯的運河上。小船表面轉印了2013年10月在義大利最南端的拉姆培杜薩島的海灘，從利比亞載著移民們的小船翻覆的新聞報導。此一意外造成將近400人死亡。在雙年展開幕前不久，在同樣的海域又發生船隻翻覆事件，造成移民700人死亡。其後意外持續發生，同樣在地中海的另一邊，這一次是從敘利亞出發的難民船相繼翻覆。在威尼斯沉醉於慶典氣氛中的觀光客或藝術愛好者們，並未直視這發生在自己身邊近在咫尺的悲劇。針對這樣的態度，穆尼斯的小船從正面直接加以批判。

在雙年展華美熱鬧的會場，自然完全見不到移民或是難民的身影。漂浮在威尼斯的海面或運河上的盡是觀光客所搭乘的水上巴士或鳳尾船，又或是來觀賞雙年展的超級收藏家們的私人豪華郵輪。在難民的

故鄉利比亞或敘利亞，此刻藝術並不存在，就算存在，他們當中也沒有人有餘裕鑑賞藝術吧。更不用說，不但沒有不斷打開香檳的社交場合，更有成千上萬不斷遭殺害的人們。明明在同樣的時代，僅有一線之隔的地區，卻是兩者全然不同的異世界。

穆尼斯在2001年以巴西代表的身分參與威尼斯雙年展，現在則是在許多藝術家排行榜中經常名列前茅的暢銷藝

瑞克斯媒體小組《加冕公園（Coronation Park）》（2015）
（2015 年威尼斯雙年展）

術家，作品價格從而高昂，在2014年也為高級香檳品牌皮耶爵（Perrier Jouet）設計限定瓶款。「移民船沉沒報導小船與高級香檳」之間的對比關係，可說也與《資本論》與「高級汽車」的構圖相同。但是，新聞媒體卻未對穆尼斯與品牌之間的關係提出質難。而在同一時間點同在威尼斯，也許是觀察不周（遲鈍？）之故，才只讓朱利安一人被當成惡人。勞斯萊斯惡質但皮耶爵就還好，此種邏輯本來就無法成立吧。針對恩威佐的批判也是，雖出手了但又語焉不詳。何以新聞媒體對皮耶爵的究責態度會如此姑息呢？

那是因為無論是怎樣的藝術家，終歸是棲住在與全球資本主義勾結共生的藝術界中，也就是一丘之貌，而關於這一點，新聞媒體也知之甚詳。接受高級品牌贊助的藝術展會、藝術節、展覽會不勝枚舉，與這些品牌「合作」的藝術家，也大有人在。不僅是藝術家。身為策展人的恩威佐、雙年展財團的董事們、聚集在開幕預覽的各國藝術相關者們，大家也都是如此。更進一步而言，撰寫報導的新聞記者們，也或多或少是「共犯」集團的成員。在各式各樣的藝術活動中，喝著包含皮耶爵在內的香檳的我本人，也是其中非常小的一貌。生活在藝術界中的人，無法從難以撼動的系統中逃脫。當代藝術，無法從系統中獨立出來單獨存在。

作為「紅白歌唱大賽」的威尼斯雙年展

但是，這是真的嗎？不依附系統的當代藝術是絕對不可能的嗎？試著再次思考這個問題的答案。先前提到，為了窺見藝術界的構造，不是前往巴塞爾藝術展之類的藝術博覽會，而是應去威尼斯雙年展的預覽會，其理由我想各位應該已經知道了。因為比起藝博會，只要稍微動點腦筋就知道，雙年展更能夠讓人看見藝術界宿命式地所抱持的矛盾與衝突。

巴塞爾藝術博覽會每年於瑞士的巴塞爾舉辦，是世界上最高等級的藝術博覽會。1970年以降，入場

參觀人數與銷售額穩健成長，現在除了原本的據點以外，亦在邁阿密與香港舉辦。2015年度有來自33

個國家共284間畫廊參展，在6天展期中有9萬8千人造訪（主辦單位公布數字）。據博覽會的正式贊助

者之一，保險、金融業的安盛集團（AXA）所稱，參展作品的推估總額超過30億美金以上。

藝術業界經常說「在威尼斯看展，在巴塞爾買作品」。這兩個城市的舉辦日期相距不遠，且兩個展會的舉辦日期

也相近。雖然2015年雙年展為了配合米蘭萬國覽會，將開幕日期提前了1個月左右，但通常雙年展

是每隔一年的6月第1週開幕，而巴塞爾則是每年6月的第2週開幕。兼作初夏旅行（超級收藏家們是以

私人飛機代步），藝術界的VIP們漫步參加兩個都市的大型活動。

但若僅是距離或舉辦時間接近，還不足以讓人稱「在威尼斯看展，在巴塞爾買作品」。打個比方，威

尼斯雙年展很像日本NHK「紅白歌唱大賽」。雖不知真偽，但聽說紅白的演出費是破壞行情的低價。

即使如此，仍有許多歌手想參加演出，因為除了參加本身是一件光榮的事之外，據說是因為參加之後地

方巡演的酬勞行情也會跳增。同樣的力學結構，在距離NHK表演廳遙遠的義大利藝術活動上也發揮相

同的作用力。在威尼斯參展的藝術家，其身價將水漲船高。

近來，雖然在會場中也會舉行與直接交易無關，且品質高的特別展或演出，但巴塞爾藝博會基本上就

是交易場合。在威尼斯無法購買（未販售）的作品，可以在巴塞爾買到（銷售中）。而也因為是由各國最

高級別的畫廊展示最上乘的藝術家的作品，打算賣給世界上屈指可數的大富豪，在豪華程度上，甚至有

凌駕雙年展之處。針對VIP，提供豪華禮車接送、特別早餐、午餐、晚餐會，招待參加獨家的閉門導

覽會或宴會等服務。若能夠參加這些活動，應該就可以很清楚地知道，屬於藝術界的這一小撮人們得到

怎麼樣的待遇。

買賣的場合，基本上是由真心話支配的。威尼斯雙年展之所以有趣，是因為該處不是交易場合，所以

具有先打出如同「反全球資本主義」這樣的冠冕堂皇的主張，又可以看出其背後真意的雙重性。固然巴

塞爾的特別展也有場面話的主張，但雙年展的規模與影響力當然凌駕巴塞爾之上。這種情況雖非直接出自近松門左衛門所討論的對象，但也可說是虛實皮膜（譯註：近松門左衛門的藝術理論，認為藝術是存在於虛構與事實間所形成的微妙場域）吧。真心話與場面話之間的反差，我想在任何領域任何事物上反映出來都是有趣的。

總之，進入藝術界這件事，不論有無意願，都背負了全球資本主義「勝利組」的標籤。當然勝利組也是五花八門，既有像是群聚在免費酒精上的寄生蟲一樣的小貉，也有身懷莫大資產而如同君臨天下恐龍一般的巨型大貉。首先，將介紹策展人或新聞從業人員無法比擬的，位於當代藝術世界核心的猙獰巨龍們。

第一章

市場
——猙獰巨龍的戰場

1 億萬富翁的狩獵本能

不限於威尼斯雙年展或藝術節，大型活動都常都附帶「Collateral Event」。「Collateral」一字，也許會讓人想起湯姆·克魯斯所主演的同名電影（台譯《落日殺神》，但電影的名片是暗指「不走運的連累」之意。

放在名詞「Event」之前，當然是做形容詞用，代表「附帶」、「牽連」之意。因此Collateral Event最穩健妥當的翻譯，是「同時舉辦的活動」（譯註：華人常譯為會外展、外圍展或平行展），實質可說是「搭便車活動」（幸運的牽連？）。

因是世界最大且最高規格的藝術節，故而搭便車活動也非常多。2015年光是在導覽手冊上正式登載，即雙年展官方承認的就有44項企畫之多。實際保守估計，活動數量應該達到三位數吧。看準了來自世界各地的藝術愛好者，毫不遜色於主展覽的高水準展覽會也不在少數。像是2013年，Prada基金會所舉辦的「當態度成為形式：伯恩1969／威尼斯2013（WHEN ATTITUDES BECOME FORM: BERN 1969／VENICE 2013）」展覽便蔚為話題。再現半個世紀前，傳奇策展人史澤曼（Harald Szeemann）所企劃的傳奇性聯展。

而近年最受到矚目的會外展，當屬展示法國大富豪兼超級收藏家法蘭索瓦·皮諾（Francois Pinault）兩座美術館的收藏，其中特別是在2009年華麗開館的威尼斯海關大樓美術館所舉辦的展覽會（譯註：另一座則是同樣位在威尼斯、於2006年開館的格拉西宮）吧。威尼斯海關大樓位於大運河與朱卡代運河

法國大富豪也是超級收藏家
法蘭索瓦·皮諾

26

威尼斯海關大樓美術館

在威尼斯海關大樓美術館預展中被記者包圍的安藤忠雄

（Giudecca Canal）匯流的岬角上，17世紀後半興建作為關稅機關，約5千平方公尺的建物。皮諾在與古根漢財團的競標中勝出，與威尼斯市政府簽訂了租借此歷史建物33年的契約。皮諾在與古根稱花費了2000萬歐元，不過安藤的設計極少介入原始建物（或說看不出明顯介入痕跡），活用白牆紅磚等舊建材的設計，評價不惡。

皮諾在當年度《ArtReview》雜誌的「POWER 100」[*01]收藏家項獲得排名第一（整體排名第6）的寶座。關於「POWER 100」在之後章節會有詳細說明，這是每年公布一次的「當代藝術界最具影響力人士」排行榜。在此處被列出的100人，與在序章中所提到「狹義的藝術界的組成成員」極其接近。而在其中佔據如此位置的大富豪，到底是何人物呢？

億萬富翁的超頂級收藏

法蘭索瓦‧皮諾1936年生於布列塔尼的農家，2015年為法國排名第五（世界排名第65）的資產家，根據當時商業雜誌《富比士》「世界富豪排行榜」[*02]的資料，其總資產約140億美元。這個金額超過牙買加或辛巴威的GDP（國內生產毛額），幾乎等於肯亞、黎巴嫩或突尼西亞等國的年度政府預算。生於不甚富裕的家庭，且在法國這樣偏重學歷的階級社會中，以高中中輟學歷可以在一代就累積起

傑夫·昆斯

達米安·赫斯特

這樣的財富，應該堪稱「勵志故事中的主角」吧。

而皮諾所統率的帝國，則是舊稱巴黎春天集團（PPR），於2013年更名為開雲（Kering）的時尚精品複合集團。創立後持續收購古馳

（Gucci）、彪馬（Puma）等品牌，目前其旗下有古馳、寶緹嘉（Bottega Veneta）、亞歷山大·麥昆（Alexander McQueen）、巴黎世家（Balenciaga）、史黛拉·麥卡尼（Stella McCartney）、寶詩龍（Boucheron）與彪馬（Puma）等知名品牌。

開雲集團的舵手一職雖然於2005年由兒子法蘭索瓦—亨利（Francois-Henri Pinault）接手，但皮諾以開雲控股公司阿提米絲（Artemis）董事長、大股東的身分，隱然仍對集團整體擁有影響力。除了投資公司阿提米絲以外，還持有波爾多五大酒莊之一的拉圖堡酒莊、以及世界最大的拍賣公司佳士得。姑且不論超高級名酒莊，超級收藏家擁有拍賣公司難道沒有問題嗎？應該也有很多人心生疑竇吧。（當然有問題）關於這點容後詳述。

話說，皮諾在40多歲時對繪畫起心動念，開始收集20世紀，特別是第2次世界大戰之後的作品。據說是因為「在這之前的作品已經由美術館收藏了，我注意到若是戰後作品，就還留有亮眼而有價值者」*03，這是許多當代藝術的超級藏家追述的想法。古典傑作幾乎不會在市場上流通雖然是事實，但這也是好勝

好戰型的藏家無論在任何領域都不甘流於第二名的心理在作祟，我想先指出這一點。

目前皮諾是擁有據稱超過2500件藏品的大型收藏持有人，而且是其第一流的作品。2015年做為雙年展的會外展，是在威尼斯海關大樓美術館，委託成長於丹麥的越南藝術家傅丹（Danh Vo）與心腹策展人卡洛琳‧布爾喬亞（Caroline Bourgeois），運用自己的藏品策畫了「脫口而出（Slip of the Tongue）」一展。傅丹曾在雙年展擔任丹麥藝術家的代表藝術家，也被招聘參加巴塞爾藝博會的官方講座，是近年十分受到注目的年輕藝術家。該會外展也加入了自己的作品，從羅丹到工藤哲巳等近現代重量級藝術家的作品，與借展自其他基金會或美術館的中世紀宗教畫等並列展出。

同時，皮諾讓雙年展與藝術界都瞠目結舌。他以800萬歐元將大會企劃展焦點之一的德國巨匠巴澤利茨（Georg Baselitz）所繪製的8件巨大新作繪畫作品全數買下。在2007年，搶在世界有名的美術館或其他大藏家的前頭。皮諾在雙年展得手話題作品這並不是第一次。在序章雖然寫道「在威尼斯無法購買作品」，即使無法在當場買下，雙年展作為商品先行展示的場域，充分發揮了功能。對皮諾這樣既有貪欲又敏捷的獵人而言，這裡正是富含魅力的展示場及獵場。

大收藏家身兼拍賣公司的老闆

在作品的狩獵，不，買賣上最重要的，當然是關於「獵物」的資訊。資訊不正確便沒有意義，越快得到資訊越有價值。圍繞在皮諾（身邊）的資訊提供者雖然各式各樣，包含策展人、畫廊商、法國前文化部長（！）等，其中有能夠讓皮諾優先進到確定有最好獵物的獵場、而且還是在避人耳目的狀態下的人

昆斯（Jeff Koons）、赫斯特（Damien Hirst）、村上隆……。收藏幾乎是確定將在藝術史上留名的藝術家。

物：經手蘇菲・卡爾（Sophie Calle）、莫瑞吉奧・卡特蘭（Maurizio Cattelan）、JR（法國視覺藝術家）與村上隆的巴黎畫廊商，貝浩登（Emmanuel Perrotin）。

藝術博覽會在正式開展日前的入場，是有嚴密管控的。一方面是商品（藝術作品）的數量有限，而因為購入原則是先下手為強，先搶先得，若是事先看過商品者先付了訂金等，便違反公平原則了。然而，貝浩登在2005年的巴塞爾藝博會，在佈展期間將能夠入場的參展者通行證交給了當時擔任包含皮諾等大收藏家們顧問的菲力普・希格拉（Philippe Ségalot）。為了這個原因貝浩登隔年雖被禁止展出，但卻謠傳菲利普雇用了好萊塢的化妝師變身為禿頭大叔混入了展會中[*04]。

話雖如此，現在這個故事聽起來平鋪直敘稀鬆平常。超級藏家所購買這一類高價的作品，在展會開幕前就已經在檯面下被預約了。別說是藝博會了，也有作品甚至不會擺設在畫廊的店頭。雖然這是違反業界規則的，但也並非沒有未經畫廊仲介就直接向藝術家購買的案例。在密室，或說避稅天堂進行交易的話就能夠免於被課稅，不經由畫廊的話，也無須支付佔行情半價的佣金（手續費）就能完成交易。這些不僅是謠傳，不限於歐美各國，就連俄國、中國與中東都出現了超級藏家的現今，已是藝術界的常識。真要認真的話，並不是在開幕前冒著危險混進藝博會會場，而是能夠暗地裡隱密地訴諸其他手段。

這點暫且不論，如同先前所述，許多意見傾向皮諾擁有佳士得這件事才是大問題。像這樣的超級藏家，是世界最大拍賣公司的實質支配者，難道在法律面、道德倫理上沒有問題嗎？在質問這一點前，應該有必要針對佳士得加以說明。

以倫敦為主要據點的佳士得，創業於1766年，是以銷售額排名第一傲視世界的拍賣公司。據其官網資料[*05]，該公司舉行「各類型藝術與裝飾藝術、珠寶、攝影、蒐藏品、酒類等超過80個項目，每年進行約450次的拍賣」。在32個國家設有53個辦公室，在倫敦、紐約、巴黎、杜拜、香港、上海、孟買等地擁有12處競拍場。每2年雖會公布一次總營業額，但因為並非公開發行公司，故不會報告收益數字。

2014年的拍賣與個人交易營業額，創下該公司史上最高的51億英鎊。2015年上半年的銷售額，則超越前年的29億英鎊。業績獨占鰲頭的就是當代藝術部門。

皮諾所領軍的阿提米絲公司，於1998年以12億美金收購了佳士得。之後立刻就出了問題。在阿提米絲收購之前，佳士得與業界二分天下的競爭對手蘇富比之間，即已簽訂（佣金）價格協定一事，很快地在2000年就被發覺了。佳士得的管理階層配合當局調查而免於起訴，但蘇富比的大股東陶布曼（Alfred Taubman）被判有罪並因此下獄。

「藝術不是投資」是真心話嗎？

藝術市場離不開此種不透明性，而在拍賣公司，還會發生其他問題。落槌價格的公布，會對同一藝術家的其他作品價格立刻產生影響。此外，不限於拍賣公司，大收藏家若一次將大量的作品拋出市場，供需平衡將勢必崩解，最壞狀況搞不好這位藝術家的作品價格將會暴跌。相反地，亦會發生某位藝術家的大藏家在拍賣時，針對該藝術家的作品以遠高於行情的價格競標，藉此抬高自己收藏品價格的狀況。據稱擁有約1000件安迪・沃荷作品的穆格拉比（Mugrabi）家族，曾多次進行這類「市場操作」而遭到非難。

皮諾的情形是他同時擁有最高級的龐大收藏品、以及最大規模的拍賣公司，因此經常面對同樣的質疑。當然，他本人強烈否定這些質疑。「藝術不是投資」[06]、「想要跟許多人分享對藝術的熱情這種想法從未改變」[07]，又或是「我既是創業家也是收藏家，兩者身分絕對不會重疊。收購佳士得是出於商業考量」。（中略）要購買藝術作品的時候也會上藝廊，除了佳士得以外，也會登門其他的拍賣公司」[08]等等。

也許沒有必要質疑他所說的話。大型的藝術收藏品雖也是巨大資產，但若是缺乏鍾愛與熱情，應該也不會四處巡迴各畫廊或拍賣公司收購藝術品，甚至打造出兩座美術館了。而且，皮諾的美術館既不稱開雲美術館也非古馳美術館，而是以個人名義的法蘭索瓦·皮諾基金會所持有的財產。即使懷著在藝術史上留下最佳收藏家名號的「野心」，似乎並沒有將當代藝術作為品牌化之用的「私心」。

話雖如此，除了發生雷曼兄弟金融風暴的2008年，藝術市場呈現持續成長的趨勢，皮諾收藏品的資產價值也持續增長。關於市場的成長，最大規模的拍賣公司佳士得貢獻極大這一點是很明確的。若將這一點納入考慮，皮諾所稱「收購佳士得是出於商業考量」，能夠視為具有雙重意涵。順帶一提，皮諾所創立的開雲集團的、而後也是佳士得的控股公司阿提米絲，其名稱來自於希臘神話中登場的女神。是掌管狩獵與貞節的女神。

值得獵捕的美麗獵物數量稀少，而不可輕忽的競爭對手們也瞄準了相同的目標。不過，狩獵的真正目的因獵人而異。接下來，我們將一邊分析與皮諾競爭的對手們的事例，一邊試著探究超級藏家們的動機與心理。

2 超級收藏家之間的戰爭

CEO的位子雖然傳給了兒子，法蘭索瓦·皮諾依舊被視為是開雲集團的總帥。管理其收藏的則是冠其名的法蘭索瓦·皮諾基金會，而基金會所持有的美術館也並未掛上任何品牌之名。那麼，其他的高級時尚品牌又是如何呢？

以結論而言，卡地亞（Cartier）、路易威登（Louis Vuitton）與普拉達（Prada）等收集、收藏、展示當代藝術的基金會都冠上了品牌名稱。愛馬仕（Hermès）在2008年成立基金會以前，在世界各地進行當代藝術、表演藝術、設計與工藝等領域的支援贊助，但並未擁有當代藝術美術館。香奈兒（Chanel）在2008年委託因東京新國立競技場的競圖風波而廣為日本民眾所知的札哈·哈蒂（Zaha Hadid）設計移動美術館（Chanel Mobile Art），預計在世界7個都市巡迴展出丹尼爾·布罕（Daniel Buren）、蘇菲·卡爾、楊福東、庫普塔（Subodh Gupta）、李昢（Lee Bul）、小野洋子、束芋（Tabaimo）等藝術家的作品，但因9月雷曼兄弟公司破產，計畫在香港、東京與紐約公開展出後止步，最終於2011年將美術館捐贈給巴黎的阿拉伯世界文化中心。同年所設立的香奈兒基金會則是以援助女性社會、經濟獨立為目的，藝術贊助並非主要計畫。

卡地亞當代藝術基金會成立於1984年。10年後於巴黎開館的美術館，由努維爾（Jean Nouvel）設計，玻璃環繞的時髦設計成了觀光名勝。委託法布里斯·海伯特（Fabrice Hybert）、黃永砅、蔡國強、莎拉·斯茨（Sarah Sze）等藝術家創作作品，擴展藏品的豐富度，同時積極舉辦荒木經惟、加布里埃爾·奧羅斯科（Gabriel Orozco）、湯瑪斯·德曼（Thomas Demand）、威廉·埃格爾斯頓（William Eggleston）、村上隆、

森山大道、杉本博司、朗‧穆克（Ron Mueck）、束芋、橫尾忠則、李昢等藝術家的企劃展。介紹亞洲、非洲、南美等地的藝術家之餘，也舉辦如北野武展、搖滾樂展、大衛‧林區（David Lynch）展、派蒂‧史密斯（Patti Smith）展等特異獨行的展覽。

1995年，創業者的孫女繆西亞‧普拉達（Miuccia Prada）與其統領普拉達集團的夫婿帕吉歐‧貝爾特利（Patrizio Bertelli）創立普拉達基金會，自基金會成立之前的1993年，至2010年為止，於米蘭舉辦安尼施‧卡普爾（Anish Kapoor）、路易絲‧布爾喬亞（Louise Bourgeois）、弗萊文（Dan Flavin）、森萬里子‧瓦爾特‧德‧瑪利亞（Walter de Maria）、杜爾柏格（Nathalie Djurberg）、約翰‧巴爾德薩里（John Baldessari）等藝術家的個展。2011年，在威尼斯大運河沿岸的歷史建物王后宮（Ca Corner della Regina）也開設了展示空間。先前提到的傳奇展覽再現展「當態度成為形式—伯恩1969／威尼斯2013」正是在此處展示。

2015年5月，則於米蘭南部開設了總面積達1萬9千平方公尺的正規藝術複合設施。由建築師庫哈斯（Rem Koolhaas）所領軍的大都會建築師事務所（Office for Metropolitan Architecture, OMA），改建自興建於1910年代的酒廠。開幕展除了常設展示的布爾喬亞與弗萊文的作品之外，還有為了前述個展所製作的杜爾柏格與巴爾德薩里的巨大裝置作品，以及從收藏品中公開了佛里曼（Tom Friedman）、達米安‧赫斯特（Damien Hirst）、伊娃‧黑塞（Eva Hesse）等藝術家的作品。

「少年狼 vs 老邁獅」

如同上述，著名高級品牌總體來說都熱衷支持文化藝術。即使是未擁有美術館的品牌也會收藏作品、主辦或是贊助展覽會、創置藝術獎等，進行各式當代藝術的慈善活動。特別值得一提的應該是路易威

貝爾納・阿爾諾

登。路易威登基金會的董事長貝爾納・阿爾諾（Bernard Arnault），根據富比士的富豪排行榜，推估總資產約為375億美元，在法國排名第2、世界則排名第13的大富翁，大大超過法國排名第5、世界排名第65的富豪，總資產約140億美元的皮諾。但是，這兩人在法國的商界與藝術界長年皆被視為對手。

阿爾諾是透過威迫式併購，從創業者威登家手中奪取經營權，繼而將集團巨大化的人物。在法蘭索瓦・歐蘭德總統計畫開徵富人稅的2012年，因企圖「出逃」入籍比利時一事遭到非難。其與皮諾之間的僵持紛爭將於之後詳述，首先介紹阿爾諾是如何獲得現在的地位。

1854年創業的路易・威登，超過一個世紀以上持續穩健的家族經營模式。1977年該公司所持有的不過是「僅有巴黎的蒙梭大道與尼斯的兩家店舖。銷售額僅約1200萬美金，淨利則是120萬美金」*09。不過，其他的高級品牌，以迪奧（Dior）為首展開授權商法，將銷售額大幅提升。當年帶領家族的蕾妮・威登夫人，將經營大權交給因在鋼板製造業上取得成功的女婿拉卡米耶（Henry Racamier）。與時尚毫無連結的拉卡米耶冷靜務實地分析市場後，透過增加直營店，導入新產品線，贊助賽艇活動「美洲盃帆船賽」以提高知名度等方法，在7年之間提升了銷售額12倍、淨利18倍。

1984年，拉卡米耶讓自己的公司在巴黎與紐約股市公開上市。

1987年與酩悅・軒尼詩（Moët Hennessy）合併，創立了LVMH（路威酩軒）集團。當時的拉卡米耶應該完全沒有想到會因為股票上市而讓自己陷入窘境吧。但是1988年，為了保持公司內部的權力平衡而將阿爾諾延攬進入經營團隊，拉卡米耶因此失勢。1949年，於北法里爾近郊企業家家庭出生的阿爾諾，畢業於因財政界人才輩出而

知名的綜合理工學院（École Polytechnique），因為收購迪奧與思琳（Céline）的鐵腕作風，而被視為法國產業界的風雲人物。拉卡米耶日後回顧「阿爾諾與我抱持著完全相同的願景」*10。不過，或許這個認知是錯誤的，至少是太過抬舉阿爾諾了。

阿爾諾厚顏無恥地兩面三刀。一方面取信於拉卡米耶，暗地裡又通過他的敵對勢力取得大量股票，成為最大股東。展開經營權爭奪戰的最終結果，於1990年成功地驅逐了拉卡米耶。此時阿爾諾40歲，拉卡米耶77歲。因此世界最大的奢侈品企業，法國媒體所謂的「少年狼vs老年獅的戰爭」的互揭瘡疤之後，落入了「狼」的手中。法國在這場收購大戲之後，修訂了企業收購相關法律。

LVMH集團成長為多國籍複合企業體，2014年的銷售額為306億歐元為世界最大（奢侈品企業集團）。旗下超高級品牌眾星雲集。洋酒有主力商品為香檳的酩悅香檳、唐培里儂香檳王、凱歌香檳、庫克香檳，干邑白蘭地的軒尼詩，世界最高級貴腐酒的滴金酒莊等。時尚品牌除了路易威登，還有羅威（Loewe）、思琳、紀梵希（Givenchy）、高田賢三·芬迪（Fendi）、迪奧、唐納·凱倫（Donna Karan〔譯註：LVMH已於2016年出售該品牌〕）、馬克·雅各布斯（Marc Jacobs）等。香水與化妝品則有香水迪奧與嬌蘭（Guerlain）等。手錶與珠寶則有豪雅錶（TAG Heuer）、尚美巴黎（Chaumet）、真力時（Zenith）與寶格麗（Bvlgari）等。零售業則有百貨公司玻瑪榭百貨（Le Bon Marché）與薩瑪利丹百貨（Samaritaine）等。進貢給男公關的唐培里儂香檳也好，進貢給女公關的名牌包也好，你在旅途中的百貨公司所買的土產伴手禮也好，全部都對集團——以及阿爾諾——的資產增加有所貢獻。

收購古馳的對立爭執

生於農家高中輟學的皮諾，與生於富裕之家畢業於名校的阿爾諾，是幾乎可稱之為完全相反的天差地

遠。但是，在1980年代接連上演浮誇的收購大戲，一躍成為時代寵兒的這兩人，兩個家族的往來增加，交情日深。然而1999年兩人卻形成激烈對立。主因為阿爾諾企圖併購義大利的高級品牌古馳一事。

長年由家族經營的古馳，因為家族內鬥與經濟不景氣，在1990年代前半奄奄一息。中東的投資公司收購其股票，另一方面又發生了前經營者、即創業者之孫，被前妻所雇用的殺手所槍殺的醜聞。其後，律師德‧索萊（Domenico de Sole）成為執行長，起用湯姆‧福特（Tom Ford）擔任創意總監，採取流低價路線等策略奏效，銷售額急遽成長。阿爾諾看到古馳的成長狀態，認為應該將其納入LVMH集團旗下，開始祕密地各處收購其股票。

相對於此惡意收購，古馳這一方所指名的白衣騎士是誰呢？正是法蘭索瓦‧皮諾。經摩根‧史坦利介紹的德‧索萊與湯姆‧福特，立刻就為初次見面的皮諾所傾倒。湯姆‧福特提到曾在皮諾巴黎6區的住宅一起共進午餐，佩服其藝術收藏的美好嗜好，而「立刻變得非常親近」*11。當然，藝術並非古馳選擇皮諾的理由。湯姆‧福特冷靜地回想道「我們需要皮諾的錢，這是我們選擇他最重要的關鍵」。

自機密午餐會剛好一週後，1999年3月19日的早上，在巴黎迪士尼樂園舉行的LVMH集團董事會上，爆炸性的衝擊新聞傳入了剛剛結束開場致詞的阿爾諾耳中。應該由阿爾諾所收購的40%古馳股票，古馳發表將以1股75美金的價格賣給皮諾。皮諾同時一併以10億美金的代價買下了聖羅蘭。阿爾諾難掩驚訝「開玩笑吧，不可能的」，據稱皮諾則是一笑置之「難道以為我會打電話給阿爾諾，跟他說『喂，從你手中把古馳偷走』」。阿爾諾在當天下午，提案要投入87億美金以1股85美元的價格收購古馳股票，並興訟阻止皮諾的收購，但為時已晚。其後，持續超過2個月以上的法庭纏訟的結果，阿爾諾這一方敗訴，德‧索萊宣告「完全勝利」。

路易威登基金會美術館開館

而在2014年，路易威登基金會美術館在巴黎布洛涅森林開館。這棟讓人聯想到帆船的建物，出自設計畢爾包古根漢美術館以及洛杉磯華特迪士尼音樂廳的法蘭克・蓋瑞（Frank Gehry）之手。他擅於運用最先端技術與素材的設計這點與建築師哈蒂相同，而經常引發討論。其所設計的畢爾包古根漢美術館吸引了無數遊客，為當地帶來顯著的經濟效果。企圖藉由文化藝術活絡地方的政治家、公務員與企業家，自世界各地前往畢爾包進行「古根漢朝聖之旅」。

先於一般公開展示之前的預覽會，安排在接近法國最大的藝術博覽會FIAC開幕的10月20日。開幕儀式上除了作品被收藏的藝術家，摩納哥親王阿爾貝二世（Albert II）、法國總統歐蘭德（François Hollande）、巴黎市長安娜・伊達爾戈（Anne Hidalgo）、時裝設計師卡爾・拉格斐（Karl Lagerfeld）、演員亞蘭・德倫等人皆出席。而最關鍵的美術館收藏，除了奧拉弗・埃利亞松（Olafur Eliasson）與艾爾斯沃茲・凱利（Ellsworth Kelly）的委託創作以外，安迪・沃荷、格哈德・李希特（Gerhard Richter）、克里斯蒂安・波坦斯基（Christian Boltanski）、皮耶・雨格（Pierre Huyghe）、菲利佩・帕雷諾（Philippe Parreno）、多明妮克・岡薩雷斯─弗爾斯泰（Dominique Gonzalez-Foerster）等，「什麼都有」的印象強烈。實際上，《ArtReview》雜誌的評價[12]是「巨星（李希特、凱利）與布西歐的孩子們（雨格、帕雷諾、岡薩雷斯─弗爾斯泰）被適當地大眾化，追隨流行，如同填答案卡式的選擇」，相當辛辣。（前文所謂「布西歐」指的是其著作《關係美學》風行一世的策展人，與評論家尼可拉・布西歐［Nicolas Bourriaud］，亦為2014台北雙年展策展人。雨格等一連串藝術家，皆被視為屬於其門派）。

阿爾諾的喜好與其說是當代藝術，不如說更喜愛法蘭德斯派與印象派繪畫。阿爾諾本人的發言[13]曾提到「第一次買下的大作品是莫內的《查令十字橋》」也佐證了此一看法。而路易威登基金會購入作品相

路易威登藝術基金會

關事宜，阿爾諾提到他尊重美術館的藝術總監巴潔（Suzanne Pagé）的意願與想法。巴潔原任巴黎市立現代美術館的館長，不過「我不認為她會給我買莫內」（這是集團的採購方針）。

皮諾與阿爾諾，更精確的說法是皮諾與路易威登基金會的收藏品中，有許多共通的作品。昆斯、赫斯特、村上隆、莫瑞吉奧・卡特蘭（Maurizio Cattelan）、理查・塞拉（Richard Serra）……。以上不論何者都是超級巨星，也可以說是理所當然。不過作為收藏家，後起的阿爾諾是以追趕皮諾的方式擴充收藏，藝術相關人士多抱持此種看法。而在皮諾曾經試圖開館，但最終因各種狀況未能如願在巴黎設立美術館（譯註：皮諾現已在巴黎證券交易所開設美術館，見前文〈台灣版序〉），還有想要一雪在收購古馳挫敗的憾恨，也被視為是其中動機。不知是否為了對抗皮諾的佳士得，阿爾諾也曾有一段時間持有拍賣公司富藝斯。不過，在《ArtReview》的「POWER 100」排行榜上，阿爾諾的排名優於長年名列前茅的皮諾，唯有在路易威登美術館開館的2014年。

高級品牌對於文化藝術的贊助，應該是出於提升品牌知名度、塑造良好形象、投資、節稅等各式各樣的理由吧。而所有者或經營者意願強烈的狀況下，個人的擁有欲與自我顯示欲又與上述理由疊合在一起。因人而異，或許也有Noblesse Oblige（特權者獨有的義務）式的自負吧。香奈兒的設計總監拉格斐，也是在本節開頭所提到的香奈兒移動美術館的規劃者，在2007年的威尼斯雙年展所召開的記者會上，白髮加上墨鏡的怪異設計師有如此主張。

我討厭「藝術」這個詞彙。我認為在當代，設計與建築才是真正的藝術。（中略）我們的品牌，必須要利用自身知名度，讓參與的藝術家廣為世界周知才行。

在思考這個時代的藝術與品牌的關係之際，我認為這是一段富含深意與啟發的一段話。

3 公主是第一名買家

東京的森美術館於2015年秋天至2016年春天舉辦「村上隆的五百羅漢圖展」中，展示了天地高3公尺、左右橫幅達100公尺的《五百羅漢圖》。村上自傲稱之為「現今時代的代表作」[14]的這幅作品，於2012年2月在卡達的首都杜哈所舉行的個展「Murakami-Ego」中首次公開。

為甚麼是卡達？因為該作品是由卡達美術館管理局（Qatar Museums Authority，QMA）所委託。即使如此，為甚麼是卡達？當然，是因為有充沛的石油資金。話雖如此，為甚麼是卡達？QMA的主事者在當代藝術領域造詣深厚，是村上的粉絲。就算是這樣，為什麼……若還是這樣大驚小怪的話，實在是不了解時代的動向趨勢。藝術專業報《Art Newspaper》在2011年稱卡達為「世界最大規模的藝術買家」。這個稱呼到目前依然是與當下狀況相符的。

QMA的名稱在2014年變更為「QM」，但主事者並未更換。生於1983年的阿爾—瑪雅莎……閣下（Sheika al-Mayassa bint Hamad bin Khalifa al-Thani）。前卡達國王的女兒，現任國王之妹。「Murakami-Ego」舉辦的隔年2013年，瑪雅莎公主正好30歲，在雜誌《ArtReview》的「POWER 100」[15]排行榜上榮登首位。理由是「她所率領的QMA具有莫大的購買力與消費欲。年度預算推估為10億美金」。2014年被《時代》雜誌選入「世界上最影響力100人」名單中（介紹文由村上隆撰寫）[16]，《富比士》雜誌的「世界最有權力的女性100人」則名列第91名。謹慎起見要附加說明的是，2015年該排行榜的第1名為德國首相梅克爾，第2名為希拉蕊・柯林頓，第3名則是比爾・蓋茲夫人梅琳達・蓋茲（譯註：2021年離婚）。在這樣的一份清單中，從前面數過來她排名第91。

40

QMA也對2010年在巴黎凡爾賽宮所舉辦的村上個展「Murakami Versailles」提供了資金挹注，當時公主27歲。在「Murakami-Ego」舉辦的同年，2012年，公主也全面支持了在倫敦泰德現代美術館（Tate Modern）所舉辦的赫斯特（Damien Hirst）個展，此時她29歲。隔年，赫斯特在與村上展相同的卡達多哈阿爾裏瓦克展覽館舉辦大型回顧展。公主在而立之年，登上了「POWER 100」第1名的寶座。

卡達國瑪雅莎公主。30歲榮登《ArtReview》「POWER 100」第1名（達米安・赫斯特回顧展現場）。

「現代的梅迪奇（Medici）家族」

卡達是目前仍由統治家族支配鉅額石油財富的14個阿拉伯國家之一。依據中東研究的泰斗歐文（Roger Owen）的著作《現代中東的國家、權力和政治》一書，「因有石油利益（中略），統治家族無須依賴來自國民的稅賦或是商人的借款，而可以直接運作國家財政。其結果，統治家族先在族內進行財富分配，接著是能夠對小規模國民撒錢提供豐潤的金錢支援。具體而言，如給付現金、國家為了公共開發之需以高價收購土地等等。此外，提供無償的教育或醫療服務等多樣化的社會福利政策。亦有實施支付高額的電力、自來水、住宅補助金的制度化政策者」[17]

2015年7月卡達的人口總數為219萬人[18]。據稱其中有近九成是外國勞工。根據《Global Finance》的「世界富裕國排行榜2015」[19]，其人均國內生產毛額（名目GDP，購買力平價［PPP］基準）為146,011.85美元。大幅超越第2名盧森堡的94,167.01美金，金額獨步領先其他國家。美國是低於該金額一半的57,045.46美金，而德國為46,165.86美金，日本則是其三分之一都不到的38,797.39美金。

塞尚《玩紙牌的人》（1980年代）

卡達的文化戰略，即使與同在中東的阿拉伯聯合大公國的各酋長國也大異其趣。阿布達比目前正在建設羅浮宮美術館與古根漢美術館的分館。（譯註：羅浮宮阿布達比分館已於2017年11月8日開幕；古根漢阿布達比分館預計2025年完工。）沙迦自相對比較早的1993年便持續扎實地舉辦雙年展。杜拜於2007年開始舉辦「杜拜藝術博覽會（Art Dubai）」，成長為中東最大的藝術博覽會。上述不論是何者，都是企圖以「借物」來振興文化藝術與觀光產業的戰略，但卡達卻選擇了建立自己的收藏的道路。此處所謂的「卡達」，不是別的，指的是公主的娘家阿勒薩尼（Al-Thani）家族。自1868年卡達獨立以來，一直獨佔國王地位的家族。

瑪雅莎公主的父親，前國王哈馬德‧本‧哈利法‧阿勒薩尼雖於2013年亡故，據《富比士》資料，2011年其持有相當於24億美金的資產。1996年，出資1億3700萬美金創設國際衛星電視台半島電視台。2005年設立QMA，2008年由貝聿銘所設計的伊斯蘭藝術博物館開館。除了當代藝術之外，也把注復興電影產業等，卡達，即哈利法‧阿勒薩尼家族，看來是企圖採取該稱之為「當代藝術立國」的文化政策。皮諾持有的拍賣公司佳士得現當代阿拉伯與印度藝術部門主管、當時正在籌備杜拜畫廊的威廉‧羅利（William Lawrie）曾如此敘述，「卡達的王室，堪與16世紀佛羅倫斯的梅迪奇家族匹敵」*20。

2億5千萬美金的塞尚，2億1千萬美金的高更

哈利法‧阿勒薩尼家族在長達超過20年間，持續購買如羅斯科（Mark Rothko）、羅伊‧李奇登斯坦

（Roy Lichtenstein）、安迪・沃荷、法蘭西斯・培根（Francis Bacon）、路易絲・布爾喬亞、塞拉、昆斯、村上隆、赫斯特等現當代西洋藝術的傑作。2011年，QMA任用曾為佳士得CEO的杜爾曼（Edward Dolman）為其CEO兼執行董事。同年，以至少2億5000萬美金以上的價格，購入塞尚的名畫《玩紙牌的人》，這是史上藝術作品交易的最高金額。2013年8月，在阿拉伯圈擁有廣泛讀者的報紙《阿拉伯人》主張「公部門要職應限制僅能由卡達人擔任」，並針對QMA「認同同性戀董事會成員的同志婚姻、任用瑜伽老師擔任文化交流部門的首長、輪番上演飲酒等應該感到羞恥的行為」窮追猛打*21。瑪雅莎公主雖予以反駁「世界上最好的美術館是由國際員工營運管理，最好的人才是以知識而非國籍為基準雇用」*22，但杜爾曼仍然不得不辭職。不過他依然在顧問諮詢會中有一席之地。

《玩紙牌的人》的交易價格紀錄，在2015年1月輕輕鬆鬆地被打破了。又是哈利法・阿勒薩尼家族，以「個人交易形式，大約3億美金」得手高更的作品《你何時結婚》*23（其後被揭露事實上是2億1000萬美金）。確實地收集齊全現當代藝術傑作，但是這些作品又是何時、在哪裡展出呢？

這恐怕，應該是數年後在ART MILL吧。這是繼2008年開館的伊斯蘭藝術博物館，還有於2010年開館由布丹（Jean-Francois Bodin）所設計的阿拉伯當代美術館，以及在經過長期延宕之後，預告將要興建的新美術館。該美術館的預定地在伊斯蘭藝術博物館與國家博物館的徒步圈內，位於杜哈的海岸邊。計畫將原作為麵粉廠所

高更《你何時結婚》（1982）。

使用的巨大建物加以改建，基地面積為8萬3千5百平方公尺，將近東京巨蛋的兩倍。

根據競圖的徵件要項說明，除了地下停車場之外，要求有6至8萬平方公尺的展示空間。而七層樓建築的泰德現代美術館的展示空間是3萬4千5百平方公尺、六層樓建築的MoMA（紐約現代美術館）是5萬9千平方公尺，2012年開館的上海中華藝術宮則是6萬4千平方公尺。ART MILL若完成的話，將成為世界最大的當代藝術展示空間。哈利法·阿勒薩尼家族的寶物，將在此處陳列展示應該幾乎是確定的吧。

西班牙、日本、俄羅斯、南非共和國、土耳其、加拿大等，共有26組建築師參與競標，於2017年所公布的出線者是以智利建築師阿拉維那（Alejandro Aravena），這位2016年的普立茲建築獎得獎者所率領的團隊*24。

「藝術帶來鉅額金錢」

令人在意的是其收集西洋當代藝術的意圖，以及建造美術館的目的。若再度用本節開頭的文字來說明，便是「為甚麼是卡達」？最適合回答這個問題的，除了瑪雅莎公主以外不做第二人想吧。我們試著從2012年12月，由公主親自參加的「TED Women」的影片*25中，找出相關的發言。公主會在美國杜克大學學習政治學與文學，那是一場以穿插著輕鬆笑話的流暢英語所發表的講演。

我們致力於成為這個地球村的一份子。不過與此同時，藉由自身的文化機關或文化發展，我們自身也逐漸在轉變。藝術，正是卡達國民自我認同的一部分。（中略）我們想要的不是西洋的東西，而是確立自身自我認同的基礎、創造開放的對話。

在認同全球化時代的同時又重視在地，這當然並非令人耳目一新的主張。甚至可以說是陳腔濫調。話雖如此，以出身東方、居於代表一個國家的地位者而言，這應該可說是好學生式的認真發言吧。不過，公主也說了以下這段話。

如大家所知，藝術與文化是門大生意。問我、問蘇富比或佳士得的主席或CEO、又或是問查爾斯‧薩奇（Charles Saatchi）有關這些偉大的藝術。他們從中賺取了鉅額的金錢。

蘇富比與佳士得，分別是業界排名第二與第一的拍賣公司。薩奇則是英國的廣告大王與大藏家（Young British Artists）一事廣為人知。兩大拍賣公司也好、薩奇也好，若要找人問藝術這門「大生意」的話，應該是無可挑剔的對象吧。保險起見再次提及，佳士得的老闆就是那個法蘭索瓦‧皮諾。

問題在於，公主明白指出「從偉大的藝術賺取鉅額的金錢」，要去詢問這門「大生意」的對象也包含自己。進行這場講演的場合是「TED Women」，無疑是抱持著「商場女性也能做男人的生意」此種意識。實際上，這段引言之後公主接著說明「在卡達社會中女性逐漸成為領袖」，我們必須要把這段發言放在這個上下文脈絡來理解。

不過，即使如此，不免令人擔心這是無條件地肯定由西洋所打造出來的「藝術＝生意」關係式。

QMA開設阿拉伯當代美術館，公主提到其目標在於培育卡達在地藝術家，以及尋求東西方的交流。但是，包含為了「以全球規模發掘具才能的策展人」此一目標而與普拉達基金會所共同創設的「Curate Award」獎在內，未免也太過站在對方（西洋）的立場來思考了吧？而且，其所收集的作品，全都是藝術史所畫押認證的傑作。而編纂這一部藝術史的是西洋，包含卡達在內的非西洋，與一切「正史編寫」毫不相干。

進入大市場時代

如同各位所知的，針對2022年世界盃足球賽的主辦國一事，足球界震盪不斷。根據BBC的報導，據稱卡達為了爭取主辦權的拉票宣傳活動竟花費了高達1億1700萬英鎊[*26]，而卡達申辦委員會的代表穆罕默德・賓特・哈瑪德・哈利法・阿勒薩尼即為瑪雅莎公主之弟。以2020東京奧運為例，在奧運開幕前就會舉辦許多文化活動；同樣地在卡達，運動與文化藝術亦是連動相關。

此種連動，或是要消彌所收集的作品既是國家資產也同時是王家資產這種「公私不分」的狀況，在思考21世紀的市場取向型當代藝術時，將卡達的案例，與皮諾或阿爾諾的案例相互比較也很有意思。作為收藏家的卡達＝QMA＝瑪雅莎公主＝酋長（國王）家族，與皮諾與阿爾諾相異之處為何？又或是相同之處為何？

無論如何，超級收藏家們將持續針對一部分作品的競爭，價格應該是有漲無降吧。即使稍有世界經濟危機，卻對藝術市場幾乎沒有影響的現象，也在2008年雷曼兄弟金融風暴時獲得事實證明了。儘管如此，價格與作品品質成比例嗎？在當代藝術的領域，金錢就是一切嗎？

發出除了當代藝術圈的VIP們，似乎任誰都會抱持的這個疑問，在檢討答案之前，也應該將目光與關心轉向超級收藏家以外的關係者們。特別是將作品賣給他們，確實地培養孕育出巨大市場的業界人士。在收藏家之後，本章將轉而聚焦在執藝術市場牛耳地位的怪物型畫廊商與經紀人（商）身上。

46

4 經紀人──高古軒帝國的光環與黑幕

「畫商（gallerist）」此一詞彙在《韋伯字典》中並未收錄。2009年以前的《牛津字典》中亦未收錄。根據該字典說明，這個字是於20世紀初由「gallery」所衍伸出來的，其定義如下。「擁有藝術畫廊者」。又或者是為了吸引潛在的購買者，在畫廊或其他空間場所展示藝術家的作品、進行促銷者」。不過，實際上畫商的活動樣態，在很多狀況下範圍要稍微更廣泛一些。

當代藝術的畫商，大致可以分為初級（primary）與次級（secondary）兩種。也就是所謂的「第一手」與「第二手」畫廊。前者作為藝術家的代理人，原則上以販售新作為主；後者是以各種方式取得並轉賣曾經出現在市場上的作品。也稱初級市場與次級市場，拍賣公司當然是屬於後者。雖是基本上收藏家通過這兩種類型的畫廊或是拍賣公司購買作品，在極少數的狀況下會向其他收藏家或藝術家購買。若非透過個人關係直接得手，就會有居中的仲介人（broker）作為第三方收取手續費。

不過在今天，初級畫廊亦有銷售二次商品的情形，且因市場小，畫廊商兼仲介人的情況亦時有發生。此外，許多畫廊商自己原本就是收藏家。收藏家賣出自己持有的作品的狀況，包含法蘭索瓦·皮諾與阿爾諾在內，不勝枚舉（若非如此，次級市場無法成立）。換言之，初級與次級畫廊之間、畫廊商與仲介人之間、畫廊商與收藏家之間的角色分界線並不明顯，可以說任何人都是潛在的、公開的畫商，亦即販售者。

不論哪個時代，都有堪稱「帝王」的藝術經紀人存在。在20世紀後半，從推介超現實主義開始、持續將抽象表現主義、普普藝術、低限主義、觀念藝術、新表現主義的藝術家們呈現在世人眼前的里奧·卡

斯特里（Leo Castelli）是最強的帝王。包括波洛克（Jackson Pollock）、威廉·德庫寧（Willem de Kooning）、勞勃·勞森伯格（Robert Rauschenberg）、賈斯珀·瓊斯（Jasper Johns）、法蘭克·史特拉（Frank Stella）、李奇登斯坦、安迪·沃荷、唐納德·賈德（Donald Judd）、賽·湯伯利（Cy Twombly）、愛德華·魯沙（Ed Ruscha）、塞拉·瑙曼·約瑟夫·科蘇斯（Joseph Kosuth）、朱利安·許納貝（Julian Schnabel）、大衛·薩爾（David Salle）……等。若將會在卡斯特里的畫廊開過個展的藝術家名字羅列出來，應該可以成為戰後美國藝術史的教科書吧。

與億萬富翁顧客們相同的生活風格

而21世紀初的現在，若說繼卡斯特里之後的「帝王」是賴瑞·高古軒（Larry Gagosian），無人會有異議。生於1945年的高古軒自2003年以來，每年都在《ArtReview》的「POWER 100」的BEST10榜上有名。2013年之後雖然屈居於後起的伊旺·沃斯（Iwan Wirth）與大衛·卓納（David Zwirner）之下，但在此之前的10年間排名都未曾跌出BEST5之外。在2004年與2010年，甚至擊敗重量級藝術家、怪物收藏家、有力美術館的館長們而獲得第一名的寶座。

紐約5間、倫敦3間、巴黎2間，比佛利山莊、羅馬、雅典、日內瓦與香港各1間，合計擁有15間畫廊（譯註：日文版出版時。2022年7月已增至18間），也曾被批評「就跟星巴克一樣」*27。雖說與全球共計有2萬2000間分店的巨大咖啡連鎖店相比不知是否恰當，不過其2014年的銷售額推估為9億2500萬美金。如果我們說這個數字超過所有拍賣公司當年度當代藝術部門銷售額的半數以上，應該就能夠想像高古軒帝國的版圖之遼闊、收入之龐大了吧。

賴瑞·高古軒綽號「Go-Go」。從畢卡索、培根、李奇登斯坦、湯伯利這些已故的重量級藝術家，塞

48

畫廊帝王賴利‧高古軒

拉、魯沙、吉塞普‧佩諾內（Giuseppe Penone）、安德烈亞斯‧古爾斯基（Andreas Gursky）等受歡迎藝術家，到受到注目的有望新秀，高古軒所經手的藝術家不僅範圍廣泛且都是第一流的。2007年村上隆自瑪麗安‧博斯基（Marianne Boesky）畫廊跳槽至高古軒畫廊成為話題，而高古軒自其他畫廊將市場價值已提升的藝術家挖角過去一事也是惡名在外。以足球來打比方就是現在的西班牙皇家馬德里隊，以棒球而言，也許可以說是九連霸時的讀賣巨人隊吧。當然，是以全球的超級收藏家們為主要顧客。

1978年，當高古軒在加州開設畫廊時，最初的顧客據說是伊萊‧布羅德（Eli Broad）[28]，正是2015年9月開設布羅德美術館（The Broad）來收藏與展示自己超過2千件藏品的大富豪。又，在紐約開設畫廊時，正是卡斯特里將薩奇介紹給他。而薩奇在前一節也提到，是1990年代初期連續發掘了赫斯特等YBAs英國青年藝術家，累積了巨大收藏的英國廣告王。這二人支撐著高古軒帝國的顧客層，也許規模甚至凌駕於昔日的卡斯特里之上。

高古軒會將作品賣給皮諾，也會反過來透過佳士得的拍賣購買作品，兩者之間是雙向關係。2014年5月，高古軒以6290萬美金得標沃荷的作品《種族暴動》。「威尼斯雙年展的時候，皮諾所舉辦的時髦宴會每次都必定出席」，另一方面，也會十分周到地招待阿爾諾「住在自己位於加勒比海的聖巴瑟米島（聖巴特島）LVMH集團所收購的奢華飯店附近的瀟灑別墅」[29]。先前所提到村上隆在杜哈舉辦個展之際，當然接受了村上與瑪雅莎公主的邀請，以限定200人的VIP的身分參加了開幕酒會。

除了洛杉磯的住家、聖巴瑟米島的別墅以外，東漢普敦的別邸，高古軒還持有2011年以3650萬美金所購入的歷史建物哈克尼斯大樓。夏天會在東漢普敦舉

大富豪伊萊‧布羅德

辦宴會與電影欣賞會，也招待與史蒂芬‧史匹柏一起創立夢工廠的庇護所唱片公司（Asylum Records）與格芬唱片公司（Geffen Records）的創辦人大衛‧格芬，以及滾石合唱團的米克‧傑格等人參加。2015年10月，有報導稱其將位於紐約上東區的豪邸以1800萬美金的價格售出，2014年，則是購入了由諾曼‧福斯特（Norman Foster）所設計的，位於邁阿密海灘的豪華公寓，「最後的歸宿」成為話題。根據2011年4月1日的《華爾街日報》報導，他的空中交通則通常利用約4000萬美金購買的私人飛機。2010年在阿布達比展覽會參展的個人收藏品，約有10億美金的價值。該報提到「高古軒有能力過著跟其億萬富翁顧客（皮諾或阿爾諾們）同樣水準的生活方式」*30。

異聞怪事也是層出不窮。2011年，受到資金調度困難的藝術經紀人查爾斯‧考爾斯（Charles Cowles）委託，以250萬美金賣給英國收藏家的作品——馬克‧唐西（Mark Tansey）的《天真的視力檢查（The Innocent Eye Test）》，經判其實是由其母親簡‧考爾斯（Jan Cowles）與大都會藝術博物館（Metropolitan Museum of Art，俗稱The Met）共同所有。由於簡已將自身的所有權捐贈給大都會藝術博物館，所以作品被返還博物館，而高古軒支付了英國收藏家440萬美金。考爾斯這一號人物也曾是《Artforum》發行人，廣告量曾壓倒其他的藝術刊物，被視為是最權威的當代藝術雜誌。

不久之後，這次高古軒是被簡‧考爾斯告上法庭。理由是在未經允許的狀況下，將她所擁有的李奇登斯坦的畫作《鏡中少女（Girl in Mirror）》出售給美國收藏家，這也是其子查爾斯所委託的。而且高古軒以「作品有損傷」為由而以低於市場行情的價格售出，儘管如此，還收取了100萬美金的不合理手續費，也被視為是一大問題。案件最終雖然以和解告終，但除了作品留在購買者手中以外，並未公布其他細節。據稱《鏡中少女》全部共有8～10個版本存在。有此一說，高古軒當時保管其中2幅，並未在讓顧客

確認作品狀態時，遭疑掉包用了其他的版本。

與長年的「友人」之間醜陋的訴訟大戰

與20年來的顧客兼曾經「友人」羅納德‧佩雷爾曼（Ronald Perelman），自2012至2014年間，持續反覆醜陋的訴訟大戰。佩雷爾曼在《富比士》的富豪排行版排名世界第69，在2015年年底，其總資產為122億美金，有著「併購王」的外號，簡言之就是皮諾與阿爾諾同類之人。佩雷爾曼對化妝品公司露華濃進行惡意併購時，露華濃運作白衣騎士的收購保衛策略遭到法院否決，之後被稱為「露華濃規則」。從這樣的判例被後人引用的這一層意義上來說，佩雷爾曼可說是名留青史的併購者。

根據《紐約時報》的報導，[*31]古軒購買了昆斯的雕塑作品《大力水手》。原本約定的交貨期是19個月後，但知道可能又會延遲數個月之後，佩雷爾曼決定取消交易，並興訟求償1200萬美金（而非400萬美金）。理由在於，作品雖然尚未完成，但昆斯的作品「價格以光速飆升」。

在等待《大力水手》完成的2011年4月，高古軒將賽‧湯伯利的繪畫作品《離開被海浪包圍的帕布斯（Leaving Paphos Ringed With Waves）》以800萬美金售出。當佩雷爾曼趕到畫廊時，被告知畫已經賣掉了。買家是據說擁有1千件沃荷作品的穆格拉比家族的大家長荷西‧穆格拉比。不過就在1～2個月後，高古軒來跟佩雷爾曼咬耳朵「那一件作品又要再出售了」。不過這一次的價格是1150萬美金。協商之後雖然調降了100萬美元，即使如此還是1050萬美金的高價。佩雷爾曼主張這一連串的交易是高古軒與穆格拉比的共謀，透過不法操作市場價格企圖大撈一票，連同前述案件一併告上了紐約州地方法院。

混戰的開端是2010年5月。回溯當時，佩雷爾曼以400萬美金自高

佩雷爾曼在訴狀中，責難高古軒隱蔽重要資訊。高古軒與昆斯簽訂了若以高於400萬美金的價格轉賣《大力水手》的話，將支付鉅額手續費予創作者昆斯（而非佩雷爾曼）的契約。另一方面，高古軒則暴露了儘管佩雷爾曼除了1050萬美金的湯伯利作品之外，還購買了價值1260萬美金的塞拉的作品，但都沒有付清價款，而是以一部份（包含《大力水手》）的自身藏品物物相抵，反訴因為這一連串的延遲支付已經造成畫廊莫大的損失。而且，佩雷爾曼的告發不過只是妄想，實際上《大力水手》以450萬美金轉賣，並已支付佩雷爾曼425萬美金，以此為由請求撤銷告訴。

佩雷爾曼過去曾說「高古軒是這個世界上最有魅力的男人」。「超過20年以上的時間，是我一向信賴的顧問與建言者。在買賣藝術作品時總是很仰賴他」。而且，藝術是「美麗之物」，卻為了暴露藝術界「骯髒」的一面而進行這場訴訟，除了高古軒本人與穆格拉比家族的眾人以外，連蘇富比與富藝斯的人員也被傳喚至法庭。

在2014年年底，佩雷爾曼的提告遭到駁回。法官做出以下陳述。「在針對藝術作品進行交涉協商時，原告與被告處於對等立場。（中略）在不帶偏見地閱讀訴狀下，無法認定被告對於原告具有控制與支配之情況。原告──據其自述──以投資為目的頻繁地進行作品買賣與交換，高古軒是藝術市場的現役參與者，對於佩雷爾曼並不承擔任何義務。因此，執行本案件或同性質之商業行為之當事人，並未有負擔信任義務（fiduciary duty）之必要。特別是在當兩造皆是藝術市場老練參與者的狀況下」。

何謂「好眼光」與「興趣」？

高古軒「最初的客戶」大富豪布羅德會說「賴瑞是個不按牌理出牌的男人。活力充沛，具備好眼光」[*32]。

賴瑞自己也承認「買賣的直覺、品味與才能，在我身上是存在於與生俱來的DNA中，雖然我的判斷並

52

非永遠正確，但我擅長評價事物」、「我應該是生來好眼光吧。（中略）眼光不好的話無法成為藝術經紀人」[33]。以路透社作者菲利克斯・所羅門（Felix Salmon）的說法「賴瑞・高古軒就是藝術界的羅伯特・派克（Robert Parker），透過傾向只要價格高昂什麼都買的暴發戶藏家們，向世界各地的美術館強迫推銷自己的興趣」[34]。

姑且不論將藝術經紀人與葡萄酒評論家相較是否恰當，此處令人在意的是使用「好眼光」與「自己的興趣」這兩個詞彙的表現方式。何謂「眼光」與「興趣」？是誰、以何基準做出判斷？高古軒的「眼光」真的是「好眼光」嗎？

在誰都沒有提出這樣的疑問，也沒有拿出應該受到檢驗的答案狀況下，不管在威尼斯、巴塞爾也好，在紐約、倫敦也好，在杜哈或杜拜也好，在香港或新加坡也好，在莫斯科或聖保羅也好，似乎都是跟從了高古軒的「眼光」。話雖如此，也不能說高古軒就必然是藝術界的領袖。如同特定種類的野生動物無法單獨生存而是採取群體行動一樣，這群狹義的藝術界成員們，都是以同樣的目光盯著同樣的方向，並朝著相同的方向前進。不過，這真的是適當的方向嗎？

5 「POWER 100」——映照藝術界鏡子的背面

差不多該針對《ArtReview》的「POWER 100」排行榜，更加詳細地說明代藝術界最有影響力人士」排行榜。雖然每年的名單有所出入更迭，但列名榜上的人，幾乎都是「狹義藝術界的組成成員」，而且，更可以將其視為是其中的超級VIP。他/她們決定了當代藝術的價值與排序。

公布此份排行榜的《ArtReview》，於1949年創刊於倫敦。創刊當時是黑白印刷的8頁雙週報，現在則是每年發行9冊。此外，也製作與出版藝術家專書（Artist Book）。2007年架設網站，與紙本印刷版同步刊載當代藝術的新聞、評論或是特輯報導。2013年，創刊針對亞洲區域，一年發行3次的《ArtReview Asia》。

每年3月介紹20～30位新進藝術家的特輯「Future Greats」雖然也極受歡迎，但最受關注的當然還是「POWER 100」排行榜。該企劃始於2002年，編輯部自誇地說「以來自各國藝術界有識者的匿名建議為基礎」，將藝術家、收藏家、畫廊商、評論家與策展人依據影響力的高低加以排名。要了解外部難以一窺堂奧的當代藝術界架構，是最值得信賴的指南」。2011年，選出中國的反體制藝術家，並屢遭該國當局拘捕而廣為人知的艾未未為第一名，受到中國政府批評「以政治偏見與訴求為基礎的排名結果，難道未違反雜誌的目的嗎」[*36]？而使得此份排行榜得到非藝術圈的大眾知名度。

或許可以說中國政府的批判反而成為排行榜動章，但也有來自於可說是自己人的文化媒體的批評。而問題當然在於「有識之士」的匿名性，以及主觀、任意的取捨選擇與排名順序。以2012年為例，有許

多新聞記者對於暴動小貓（Pussy Riot）的入選、以及傑佛瑞‧戴奇（Jeffery Deitch）的落選提出質疑。前者是俄羅斯的龐克搖滾團體兼激進活動家，「這種東西也算藝術嗎」？而關於後者正是當時身為洛杉磯當代美術館（MoCA）館長，「明明已經連續兩年入選，為何今年落選」？

雖然無法得知背景究竟，但我想理由非常單純，這是作為媒體的政治判斷與業界的平衡感吧。之所以選擇暴動小貓，是因業界的多數派自由主義擁護者，出於職業特性對於「表現自由」非常敏感之故。而戴奇之所以落選，原因在於過於向街頭藝術（street art）與商業主義傾斜，特別是財務狀況惡化的MoCA就在這一年解僱了首席策展人保羅‧希梅爾（Paul Schimmel）一事在業界內評價極壞。關於此二者的真相應該是這樣吧。

美國＋西歐佔了7成以上

不過，我認為這樣的判斷很合理，這是經過深思熟慮的結果。理由會在之後說明，在此之前想針對排行榜的內容加以討論。

若詳細調查100名分別的屬性，會發現許多事情。如同前述，既有收藏家身兼畫商的狀況，而美術館的館長由於多為策展人出身，因此分類上極為困難；但總之在2013～2015年的排行榜大致維持相同傾向。榜上畫廊商人數最多約為26～29人、藝術家22～24人、收藏家15～18人，而美術館

《ArtReview》2017年號POWER 100特集

館長則為11～14人。包含威尼斯雙年展或文件展等著名藝術節的藝術總監在內，策展人約為9～12人。其後則是巴塞爾展會等藝術博覽會的總監（2～3人）、藝術學校的校長（2～3人）、媒體經營者（2人）、拍賣公司的當代藝術部門主管（1～2人）。

較為異於其他屬性的是有1組哲學家，甘丹·梅亞蘇（Quentin Meillassoux）、格拉漢姆·哈曼（Graham Harman）、雷·布拉西爾（Ray Brassier）、伊恩·漢密爾頓·格蘭特（Iain Hamilton Grant）等4人，是近年也受到藝術界的注目，其理論被應用在策展上，或被引用於圖錄等的文章中的思辨實在論（Speculative realism）的主要提倡者。他們雖然討論藝術但非藝術領域專家者，除了這4人以外沒有任何理論家或評論家上榜。網路等媒體的經營者雖然榜上有名，但報紙或雜誌等的評論撰稿者、或新聞從業人員則無一人入選。

若以國籍來說又如何？在藝術界跨越國境活動，換言之即出生地與活動場域不同的人不在少數。雖說國名因此不具意義，還是試著大略統計了一下。美國最多佔比略低於三成，與英國、德國、法國、瑞士等西歐各國合計則佔了七成以上。而自亞洲、非洲、中東、東歐與中南美洲，則僅有少數人士入選。當代藝術誕生於歐美，至今仍以歐美為中心，而《ArtReview》又是英國雜誌，或許可說是無可厚非。話雖如此，高聲提倡「藝術全球化」的同時而又是此種狀態，並且幾乎未有著述者入列一事，都很引人深思。

要稱這二人選出自「主觀而任意」的結果雖然很簡單，但「POWER 100」是一份非常具有實益與實效的名單。擔綱製作此份名單的《ArtReview》編輯部，對於自己所屬的當代藝術界存續與發展貢獻一己之力，每年下著高度政治性判斷這一點是毫無疑問的。據精神分析師雅各·拉岡（Jacques Lacan）所言，被理想化的自我形象作為主體，是「希望被他者如此看待」的形象。而「POWER 100」確是如此，這正是《ArtReview》想要其讀者認為「希望當代藝術界的名單是如此」的一份理想清單的形象。這也是藝術界

自身所期待、「希望被他者如此看待」的被理想化的自我形象。

基於主觀與任意的「POWER 100」，當然是一份自我陶醉的名單，也藉此叫賣理想形象。此外，若還期待藝術界的存續與發展，必須因應變化每年檢視排行榜名單，預防其劣化。挑選進行前導活動的藝術家，以及擔負商業實益的業界人士，並平衡搭配牽引時代發展的評論家們。永遠努力防止被驅逐淘汰、要比誰都看起來都更冷靜地走在時代尖端。在「POWER 100」中看到的真心話與場面話的共存與背離的樣態，是與在威尼斯雙年展所見的相似。

商業與非商業的二分化

除了以上列舉的畫廊商、藝術家、收藏家、美術館館長、策展人、藝術博覽會總監、藝術學校校長、媒體與拍賣公司以外，還有其他藝術界的組構成員，藝術史家、理論家、評論家、新聞記者、企業的贊助負責人、文化官員、校長以外的藝術學校教員、替代空間（alternative space）經營者等。藝術史家、理論家與評論家往往難以區別，策展人撰寫評論的狀況亦不在少數，藝術家兼有教員或替代空間經營者身分者亦所在多有。因此在此也很難加以正確分類，姑且不論，但為什麼包含畫商在內的幾種身分能夠入選名單，而藝術史家在內者卻無法入選呢？

這是因為，前者是打造藝術總體環境（art scene）的人們，而後者是追隨環境的人們之故。仿照畫廊與市場的區分，將前者稱之為初級參與者，而後者稱之為次級參與者吧。初級參與者，創作作品、銷售、購買作品，企劃製作展覽會並進行宣傳（「POWER 100」所選出的「藝術學校校長」，每位在成為教師之前皆是有能策展人。此外「媒體」一項，皆是以展覽會的告知資訊為主要內容）。次級參與者，若沒有初級活動，就無法進行自身的活動。替代空間可能是唯一的例外，但以「alternative（替代）」字面含意，在定義上本

就與初級的領域不相關。藝術界，實際上是非常明確的二分化。

無需贅言，此種二分化即是商業與非商業參與者的二分化。此處想要提醒大家注意的，是過去在決定藝術的價值上具有莫大影響力的藝術史家、評論家，近來其力量急速萎縮，看起來似乎像是自狹義的藝術界消失了蹤影。此事非常重要因而將在其他章節另行討論，但希望讀者先行留下一個印象…在鉅額的金錢流入藝術市場的時代，評論的影響力極端地衰微。

今後有被列入「POWER 100」可能性的，應該是建築界的超級巨星吧，例如可稱之為法蘭索瓦・皮諾盟友的安藤忠雄、經手畢爾包的古根漢美術館及路易威登基金會美術館的法蘭克・蓋瑞等擔任話題美術館的設計工作的建築家們，伴隨著與藝術界的關係日深，其存在感也日漸增加。

在作為藝術與建築之間橋樑這一點上值得關注的，是倫敦的蛇形畫廊。聯合總監漢斯・烏爾里希・奧布里斯特（Hans Ulrich Obrist）與茱莉婭・佩頓・瓊斯（Julia Peyton-Jones）在２００９年榮登「POWER 100」第１名，之後也每年皆進入前10名（佩頓・瓊斯於2016年卸任）；他們自2000年以來每年皆於畫廊所在的肯辛頓公園內，邀集明星建築家們設計臨時建築「夏季展館」（summer pavilion）：札哈・哈蒂、丹尼爾・里伯斯金（Daniel Libeskind）、伊東豊雄、奧斯卡・尼邁耶（Oscar Niemeyer）、法蘭克・蓋瑞、SANAA（譯註：日本建築師妹島和世和西澤立衛兩人共同成立之建築事務所）、努維爾、彼得・楚姆托（Peter Zumthor）、赫爾佐格＆德梅隆（Herzog & de Meuron）、藤本壯介等，這幾乎是如同建築師名鑑般的隊伍。上面所列出的每一位，除了於2012年去世的尼邁耶之外，不僅在建築界，對於藝術界也具有重大影響力。

何謂「藝術界」？

打造當代藝術整體環境的是初級參與者們。此外，他們決定了藝術作品的價值與排序。事實雖是如

此，但這到底是否正當？

哲學家兼藝術評論家的亞瑟·丹托（Arthur Danto）在1964年所發表的論文〈藝術界（The Artworld）〉[37]中寫道「要確定一件物品是否為藝術品，需要眼睛無法辨別之物—藝術理論的狀況，或藝術史的知識，也就是一個藝術界（artworld）」。「artworld」為此時所新創的詞語。文中翻譯為「狀況」的原文詞語是「atmosphere」。也能夠翻譯為「空氣」或「氣氛」或「環境」。因為其說法是「決定藝術的是藝術界，那指的是決定藝術的空氣或知識」，這很明顯的是循環論證。

以此為基礎，哲學家喬治·迪奇（George Dickie）展開了一連串稱之為「藝術制度論（Institutional Theory of Art）」的討論。經過累積20年的深思熟慮，1984年，迪奇付梓《藝術圈（Art Circle: A Theory of Art）》一書。該書提到：「（一）藝術家，是以知解來參與藝術作品創作的人（二）藝術作品，是為了提供給一個藝術界（an artworld）受眾而創作的人造物（三）受眾，是一群某種程度上準備好理解呈現給他們的物件的人（四）藝術界（the artworld），是所有藝術界體系的總稱（五）藝術界體系，是藝術家向藝術界組成成員呈現藝術作品的框架」[38]。

這也是循環論證，又或是典型的近義語反覆的文章，但應該關注的是「藝術界」此一詞彙的定義與丹托定義的相異之處吧。自身的新創詞語遭借用（誤用）的丹托，在將近去世前的2013年所出版的著作《何為藝術（What Art Is）》中委婉地糾正了誤用，並有以下記述：「（迪奇的制度論）基本的陳述是，決定何為藝術的這個問題，應該取決於他所謂的藝術界，而其對於藝術界的定義，與我相異。對於迪

哲學家亞瑟·丹托

奇而言所謂的藝術界，指的是策展人、收藏家、藝術評論家、藝術家（理所當然）、加上其他以某種形式將其人生與藝術有所連結的人們所組成的社會網絡。某項物事被認為是藝術作品，然後由藝術界來判斷是否如此。」*39

以此為基礎，丹托批評若迪奇的見解是正確的，那麼藝術就成了如同騎士道一般的東西了。因為是是為藝術不是任何人都可以決定，而是僅能由一部分的ＶＩＰ認定的此種結構與「僅有國王或女王能夠授予騎士封號」的騎士道結構是一模一樣的。就此將迪奇經過20年的深思熟考的結果，在一瞬間給粉碎了。「若國王的腦袋不清楚的話，也許會冊封自己的馬為騎士」。

藝術與其他的領域是相同或相異？

純粹就理論來思考的話（暫且擱置將「要確定一件物品是否為藝術品，需要眼睛無法辨別之物——藝術理論的狀況，或藝術史的知識」此一本人的主張），丹托對於迪奇的批評看起來是正確的。皮諾或賴瑞‧高古軒的腦袋（「眼光」）是不是清楚，誰能夠加以判定呢？但是，若將目光轉向藝術之外的表現領域，也會認為在現實中迪奇的主張是沒有問題的。

以文學作品為例，在多數的場合素人在同人誌或是網站上所發表的東西；或是投稿新人獎的作品是由編輯們閱讀後，轉載到文藝期刊；或是向這些作者們邀集新文章，讓他們以小說家或詩人的身分出道。最近雖然少見，但也有直接帶著作品登門拜訪編輯部者。作品經文藝評論家或其他作家點評談論、或是得到由文壇大老們擔任評審的文學獎的話，就會被認為是「高品質的文學」。現今也有由書店店員所評選的「本屋大賞」這樣的獎項。

流行音樂或電影的情況也非常相似。若是音樂，將試聽帶（demo帶）送到音樂經紀公司或是唱片公

司、持續現場演出等待被音樂產業關係者發掘、報名參加試鏡或比賽等。電影稍微有點不同，有以獨立製作電影參加電影節的手段方法……也有這樣的狀況。另一方面，擔任拍攝現場的工作人員，在當學徒累積經驗的時候被提拔為副導演，被導演與製片認可等……

不論是哪個業界，都是由初級參與者擔任發掘與培育才能的角色。編輯、評論家、文壇的大老、書店店員、音樂經紀公司、唱片公司、電影節的主辦單位、導演、製片們是「國王或女王」，他們具有授予騎士封號的權利，擔負相對應的責任。雖然應該也偶有看走眼的時候，但騎士道的系統在文學、音樂與電影等領域，幾乎都是沒有問題地運作順暢。若是如此，何以唯有在當代藝術領域「國王與女王」的資質必須要遭受質疑呢？

不過，這個邏輯是不正確的。這是因為今日大眾文化的產物，不管是文學、電影或音樂也好，幾乎都是以大量生產、大量消費為前提的消費財。也因此各業界的「國王或女王」的背後，存在著不特定多數的消費者，也就是「大眾」，他們的興趣嗜好牽制了「國王或女王」的專制（從而因大眾主義而造成的弊端亦很多。這個問題在現代的藝術上也烙下了陰影，關於此點容後論述）。在資本主義社會中當代藝術作品也同樣是消費財。但是生產數量遠少於前述領域，有著位數上的差異；再加上單價也高，因此雖然不能完全說消費者是特定少數人，但與文學、電影與音樂相較人數非常少。若將大眾文化比擬為共和制或立憲民主主義，則當代藝術便是君主制或寡頭政治，甚至是被期待作為這樣的體制。至少到最近都是如此。

其證據在於，像是美術館此種制度性的權威，這在文學、音樂與電影等領域皆不存在（文學館與美術館相異。相當於MoMA或泰德現代美術館的文學館並不存在）。但是，哲學家兼評論家狄奧多·阿多諾（Theodor Adorno）曾評論「數之不盡的美術館這種東西，等同於代代藝術作品的墳墓」，被拿來與墳墓相提並論的美術館，目前面臨了重大轉機。或許稱之為「瀕臨重大危機」、「其地位持續受到重大挑戰」亦無不可。在下一個篇章，希望針對現代美術館的狀態加以思考。

第二章

美術館
──藝術殿堂的內憂外患

1 香港M+館長的閃電辭職

2015年10月，傳來令藝術圈震驚的消息。香港西九文化區中預定於2019年開館的美術館M+的館長李立偉（Lars Nittve）突然宣布將於三個月後辭職。辭職後雖然至少會以顧問身分留在美術館一年，但似乎並無當太上皇聽政的跡象。1953年生於斯德哥爾摩的李立偉，是曾歷任（丹麥）路易斯安那現代美術館、斯德哥爾摩當代美術館館長，並為泰德現代美術館第一任館長的重量級策展人。自2011年出任M+館長以來，也發揮其手腕將多國籍的優秀工作人員收於麾下。

在敘述李立偉辭職的內情之前，先就香港的當代藝術狀況加以說明。我過去擔任當代藝術雜誌的總編輯時，當地尚未形成藝術市場機制。2005年為了探尋製作特輯的可能性，雖有又一山人（anothermountainman）等數名藝術家活動中，但幾乎沒有商業畫廊，藝術市場貧弱，藝術家們以雜誌或廣告進行視覺設計或商品設計等工作勉強糊口。陳佩之（Paul Chan）、李傑（Kit Lee）等目前受歡迎的藝術家在國際上受到矚目是數年後的事，當時打消了製作香港特輯的念頭。

中國的經濟發展改變了一切。如同大家清楚知道的，一國的藝術市場的興隆是與經濟發展同步合拍的。非西洋各國中，取代在泡沫經濟期後沉沒的日本，經濟與藝術同時起步繁榮的是金磚四國（BRICs，巴西、俄羅斯、印度與中國）。亞洲貨幣危機之後的中國，進入21世紀之後期經濟成長加速，2007年的經濟成長率14.16％為記錄新高點*01。在中國本土，有著豪華廣告的藝術雜誌陸續創刊（其後陸續停刊，餘者也經歷淘汰機制。）也許我的調查之行是稍微早了一點。

國際自由港香港是免稅的。與中國當代藝術爆發潮同時，佳士得蘇富比等拍賣公司也開始販售當代藝

64

M+ 館長李立偉在 2015 年 10 月發表辭職聲明

預定在 2019 年香港開館的 M+ 美術館

術作品。高古軒、佩斯（Pace）、白立方（White Cube）、立木（Lehmann Maupin）、貝浩登等歐美的有力畫廊也在香港開設分店。最具決定性的，是2013年巴塞爾藝術展開始落腳香港。巴塞爾藝術展被視為世界最高等級的藝博會，繼2002年起舉辦的巴塞爾藝博會‧邁阿密海灘後，選擇香港作為第二個海外據點，香港成為亞洲當代藝術市場中心一事已有定論。而東京與上海的畫廊關係者們則垂頭喪氣。

「與龐畢度中心匹敵的文化設施」

標榜「視覺文化的美術館」M＋的開館，是在這樣的大環境條件下，由香港政府當局所構想、規劃的。而建設、收藏與營運所需的經費全由政府部門預算支應，其監督機關西九文化區管理局的董事局主席，係由香港政府位階第二的政府首長擔任。如同前述，李立偉就任館長是在2011年。翌年他說服藝術收藏家烏利‧希克（Uli Sigg）將中國藝術家325人的繪畫、雕刻、影像等作品共計1463件捐贈給M＋美術館，其他47件重要作品，則另以1億7700萬港幣的價格向其購買。希克的收藏，是由其任瑞士駐中國大使的1980年代中期開始所收集的約2千件作品所組成，據信不僅是世界最大規模，也是涵括範圍最完整的中國當代藝術收藏。M＋以此收藏為核心，揭櫫了以下收藏策略「藉由將視覺藝術、設計及建築、流動影像、流

M+將倉俁史朗的東京壽司屋「きよ友」室內設計納入館藏

行文化等創意領域，全部都置於同一場域，交叉孕育為美術館的目標」*02。M+的「＋」，無須多言，指的正是既有美術館所無、增加附加價值（plus alpha）內容之意。根據2006年11月「美術館諮詢委員會博物館小組」所發表之聲明*03「館藏以20與21世紀之視覺文化為核心，將以香港的視覺藝術、設計、流動影像與流行文化為起點，推展至中國其他地區，然後及於亞洲，最後至世界其他地方的作品」。短中期的作品購置預算為17億港幣*04。2014年以1500萬港幣整間買下由室內設計師倉俁史朗於1988年所設計的東京壽司屋，加入自身館藏一事蔚為話題。由建築師雙人組赫爾佐格＆德梅隆所設計的美術館總樓地板面積約為6萬平方公尺（其中展示空間約為1萬5千平方公尺）。李立偉發下豪語「完工後將成為與龐畢度中心匹敵的文化設施」，另外還下了這樣的註腳，「雖無法明確承諾，但我打算留任館長一職」，至預定開館的2019年為止*05。

但是，李立偉卻發表了辭職聲明，是在上述發言經報導後還不滿五個月的2015年10月。報導刊出的5月，高級策展人托比亞斯・伯格（Tobias Berger）轉任前中區警署建築群活化計畫藝術部門之主管（譯註：活化計畫即為今「大館」，伯格現為大館之藝術主管）。8月初旬，率領西九文化區管理局的CEO連納智（Michael Lynch）以專案工程延遲與自身的年齡為理由請辭。李立偉稱自己是在「考量人生中重要的事為何」後所下的決定*06。

此言應非虛。看到當初預定於2017年的開館時程延遲許久，就能夠想像與各方的調整應該要耗費相當長的時間。問題在於，此事包含了哪些「方面」，又有哪些「調整」是必要的。到底發生了什麼事？

「正確就是錯誤」

其實烏利・希克的收藏品中，包含了中國當代藝術圈裡不合群的搗蛋鬼艾未未在天安門廣場拍攝的攝影作品。藝術家朝著毛澤東發表中華人民共和國建國宣言的天安門廣場，比起了自己的中指。除了艾未未的作品之外，M＋也收集了出身香港的劉香成的攝影作品。以「毛以後的中國」為題的系列作品中，包含了在1989年的天安門事件，學生示威活動遭到鎮壓狀況的影像，其中也有以自行車搬運渾身是血的學生的照片。

艾未未既是藝術家，也是頑強的異議分子，曾公開表示「我會為了表現自由而奮鬥，絕不妥協」「對我而言，藝術就是一種政治活動」*07。劉香成也曾（與同事共同）獲得普立茲獎的硬派攝影記者，如同其系列作品的名稱所示，他持續拍攝毛澤東去世之後中國變遷的影像。這兩人無論何者，對於中國政府而言都是礙眼又如燙手山芋般難以對付的創作者。

收藏了這些在政治上高度敏感的作品之後，李立偉接受了媒體的採訪。被問到收藏動機時，他答道「表現自由是重要的要素。之所以購入這些作品，理由並不在引起爭議的主題，而是其藝術價值」。強調西九文化區管理局在收藏作品之際並未有任何介入，在向管理局表達感謝的同時，還附帶提到「也不擔心親北京派的議員會施加壓力」*08。這番話也可解讀為意識到存在於香港政府之後的北京當局，並企圖加以牽制。

其後，分別於2014與2015年在瑞典的于默奧與英國的曼徹斯

艾未未在天安門廣場拍攝的攝影作品

特，舉辦以「正確就是錯誤：由M＋希克藏品看中國藝術四十年（Right is Wrong: Four Decades of Chinese Art from the M＋ Sigg Collection）」為題的展覽。此為M＋開館前的企劃活動，並於2016年2月，回到根據地香港進行凱旋展示。前述艾未未與劉香成的作品亦在展品之列，海外展也就罷了，但頗為擔心有關當局會以某種形式干涉香港的展覽會。

結果是有關當局並未有露骨的規範限制，所有的作品都得以順利展示，但也並非就此萬事大吉。卸下在歐洲時使用具有刺激性的展覽名稱，改以中性的「M＋希克藏品：中國當代藝術四十年（M＋ Sigg Collection: Four Decades of Chinese Contemporary Art）」為題。根據2015年12月25日的《紐約時報》的報導[09]，M＋的策展人團隊，宣布包含本展在內，若針對今後的展覽有進行審查的情況，不論何種形式，策展人團隊將全體辭職。李立偉在10月下旬的演講之後，雖對我說「我想狀況不至於此」，但立刻又微弱地補上一句「我是如此希望的」。

在「一國兩制」之下何謂自由？

香港自1997年主權由英國移交中國以來，亦即在所謂「一國兩制」的體制下承認言論自由。話雖如此，2012年由親中派的梁振英出任香港特別行政區行政長官，換言之即政府的最高首長以來，許多香港市民感到來自北京的壓力日增。2014年發生「雨傘革命」要求以民主流程選出特區行政長官，但最終以未果收場。於是伴隨著對北京的反感，灰心失望的情緒也蔓延開來。

自2015年10月至12月，發生了出版、銷售批判習近平體制書籍的書店主或相關人士相繼失蹤的事件，中國當局被懷疑是幕後黑手。中國政府並未回答來自香港政府的詢問，外交部長王毅面對英國政府與海外媒體究責皆以「此為內政問題」打發。相當於中國共產黨中央委員會的機關報《人民日報》的國

際版《環球時報》，在2016年1月6日刊載了可視為恫嚇的社論「香港的反體制派不應抱持著將『兩制』置於『一國』之上的幻想」*10。到了1月17日，國營的新華社報導其中一人遭到公安當局拘留*11。18日，中國廣東省公安當局終於通知香港警方，有另一名失蹤者人在中國本土。不過相關細節之後仍然不明。

但是因為過去的犯罪行為本人出面自首，並未承認與「失蹤」或「言論自由」之間的關聯性。

「正確就是錯誤」一展的負責人，中國出身的M＋資深策展人皮力曾言：「我們之所以來到香港，是因為此處不同於中國大陸，有言論表達自由。但又和美國不同，並非一直都擁有言論自由。在這裡，我們必須時時確認、維持、守護表達自由才行。」*12雖然比起本土差強人意，但又不像西方那樣完全自由。

「所以中國很麻煩」，就算不是網路右翼分子應該也會皺眉吧。無論個人或政黨，在獨裁政權統治的國粹主義之下，表達的自由是不可能的。不過這並不僅限於獨裁國家，在民主國家也會有干涉表現自由的狀況。但是，來自當局強權式的審查或壓制，近來不論在哪個國家都很罕見。希特勒稱之為「精神錯亂的、頹廢人類的病態畸形的『頹廢藝術』」*13，被納粹燒毀或賣到國外的事例；在全球資訊化發展下，成為柔性控制社會的進程中的現代，除了塔利班政權進行種族淨化式的文化藝術破壞之外，已經急遽減少。幾乎在所有的國家，都不會公開進行審查，而是轉化為較隱晦高明的形式。

取而代之的增加的是自我審查，不是來自國家機器或行政機關等的審查，指的是美術館、展覽主事者，又或是藝術家本身的自我

2014 年香港反政府示威被稱爲「雨傘革命」

規範。受到來自外部的有形無形壓力的情況雖然很多，但負責人為了自保而「窺揣上意」的狀況亦不在少數。M＋香港展更換展名一事固然是自我規範沒錯，實際上，只要沒有內部告發，真正的理由是無法為外界所知的。與新聞報導、文學、電影或戲劇相同，藝術圈自我審查的例子不可盡數。自近期所發生的案例中，就幾個浮上檯面的事件加以介紹吧。

2 西班牙、韓國與日本的「審查」

2015年3月17日，巴塞隆納當代美術館（MACBA）的巴托梅烏・馬力（Bartomeu Marí Ribas）館長，決定取消預定在隔天開展的聯展「野獸與主權者（La bestia y el soberano）」。理由是杜捷克（Ines Doujak）的參展作品《為侵略而裸體（Not Dressed for Conquering）》過於猥褻。在滿鋪的納粹頭盔之上，呈現前西班牙國王胡安・卡洛斯一世、玻利維亞的女性激進活動家春加拉（Domitila Barrios de Chungara）、以及一隻狗皆全裸，從各自背後交疊性交的立體作品。MACBA的首席策展人瓦倫丁・羅馬（Valentín Roma）針對本作品加以說明「杜捷克是熟知深入殖民主義動力學的研究史，廣為人知的藝術家」，「橫跨數世紀，藝術諷刺典型的權力，並加以寫實漫畫式的描繪。她所做的也正是如此」*14。「野獸與主權者」展是由斯圖加特符騰堡藝術協會（WKV）美術館與MACBA共同主辦，展覽名稱來自於哲學家德希達（Jacques Derrida）的同名講義（The Beast and the Sovereign），該講義從寓言中登場的動物形象展開對權力的討論。

但是，馬力表明「該作品非常不恰當，與美術館的大方向不相容」，聲稱第一次看到作品是在前一天的16日，且責難策展團隊在最後一刻將這件作品偷渡進展場。杜捷克立刻在網路上公開作品借用契約的圖片，有作品照片的作品借用契約上可見標記日期為2月25日的館長簽名。這是

巴塞隆納當代美術館館長巴托梅烏・馬力

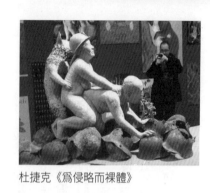

杜捷克《為侵略而裸體》

馬力在事前便認知該作品的鐵證。策展團隊與其他參與本次展覽的藝術家們提出抗議聲明，來自內外藝術界的非難之聲紛至。

也有取消展覽的決定是否因受到政治壓力的質疑。MACBA是由非營利的民間基金會、加泰隆尼亞州政府、巴塞隆納市、以及西班牙文化部為主要成員的集團所經營。基金會的名譽理事長是索菲亞王妃，即胡安·卡洛斯一世的王妃，正是雕像影射的對象。馬力否認受到壓力：「理事會與本次事件毫無關係，取消是我根據自己判斷下的決定。」但已迅速在社群媒體上延燒開來。現場工作人員要求高層提出說明，抗議取消展覽的市民團體則蜂擁至MACBA。馬力於3月20日撤銷取消展覽的決定，「野獸與主權者」展在翌日21日，以包含杜捷克作品的完整形式開幕。

結果，馬力在開展隔天的22日被要求辭職。而在此之前，他並未忘記以館長權限解僱了策展人瓦倫丁·羅馬與公共推廣活動（Public Program）的負責人保羅·普雷西亞多（Paul Preciado）。這算是報復吧，是件讓人不痛快的事。

辭職抗議與波及韓國的案外餘波

此事尚未就此結束。事件發生超過半年後的2015年11月，擔任CiMAM（國際現當代美術館專業委員會）理事職務的三位美術館館長，發表聲明將辭去理事職務。這三位分別是阿拉伯現代藝術美術館（杜哈）館長阿卜杜拉·卡魯姆（Abdellah Karroum）、SALT研究與節目規劃部門（伊斯坦堡）總監瓦西夫·科爾圖（Vasif Kortun）總監、與凡艾伯當代美術館（愛因荷芬）館長查爾斯·艾許（Charles Esche）。不論是哪一位，皆是具有豐富國際策展經驗豐富的幹練策展人兼評論家。CiMAM在日文中固定的翻譯為「世

界美術館會議」，但若按照字面直譯則為「為了現代藝術美術館與藏品的國際委員會」（International Committee of ICOM for Museums and Collections of Modern Art，台譯為「國際現當代美術館專業委員會」）。依據其官方網站的說明[*15]，「由針對現當代藝術的收集以及展示相關之理論、倫理與實踐問題討論的專家學者所組成之國際會議」。1962年設立，在2015年時間點，共計有來自63個國家的460名成員隸屬於該組織。

辭職的理由，在於CiMAM主席是巴托梅烏‧馬力。CiMAM在前述事件發生未幾的4月，即正式公開聲明馬力將留任主席一職。3位館長在辭職之際所發表的聲明翻譯如下：

我們相信參與當代各項議題的美術館，應該是一個可以自由地交換各式各樣的意見，容許、鼓勵與政府方針與社會多數派意見相左的想法，與上述主流派之間進行法理討論的場所。美術館是能夠新發想與可能性導入社會中的重要場所之一，也因此經常暴露於威脅之中。我們認為在現今時代中CiMAM的重要任務，在於盡可能地捍衛此一辯論的場域，並向藝術家、策展人、觀眾指出行動倫理的規範。近日在MACBA、以及在CiMAM理事會內部所發生的一連串事件，導致我們懷疑現任理事長是否能夠確實地擁護此一價值。從而感到除了辭去理事一職之外別無他途。因為對於理事會如何能夠代表CiMAM成員的利益與權益，已經不再抱持信心。我們將以成員身分續留，期望CiMAM在不久的將來，在新的領導下重新恢復可信度。希望理事會能夠明確地定下未來的方向。[*16]

此事至此亦尚未結束。2015年12月2日，馬力被內定將出任韓國國立現代美術館的館長，並於14日到任。雖是以公開徵募方式選任館長，但根據12月3日《東亞日報》報導，管轄美術館的文化體育觀光部提到「在面試過程中，針對MACBA企劃展問題一事，聽到（馬力）『為了保護美術館，將所有責任

一肩扛起引咎辭職」的說明，我們判斷沒有任何問題了」[17]。任期3年，這是史上首次有外國人擔任此一職務。

當馬力名列館長候選者名單的首位時，韓國的藝術界立刻有了反應。11月在臉書上發起了「反對選任巴托梅烏‧馬力為國立現代美術館館長之公開請願」（連署運動）[18]，僅僅3天便收集到超過800筆署名。其中也包含了國際知名的藝術家具貞娥與梁慧圭。

反應之迅速其實早有伏筆。2014年夏天韓國發生了極其接近審查的醜聞。即受到光州雙年展20周年的紀念特別展「甘露—1980之後」委託，藝術家洪成潭與光州視覺媒體研究所的成員所共同製作的巨型掛幅《世越五月》，遭到被拒絕展示的惡劣事態（近年，在韓國同樣的狀況也發生在電影或戲劇領域）。

根據洪成潭〈《世越五月》所刻劃的『戒嚴令』與『靖國』〉自己的說明[19]、古川美佳的報告〈光州雙年展2014特別展 拒絕展示事件〉詳細報導事件經緯[20]、岡本有佳的文章〈關於2014光州雙年展的「審查」〉[21]、凱特‧克洛庫（Kate Korroch）投稿於《Dilettante Army》〈超越細節：光州雙年展的審查〉（Beyond the Detail: Censorship at the Gwangju Biennale）[22]，再加上《韓民族日報 日語版》[23]、《韓國先驅報》[24]等幾筆網路新聞媒體的報導，試著來回顧此一事件。

被描繪成稻草人的總統

《世越五月》從作品名稱可以知道，是取材自世越號沉沒事件的作品。在250x1,050公分橫長型的畫面中央，描繪著幫助實際上無法從船體逃出的高中生們，將沉沒的世越號倒舉起來的巨大男女像。穿著白襯衫、黑褲子，頭上綁著頭帶的男性右手拿著槍，穿著黃紅兩色傳統韓服的女性則是左手抱著裝有紫菜飯卷的大碗。紫菜飯卷是演化自日本海苔卷的壽司卷，1980年代光州事件之際，是女性們做給站出來

與政府對峙的學生或是市民們的慰勞補給品。換言之，這對男女是光州事件參與者的象徵。朴總統被描繪成一支稻草人，看起來像是被站在其身後的並穿著軍服的父親朴正熙前總統，以及穿著黑色衣服的青瓦台秘書室長金淇春所操控。其後又有片刻不離總統的親信，同時也是韓國最大財閥三星集團的會長——李健熙隨侍在側。

在拿著槍的男子畫面更左邊的地方有數個人，正跟臉色大變的朴槿惠總統激烈爭論；其他還描繪了從軍慰安婦、安倍晉三首相、金正恩第一書記等人，簡要而言，此作品控訴光州事件與世越號沉沒事件的發生皆非偶然，而是因東亞現當代史中所內含的政治的、社會的矛盾所導致；而成為問題的，是針對朴總統周邊的描繪。特別展的主題為「由來自47位韓國內外重要藝術家，蘊含對國家暴力的記憶與證詞，或者是抵抗精神，又或是對於此抵抗精神與傷痕具有治癒訊息的作品所組成的本次展覽」，《世越五月》是根據此一主題由雙年展基金會委託製作。但是在製作過程中，特別展的協力策展人之一，以智慧手機拍攝作品中有關朴總統的描繪，並提供給光州市的文化官員過目。據古川美佳的說法是「因為擔心」，而根據洪成潭的說法則是「因為想要做業績出人頭地」。

開幕前的7月，拍攝照片的特別展協力策展人與特別展的總策展人尹凡牟甚至兩度造訪洪成潭的工作室。被告知「因為這幅畫，中央政府可能會刪減給光州市的預算」時，洪成潭雖然加以拒絕「已經決定的預算，沒道理因為這種理由而刪減」，但到了第二次洪成潭也讓步，提出用白色將總統的臉孔抹去改畫成一隻雞的修正方案。兩位策展人同意了雞臉備案。但是，此一修正方案反倒引起了火上澆油的結果。

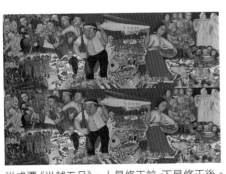

洪成潭《世越五月》。上是修正前，下是修正後。

據說在韓國，雞代表什麼都會立刻忘記的形象。此外，韓文中稱「雞」為taku，發音與朴的paku接近，因此朴槿惠總統被冠上了「雞槿惠」的別名。時序進入8月，看到修正方案照片的光州市政府公務員，透過協力策展人提出了將雞頭改為其他東西，拿掉朴前總統的階級軍章與墨鏡，並將秘書室長與李會長從畫面中消除的要求。洪成潭大怒「就這麼把公務員的修正要求照單全收地轉達給藝術家，也是策展人該做的事嗎」？而拒絕其要求。結果，在特別展開幕前一天的8月7日，吳炯國副市長稱在與尹壯鉉市長商量過後發布了「不允許展示」的聲明，雙年展基金會在8日開幕當天則宣布「展示保留」，等於事實上的展示凍結。

其間輿論反彈，市民運動家出身的尹市長解釋，「我的話遭到誤解。光州市雖贊助藝術文化發展卻不會加以干涉」。但是在檯面下，對曾在運動中一起抗爭的洪成潭寄發了「希望不要展示」的電子郵件。

展示凍結之後，參加特別展的3位韓國人藝術家將自身作品撤去，11人向市長提出請願書。包含沖繩的佐喜真美術館，提供其所收藏作品參與展示的3位攝影家在內的日本相關人員，也連署寄出要求展示洪成潭作品的書信。參與展示的藝術家兼電影導演大浦信行將自己創作的版畫反過來放在地板上，並且貼上了「抗議審查」這一句話，此外也要求中止放映自己所創作的電影。這些舉措讓光州的主辦單位陷於窘境。

總策展人尹凡牟於10日提出辭呈，並表示「承受行政官僚近乎脅迫的修正要求」批評了光州市與雙年展基金會。13日，與雙年展基金會共同主辦展覽會的光州市美術館的黃榮性館長也表達辭意，18日雙年展基金會的李勇宇總裁召開了辭職記者會。在記者會中，同時身為評論家的李勇宇總裁陳述：「從藝術評論家的觀點而言，此一作品應該被展示。諷刺一國的總統一事我不認為是個禁忌。藝術的表現自由，不能僅因展覽會經費預算掌握在政府手中便遭到限制。」

洪成潭則於24日召開記者會，發表以總策展人尹凡牟的復歸與善後為條件，撤回展示作品的要求。並

呼籲自行將作品撤去的三位藝術家將作品歸回原位。其後藝術家持續進行抗議活動，特別展的關聯論壇

也以審查為主題，洪成潭投稿於日本雜誌《Impaction》的文章，關於撤銷展示作品的理由敘述如下。

雙年展主展開幕在即，除了當然不希望造成被邀請參加主展的藝術家夥伴們的困擾之外，最主要

的原因還是雙年展基金會與光州市相互推諉責任的姿態讓人非常痛心。尹市長在7月甫就任，我

並不知道他其實也是雙年展基金會理事長的事實。以結果而言，他導演了一齣轉嫁自身責任的喜

劇。（譯註：《世越五月》這幅作品最終未於光州雙年展展示。爾後於2014年9月首展於台南成功大

學，由該校台文系鍾秀梅教授促成全球首展。）

其後，由於所謂「崔順實閨密門事件」在2016年12月國會通過了總統彈劾案。還被發現建立了批判

政權的文化人的「黑名單」，次月現職的內閣官員遭到逮捕。2017年3月，韓國憲法法庭經法官8人

一致決定罷免。朴槿惠成為韓國史上第一位因彈劾與罷免而下台的總統。

東京都現代美術館的「裝聾作啞」

將話題回到韓國國立現代美術館的館長人事上。馬力在到任後的2015年12月14日舉行了記者會，除

了聲明「反對所有形式的審查」，還主張MACBA的相關報導有誤。根據同一天的《聯合新聞》英語版

的報導[25]，將馬力的發言翻譯如下。

我反對任何形式的審查，支持表現自由。這是我的價值觀。雖然很遺憾有許多藝術家指名道姓地

反對我，但支持我的人也很多。希望不是以道聽塗說的往事，而是根據我在這裡的所作所為加以

會田誠《自稱日本總理大臣的男子在國際會議中發表演說的錄影帶》(2014)

評價。（中略）「野獸與主權者」的開幕之所以延遲，是因為我被隱瞞無從得知部分資訊，加上我也沒有充分的時間可以處理得宜。我承認犯下了延遲開幕的過錯，因考慮這樣的過錯導致了非常負面的後果，我提出了辭呈。

此事至此也還沒完……雖然有許多事可寫，但先就此打住吧。只有一件事我想先點出來，在這樣嚴重的事件中唯一可取的，是所有關係人即使強詞奪理，仍持續發言一事。遭到審查的一方揚聲抗議固然是理之必然，而站在審查者角色的巴托梅烏·馬力也好、尹凡牟、尹壯鉉、李勇宇也好，雖然他們沒有一個人是有說服力的，但卻拼命地辯解。西班牙與韓國好歹都是民主國家，因為當代藝術是隨著言論的往返互動一同發展起來的，這也是理所當然。是與壓制包含艾未未、劉曉波或暴動小貓在內的多數表現者的中國或俄羅斯是不同的。在民主國家中，主辦者、經營者、企劃者，不論是在何種表現領域，都會在言語上被要求當責（說明責任，accountability）。若是公立美術館（不，即使是私立也一樣），如今更無須贅言定是如此。

相較於此我國日本……雖然很想以一個愛國者的身分抬頭挺胸滿懷驕傲，但如各位所知的，日本的狀況與西班牙或韓國並無太大差異。不，審查者這一方別說是道歉了，也不會說明經過，甚至連進行審查的事實都不會承認這一點（不會正式宣布），比上述這兩個案例更惡劣。例如，2015年夏天在東京都現代美術館（MOT）所發生的，針對會田誠與會田家（會田誠本人、其妻、也是藝術家的岡田裕子，以及其子會田寅次郎所組成的藝術家組合）兩件作品「要求撤去作品」的問題，在社群媒體上延燒，在報紙與網路媒體上也成為相當熱門的話題，即使如此，MOT也好、或是自己提出撤展要求的MOT首席策展人長谷川祐子也好，至今都未舉辦正式記者會或是發表聲明。上述作品其中之一，是以會田家的三個人將對文部

科學省（譯註：其業務範圍近台灣之教育部、文化部）教育方針的抱怨、指責與控訴，刻意以很差勁的毛筆字連綴拼湊而成的「檄」；另一件作品，則是會田活用其與安倍晉三相似的容貌的錄影作品《自稱日本總理大臣的男子在國際會議中發表演說的錄影帶》。兩者皆是會田活用其微微發笑的幽默作品，若是與重量級的《為侵略而裸體》或《世越五月》相較，可能是有點愚蠢可笑的作品。長谷川是具代表性的日本策展人，參與眾多國際展覽的企劃與製作。不過，姑且排除幽默感，理當是國際共通常識的「表現自由」與「當責（說明責任）」等詞彙似乎並未收錄在這位女士的字典中。

藝術團體Chim↑Pom的受難

MOT也進行了其他的審查，喔不，規範。恰好正是會田誠與會田家的「作品撤去要求」成為話題之際，同時期在東京，由藝術家營運的空間（artist run space）「Garter」所舉辦藝術團體Chim↑Pom的成軍十周年紀念展「堪所難堪↓忍所難忍」展（譯註：日文展名為「耐え難きを耐え↓忍び難きを忍び」，展名來自於昭和天皇玉音放送的終戰詔書），此一事實浮上檯面。相當於會田誠徒弟、Chim↑Pom的領軍者卯城龍太有以下敘述「若發生審查或自肅（自我約束）」等問題，立刻就嚴厲批判美術館，反而不去討論作品背後的社會問題實在太可惜。主辦者是加害者、藝術家是被害者此種二元對立也很奇怪。會田先生應該也是如此，而Chim↑Pom的「黑歷史」」*26。雖然是清爽明快的一段話，不過以下是該展錄像作品《堪所難堪BLACK OF DEATH》所附加的作品說明。因為很有趣，徵得藝術家的同意全文照引於此。

值得感激的是本作獲得東京都現代美術館收藏，也參加了美術館的藏品展。但在為了收藏與展示

試著調查之後發現其「真實意圖」其實非常單純。MOT與Chim→Pom協商收藏本件作品的時間點，是在氏家齊一郎擔任館長的2008年（決定收藏是在2013年，「剪掉邊恆一景的作品版本」展示則在2014年）。自2002年就任，直到2011年去世為止擔任MOT館長的氏家，東京大學畢業後進入讀賣新聞社，歷任日本電視放送網代表取締役會長、讀賣新聞集團總社取締役相談役。跟邊恆也就是渡邊恆雄在高中與大學皆為同窗，被稱之為其「盟友」的人物。啊，也未免太好懂了。

在「堪所難堪→忍所難忍」展中，還有另外一個不可錯過的作品說明，是《堪所難堪精神喊話100連發》錄像作品的作品說明。對這個作品進行審查，喔不，規範的單位，不是美術館，而是國際交流基金。威尼斯雙年展日本館展示的主辦單位，以進行國際文化交流為目的，由外務省所管轄的獨立行政法人。作品說明稱「為了參加某個國家的雙年展，策展人來討論確認時，主辦單位的國際交流基金給了NG（訊號）」「據稱『自安倍政權上台以來，對於在海外所進行的各項專案的確認變得嚴格起來。雖然沒有正式書面公文，但最近核能、福島、慰安婦與北韓等成了NG字眼，若有所違背，則會直接接到來自與首相親近部署之人的抱怨』。雖也提議要淡化處理這些NG字眼，但最後雙方同意以其他的作品參展」。

時所協商的，是要剪掉在通稱邊恆之家（讀賣新聞集團會長渡邊恆雄氏的自宅公寓）上空有烏鴉聚集的場景。其真正意圖雖然至今亦不明，胡亂瞎猜是否是因為吉卜力展等展覽與讀賣新聞對作品整體的概念也沒有影響。一開始試著拒絕了。但是，並非刻意以人身攻擊為目的，就算剪掉這個場景且（剪掉邊恆一景的作品版本）在某個時間點（渡邊氏過世後）將作品恢復原狀。在原本無此意圖的狀況下，「死」對於本作品產生影響的這個版本，正可以說是如同作品名稱的《BLACK OF DEATH》。

藝術家團體 Chim ↑ Pom

Chim ↑ Pom《BLACK OF DEATH》(2007–2008)

「直接接到來自與首相親近部署之人的抱怨」一事是否為真,當然是不可能確認的。但是,接近安倍政權中樞的人們,或是窺看他們臉色的人們,針對當代的文化藝術表現變得前所未見的神經質這一點,應該是確實無誤的。目前的交流基金比起國內事業,更積極地投入海外宣傳,支持在海外舉行的展覽會進行國內凱旋展,將預算充作策展人等人員交流活動之用,與國內的美術館的關係大概差不多就只有這麼深。看到韓國與日本的例子,汲汲營營於保身的文化官員對於當代藝術沒有個人層面的關心,卻在今後干預置喙的可能性越來越高。對於藝術家與美術館(與觀眾)而言,真是一樁麻煩事。

81

3 與不可見的收藏的戰鬥

對於今日的名門美術館而言，威脅不僅有審查或自我規範而已。這個時代特有的競爭者的出現，威迫著它們的存在。這問題，可說是與美術館基礎的藏品有關。

如同已多次提及的，因為世界性的超級富裕層的出現，當代藝術作品的價格史無前例的高漲。新興的個人收藏家一擲千金卯起來買作品，甚至謠傳身經百戰的經紀人操控價格般地領導市場；以具有自1929年以來悠久歷史的MoMA、1977年開館的巴黎龐畢度中心、2000年開館的倫敦泰德現代美術館等為代表的名門現代當代美術館，是否能夠打贏他們之間的這場戰爭呢？收集、保存、展示、研究、教育普及被稱為是美術館的五大任務，將來，特別是在「收集」這個面向，難道不會被超越嗎？若發生此種狀況，他們的收藏品在質與量上相對處於弱勢，從而其權威也隨之低下，不是嗎？

以高品質作品為對象的爭奪戰更形激烈。以贊助款與公部門資金為主要財源的美術館，相較於超級藏家，在預算面上處於壓倒性的不利地位。而美術館同道之間的競爭也逐漸升溫。此二現象皆是事實，實際上，2010年由畫商轉任（並在2013年辭職）MoCA館長一職的傑佛瑞·戴奇（Jeffrey Deitch），在2012年的巴塞爾藝術展所舉辦的公開對談中吐了真言*27。

藝術家也好收藏家也好，現在只會將作品賣給可以持有私立基金會，並將作品完美展示的億萬富翁。在這樣的時代該如何吸引多數的觀眾是重大的課題。（中略）若問藝術家「將作品賣給冠名

82

基金會，與將作品賣給空間受限而且只有每隔4～5年才能展示一次的美術館，何者為佳」？你想他們會怎麼回答？

原來如此啊，也許（持有基金會的億萬富翁以外的）心地善良的讀者們會擔心，但這樣的擔心其實是沒有必要的。正因為是當時營運陷入困境的MoCA的館長戴奇的發言戳中了某個面向的真實。不過，即使收集作品的競爭對手增加了，美術館的權威性仍在高漲，倒不至於比目前更低。這些美術館手中已經持有經公評具歷史價值的過去名作，只要沒有發生極端狀態，這些作品不會流出至外部，而且今後，也保證能夠將一定數量的名作納入藏品中。

為何名門的權威不會動搖？

究其原因，是因為狹義的藝術界無法容許以MoMA為首的名門美術館不持有名作。因為作為一個保證、維持、提高作品價值的「裝置」，它們的存在與權威性是必要的。在序章中雖然僅寫到「威尼斯雙年展有如『紅白歌唱大賽』」，其實名門美術館與威尼斯是在同樣的構圖與力學體系下擔任「紅白」一般的角色。也許歌手的好壞聽在素人耳朵裡也可以分辨，但藝術的好壞需要由行家的眼睛來判斷。所謂的行家指的是「狹義藝術界的組成成員」，而名門美術館正處於其領頭的位置。為達成藝術家的品牌化所需的「認證」，其中來自名門美術館者是最上等、最高級的。

而且，名門美術館可以自經紀人得到三成，有些狀況甚至可能獲得更多的折扣，這已成常態。這並非謠傳、傳聞或推測，而是古根漢美術館的策展事務總監楊瓊恩（Joan Young）在接受採訪回答時所提到的*28。不過，楊瓊恩繼續說在歷史上留名的名作，若由名門美術館出手，則有可能以低於行情價的價格收藏。

道「不考慮要在哪裡強勢一點是不行的」。沒錯，雖然是對自己有利的戰爭，但競爭還是很激烈。

名門美術館至今仍具有權威性這一點，各位讀者已熟悉的《ArtReview》「POWER 100」排行榜。

以上述三館為首，名門美術館的館長們經常入榜一事可以為證。以2015年的排行榜觀之，[*29] 泰德現代美術館的尼可拉斯・賽洛塔（Nicholas Serota）館長排名第7、龐畢度中心的伯納德・布利斯特內（Bernard Blistène）館長排名第5、MoMA的格倫・羅瑞（Glenn Lowry）館長排名第9、阿姆斯特丹市立美術館的碧雅翠絲・魯夫（Beatrix Ruf）館長排名第22、洛杉磯郡立美術館（LACMA）的館長麥克・高文（Michael Govan）排名第31、柏林國家美術館的烏多・蒂特曼（Udo Kittelmann）館長排名第60、MoMA PS1（紐約現代美術館長島分館）的克勞斯・比森巴赫（Klaus Biesenbach）館長排名第62等。

其中賽洛塔與羅瑞是「長期政權」的實力派，長年名列前茅（特別是賽洛塔，他自2002年以來便未曾落在前10名之外。2014年則是排名第1），但其他的館長排名則較有流動變化。是以個人身分或作為組織看板得到評價，遇有人事異動時看此一排行榜便十分清楚。

但是，近年開始，他們的存在意義遭到強敵的重大威脅。所謂的敵人，便是新興的超級收藏家。……這麼一寫，「咦」？應該幾乎所有的讀者們都會搖頭表示不解吧。剛剛不是才說「即使超級收藏家蒐購作品，也無損名門的權威」嗎？確實這麼說了，而且這一點也絕對沒錯。不過，這僅限於在作品收集這一點上。在五大任務中，與展示相關的戰爭方面，名門美術館是處於不利地位。可是，這並非是傑佛瑞・戴奇所說的那種與完美展示作品相關的戰爭，而是在此之前的事情。更正確地說，並不存在著戰爭，它們既不戰也不求戰卻落敗。這是怎麼一回事呢？

84

不關心動員觀眾的美術館

2015年11月，美國參議院的財政委員會，向數十家私立美術館提出針對開館時間、捐款明細與總額、資價評估總額、對外部的作品出借狀況等項目公開資訊的要求。對象包括布蘭特基金會藝術研究中心（The Brant Foundation Art Study Center）、格倫斯頓美術館（Glenstone），在同年9月甫開幕，由大富豪伊萊・布羅德所開設的布羅德美術館（The Broad）。以上不論何者皆是相對較新，收藏最高級藝術作品的美術館。根據派翠西亞・柯恩（Patricia Cohen）在《紐約時報》上所寫的報導[30]，被該委員會視為問題的是，這些美術館相對於其被國家認可稅賦減免的特權的同時，是否有充分提供與回饋公益給社會這一點。在美國，若向美術館捐贈美術作品，在申報所得稅時可以將市場價格的全額扣除。因為可以減省相

布蘭特基金會藝術研究中心，由被譽為「好品味版的唐納川普」的彼得・布蘭特所創立。採預約制，沒有美術館的標示。

格倫斯頓美術館

布羅德美術館

當金額的稅賦，此一免稅措施實質上可被視為公部門（對美術館）的補助款。

該委員會似乎是在10個月前讀了同一位記者所寫的其他報導[31]，因而決定啟動調查。有無法忽視的大量富裕收藏家在「自家宅邸的後院裡」建起了美術館。不打廣告、也不設置醒目的看板，休館期間又非常長。鑑賞是完全預約制，也有幾乎不接待觀眾的館舍。這太糟糕了！啟動調查的理由在此。

實際上，布蘭特基金會與格倫斯頓皆採預約制。根據上述（1月）報導，全美的美術館在公益信託下的藏品有90％來自於個人捐贈。因此，多數美術館應對公共利益有所貢獻，一年服務約10萬人單位的觀眾人次，並將收藏的作品公開展示。但是，靠著企業購併等建立起37億美金的資產，在富比士的富豪榜上排名第71的米歇爾・雷爾斯（Mitchell Rales）所設立的格倫斯頓，自2006年開館以來至2013年為止的來館人數約僅有1萬人之譜。在此看過賈克梅蒂（Alberto Giacometti）、德庫寧、波洛克等戰後藝術巨匠作品的人數極度稀少。而雷爾斯的自家宅邸也位於過去曾是狐狸狩獵場的同一塊基地內，據說與美術館之間只有有鴨子優游其中的庭池相隔，若是富豪的知己或友人，要逛美術館應該很容易吧。鑑賞之後的晚餐，也許是由富豪自己獵到的鴨子與美酒一同上桌。

另一方面，經營不動產業，被稱頌為「好品味版的唐納・川普」，曾是安迪・沃荷贊助人的億萬富翁彼得・布蘭特（Peter M. Brant），於2009年所成立的布蘭特基金會藝術中心又是如何呢？此處也於格倫斯頓相同，似乎對一般觀眾毫不關心。在最鄰近的道路也好、在保全大門旁也好，連在建物本身上都沒有美術館的標示。一年兩次、在鄰接的（且是由布蘭特所持有的）私人馬球俱樂部所舉辦的公開聚會活動，僅招待內部關係者。2012年申報為「慈善活動」的到場賓客，果然是同為億萬富翁與收藏家的維多利亞＆山繆爾・紐豪斯（Victoria & Samuel Newhouse），以及被稱呼為「帝王」的畫商賴瑞・高古軒！在密室進行的「慈善活動」的實際狀況為何，大概只有上帝才知道了。

韓國最大的美術館三星美術館

三星集團李健熙會長（當時）

韓國最大美術館──三星美術館的案例

在部分新興私立美術館所觀察到的這種傾向，也存在於美國以外的國家。例如，於2004年開館的三星美術館（Leeum）。這是韓國最大的財閥三星集團的擁有者韓國首富李健熙（當時），於首爾漢南洞的自家宅邸附近建造，並由三星文化基金會所營運的巨大美術館。收藏並展示會長之父，同時也是集團創辦人李秉喆所收集的古美術，以及自己所蒐羅的現當代藝術作品，開館時的館長是由會長夫人洪羅喜擔任（洪羅喜因後述的事件接受調查，其夫因為「法律及道義責任」而辭退會長一職的2008年，美術館的業務凍結、洪羅喜也辭去館長一職。2010年三星美術館再度開館，洪羅喜亦回任館長一職）。建築設計方面，展示古美術的「museum 1」（基地面積4千平方公尺，總樓地板面積為1萬5千平方公尺）是由馬利奧・坡塔（Mario Botta）；展示現當代的藝術的「museum 2」（4千平方公尺、1萬3千平方公尺）是由努維爾；同時也是企劃展場地的「三星兒童教育文化中心」與三個館的連接部分，則是由庫哈斯等建築界的巨星們分別設計。

三星美術館目前雖然可以一般參觀與入館，但開館最初是預約制，開館時間則為上午11時至下午4時。入場者一天也設定以兩百人為上限。開館後沒多久筆者即進行探訪，洪羅喜的妹妹洪羅玲副館長提到「在工程可能會有所延遲，同時進行管理營運上的測試，美術館工

87

作人員沒有充分的準備時間的狀況下開館。因此最初無法如常營運，而設定了半年或一年的試營運期間。美術館因地處住宅區，也有出於不想造成近鄰困擾的考量」*32。

不過，不能就這樣將洪羅玲的話照單全收。如同雷爾斯與布蘭特，藝術作品作為文化資產也同時是經濟資產，因而也具有政治資產的價值，被李健熙與三星集團如此活用。為了充分活用，又或是為了掩蓋此種行為，才因此興建了三星美術館吧。

織田信長、路易十四與李健熙會長的共通點

所謂政治資產，即「可作為政治性利用的資產」之意。回顧歷史，封建君主不論東西洋，皆讓文化藝術在政治上發揮作用。織田信長以茶道道具為中心收集知名器物，在誇耀財富與權力的同時，也將其作為賞賜家臣、攏絡人心的工具。被稱為「太陽王」的路易十四，建造凡爾賽宮、興辦舞蹈、音樂與繪畫雕刻的皇家學院，不僅眷顧愛人也援助科學家與藝術家，如同電影《國王之舞》所描寫的，其自身亦熱衷舞蹈。固然具有軍事力與經濟力，但藉由文化藝術企圖在心理上、精神上壓制競爭對手或臣下。其中也有如同北宋徽宗一般，因醉心文化藝術太過而亡國的昏君，但教養與知性是為權力增色的裝飾與武器。與現今的政治家相較，真有恍如隔世之感。

為了三星集團，李健熙很有可能將其父子兩代所積累收藏的藝術品拿來做政治上的利用。與布蘭特的案例一樣，因是發生在密室之中的事情沒有直接證據，但存在著於2007年所發現的間接證據。遵從該集團組織調整本部的指示，海外子公司準備了秘密資金，總共累積了超過2000億韓圜的秘密資金一事，日後被曾任集團法務長的律師所暴露出來*33。

這位律師宣稱，其中至少數百億韓圜是被洪羅喜等人充作購買美術品之用。並告發所購入的藝術品中

包含李奇登斯坦的《喜悅的眼淚》（Happy Tears）》、史特拉的《伯利恆的醫院》（Bethlehem's Hospital）》，以及巴尼特・紐曼（Barnett Newman）、唐納德・賈德、愛德華・魯沙、李希特等藝術家的作品[34]。檢察機關在搜查之後公布「無法確認」。但是，針對該名律師稱「利用同樣的不法資金所購入」的其他30餘件作品，則不知為何含糊其辭「無法再透露更多細節」。

當代藝術環境（Art Scene）的緩慢死亡

上述事件最終以曖昧不明告終，而值得注意的是該名律師提到，「李健熙的兒子（三星集團現任會長）李在鎔很得意地『將《喜悅的眼淚》裝掛在自家宅邸』。李會長一家是為了自家人的享受而購入（這些作品）」這一點[35]。這件《喜悅的眼淚》日後在首爾的西美畫廊被發現，該畫廊因替韓國的財閥集團販賣、仲介高價藝術作品而廣為人知。而畫廊業主洪松媛是將其為企業經營者所保管的藝術品偽稱為自己所有，向銀行申貸不法融資，而被判刑的人物。李氏家族果然是大富豪，圍繞財產的骨肉相爭持續不斷，引起醜聞的人物也很多。例如，與李健熙爭奪遺產繼承的長兄李孟熙的長男、CJ集團會長的李在賢運用鉅額的秘密資金，因侵占、背信與逃漏稅等嫌疑遭到逮捕與起訴，2015年12月在二審時被判處有期徒刑2年6個月，罰金252億韓圜[36]。而因這逃漏稅事件而浮上檯面的是，西美畫廊的交易對象包含李健熙、洪羅喜，以及李健熙的姪子李在賢，彼此相爭的家族成員有多人都在內。上述的律師的敘述中所謂的「自家人」指的是誰，「享受」指的是甚麼，從「文化的、經濟的、政治的、政治的資

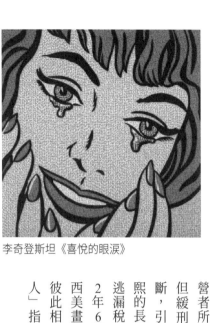

李奇登斯坦《喜悅的眼淚》

產」的觀點來試著想像是很有意思的。

基於強烈的自我展示慾，喔不，是富含公德心的所有者積極公開展示作品，或獨佔慾強，喔不，是富含對藝術的愛的所有者相對消極，看起來是如此。

不，這樣的說法應該是不正確的。1990年分別以125億日圓、119億日圓得標梵谷的《嘉舍醫師的畫像》與雷諾瓦的《煎餅磨坊的舞會》兩幅作品的齊藤了英（大昭和製紙名譽會長）有「獨佔慾」抑或是「愛」，今天應該是很稀有的吧。在全球化資本主義的世界存活下來的超級藏家們，無疑地會以更剛強而冷酷的方式牢牢抓住藝術作品。他們會相應於時機、場合與對象利用自己的收藏。他們的藝術觀，與織田信長或太陽王的藝術觀相似。

若將藏品視為政治資產的美術館所有者增加，則蒙受損失的就是藝術愛好者與名門美術館。就如同明明被標記在地圖上但無法進入的國土一樣，作品明明確實存在，但無法觀賞。作品擁有者依據自己的利害關係來決定何時、給誰、展示那些作品，與擁有者在政治、經濟、社會關係上連結度低的觀賞者，優先順位相對也變低了。傑佛瑞·戴奇所說的「能夠完美展示」的美術館，成了近乎非公開空間的可能性。若沒有充分提供藏品的資訊，那麼也不會產生渴求的需要吧。若是如此，在多數的人沒有注意到的狀況下，藝術界整體沉滯、既存美術館的參觀者也會逐漸減少。由於將藝術視為私有財而非公共財的、極少數抱持利己觀念的人，也許當代藝術環境正在緩步邁向死亡」。

倒退至法國大革命之前？

1929年，在27歲的首任館長阿爾弗雷德·巴爾（Alfred H. Barr Jr.）的領導下，MoMA（紐約現代美術

館）開館，當初是「沒有捐贈作品，也沒有購入作品的資金—換言之，即無藏品」的狀態[37]。實際上當時僅有少數的捐贈作品，暫且不論此事，1931年美術館的創設者之一的大藏家莉莉·布里斯（Lillie P. Bliss）女士過世，其藏品整批遺贈予美術館。巴爾以此為契機製作與公布了「建立館藏的長期計劃」。

牽引20世紀當代藝術環境發展的MoMA的歷史，由此正式拉開序幕。

自此以後，所有現當代美術館向一般觀眾公開作品，廣泛進行藝術相關的推廣啟蒙活動……理應如此。如同在二次世界大戰戰後的美法爭霸中可窺見的，其中也有宣揚國威與政治家們作秀行為的面向。理應如此。若即使如此，將藝術作品視為公共財的意識，隨著民主主義的穩定發展，也在各國扎根……理應如此。

跳脫現當代藝術的框架，此意識的誕生可以追溯到法國大革命之時。運用歷代法國國王作為宮殿之用的建物（羅浮宮），在1793年開館的羅浮宮美術館，便是其象徵與實例。

進入21世紀，此意識開始大幅動搖。「藝術作品是人類的共同資產」的口號成了漂亮的空話，藝術作品的特權式私有化或圈地擁有的狀況持續發生。伴隨著世界各國貧富差距下的勝利者，陸續建造收藏他們自己藏品的美術館，這種傾向很可能更進一步助長。既存的名門美術館，暴露在肉眼難見但確實進行中的威脅下。當代藝術，是否會逆向倒退到如同法國大革命之前，成為部分特權階級秘藏的實物？

4 迷途的MoMA（紐約現代美術館）

2016年3月18日，紐約的大都會藝術博物館（The Met）開設了新分館。在包浩斯學習的現代主義建築師馬瑟·布勞耶（Marcel Breuer）所設計的惠特尼美術館舊址，由大都會藝術博物館承租8年作為新館之用，俗稱「布勞耶分館（Met Breuer）」。從《紐約時報》為了開館前的預覽會，派出旗下兩大天王藝術評論家、並刊載了兩篇報導一事，也可推知藝術界對此事有莫大的期待。

若閱讀過羅貝塔·史密斯（Roberta Smith）的〈At the Breuer, Thinking Inside the Box〉*38 與霍蘭德·科特（Holland Cotter）的〈A Question Still Hanging at the Met Breuer: Why?〉*39這兩篇報導，乍見會感覺以下兩個聯合開館紀念展：一是〈科特稱〉「大多數大都會藝術博物館的觀眾應該尚不熟悉」的印度藝術家納斯林·穆罕默德（Nasreen Mohamedi: 1937–1990）的平面作品所組成的個展；另一個則是集合了橫跨文藝復興到當代未完成之作的「未完成（Unfinished）」展是非常有趣的。不過，依據史密斯的說法「大都會藝術博物館應該是要挑戰MoMA與惠特尼美術館吧」，針對大家所抱持的這個想法而言，相較於眾人對於大都會藝術博物館積極深入當代藝術這個領域的期待，這兩個展覽大概就有如用手指尖碰了碰水面的程度」。

要說這是很紐約客的風格也好，還是總要高談闊論的資深評論家的風格也罷，細讀之下這兩位的評論實在相當辛辣。「幾乎在所有的面向上『未完成展』都更具挑撥煽動性，這一點很好」（史密斯）。「『未完成展』給人舉止得宜、故態依然的印象。穆罕默德展雖具有先驅性但不夠激進」（科特）。然而，比起針對展覽的評論更為嚴厲的，是兩位評論家質疑分館存在的理由。「正確來說，大都會藝術博

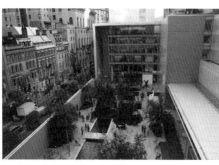

MoMA（紐約現代美術館）

物館在做什麼？針對此一提問，至今館方並未提供一個簡明清楚的答案」（史密斯）。「大都會藝術博物館不能陷入與MoMA、惠特尼、古根漢等美術館進行當代藝術收集競賽遊戲的陷阱中」（科特）。像是接收到了科特上述的警告，史密斯的報導做出以下結論「也許你不能責怪大都會藝術博物館競逐同一份令今日許多博物館策展人綁手綁腳的藝術家名單。若非認識牆壁（美術館的實體框架）的存在，任誰都無法跳出框架思考」。

參觀者增加與美術館的增建

我認為這兩人的主張都是正確的，但感覺已經過時。例如科特在同一篇報導中，寫下他的期待：「大都會藝術博物館的分館，是否能夠舉辦非洲現代主義的大型展示，又或是成為探索拉丁美洲或南亞的、又超越抽象的現代主義的場域。」但是這樣的探索在世界上早已開始。因為將觸角伸到非歐美區域，擴大自我版圖此種欲望，應該可稱之為當代藝術的陳疴宿疾。當然，（自歐美觀之）想要觀賞異文化藝術作品的歐美藝術愛好者應該不少，（歐美）舉辦異文化展覽會（即使非歐美）在目前也絕對不算多。因此，進行這一類的探究很好，也應該要進行，但美術館現在則是處於更根本性的轉型期。

以物理性的變化而言，因應參觀人數的增加而擴大建築規模。舉例來說，與大都會藝術博物館同在紐約，今天也依然君臨睥睨當代藝術頂點的MoMA，自2004年由建築師谷口吉生進行改建以來，參觀人數由約150萬人倍增到300萬人。收藏品也增加了4成。隨之而來的，是MoMA因為擴張與改建又預定再度改建。

93

MoMA 館長格倫·羅瑞

根據2016年1月26日《紐約時報》*40的報導，接收了鄰接MoMA的美國民藝博物館的基地，投入4億美金建設由努維爾所設計的新館；另一方面，也進行既存建築物的內部改裝。預計2019年或2020年完工（譯註：最終於2019年完工）。

隔著大西洋的另一個超級名門美術館泰德現代美術館，也在進行大規模的增建。與MoMA相同，此處的參觀者人數也是每年以數十萬人為單位持續增加，現在則接近年度600萬人。由赫爾佐格＆德梅隆所設計的高塔新館若完成（2016年6月完成），展示空間大幅增加，據稱可

能較現在增加6成。新館中除了作為表演與裝置之用的空間，也設置了學習與交流的空間。參觀者增加、美術館的面積增加、展示也增加。本以為盡是好事，但其實並非如此。特別是，我認為泰德現代美術館的增建也是一大問題。以增建為機，或許讓美術館走上自滅的道路也說不定。不過，此事暫待後述，首先針對MoMA在軟體面的方向轉換進行討論。

轉型多元歷史與跨域

大都會藝術博物館分館開館的隔週，MoMA一新自己的藏品藝廊。舉辦「From the Collection: 1960–1969」展覽*41。從約7千件以上1960年代的藏品中，選出約6百件進行展示；值得注意的是，這是由6個部門共同企劃的跨領域展。從該時代代表的跑車Jaguar E-type，到普普藝術的畫家詹姆斯·羅森奎

斯特（James Rosenquist）的作品，按年代順序排列。與過去（僅）重視各單一領域的歷史的策展做出重大區隔，將同時代相異的表現領域並列呈現，找尋其關聯與相互影響，據說這是前所未有的嘗試。繪畫與雕刻部門的主任策展人安‧譚金（Ann Temkin）提到此展覽是「忘掉、放下我們過去所學」，既實驗而又直覺的策展風格[*42]。

MoMA開館之際，以「繪畫‧雕刻‧平面藝術（graphic art）」、「建築」、「影像圖書館（film library）」、「工業設計」、「攝影」與「圖書」為分類來蒐集與收藏各領域的作品。隨著時代變化，目前館內則分為7大策展部門：「建築與設計」、「繪圖（drawing）」、「電影」、「媒體與表演藝術」、「繪畫與雕塑」、「攝影」以及「版畫（印刷）與繪本」。雖名為「現代美術館」，但可以說其具有對應當代多元表現方式的彈性態度。話雖如此，在美術館的名義下，設計啊攝影什麼的，甚至最後還加上搞不清楚是甚麼的媒體藝術、行為藝術等領域共存其內的狀態，若以視繪畫與雕塑為表現手法之首的正統美術觀觀之，看起來應該十分令人厭惡吧。館內外的保守人士，總是對此加以批判反對。

譚金也提到，「MoMA的行動反映了從分類來思考——亦或是稱之為標準敘事（narrative）的思考，轉向關於多元歷史的思考——此種更為廣泛的思路移動」。姑且不論這對學院派的策展人而言，是相當難得的論調，往多元歷史與跨域的移轉，不是出自別人，而是出於繪畫與雕刻部門的主事者之口，這具有劃時代的意義。格倫‧羅瑞（Glenn Lowry）在該篇報導中也以自豪的口氣如此說道：「這不是『繪畫與雕刻』，亦非『繪圖與版畫』，而是MoMA的館藏。」

當代藝術重鎮獨有的驕傲氣息

另一方面，羅瑞也提到，MoMA所應擔負的角色，是不會隨著跨越時代而改變的。

像MoMA這樣的場所，與更具歷史性或普遍性的機構之間最大差別在於，後者這些機構的出發點是始於與歷史相關爲前提，而我們是以非歷史性的前提開始，而歷史是我們的活動的副產品。若活動做得好，對於書寫歷史很有幫助。但我們在實際上所努力的，是全力參與當下。*43

要說很帥氣是很帥氣，要說目中無人也確實是目中無人的說法，但回顧MoMA將近90年的歷史，也不得不點頭稱是。MoMA自1929年開館以來，毫無疑問地對於20世紀藝術史的成形有所貢獻。「參與當下」自早期即為美術館方針一事，若閱讀首任館長巴爾於1944年所發表的「現代美術館的設立目的」*44一文即可得知。其中提到「幫助（help）人們享受（enjoy）、理解（understand）與使用（use）我們時代的視覺藝術」。若我們相信羅瑞所言，21世紀的MoMA（以及以MoMA馬首是瞻的全世界現代美術館）透過奠基於多元史觀的展示，編織出新的藝術史。

但是，我認為這難道不也是陳腐的認知嗎？科特所說的探究非歐美地區，以及羅瑞與譚金以跨域為目標，在擴大當代藝術版圖這一點上幾乎沒有改變。從歐美到歐美以外，從藝術到藝術以外的表現領域，如同若耗盡國內資源便企圖尋求外部資源一樣，難道這不是一種殖民主義加上重商主義的藝術觀嗎？此外，如同（歐美）對於異文化的探究已經開始一樣，跨域的嘗試更是早已有許多先行者。若捨去以歐美為中心的藝術史觀，任誰都可以看出這一點。大都會藝術博物館也好、MoMA也好、《紐約時報》也好，難道不都是因為自己身居當代藝術的世界中心重鎮，而散發出一股驕傲的氣息嗎？拆穿「國王沒穿衣服」的孩子，難道不存在於當代藝術的世界中嗎？

話雖如此，MoMA的方向移轉對於當代藝術而言，看起來並非致命傷。只是一件不如其自身所炒作那樣嶄新的事情而已。另一方面，泰德現代美術館（Tate Modern）的增建，如同前述也許會招致令人恐懼的後果。雖是若有心，任誰都會隱約察覺到的狀況……。

泰德現代美術館

5 迷途的泰德現代美術館 (Tate Modern)

2014年4月4日，京都國立現代美術館館長克里斯·德爾康（Chris Dercon）邀請而進行上述演講。德爾康是受到預定翌年舉辦的「PARASOPHIA：京都國際當代藝術節2015」邀請而進行上述演講。在題為「為了21世紀的美術＋建築—泰德現代美術館」的講演中，德爾康針對增建新館背後的理由、新戰略與方針加以說明。

2000年開館當時，泰德現代美術館的預估年度參觀人次為200萬人。但開館後，實際參觀人數遠高於當初預估，目前每年都有超過500萬人的觀眾到訪。德爾康稱，「現在泰德現代美術館與其說是一個體驗美學經驗的場域，不如說已成為與他人共度的社會性、社交性場域。今後美術館整體皆應該往這個方向邁進，藝術與飲食、時尚、設計與電影等，與其他領域的搭配組合是很重要的」。斷定「今後美術館整體皆應該往這個方向邁進」這一點太厲害了。

實際上，世界上主要的美術館正朝著這個方向邁進，館內有時髦的餐廳、美術館商店除了展覽圖錄之外，也並排陳列著其他各式各樣的商品。所舉辦活動重心的展覽會，也不光是硬派（hardcore）的藝術展，建築、設計、時尚、影像、音樂、漫畫、動畫與食物等，藝術以外的領域也不稀奇。如同MoMA的藏品藝廊那樣，常態性混合展示相異領域作品的展覽雖然仍屬少數，但即使是MoMA也如同前述，並存著7個策展部門，分別獨立並且積極地舉辦當代藝術

97

奧拉弗・埃利亞松

奧拉弗・埃利亞松「天氣計畫」（2003）

照耀泰德現代美術館的人造太陽

以外的展覽。若前面提到的香港M＋開館了，應該就會誕生「藝術、設計、建築、電影，全部都置於同一場域，讓它們相互影響的美術館」。

但是，德爾康的發言和思路脈絡中，「與其他領域的搭配組合」不過只是一個方法與手段。重要的是，透過這些方法與手段所應該實現的目的，這個目的是讓泰德現代美術館「與其說是一個體驗美學經驗的場域，不如說已成為與他人共度相處的社會性、社交性場域」。而奧拉弗・埃利亞松（Olafur Eliasson）在2003年所進行「Weather Project」（天氣計畫）的展示，正是這種場域的例證。埃利亞松是對於光、虹、霧、瀑布與重力等自然現象或自然法則抱持著強烈的關心，以取材這些元素而為人知，是很受歡迎藝術家。2008年在紐約東河所興建的4座人造瀑布廣受好評，但這件作品之所以可能，也應該是因為「Weather Project」獲得壓倒性的成功之故吧。

泰德現代美術館的建物原為發電廠，作為入口的渦輪大廳（Turbine Hall）過去是放置發電機的位置。深155公尺，面積約3千4百平方公尺、高度為35公尺（約建物7層樓高）的巨大大廳的牆上，埃利亞松設置了由人工照明所形成的「太陽」。並且運用加濕器製造人工霧飄散其間，在長達5個月的展示期間，讓空間充滿了橘色的莊嚴光亮。人們聚集在渦輪大廳，或站、或坐、又或是打橫躺平，囁囁私語或是投入冥想。

如此大規模的裝置，幾乎沒有看到其他類似的例子。即使展示期間跨越倫敦的隆冬時節，仍然成為一股風潮，超過100萬人的觀眾蜂擁而至。從在展場所拍攝的照片也可得知，在人造的夕陽之中，人們看起來確實是享受著「與他人共度的社會性、社交性場域」。埃利亞松在「Weather Project」的圖錄中，針對以天氣為計劃主題的理由與動機有以下敍述。

無需贅言，（像美術館這樣的）制度性機構與天候之間的關係不是創作理由。對我個人而言的動機，是制度性機構與社會之間的關係。作品在根本上是與人們相關、與他/她們所交換的、在所有階段連鎖擴散的資訊相關的事物，也就是說，是產生了可以稱之為肇因於人的核能反應。[45]

德爾康於2011年到任館長一職，因此與2003年的「Weather Project」構想看起來應該沒有直接的關聯。但是，埃利亞松的認知，與德爾康的認知幾乎完全一致。理所當然地，在此一認知上，也與尼可拉斯・賽洛塔有共識。

賽洛塔除了統籌指揮泰德不列顛、泰德現代、泰德利物浦、泰德

前泰德美術館館長尼可拉斯・賽洛塔

聖艾夫斯等4個國立美術館，還是被定位為第5個美術館空間的網站——泰德線上（Tate Online）的總館長*46。在組織架構上是德爾康的上司，在當代藝術世界中具有不可動搖的地位與莫大的影響力。之前也已提到，自2002年以後，尼可拉斯·賽洛塔每年皆進入《ArtReview》的「POWER 100」排行榜前10名，2004年則是排名第1。接下來介紹刊登在2016年1月5日《Art Newspaper》上，賽洛塔於首爾的三星美術館講演草稿*47的要點吧。賽洛塔與德爾康相同，在提到因埃利亞松的作品所受到的衝擊，以及泰納獎（Turner Prize）自於2002年導入意見卡（comment card）制度之後，收到觀眾的許多意見與感想之後，賽洛塔繼續有以下敘述。

這些現象反映了社會文化的變遷。挑戰評審的欲望，透過社群媒體或數位平台上交換意見，成為參與者的欲望。（中略）美術館的概念經常性地進化。對21世紀的美術館而言，最初的挑戰是要創造出多個空間，提供藝術家們希望在這些空間中工作的方式，並為這些空間開發節目與活動，以反映公眾積極參與藝術的渴望。

美術館的概念可能擴張嗎？

若要舉出具體實例，便是（在美術館空間中）導入行為藝術與積極利用數位平台。泰德現代美術館接受BMW的贊助，自2012年開始製作行為藝術作品。至今雖曾委託藝術家瓊·喬納斯（Joan Jonas）與編舞家傑宏·貝爾（Jérôme Bel）創作作品，但委託當代藝術與表演藝術雙方的創作者，與1920或1960年代相同，都反映了近年這兩者的距離與隔閡縮小的傾向。值得大書特書的是，不是現場演出，而是網路直播（live streaming）與數位資料庫這一點。泰德的YouTube頻道*48除了行為藝術之外，還上

傳了非常龐大數量的內容，今後也會持續增加這一點，我想是確定的。

2015威尼斯雙年展的總監恩威佐在其宣言中所引用的哲學家班雅明，將某種因複製技術而喪失的事物稱之為「靈光」（aura），並定義為「藝術作品所具有的『當下──此處』的性質」*49。在劇場等空間聚集大量的觀眾，觀賞由真人所演出的戲劇或舞蹈的體驗，正是只有在「當下──此處」才能品味。網路傳輸透過即時直播，雖然能夠保證「當下」，但「此處」並非唯一，而是隨著裝置數量複數的存在。在社群媒體等介面上雖然可以即時聊天，但每個人所分享的感動的質與量，與實體空間是不可相提並論地低與少吧！人體所散發的氣味與熱氣自不用說，還要傳達氣氛與緊張感也是不可能的。

泰德現代美術館活用網路一事，就這層意義而言，是成立在否定靈光、或說是輕視靈光之上的。話雖如此，對於身處非都市區等遠地居住者來說，當然有非常大的益處，透過網路可以拓展視野，至今未曾進美術館或劇場經驗的人們，很有可能因此而對藝術產生興趣。賽洛塔將虛擬空間稱之為「完全的新空間」，雖是老王賣瓜，但因為過去沒有美術館做這樣的事情，確實應該可以稱其為美術館概念的擴張吧！同時也有產生新型態媒體藝術的可能性。

應該探討的方向是德爾康所說的「與他人共度的社會性、社交性場域」。從同一場講演中，再稍微引用一下賽洛塔所說的話吧。

做為「生成經驗場域」的美術館

但是，更大的挑戰在於，美術館並非僅是觀賞、教育與體驗的場域，大家認知到美術館正在不斷成為一個透過參與而讓每個個人成長、持續學習的場域。我們應該努力深思自己的身分認同、以

及與他者和世界之間的關係。美術館在這一點上，不如說是與研究室或大學性質相近的場所。

要質疑咖啡館、餐廳或商店等空間是否會對美術館的文化或性格產生影響雖然很簡單，但這些周邊設施讓美術館較不令人生畏，對於一般觀眾而言是更親近、更開放的空間。不過，這樣的大眾化，不能止步在提供購買或消費的機會，而必須要更進一步深化才行。

這些話與過去德爾康的主張是一致的。德爾康在2002年所出版的金澤21世紀美術館建設辦公室的研究紀要中發表了題名為「美術館的概念不可能無限擴張嗎？」的文章[50]。標題名稱來自於1974年，當時MoMA的繪畫與雕刻部門的總監（原文誤寫為「MoMA的館長」）威廉・魯賓（William Rubin）的發言。

將文章最後的問號拿掉引用了原文之後，德爾康寫下下面這段文字。

他（魯賓）將此歸因於，繪畫與雕刻等傳統的美學領域與當時盛行的地景藝術與觀念藝術之間的斷裂。據魯賓所言，後者所謀求的是完全不同的美術館環境，也許甚至是訴諸完全不同的觀眾。

透過「美術館的概念不可能無限擴張」這樣的敘述，魯賓也暗指將美術館當作公共設施加以使用的相關問題。[51]

賽洛塔所稱的「美術館的概念經常性地在進化」，與德爾康的論文（以及魯賓的發言）相呼應。2002年是泰德現代美術館開館兩年後，距「Weather Project」的啟動尚有一年，從此一論文發表的年份來推斷，說德爾康的主張影響了賽洛塔應該是妥當的。對於泰德現代美術館的首任館長李立偉也產生影響，也許與M+的概念也有所連結。當時德爾康的主張，稍微再從該篇論文中，以條列式的方式加以引用吧。

- （一九七七年開館的）龐畢度中心假定「不一樣的觀眾」。

- （但是）異種混淆的龐畢度中心的活動，因為顛覆了與文化重要性相關的、既存的階級結構（hierarchy）而以失敗告終。觀眾與其他任何場所的觀眾都是相同的。

- 因應美術館首要是公共場域此一事實，我們必須要創造富有知識與知性的美術館。

- 我們有擴張美術館概念的必要嗎？有，刻不容緩！

- （比較文學家與美術史學家）恩斯特‧范‧艾芬（Ernst Van Alphen）的敘述是正確的。我們所知的美術館不是知識的場域，而是生成經驗的場域。

從儀式到展示、從展示到藉口

作為生成經驗的場域、參加的場域的美術館此一概念，對於1990年代前半至世紀交替之際蔚為風潮的布西歐的《關係美學》（1998年出版。英語版2002年出版）一書、以及近來流行的社會參與藝術（socially engaged art）也有所影響。不是被動欣賞作品，而是自己主動參加，透過如此的行為而生成經驗的場域。這是何等美好！應該也有高度評價此一概念的傾向吧。

先前所引用的班雅明，關於藝術還提到另一件重要的事。藝術史形成於藝術作品的「儀式價值」往「展示價值」的移動過程。藝術起源於巫術或宗教的儀式需求，從曾經的畏懼或信仰的對象轉而成為藝術作品。神像與佛像雖是典型的例子，他們是被頂禮膜拜的對象，只要存在於某處，並沒有實際看見的必要（例如祕佛。又或是戰前的日本稱「偷看眼睛會爛掉」的天皇御照）。但是，隨著藝術自宗教儀式中解放

出來，以及與摹寫、仿造、版畫、印刷、複寫等複製技術發展的相乘作用，儀式價值相對弱化，取而代之的是展示價值與時俱增。在今天，一般的藝術作品幾乎都僅有展示價值。

另一方面，德爾康將作為生成經驗的場域的美術館稱之為「美術館3.0」（Museum 3.0）。1.0所指的是以人們的興趣或文化為特徵，不是產生價值而僅是追求價值的、傳統的藝術援助時代。而「3.0文化被視為基本人權而登上舞台。選擇、設定種種條件的結果，觀眾增加、甚至連贊助也向娛樂產業看齊，開始追求者、政治家或新興企業家等的戰略型贊助，因應意識形態目的來選擇作品的時代。2.0則是如同經營多元多樣的經驗」*52。在1.0中仍一息尚存的儀式價值，在2.0中則幾乎完全被展示價值所淘汰，到了3.0的時代，應該也會被「多元多樣的經驗」所取代吧。

但屆時，藝術作品又會被賦予什麼樣的任務與角色呢？雖然藝術作品應該不至於從泰德現代美術館消失，但不管在那裡展示什麼，都可能僅是為了能夠將人們聚集在那裡，又或是人們群聚在那裡的藉口，這樣的可能性是存在的。近來大流行的「○○雙年展」「ＸＸ藝術節」等的藝術慶典中，以藝術為藉口企圖振興地域者不在少數。從儀式價值轉為展示價值的藝術，現在看起來，像是又跌落到應該稱之為「藉口價值」的境地去了。當代藝術和動物園的「人氣熊貓」又有何不同？

與自己的戰爭

根據《Art Newspaper》於2015年4月所發表的「Visitor Figures 2014」*53，2014年度的入館人數，MoMA是301萬8266人，龐畢度中心是345萬人，泰德現代美術館是578萬5427人（不限於當代藝術領域，若連博物館亦算在內，羅浮宮美術館的入館人數926萬居首。若據所言*54，北京故宮的入場者人數一年超過1400萬人以上）。光看整數也知道，計算方式雖然因國家或場館而異，但無論如何這三個

場館一年都接待了數百萬人的參觀者。空前的美術館熱潮，不，稱之為泡沫更貼切。

泰德現代美術館持續增加攬客的背景，是公部門文化預算減少的外在大環境。在發生雷曼兄弟金融風暴的2008年之前，英國的文化預算占政府總預算的比率約為在0.2%左右。自2013年以降，該比率則低到了0.15%的程度*55。撥付給泰德的政府預算也遭到刪減，根據官網*56的數字，其總預算的70%要依靠來自政府部門以外的募資。換言之，由民間而來的金錢與贊助占了7成。亦有名為「Liberate Tate（解放泰德）」的團體的抗議行動，曾是贊助大戶的國際石油資本——BP公眾有限公司（前稱英國石油）雖然決定2017年以後中止資助，但泰德確實獲得巨額的企業贊助。

若是如此，大量動員（觀眾）為目標的「賣座（blockbuster）展覽會」以回應重量級贊助者的要求當然也會增加。所謂的「賣座」，是使用在如同《哈利波特》系列的暢銷書、或是好萊塢的大製作電影時的形容詞，若用在藝術展等精緻文化（high culture）的場合，有帶揶揄、蔑視的微妙語感。即使如此，現在幾乎都是如馬諦斯、歐姬芙或培根等巨匠的展覽會，不至於像日本大規模舉行吉卜力工作室展，或是「湯瑪士小火車與夥伴們」展。但是，今後不得而知。若這樣繼續下去，包含露骨的置入展在內，可以預測非當代藝術展將漸次增加。

若細讀比較2002年的論文與德爾康最近的主張，「知識、知性的美術館」「生成經驗的場域」變化為「與他人共度的社會性、社交性場域」。光看泰德現代美術館所擁有的龐大、高品質的作品群，以及世界上數一數二的有能力工作人員，也許這是杞人憂天，但歷史上「量」讓「質」產生質變的例子不勝枚舉。而且，若如德爾康所主張的「今後美術館整體皆應該往這個方向邁進」（許多美術館如滾雪球一般「往這個方向邁進的可能性」，很不幸是不低的），當代藝術將被一分為二：百分之一的大富豪將名作當成「政治資產利用的『真品藝術』」的世界，以及雖談不上百分之99但也有百分之數十的大眾以名作為藉口「進行社交活動（與前面對照）」的世界。此時，後者已經不能稱之為藝術的世界了，不得不思考那是某

第三章

評論者
──批評與理論的危機

1 瀕臨絕種的評論家

「Esse est percipi（存在即是被知覺）」乃是18世紀愛爾蘭兼有哲學家與神職者身分的喬治・柏克萊（George Berkeley）的名言。劇作家貝克特喜愛這段句子，在其唯一的電影作品《Film》的劇本一開頭便加以引用。歐洲與北美以外國家的藝術界，也執迷於必須實證這段句子。而應該得到此知覺的對象，自不待言，正是歐美各國。因此一部分的非歐美藝術界，煞費苦心地致力於本國的藝文媒體的英語化。

要投注這種額外的事業，必須等到自己國家的經濟力有所提升，並且歐美（市場）開始將目光轉移到本國的藝術上。從而於本世紀初期東亞諸國，首先是日本、接著是韓國，接著則是中國，陸續出現英語或是雙語的藝術雜誌，而其發展又與經濟的失速同步潰解。在日本由我所刊的《ARTiT》目前僅有線上版。在韓國由金福基（Kim Boggi）所領軍的《Art in Asia》雖仍健在，但這是個如同奇蹟的例外。我想不出台灣有甚麼值得關注的媒體，而在中國殘存下來的雜誌，除了具有不斷擴充、完備數位資料庫的《Leap 藝術界》是個例外，全都過於向市場靠攏。

歸根究柢，亞洲地區值得一讀的藝術雜誌僅有主要根據地移至香港的《Art Asia Pacific》、前述的《Art in Asia》，以及自溫哥華發聲的《ISSUE》等屈指可數的少數媒體。前二者著重資訊分享甚於評論，而後者則是僅以中國為涵蓋對象（這才是真正目的，理所當然），因受限於篇幅，難

評論失去影響力的時代

免更重視訊息分享。問題在於，評論未能流通、而且評論執筆者中能用英文寫作者更不成比

例……。

以上內容，是筆者投稿於澳洲藝術雜誌《Artlink》的開頭三個段落[01]。該刊編輯部給我的命題是「東

亞的藝術新聞媒體業」。雖受限於篇幅無法寫得太詳盡，狀況應該大抵是如此無誤，而且如今恐怕也沒

有改變。我沒有寫出來的其中一個情形，就是在中國的一部分（不，所有的？）藝術媒體上，評論

（review）成了買賣交易的對象一事。畫廊或是藝術家們花錢請記者寫對自己有利的展覽評論。在上海召

開的論壇，中國的評論家甚至暴露了「一個字人民幣1元」的行情價，因無法查證，故我在撰文並未觸

及此問題。當然，同樣的「鬻文業」可能也存在於包含日本在內的其他各國中，雖有程度之別，但是確

實存在的，且應該也不限於藝術界吧。

問題不在於此。在中國之所以會發生這樣的狀況，是因評論仍具有某種程度的影響力與功能，也許更

毋寧該說是值得額手稱慶的事……之所以讓人想發此帶有揶揄嘲諷意味之語，乃是因在以歐美為首的其

他各國，不知從何時開始，評論已經變得幾乎失去了讀者。美國具代表性的藝術評論家與新聞記者之一

傑瑞・薩爾茲（Jerry Saltz，《紐約》雜誌藝術評論家與專欄作家）於2006年曾寫下自己的實際感受。

在這50年間，從未有過如今日一般，評論家所寫的東西對於市場無法發揮影響力的時代。就算寫

某件作品不好，這對（市場）也幾乎毫無影響。即使寫某件作品好，結果應該也是一樣的。就算

什麼都不寫，也沒有兩樣吧。[02]

藝術新聞記者傑瑞・薩爾茲

世界最重要的評論家之一：哈爾・福斯特

藝術市場空前強大，金錢亦從未如此具有力量。也從未有過如此多的藝術家變得這麼富裕，如此稀奇古怪的作品成為商品。作為評論家，也從未有如此遭到無視之感[03]。

可被稱之為理論的理論要不是沒有產生，便是產生了也無法成為討論的話題。目前，世界上最重要的評論家之一的哈爾・福斯特（Harold Foss "Hal" Foster），先於薩爾茲與瑟爾之前，率先在進入21世紀後立刻發表了〈藝術評論家是瀕危物種〉一文[04]，來開啟新的時代。福斯特有以下記述。

就制度而言，不論是兩種評論家中的何者，在80年代與90年代遭新興的經紀人、收藏家與策展人們流放。對於這一群像伙而言，理論的分析就不用說了，評論式的評價更是幾乎無法發揮功能。

實際上，在大多數的場合這些事物被當成礙事者：很可悲的，現在許多的藝術經理人或藝術家，都努力迴避評論式的評價。

同樣地，艾德里安・瑟爾（Adrian Searle，英國《衛報》首席藝評）也透露了悲觀的感想。這位在社會學者兼自由撰稿人的作家莎拉・桑頓（Sarah Thornton）所著《藝術市場七日遊（Seven Days in the Art World）》（繁體中文版由時報出版，2015）中，形容瑟爾為「英國首屈一指具有影響力」的藝術評論家與新聞記者。

110

「藝術界的《VOUGE》與《滾石》」

文中所謂的「兩種」，分別指的是投稿《Artforum》類型的評論家，以及投稿《October》的評論家兼理論家。《Artforum》是於1962年創刊的藝術雜誌，初期是以克萊門特‧格林伯格（Clement Greenberg）為首的論客群，持續不輟地書寫頌揚現代主義（modernism）的言論，或是展覽會的評論。《October》則是不滿足於上述路線的編輯者與投稿人，以某次醜聞為契機而離開《Artforum》，於1976年創刊的學術型雜誌，刊載受到法國當代思潮影響的高度理論型的言論內容。福斯特自1991年以來即擔任該雜誌的編輯委員。

關於《Artforum》，應有再稍加詳細說明的必要吧。長年以來，被視為最具分量的藝術雜誌。「具分量」並不僅僅是代表「權威」之意，同時也指的是物理上的重量。版型是正方形，尺寸是比12英吋（30公分）的唱片封套小一圈的10.5x10.5英吋（26.7x26.7公分），以顯色佳的銅版紙進行全彩平版印刷。一年發行10次、每期雜誌平均300頁左右，其中有一半或超過一半的頁數被畫廊等的廣告所攻佔。來自全世界的美術館、畫廊、收藏家、藝術學校等組織固然會訂閱，因有力畫廊是固定廣告主，可以免費取得雜誌刊物作為刊登廣告的代價是毫無疑問的。

前面提到的莎拉‧桑頓，在《藝術市場七日遊》一書全七章之中勻出一章以「藝術雜誌」為主題探訪了《Artforum》的編輯部。套用她的話來說，「如同時尚圈的《VOGUE》、搖滾樂界的『滾石（The Rolling Stone）』」，在藝術界提到雜誌當然就

美國藝術雜誌《Artforum》

美國藝術理論期刊《October》

是《Artforum》」*05。書中雖然提到該雜誌「發行冊數 6 萬冊」，但這是所謂的官方說法，從其他的資料來推測實際的發行數量應該是在 3 萬冊左右。話雖如此，該雜誌具有壓倒性的影響力，無論冊數多少。不管篇幅再短，只要展覽的評論被登載其上，也等同為資歷尚淺的藝術家打開了未來的可能性。經《Artforum》背書，即代表拿到進入藝術圈的邀請函。該雜誌發行人之一瓜里諾（Charles Guarino）面對桑頓的採訪，曾斷言「就算累積了財富，若登不上《Artforum》也無用，經驗上大家都是如此堅信的」。

「幾乎不讀內文」

藝術史學家約翰・席德（John Seed）在2010年進行了一個有點有趣的問卷調查。首先是向自己認識的畫家們，簡單明快地問「對於《Artforum》你怎麼想?」。以下是被他引用在《哈芬登郵報》部落格*06中的回答：

・你說「Art Boredom」?專業術語太多了。（boredom是「無聊」的意思）
・僵化的。
・從很久以前就沒看了。也完全沒有報導繪畫（painting）相關的內容。

接下來席德向據地紐約為主的經紀人們提問，「有人抱怨《Artforum》的內容充滿專業術語、又沒有報導繪畫。你同意嗎」?。雖然意見正反分歧，但某位畫廊商回饋了折衷平衡的意見「雖然不得不承認

《Artforum》是被理論給綁手綁腳了，但倒不一定是對繪畫感冒。對於今日當下的狀況，徹底地報導電影、錄像、音樂等媒體藝術確實是很恰當的」。

話雖如此，若問我認識的人，不分國籍回答「廣告」。每一期《Artforum》超過200頁為數龐大的展覽會廣告，若麼讀什麼」？幾乎所有人都回答「幾乎不讀報導」的藝文業界人士很多。若再追問「那以整體觀之，確實可以稱其具有壓倒性的資訊量。因是由有錢的畫廊擔任贊助，因此多數在視覺上設計精美。經過一定的時間，作為代表某時代的紀錄而言，應該可以成為有用的史料吧。

但是，前述的薩爾茲在文化網路雜誌《Vulture》上發表了批判《Artforum》的文章*07。在如同席德的友人一般對於評論中難解的專業術語提出忠告後，薩爾斯的矛頭指向其中的廣告。

試著估算一下會發現，2014年9月號（特別號）的《Artforum》中，廣告佔了287頁，是總頁數410頁的70%。其中有73頁來自於位在紐約的畫廊，廣告費1頁約自5000至8000元美金不等。越接近封面的版面越貴，此事暫且不提，問題在於內容。其中超過一半以上，是為了宣傳已經有地位、有名氣、又或是已經過世藝術家的展覽會。「好歹這樣的展覽會非常『安全』」，這是薩爾茲下的結論。越而且，女性藝術家的個展僅佔全體展覽的15%，該數字與下東區畫廊的25%相較明顯偏低。當然，即使是上東區也不值得稱讚，這本雜誌與極有力畫廊之間的同謀共犯結構讓人無法漠視。

如同薩爾茲的分析，確實是保守又是營利主義的集合體。但是，「這反映了紐約、或全世界的藝術總體環境。就算錯在畫廊，應該也無法究責《Artforum》。雜誌不過是乘載容納廣告的容器而已」的反論似乎也能成立。若大部分的讀者都不是為了內文，而是以廣告為目的而購買閱讀的話，那麼《Artforum》針對廣告的政策，也得到他們的支持。反過來說，該雜誌的編輯方針如何都無關緊要了⋯⋯是這樣嗎？

將近兩成的電影相關文章

《Artforum》的編輯方針中，引人注目的一點是，儘管是當代藝術的專業雜誌，卻有當代藝術以外的文化領域攻佔版面。藝術展的介紹與展覽評論的刊登自是當然，書籍、電影、音樂與表演藝術等的評論，也會每期每個領域各刊載1～2篇。

我在數年前放棄訂購紙本版的《Artforum》，因此包含薩爾茲所提到的期數在內，我皆無法確認近年來的紙本版雜誌。我手邊最近的一期是2013年的1月號，特集的首篇文章是關於去年過世的錄像藝術家克里斯·馬克（Chris Marker），也有關於電影導演皮耶·保羅·帕索里尼（Pier Paolo Pasolini）的文章，以上這兩篇報導各自佔了10頁版面。而且，由同為電影導演的凱薩琳·畢格羅（Kathryn Bigelow）所執筆的文章又佔了4頁。電影專欄談的雖是安迪·沃荷錄像作品的評論，但相當於超過了18%，實在讓人覺得稍微多了一點。再添上幾筆，在撰寫本書時試著在網站上看了一下最新一期（2016年5月號）的目錄，發現其中刊載了現代音樂的巨匠皮耶·布萊茲（Pierre Boulez）以及法國新浪潮的電影導演賈克·希維特（Jacques Rivette）的追悼文章，也有兩篇與電影製片雙人組合斯特勞布─於耶（Straub-Huillet）相關的文章。還有大衛·鮑伊去世後立即發刊的2016年的3月號，包含由與鮑伊有長年交情的藝術家湯尼·奧斯勒（Tony Oursler）所執筆者在內，共刊載了2篇追悼文章。

另外一個值得注意的編輯方針，則是除了特別報導的評論外，篇幅都不長這點。最長者不過2頁，通常則是1頁左右。來自世界主要都市的展覽評論，篇數雖然有數十篇之多，但平均下來篇幅都在半頁左右。以文字數量這一點而言，與「讀起來不充實」而評價不佳的日本藝術雜誌大相逕庭。雖然也有理論性的文章，且頻頻出現難解的專業術語的論文，但也有並非如此的文章。難解的評論被當成攻

擊的對象，應該也是因為很顯眼吧。如同前述，《Artforum》在過去連格林伯格也會投稿，但格林伯格的文章也是相當難以理解的。近來，以福斯特為首的《October》論者群也會投稿到《Artforum》。被福斯特分類為「2種」的這兩本雜誌，某種程度上是重疊的。

試著整理一下吧。(1)《Artforum》登載了許多以紐約為中心的、有力畫廊的廣告。(2)評論的篇數雖多，但大半很短。(3)評論的內容採（難解和易讀的）兩手策略。(4)當代藝術以外的文化相關文章亦不在少數。(5)藝術圈的人們，不閱讀包含評論在內的內文，而是看其中的廣告。

這代表什麼意義呢？

何謂藝術圈的權力平衡？

其實薩爾茲在前述的文章中，稱《Artforum》為「藝術圈非官方的官方雜誌」。若是這樣，在雜誌的版面上所映照出來的是藝術圈的實情，這一點是千真萬確的。換言之，上述五點，難道不也反映了藝術圈的現狀嗎？

(1)又再度顯示，藝術圈的核心在以紐約為中心的有力畫廊。(2)評論的數量之多，是為了提升「圈」內成員的歸屬意識，以及居於其中的安心感而存在的。(3)也是相同，成員的嗜好多元多樣，批評式的論證只要在某處存在就可以了，不讀也沒關係（若有需要從書架上抽出來即可）。(4)則反映了當代藝術的歷史性進化始於繪畫與雕刻，現在則努力兼容並蓄將觸角伸向全部的文化領域。(5)與(2)或(3)相同。要標示出「圈」的邊界只要靠量化指標就做數了，知道或不知道其內容都沒關係。

針對(4)要補充說明的是，克里斯·馬克在1970年代尾聲開始參與錄像裝置的製作，而在90年代的尾聲製作了CD-ROM。以「媒體藝術家」的身分在龐畢度中心開個展，以及在2015年的威尼斯雙年展的尾

展出也被大篇幅的報導。皮耶·保羅·帕索里尼當然在藝術界的評價也很高，《Artforum》也搭配在MoMA的特輯放映而刊登。2016年5月號的斯特勞布—於耶的文章，也同樣是搭配MoMA的特輯放映（2016年5月6日至6月6日）。作為一個企圖努力擴大自己的版圖，持續擴張事實的「帝國」，藝術圈下意識所流露出來的欲望，在此一覽無遺。

薩爾茲與瑟爾將評論的凋零與市場連結在一起，福斯特則是非難新世代的畫商、收藏家與藝術經理人。報紙的衰退，以及隨之而來的影像媒體與社群媒體的興盛也被視為是理由之一。

這固然沒錯，但真正的理由不是尋求個別因素，而是歸因於藝術圈整體。先不論這是歷史的必然，或是因劇烈的地殼變動而產生，實際作品、論述、市場等藝術圈整體的權力已經開始失衡。接下來，將嘗試思考關於理論性論述的衰退。

2 瀕臨絕種的理論家與運動

被拍成電影的《名利之火》（The Bonfire of the Vanities）與非虛構文學作品《真材實料》（The right stuff）的作者湯姆‧沃爾夫（Tom Wolfe）提到，在1974年的某天讀了《紐約時報》而「震驚不已」。因為「資深藝術記者」希爾頓‧克萊默（Hilton Kramer）在某個展覽的評論文章中，寫了「缺乏具有說服力的理論，便是缺乏某種決定性的關鍵」一語。沃爾夫有些驚訝困惑地下了結論，「簡言之，近來若拿掉理論的話，便無法看畫了」。*08。

不愧是被稱為新新聞主義（new journalism）的代表性人物，果然暗示當代藝術本質的言詞逃不過他的法眼。但是，作為新聞主義的代表人物，在1974年這個時間點才發此語，實是失了先機。拿掉理論就無法欣賞畫作（或藝術作品），是更早以前的事了。實際上，以保守且辛辣評論家知名的克萊默，早在1960年代後半便已說出「藝術越極簡，解釋越極繁」等膾炙人口的名言了。

頌揚前衛

學習但丁與莎士比亞的克萊默，開始從事藝術評論的契機，始於讀到1952年哈羅德‧羅森伯格（Harold Rosenberg）發表在《ARTnews》的〈美國的行動畫家（The American Action Painters）〉一文。當時由德庫寧與波洛克等畫家所代表的抽象繪畫，在這篇文章中得到「行動畫家」的稱號以及理論上的支持。羅森伯格在提到「在畫布上所展開的不是繪畫，而是事件（event）」「畫布上的行動成為其自體的

表徵」的同時，也主張「作為行為的繪畫，是無法與藝術家的人生切割獨立的」。他說「所有的事情都與繪畫有關。所有與行動相關的——心理學、哲學、歷史、神話學、英雄崇拜等」。

克萊默認為此一主張是「知性的詐欺」。因其「藉由將抽象表現主義繪畫定義為心理學的事件，該篇論文否定了繪畫本身在美學上的效用。企圖將藝術由能夠真正體驗它的唯一領域——美學的領域中移除」*09。

依然故我的意見雖然無愧於保守之名，在左翼文化雜誌《黨派評論》（Partisan Review）上所發表的此一反論，吸引了格林伯格的目光，力邀其於由格林伯格擔任共同編輯的綜合雜誌《Commentary》發表藝術相關文章。克萊默身為藝術評論家的活動，自此持續了超過半個世紀以上。

至羅森伯格在美國的評論界登場前，格林伯格是最受矚目的理論家與評論家。1939年撰寫的〈前衛與媚俗（Avant-Garde and Kitsch）〉一文中*10，提到「在尋求絕對的過程中，前衛藝術成為『抽象』亦或是『非具象』藝術——詩歌亦然」來頌揚著前衛，而「媚俗（kitsch）是一種替代的經驗、虛假的感受。（中略）能夠接續不斷輕易地被複製」來強烈抨擊媚俗的低劣。翌年1940年所發表的〈走向更新的勞孔（Towards a Newer Laocoon）〉一文*11中提到「僅有純粹造形的、或是抽象的高品質藝術作品才是有價值的」，對於繪畫而言最重要的是「畫面本身是平面的，（中略）最終在實際的畫布表面這個現實物質的平面上」，合而為一，強調最重要的是追求媒材固有的性質——以繪畫而言即是其二維性。

兩位「伯格」的影響力

讀了〈美國的行動畫家〉一文後抱持危機感的格林伯格，不難想像他打算拉攏克萊默成為有力的援軍兼友軍。幾乎同世代，雖然所謂抽象表現主義藝術興盛推手都是格林伯格與羅森伯格，但其評論的方法卻是完全相反的。如同前述，格林伯格堅持作品的形式或物質性，被稱為形式主義者。比起完成的作

118

品，羅森伯格更重視行為過程（action），可視為是存在主義與行動主義式的。雖然希望讀者從各自的著

作中找到相關細節，但此處想要強調的是，這兩位的理論對同時代的美國藝術家們帶來了巨大的影響，並

確立了現代主義，甚至產生了相關聯的運動（movement）。其他理論家或評論家，也為了觀賞繪畫（藝術

作品）而大量產出了「理論」，亦有藝術家根據這些理論而創作。

若要舉出一個例子，那便是將格林伯格的話語照單全收的畫家莫里斯‧路易斯（Morris Louis）。村上春

樹的小說《沒有色彩的多崎作和他的巡禮之年》正是採用其作品作為封面。根據前述沃爾夫的書中，

「路易斯使用未打底的畫布，在上色時，顏料也稀薄到可以直接滲入畫布中。（中略）太好啦！畫面上

下，什麼都沒有。（中略）此刻所有一切都只存在於畫面中」。另一方面羅森伯格，不僅有可稱之為盟

友的德庫寧為後盾，偶發藝術（Happening）、觀念藝術、行為藝術等，也成為後世的藝術運動在理論上

的源流（也有人稱格林伯格對於路易斯的影響是言過其實）。

這兩位「伯格」牽動著美國的理論與評論界，直到抽象表現主義凋零、普普藝術勃發的1960年代為

止。在被第3位「伯格」，即列奧‧斯坦伯格（Leo Steinberg）奪去受歡迎評論家的寶座之前一直很有影

響力，因其影響力之強大，亦遭到部分包含藝術家在內的，後起世代排斥反抗。特別是格林伯格受到攻

擊的激烈程度，甚至出現了「Clembashing（抨擊格林）」這樣的造語。1945年生的藝術家約瑟夫‧科

蘇斯（Joseph Kosuth），針對其背景有以下敘述：

顯然，格林伯格與格林伯格派在60年代對我們而言有非常重大的意義。他們跟應該與之相抗衡的

學院派其實是半斤八兩的。當然，這雖有理性智識層面的面向，也有社會的面向。他們過去在美

術界，其實已攻佔了MoMA，掌握了許多提供補助款的組織。此外，

還支配著《Artforum》如此具有影響力的雜誌。而且，對於畫廊也具有莫大的影響力。*12

評論與創作蜜月的句點

1776年撰寫《狄德羅論繪畫》，被視為現代美術評論之祖的哲學家狄德羅也好，1845年為沙龍，即皇家繪畫雕塑學院主辦的官辦展覽會書寫美術評論而初登文壇的詩人波特萊爾也好，皆各自提倡自己的理論，為同時代的藝術圈帶來影響。特別是後者，在〈現代生活的畫家〉的論文中主張「現代性（modernity）」的概念，成為馬奈等印象派畫家描繪現代式主題的契機。「印象派（印象主義）」之名雖是來自其他評論家，在觀賞莫內的畫作《印象‧日出》後，語帶挖苦地取了這樣的作品群——至少是其中一部分——可說是以波特萊爾的理論為基礎應運而生的，這並非言過其實。

從那之後，理論或評論家在理論上對立的藝術家也不在少數。當然，如同科蘇斯等藝術家反抗格林伯格，與評論家在理論上對立的藝術家也不在少數。抽象表現主義的畫家，巴尼特‧紐曼（Barnett Newman）的名言，「美學之於畫家，就如同鳥類學之於鳥一樣」。但就整體而言，應該可以說理論、評論與創作之間有著健全地相互影響（相互依存）的關係吧。不論肯定或否定，來自於專家的評論刺激與鼓舞了藝術家，可以讓下一次作品更加提升。藝術家所提出的新概念或視覺刺激的創造，又產生了新的理論。如同前述，評論家原則上雖是次級參與者，但這樣的連鎖反應若能形成正向循環，也可能像格林伯格一樣，評論家成為初級參與者的情況。

但是，如前所述，不知從何時開始人們不再閱讀評論。正如福斯特所感慨地，評論被經紀人、收藏家與策展人們視為礙事者而退避三舍。有人認為像《October》上所刊載的言論過於艱澀難解，導致人們敬而遠之。福斯特自己本人也承認「《October》的理論家一隻腳踏在學院裡，出身學院背景的人亦不在少數」，甚而用「學院派的聖域」來形容。但是，學術性評論自學院派誕生以來，一直都是存在的，而且不為人所閱讀的，並不僅限於學術性的評論。若是如此，批判式的評價或理論型的論述為何會被敬而遠之

120

呢？推測其理由的線索之一，便是藝術運動的衰退。

20世紀會是藝術運動時代

印象派、野獸派、表現主義、立體派、未來派、構成主義、至上主義、達達主義、超現實主義、墨西哥壁畫運動、抽象表現主義、不定形藝術、新達達主義、普普藝術、奧普藝術、新寫實主義、激浪派、概念藝術、低限主義、後低限主義、貧窮藝術、地景藝術、新表現主義、模擬主義……。記述藝術史的語彙中有許多運動的理論家或流派的名稱。20世紀前半雖然多是藝術家自己宣稱其名（宣言），其後則更多是由次級參與者的理論家或評論家、加上記者等，事後賦予（運動或流派）名稱。如同前述，也有罕見的理論先行的狀況。就如字面所見，以「～ism／isme（主義）」結尾的名稱佔了過半數。

不過，冷戰結構崩壞的1989年以降，幾乎沒有值得稱之為藝術運動的運動發生。即使有赫斯特、莎拉・盧卡斯（Sarah Lucas）、查普曼兄弟（Jack and Dinos Champman, Champman brothers）、翠西・艾敏（Tracey Emin）、利亞姆・吉利克（Liam Gillick）、克里斯托弗・奧菲利（Christopher Ofili）、莎曼珊・泰勒──伍德（Samantha Taylor-Wood，婚後改姓為Taylor-Johnson，泰勒-詹森）、瑞秋・懷特里德（Rachel Whiteread）、塔西塔・狄恩（Tacita Dean）、道格拉斯・戈登（Douglas Gordon）、馬克・奎安（Marc Quinn）等人才輩出，他們是前面提到，在1990年代出現了風靡一時的「YBAs」，但那是「Young British Artists」的縮寫，除一個直截了當的名稱並非藝術家的作風有一貫性，或可稱之為一種「現象」，但稱不上是「運動」，了可以在其中一部分的女性藝術家身上找到如同今日的女性主義的元素，並未看出有可以稱之為主義（ism）的中心思想。

雖有數位藝術或媒體藝術加入的趨勢，但資訊技術是一種科技而非運動或主義。近來，因為許多藝術

家積極地利用IT技術，不久之後或許連這個類別或名稱都將消失吧。村上隆雖然發表了「超扁平（Superflat）宣言」，但沒有後繼的藝術家。據說可能是受到2001年小布希政權誕生以來時代混亂的影響，近來產生了社會參與藝術的動態趨向，話雖如此，難以判斷與過去的社會參與型、又或者是參與型藝術有多大的差異，甚至對於是否應將其稱之為藝術仍有疑問。局勢發展讓人想說「運動的時代已經結束了」。

關係藝術（relational art）與「關係美學」

其中，幾乎可以稱作唯一例外的是「關係藝術」。這是本書前章節會出現的策展人與理論家尼可拉‧布西歐，在1996年親自策展的「交通（Traffic）」展覽圖錄中的策展理念（statement）提出，而廣為人知的概念。標題是「Traffic——交換的時空」，而一開始的副標為「關係性的美學序說」。接下來布西歐有以下敘述。

參加「Traffic」展的28位藝術家，他／她們各自有其多元的形式、連續性的議題與創作的軌跡。不管是透過風格分類也好，甚或是用創作主題或是圖像學的概念也罷，都無法找出他們之間的關聯性。但是，這些藝術家們的共通點比起這些判斷基準更為重要。因為他們是處於同一實踐的、理論的地平線上，在人與人之間的關係性此一領域中工作著。他們的作品是社會性的交換方式、在提供給觀眾的美學經驗中強調與他／她們之間的雙向互動，以及溝通的過程。是關於作為連絡人類存在與人類全體的工具的具體面向。因此他們全員，都是在我們可稱之為關係性的領域中進行創作。*13

122

尼可拉‧布西歐

參與本次展覽的藝術家們包括凡妮莎‧比克羅夫特（Vanessa Beecroft）、安吉拉‧布洛克（Angela Bulloch）、卡特蘭、吉利克、多明妮克‧岡薩雷斯—弗爾斯泰（Dominique Gonzales-Foerster）、戈登‧平川典俊、卡斯坦‧霍勒（Carsten Höller）、雨格、加布里埃爾‧奧羅斯科、豪爾赫‧帕爾多（Jorge Pardo）、帕雷諾、提拉瓦尼、沙勿略‧韋揚（Xavier Veilhan）、矢延憲司等人。其中有後來離開關係藝術者，也有原本就與關係藝術無關者。這大概是作為策展人布西歐不大可信的理由之一吧，但理論本身卻大受歡迎。1998年《關係美學（Esthetique relationelle）》一書付梓。2002年英語版（《Relational Aesthetics》）出版，以當代藝術相關書籍而言，例外地成為暢銷書。很遺憾地至今仍未出版日語版。

其中可視為關係藝術典型的作品，是提拉瓦尼在1992年發表的《無題（免費）》（Untitled [Free]）》，在紐約的展覽是以雀兒喜的畫廊為舞台，但參加開幕的賓客們應該非常吃驚。在瀟灑俐落的白色立方空間中，既未展示繪畫亦未展示雕塑作品，取而代之的是設置了簡單的廚房，可以聞到從大鍋中傳來香料的芬芳。這位生於布宜諾斯艾利斯但其實出身泰國的藝術家，親自煮咖哩，免費招待來客。當藝術家不在的時候，折疊式桌椅、廚房用品與垃圾等則成為展示品。

這為甚麼是藝術？我們之後會談到。此處，就在藝術家自己的說明打住吧。他提到，「這個作品，既是為了讓觀眾與作品本身互動而存在的平台，也是為了讓觀眾之間互動而存在的。因為是與體驗性的關係相關，因此比起觀眾實際上看到何物，更重要的是身處其中，成為作品的一部分。藝術家與作品與觀眾之間的距離稍微變得有些曖昧不清了呢」。

運動與理論的終結

自此以來，提拉瓦尼成了明星藝術家。而布西歐被視為透過「Traffic」展「發掘」了提拉瓦尼，並以策展人的身分，與被稱為「布西歐的孩子們」（包含提拉瓦尼在內）的藝術家們一同成為時代寵兒。

1992年至2006年間與傑宏‧尚斯（Jérôme Sans）共同創立巴黎東京宮（Palais de Tokyo），並共同擔任館長，其後，擔任泰德不列顛當代藝術部門的策展人。2009年以「衍異現代（Althermodern）」為題策展第四屆泰德三年展。2011年起就任法國代表性的藝術大學——法國高等美術學院院長一職（2015年卸任）。

但是，布西歐作為理論家與策展人的人生也不見得就是一帆風順。2004年從意想不到之處飛來攻擊的箭矢。藝術史學家與評論家克萊兒‧畢莎普（Claire Bishop）在《October》上發表了題為〈敵對與關係性的美學〉的論文。文中，藉由明晰的思路與充分的佐證，將關係藝術的缺點與限制呈現出來。

本書不加詳述畢莎普的批評。簡單來說，她批判布西歐們所謂的關係性，僅存在於藝術圈這樣小圈圈的世界中。「就根本來說，是和諧折衷之物」，與包含「敵對」或「排除」在內的社會現實有著極大的差距。她也嚴厲地指出，「在如此一團和氣的狀況中，甚至感覺不到藝術有進行自我辯護的必要，而腐敗成為補償性質的（且老王賣瓜式的）娛樂吧」[14]。

除此之外，尚有哲學家賈克‧洪席耶（Jacques Rancière）的批判[15]。在此亦不多加記述，但重要的是，圍繞著關係藝術與《關係美學》一書在2000年代的論爭以後，理論家針對藝術作品或運動的討論辯證幾乎絕跡一事。這類討論辯證雖不至於是零，但讓人感覺能夠經得起後世參照與再檢驗的討論辯證，這應該是最後了。

至今攜手相互影響、同時互榮共存的藝術理論與運動，現在則讓人以為是如同對彼此關閉心門，被所

124

有人放棄的孤獨老夫婦。是因理論貧弱而無法產生運動？又或是沒有出現運動因而理論沒有登場的機會⋯⋯？如同雞生蛋還是蛋生雞一般不會有結果的討論且先按下不表。自湯姆・沃爾夫的感慨以來經過了40年，理論與運動恢復精力元氣，與以前一樣謳歌蜜月期的那一天是否會到來呢？

3 美學何去何從？

何謂「人類世」的藝術？

「人類世」是由研究臭氧層破洞而知名的大氣化學家保羅・克魯岑（Paul Crutzen）所提出的概念，原文為「Anthropocene」。是由「anthropo（人類）」與「cene（新）」這兩個詞彙所組合而成的造語。1995年獲得諾貝爾化學獎的克魯岑，在2000年提倡以此一名詞替代「全新世」，如今獲得許多學者贊同。關於人類世究竟始於何時雖有諸多說法[16]，但無疑地人類因農業、森林採伐或水壩建設等改變

有鑑於人類活動對地球的衝擊，導致今日某些科學家提出人類進入一種新地球物理學時代的假設，那就是繼歷時一萬年的全新世（holocene）之後而到來的人類世（anthopocene）。森林遭到大量砍伐，土壤、海洋及大氣環境遭到汙染，便是造成冰川融化的溫室效應的始作俑者：我們這個物種的活動改造了氣球體系，從今以後，人類這個物種主導著所有自然力量。（譯註：標題與文字皆轉引自2014台北雙年展中文圖錄）

布西歐於2014年擔任台北雙年展的策展人。展覽會的主題是「The Great Acceleration」，中文為「劇烈加速度」。在雙年展圖錄的開頭所刊載的小論文〈人類世政治——當代藝術中的人類、事物及它們的物化〉中，布西歐是這樣起頭的。

126

了地球的型態、因石化燃料的消費招致了地球暖化，因全球化而讓生物種類的分布日漸均質化。認為現在的地球進入了地質學與生態學上的新時代似乎亦無不安。

此處無意進入理科領域的討論，原本我也就沒有這樣的能力。話雖如此，這與其說是理科、更應該是作為文明論加以討論的主題，我想正因為如此，企劃藝術展的布西歐才會展現出關心。另一方面，雙年展開幕的3個月前，布西歐發表了呈現策展方向性的「備忘錄（Notes）」*17，題名為「Coactivity」，中文則為「共活性」。據其內容，共活性的主體是人類與人類以外的動植物、機械、物品，甚至是地球整體環境。機械亦包含電腦、程式，以及機器人等在內。

全球化資本主義確實是以劇烈加速度進行著，物聯網IoT（Internet of Things），意即所謂「物品的網路」已經實現被認為是這個世紀的特色企劃嗎？或許也可以這麼說。但是，其根源的發想可以追溯自網路尚未普及至一般大眾的上世紀末。

「虛構的『現代』」與物的議會

布西歐的點子，除了克魯岑等自然科學家的識見之外，亦奠基於以梅亞蘇、列維‧布萊恩特（Levi Bryant）等，與生於1965年的自己同世代的哲學家們所提倡的思辨實在論。但是，在「備忘錄」與《人類世的政治（學）》中所提及的重要哲學用語，還有另一個──「物的議會（Parliament of Things）」。生於1947年的哲學家與社會學家布魯諾‧拉圖（Bruno Latour）在1991年出版的《我們從未現代過（Nous n'avons jamais été modernes）》*18一書中所提倡的概念。該書的主張與「物的議會」的概念粗略地摘要如下。

布魯諾・拉圖

・現當代的科學至今強調自然與文化、主體與客體的二分法，但在現實世界中的物事現象無法單純地劃分。例如臭氧層破洞的擴大與AIDS蔓延等諸多問題，自然與文化相互作用而生，應以視為科學與政治雙方綜合體（hybrid）的面貌呈現。

・在人類中心主義的現代，物體、現象、動物等「非人類」長期被忽視。這是一種不對稱的關係，需要一部重新建立對稱性的新「憲章」。現代憲章雖將為物喉舌的科學權力，以及為主體（人類）喉舌的政治權力兩者分立，但因此綜合體成了眼所不能見、不能想像，也無法表現之物。「非現代」的「憲章」定義了人類與非人類兩者的特性與關係、能力與分類。

・我們從未現代（modern）過。因此也沒有後現代。現代憲章將位於中間領域的一切全都加以排除。實際上，不僅是我們此一共同體、即使不妥卻仍被稱為前現代的共同體也是由綜合體所構成的。區隔我們此一共同體與以前便存在的其他共同體的，除了些微的變化之外無他。話雖如此，當代充滿了被稱為嵌合體（chimera）的無數的混合物。凍結胚胎、數位機器、內建感應器的機器人、配種的玉米、資料銀行、精神藥物、穿戴雷達測深儀的鯨魚、基因合成機器等等。以上不論是何者，不管是主體方也好、客體方也好，或是在兩者之中也好，若都無法順利定位的話，那麼就需要某種對策。

・要記述現在的世界，也許人類學是有效的。不過，為此，人類學本身便不得不以對稱性為目標。換言之，雖然有必要將自我定位於人類與非人類的中間，但這對現代人來說是不可能的。若進入非現代的面向，所有的一切都會產生劇烈的變化。非現代的對稱型人類學，就能在同一面向中討論西洋與「未開化」文化，促使轉化成「自然相對主義」（Natural relativism）而非「文化相對主

人權的再定義

雖然否定笛卡兒的現代理性思想的討論並不是現在才開始的，但應該有多數傾向認爲「物的議會」是非常激進的提案吧。但是，人類學者克勞德‧李維史陀（Claude Lévi-Strauss）在1976年，針對1789年的「法國人權宣言（人權和公民權宣言）」與1948年的「世界人權宣言」進行嚴厲的批判，認爲其爲人類中心主義。他本人在日後（2002年）簡潔地敘述其主張與論點的文章，摘要如下。

如同久遠的往昔一般，保持與其他的創造物之間的均衡而生存。光是期待人類將來有一天會同意這件事情是不夠的。要達成這樣的均衡，我們的子孫有在事前應該要做的事，而且是越快越好，那便是將人類孤立於其他的人權的定義再加以建構。（中略）人類藉由將自己定義爲道德的存在，而獲得了特殊的地位。首先我們應該以非人類所有物的生物性質

・義」（Cultural relativism）。

即使將現代憲章修改爲非現代的「憲章」，也不代表我們捨棄對科學的信仰。啓蒙思想在物的議會中得到棲身之所。議會，是由爲自然發言的科學家、以及自遠古以來就與萬物共存的社會所組成。

討論的最後，拉圖針對「物的議會」舉了一個例子。

試著讓某一位議員針對臭氧層破洞發聲。另一位議員則代表生技化學製造商孟山都公司。再分別讓第三位議員代言該公司的從業人員、另一位議員（居民的政治參與意識高的）代表新罕布夏州的選民、請第五位議員代言極地氣候學、以及再有一位議員爲國家喉舌。

爲基礎，確立其權利。滿足了這個條件之後，被人類所認定的權利，若是行使（權利）時會威脅到其他物種的存續，在該瞬間便會失去效力。生存的權利，是被還原爲人類權利的一個特例。如此的「人權」再定義，正是決定我們的未來、以及我們行星應有存在型態的精神革命的必要條件，我是這麼認爲的。[*19]

雖然拉圖持續批判李維史陀的態度是半調子，但所謂的議會，是應具相互平等且對等權利者的代理人與代表者聚集，並持續透過安善與正當行使必要的利益分配、交涉政治的場域。「物的議會」是站在前輩們的先知卓見的延長線上，應該是顯而易見的。另一方面，布萊恩特雖然提倡「物的民主（democracy of objects）」此一與拉圖酷似的概念，對此我們也可有相同的評論。若沒有對人權的再定義，不論萬物議會或是物質民主主義都是不可能的。

台北雙年展2014的基本概念，等於是這些發想的總動員。全部皆是現代以降，又或是在「非現代」中，重新叩問與調整人類與非人類（「其他創造物」）之間關係的概念。拉圖在撰寫《虛構的「現代」》時，尚未出現「人類世」一詞，自克魯哾的倡議以來，人文科學與自然科學的跨學術領域合作顯著地大幅增加。這是這個時代特有的趨勢，而產生此種傾向一事本身，可說也是我們被置於進退不得的狀況中的證據。當代藝術必須跟上這個潮流，也是理所當然的。

布西歐的「關係美學」過於人類中心主義、過度藝術界中心主義，無疑是為了修正軌道而挪用最新的思想、哲學與自然科學。以具當代特徵的文明論為策展主題的潮流傾向在他處亦可見，例如1979年創設的媒體藝術節先驅奧地利林茲電子藝術節（Ars Electronica Festival），標榜其關心的領域是「科技與社會」。最近則提出了「生命・科學（Life・Science）」（1999）、「混種（Hybrid）」（2005）、「人類・自然（Human・Nature）」（2009）等主題。

傳奇策展人是不讀書的？

除了媒體藝術領域，當代藝術受到藝術理論以外的哲學、科學啟發的狀況並不稀奇。從如同威尼斯雙年展或卡塞爾文件展等超級國際展，到世界各地持續不間斷地舉辦小型展覽會，策展人們喜歡在策展宣言中，引用從希臘哲學到當代思想的專有名詞。

1980年代以後，法國後結構主義在藝術界蔚為流行之際，雅各‧拉岡、米歇爾‧傅柯（Michel Foucault）、吉爾‧德勒茲（Gilles Deleuze）、德希達、李歐塔（Jean-François Lyotard）等人的文章被競相引用。雖然有過三宅一生流行於女性藝術工作者族群的印象，引述當代思想的流行也給人類似的印象。「若身處藝術這一行的話，得有一件PLEATS PLEASE才行（不然會被當笨蛋）」的想法，與「若要寫策展理念（statement）至少得引用一節德勒茲或德希達才行（不然會被輕蔑）」的強迫觀念是一樣的吧。前者有可以摺疊不占空間便於旅行的優點，但後者卻沒有定論。

哲學家或思想家針對藝術進行論辯自古有之。眾所周知，柏拉圖在《理想國》中否定藝術（詩歌與戲劇）。康德與黑格爾則在哲學內部培育出「美學」領域，為後進的哲學家鋪好道路。在20世紀，沒談論過藝術發表意見的哲學家或思想家應該是少數派吧。那麼，當代藝術是從何時開始接近思想、哲學的呢？特別是，像布西歐這樣的策展人。

雖然從何時開始難以確切斷定，但哲學家或思想家的專有名詞或主張獲得聲量，且被多次引用、援用，果然還是在1980年代以後吧。例如，在名字前必冠上「美學」這個形容詞的策展人──史澤曼的文章中，令人驚訝地沒有出現哲學家或思想家的名字。被稱為當代藝術史劃時代的「當態度成為形式」展（1969）的策展論述中[20]，除了藝術家以外沒有其他名字。第五屆文件展（1972）的論述中[21]，史澤曼本人被問到「在策僅引用圖像學研究知名的歐文‧潘諾夫斯基（Erwin Panofsky）等數人之名。

131

劃第五屆文件展之際，是否受到德勒茲與瓜塔里《反伊底帕斯》一書的影響」回答道，「我只有為了讀書」*22。

（1975年策畫）『獨身者的機械』展而讀德勒茲，……。在策畫展覽會時，幾乎抽不出時間來讀

與此相對的是，在第五屆文件展的四分之一世紀後，策展第十屆文件展的凱薩琳·大衛（Catherine David）。

第十屆文件展的《The Book》

這是我個人的看法。當代藝術展最接近思想、哲學，是1997年的第十屆文件展。更正確地，應該說是「思想與哲學、思想與哲學的文學、電影、戲劇、音樂與建築等」吧。在展場中所見，至今仍鮮明地留在記憶中的是，尚盧·高達（Jean-Luc Godard）《（高達的）電影史》（1988-1998）作為丹尼爾·葛雷漢（Daniel Graham）裝置作品的一部分被展示、放映。我還記得在同樣會場的一個角落裡，放置了一個播放著集詩人、小說家與劇作家身分於一身的薩謬爾·貝克特（Samuel Beckett）的實驗電視作品《遊走四方形（Quad）》。

但，要說第十屆文件展所留下最好的東西，那就是圖錄了。有些不擇言的夥伴甚至說「遠比實際的展覽會來的更好」，不宜對外張揚，其實我也同意此說法。圖錄書名為《政治，詩學──第十屆文件展之書（Politics, Poetics-Documenta X: The Book）》，是一本超過800頁的大部頭書籍，寫手或受訪者皆是極優秀的各路豪傑。部分列舉如下（依據領域／出現順序）。

◎哲學·科學·歷史等　漢娜·鄂蘭（Hannah Arendt）／洪席耶／安東尼奧·葛蘭西（Antonio Gramsci）

／薩伊德（Edward Said）／華特・班雅明／法蘭茲・法農（Frantz Fanon）／李歐塔（Jean-François Lyotard）／皮埃爾・維達爾—納奎特（Pierre Vidal-Naquet）／狄奧多・阿多諾／吉爾・德勒茲／傅柯／伊曼紐・華勒斯坦（Immanuel Wallerstein）／菲利克斯・伽塔利（Félix Guattari）／克里弗德・紀爾茲（Clifford Geertz）／尤爾根・哈伯瑪斯（Jürgen Habermas）／菲利普・拉庫・拉巴特（Philippe Lacoue-Labarthe）／保羅・維希留（Paul Virilio）／薩斯基雅・薩森（Saskia Sassen）／斯皮瓦克（Gayatri Spivak）／埃蒂安・巴里巴爾（Étienne Balibar）

◎文學　普利摩・李維（Primo Levi）／莒哈絲／卡繆／三好將夫／詹姆斯・鮑德溫（James Baldwin）／莫里斯・布朗蕭（Maurice Blanchot）／保羅・策蘭（Paul Celan）／漢斯・馬格努斯・恩岑斯貝格爾（Hans Magnus Enzensberger）／愛德華・格里桑（Édouard Glissant）

◎電影　塞爾日・達內（Serge Daney）／巴贊（André Bazin）／皮耶・保羅・帕索里尼（Pier Paolo Pasolini）／高達／法斯賓德（Rainer Werner Fassbinder）／索科洛夫（Alexander Sokurov）／克里斯・馬克（Chris Marker）／哈倫・法洛基（Harun Farocki）

◎戲劇　亞陶（Antonin Artaud）／貝克特／葛羅托斯基（Jerzy Grotowski）／穆勒（Heiner Müller）

政治，詩學－第十屆文件展之書

◎建築 柯比意／建築電訊派（Archigram）／伊東豐雄／阿爾瓦羅・西塞（Álvaro Siza）／庫哈斯

藝術與哲學、科學的非對稱關係

由於凱薩琳・大衛是法國人，文件展的舉辦地點是德國的卡塞爾而偏重歐洲。圖錄雖說是800頁，但光是上述這樣的人數，再加上刊載一百數十人的參展藝術家作品，因此各自文章篇幅短。即使如此，數量及陣容仍然驚人。雖然並非全面網羅，但確實是代表20世紀（某種傾向上）的知識分子名單。

第十回文件展還有另一個令人瞠目之處，那就是以「100 Days—100 Guests」為題的講座活動。史澤曼的第五屆文件展中，連日由約瑟夫・博伊斯（Joseph Beuys）與維托・阿孔奇（Vito Acconci）所進行的演出雖然成為話題，但比起身體性的表演，大衛將焦點聚焦在言語性的講座或討論上。以思想家薩伊德為首，包含藝術家在人共有100位知識份子參加。

在序章提到的2015年威尼斯雙年展的藝術總監恩威佐，也是這100位知識份子之一員，以「雙年展（Biennial）」為主題進行談話。5年後，恩威佐繼凱薩琳・大衛接任第十一回文件展的藝術總監，一躍成為明星策展人。順便添上一筆，大衛是文件展史上首位女性藝術總監。而奈及利亞出身的恩威佐，則同樣是文件展史上首位非歐美人藝術總監。

巨大國際展覽嘗試跨領域，雖以人文科學為中心但也橫跨學術領域，此時不正是高峰嗎！主張「回到《資本論》」的恩威佐的威尼斯雙年展也好、提倡「共活性」的布西歐的台北雙年展也好，將哲學與科學皆置於主題核心這一點，可說是第十回文件展的延伸。現在世界上為數眾多的國際展，或多或少繼承了若說模仿可能不中聽的這個結構。

但是，當代藝術自身的理論到哪裡去了呢？史澤曼的第五屆文件展係以「質問現實：今日的圖像世界

（Questioning Reality: Pictorial Worlds Today）」為題。「質問現實性」此一主題雖是哲學性的，但副標「今日的圖像世界」則包含了美學的關心。但是，這樣的關心不知何時開始變得稀薄，20世紀末以來，策展人們的目光僅看得見大寫的哲學、科學。另一方面，藝術對於哲學、科學產生貢獻的狀況與之前相比也似乎減少了。兩者之間的關係現在完全是非對稱的。

當代藝術當然有（非對稱性地）追求哲學、科學的理由與必然性，針對此點將再為文加以討論。但在那之前，將試著稍加思考針對狹義的理論，意即美學與藝術理論的需求。時至今日，誰還認為美學與藝術理論是必要的呢？或是美學與藝術理論已經是無用而不必要的呢？

4 波里斯・葛羅伊斯（Boris Groys）的理論觀點

作為其世代首屈一指的評論家與理論家，名望甚高的波里斯・葛羅伊斯在2012年5月所發表的論文〈在理論的注視下（Under the Gaze of Theory）〉，是這樣起頭的。

自現代性初始以來，藝術就呈現對理論的明確依賴。當時——甚至之後很長一段時間——藝術的（中略）「解釋的必要性」，可以透過現代藝術的「難解」，且對於多數一般大眾而言難以親近的事實得到說明。若按照此種看法，理論扮演著一種宣傳——不，更準確地說是廣告的角色。理論家出現在藝術作品產生後，向驚訝且懷疑的觀眾們解釋作品。

不過，葛羅伊斯又接著說：「今日的大眾接受當代藝術，即使他們並不總是感覺自己『理解』了這種藝術。因此，對藝術進行理論闡釋的需求便顯得已經過時。」啊，果然……。但是，這話不能就此打住，因為緊接著，葛羅伊斯寫下了與薩爾茲、瑟爾與福斯特等人完全相反的觀點，「然而，理論對於藝術而言，從未像今天這般重要（central）」。

「藝術家謀求理論」

什麼？藝術評論家以及理論家，難道不是瀕危物種嗎？各位先進的疑問自然有理，但此處來聽聽葛蘿伊斯怎麼說。

136

我認為，今天的藝術家需要理論來解釋他們正在進行之事──不是向其他人，而是對自己。就這一點而言，他們並不孤單。

在緊鄰這節副標前所引用的文字中，被翻譯為「重要」一詞者在原文中為「central」。換言之，葛羅伊斯主張理論對於今日的藝術而言是「中心的」，而且，斷言正是生產作品的藝術家才謀求理論。而薩爾茲、瑟爾或福斯特也都表示，隨著市場趨於強勢而評論不再被閱讀。若將這三內容放在一起看，則葛羅伊斯所言也可解讀為，他批判由市場所主導的當代藝術環境，而表明要與此劃清界線。

但是，接下來的思路脈絡，並未停留在單純的市場批判，而是有了敏捷的展開。首先是針對全球化之前與之後的重大變革（以下為大意）。

曾經，藝術創作意味著向先前世代提出反抗與異議。但是因現代化推進全球化發展，無數的傳統與無數的反抗與異議充斥全球各地。在此種狀況下，需要藉由理論（西洋）傳統急遽崩壞，無數的傳統與無數的反抗與異議充斥全球各地。在此種狀況下，需要藉由理論來說明何謂藝術。正是因這樣的理論，才能夠賦予當代藝術家的作品普遍化、全球化的可能性。借助理論之力，藝術家能夠從自身的文化認同，及其被視為與眾不同的地域性作品的危險性中解放出來。此為理論興盛於當代的主要理由。

理論家的初級參與者宣言

而且，葛羅伊斯亦如此斷言。「因此理論──理論的、闡釋的說明──不是出現在藝術之後，而是先於藝術發生」。竟然！這是理論家的初級參與者宣言，但要吃驚還太早了。其後，僅用700字左右的篇幅，從柏拉圖開始摘要彙整西洋哲學關於藝術的思想，同時觸及笛卡兒、黑格爾、馬克思、尼采、胡

當代理論家波里斯・葛羅伊斯

塞爾與傅柯等的作品。而且，乍見認為與藝術理論無關，單純只是提出根源性的哲學命題。附帶一提，葛羅伊斯是在德國明斯特大學取得博士學位的哲學家（美學家）。

我們出生時不在場，也不會在死亡時在場。這就是為甚麼實踐自我反省的哲學家們，都得出精神、靈魂與智識理性是不朽的結論。（中略）為了發現自我在時間／空間中存在的侷限，我需要他者的注視。我在他者的眼中讀取我的死亡。這就是為甚麼拉岡說他者之眼總是邪惡之眼，而沙特則說「他人即地獄」。唯有透過他者褻瀆的目光，我才能發現自己不僅會思考與感受，也會歷經出生、生活，終將死亡。

眾所周知，笛卡兒曾說過「我思，故我在」。（中略）我或許知道自己在思考什麼。但是，我不知道自己是如何活著的，甚而不知道自己是否活著。因為我既然從未親身經歷死亡，也就無法體驗自身活著的感受。所以我必須問他者，我是否活著、如何活著。這也意味著我同時也必須問：我到底在想什麼？因為我的思考現在是由我的生命決定。

所謂的活著，便是以一個活著的身分（而不是死人）暴露於他人的目光中。如今，我們的想法、計畫、或是希望都變得無關緊要。重要的是在他者的注視下，我們的身體如何在空間中移動。因此，相較於我對自己的認知，理論比我更了解自己。（中略）在啟蒙運動以前，人類受到上帝的注視支配，但從那之後，我們則受到批評理論的注視。

138

何為藝術的主要目的？

這是很宏大的思考飛越。對近代以後藝術與理論之間關係的思想出發的討論，以高速俯瞰西洋哲學史的思潮發展，甚至提升到「生與死」的宇宙大命題。接下來還會發展到什麼程度呢？感到不安的讀者，看到「批評理論的注視」一語，就會覺得總算回到地面而感到安心吧。實際上，立刻接續的一段話是「在藝術之中，人類的存在成為一種可以被觀看與分析的形象」，著陸到原本「當代藝術」的主題。

不過，葛羅伊斯的思路不容許簡單著陸。如同要推翻前述一般，他斬釘截鐵地說「事情沒有這麼簡單」，「對於批評理論而言，思考或沉思就等同於死了」，又再度飛向大命題。「在他者的注視之中，若身體無法移動則形同死屍。哲學推崇沉思，但理論推崇行動與實踐，並且憎惡被動」。而且，「在理論統治下，光是活著是不夠的。人，必須要展現自己是活著的，必須要扮演自己是生存著的」。

還好這一次是短程飛行。有著敏捷思考的機師，終於願意著陸而宣稱「那麼，且讓我這麼說吧。在我們的文化中，是由藝術來展現對於生存的認知」。在此之後所書寫的一小節，正是這篇論文中葛羅伊斯主張的核心，「藝術的主要目的，便是呈現、揭露與展示生活模式」。

知道此處已抵達著陸點時，真感到鬆了一口氣，同時我們也注意到此篇論文的布局深遠。先前寫到「理論家的初級參與者宣言」，雖然葛羅伊斯將內容包裝成一般論，但其實是在要求藝術家們提出生活模式。

與福斯特稍有不同，薩爾茲和瑟爾是新聞撰稿者（評論家），原則上他們的批評不得不成為次級參與者（secondary player）。因為新聞評論（review）所設定的主要讀者，簡單來說，還是次級參與者的鑑賞者。

但葛羅伊斯所設定的讀者，並非開頭引用文字中的「多數一般大眾」，而是藝術家與支持藝術家的策展人（以及與自己同業的理論家），葛羅伊斯的言語是由初級參與者直接送達創造作品現場。因此他又可說

是初級參與者中更高一等的存在。

對理論的共鳴感與不信任

在第一章的最後，說明《ArtReview》雜誌的「POWER 100」時，寫到由於藝術史家、理論家、評論家與新聞記者等是跟隨藝術圈的次級參與者，所以並未入選以優先選擇初級參與者的「POWER 100」中。那時分析的範圍是2013到2015年的排行榜，但其實葛羅伊斯在此之前的2010至2012年，連續3年皆進入名單中（第70、53、61名）。身兼哲學家與理論家的斯拉沃熱‧齊澤克（Slavoj Žižek）在2011年與2012年雖仍入選（兩年皆為第65名），但之後，純粹理論家的名字（評論家或新聞記者也是如此）便從排行榜上消失了。因此，整體而言，理論或批評的退潮是顯而易見的，但其間葛羅伊斯的積極態度既是救贖也是一線光明。之所以視其為「救贖」「光明」，是因為葛羅伊斯企圖建立起藝術與哲學、科學之間的對稱關係。布西歐的台北雙年展，是在自己的策展中利用了同時代的自然科學與思想、哲學，若說「利用」太過火，姑且稱之為「援引」吧。就這個意義上來說是「非對稱的」，但葛羅伊斯的態度完全相反。

對葛羅伊斯而言，藝術理論不是跟在藝術家、作品或運動的後面對其加以分析來來定位藝術史，而是與藝術實踐相輔相成才有意義。既然是哲學家（美學家），首先便要問「何謂藝術」。因為這個問題才是最本質性的。理所當然地，不知藝術是甚麼的話，就無法創作出藝術作品，也無法論究作品。嚴格來說，雖然並不等於「何謂藝術」的答案，但葛羅伊斯主張藝術的主要目的是「提出生存的模式」。這既是邏輯上的，也是原則與倫理上的態度。

即使如此，要提出生存模式，應該不是一件容易的事。而且，在說三道四前，葛羅伊斯本人便在寫下

140

這一段文字後，立刻提出不應該輕易地相信理論家的主張的懷疑。論究自己理論的可信度的討論，在讀者的眼前展開。他實在是喜歡雜技式飛行（敏捷思考）的機師（思想家）。在以下的文字中所謂的「理論家」，在泛指理論家整個群體的同時，應該也可視為是專指葛羅伊斯自身吧。

召喚我們採取行動的並非是上帝的聲音。理論家當然也是人，我沒有理由完全信賴他／她的意圖。如同前文提到，啓蒙運動教我們不要相信他者的目光，要懷疑（神職者等的）他者言語的背後是否隱藏著其他居心。而理論教我們不要相信自己、也不要相信自身理性存在。就這層意義而言，每種理論表現的同時，也揭示我們活著的。但同時，這也是爲了躲開理論家邪惡的目光，而將自己隱身於形象之後。實際上，這正是理論對我們的期待。畢竟，理論也不信任自身。就像阿多諾說過的，整體即是虛假，在虛假中沒有眞實的生活。

「改變全世界吧」

那麼，該怎麼辦才好？理論到底是能成爲助力？還是不行？應該相信？還是不該相信？周到的葛羅伊斯已預先準備好答案。

藝術家可以採取其他觀點。即批判式的理論觀點。（中略）他們不再將自身視爲理論知識的執行者，透過人類行動叩問這些知識的意義，而是成爲這種知識的傳訊與宣傳者。（中略）他們自己不做理論，而是請他人去做。並非要自己變得活躍，而是想激化他人。（中略）換言之，藝術家

所從事的是世俗的佈道。

例。

世俗性的佈道？這難道不是理論家的任務嗎？藝術家進行理論的宣傳或佈道，難道沒問題嗎？這些傳統而積弊的理論觀，葛羅伊斯輕易地就將其粉碎。並且，提出了理論與藝術家合謀的具體事

因此，理論呼籲我們不僅要改變世界的各面向，而且要改變整體世界。（中略）然而，若我們都是終將一死生命有限，要如何能夠成功地改變這個世界呢？如同我之前提到，劃分成敗的基準，正是定義這個世界的基準。因此，如果我們改變——更好是廢除——這些基準，那麼就實際意義而言，我們就改變了整個世界。而正如我試圖證明的，藝術能夠做到這一點。事實上，藝術已經做到了。

我們不應認爲社會性是永存且既存的事物。所謂的社會，是平等與同質性（similarity）的領域。最初社會或國家（politeia），便是以平等與同質類似者所組成的形態出現在雅典。古代希臘社會——所有現代社會的原型——是建立在家庭教育（成長經歷）、審美觀與語言等共同性的基礎之上。（中略）然而，建立在既成的共同性基礎上的傳統社會已不復存。

今日，我們生活在一個差異性而非同質性的社會。而且，主導差異性社會的不是國家（politeia），而是市場經濟。（中略）現在，理論與執行理論的藝術所產生的同質性，超越了由市場經濟所導致的差異。因此，理論與藝術，彌補了傳統同質性的缺席。（中略）雖然我們存在的方式不同，但因必然走向死亡而相似。

理論與藝術的共謀、共犯、共鬥

我想任誰看起來都是一目了然的，葛羅伊斯在向藝術家呼籲（以及與藝術家們共同合作的策展人或理論家）共謀、共犯、共鬥關係。這是理論家與藝術家在思想、科學與藝術上的共謀、共犯、共鬥。不是一方利用其他一方，而是對等的雙贏，意即對稱的關係。理論並非擔任作品解說的角色，也不是支撐運動的後援。藝術不是理論的奴僕，而是與理論攜手進行世界的變革。

葛羅伊斯引用塔爾德（Gabriel Tarde）為「在理論的注視之下」一文作結。塔爾德是19世紀末著有《模仿律》一書，並影響了其後的德勒茲、拉圖的社會學家。

所謂的藝術家，並不僅只是社會性的存在。若依據塔爾德在其模仿理論架構下的術語，他/她們是超級社會性的存在。（中略）當代藝術經常被批判過於菁英主義、社會性不足，但事實正好相反。藝術與藝術家是超級社會性的。塔爾德說的很正確，為了做到真正的超級社會性，必須要將自身孤立隔絕於社會之外。

即使不能充分理解其內容，應該沒有藝術家在閱讀「在理論的注視之下」後不會得到勇氣吧。葛羅伊斯是正確的。理論不是宣傳也不是廣告，從未像今天這般重要。話雖如此，實際上到底有多少人認為理論是重要的呢？我們現在，應該要花一點時間思考理論與藝術的關係才行。

第四章

策展人
——歷史與當代的平衡

1 「大地魔術師」展與第九屆卡塞爾文件展（Documenta IX）

雖然還不足以與史澤曼並駕齊驅，但仍不失為值得被稱頌為名策展人的楊·荷特（Jan Hoet），繼史澤曼20年（1936~2014）之後，在1992年的第九屆卡塞爾文件展（Documenta IX）擔任藝術總監。

荷特在國際上聲名大噪始於1986年於比利時根特策展「客房（Chambres d'amis）」一展。克里斯蒂安·波坦斯基、丹尼爾·葛雷漢·庫奈里斯（Jannis Kounellis）、貝爾特朗·拉維耶（Bertrand Lavier）、馬里奧·梅茨（Mario Merz）、布魯斯·瑙曼·帕納馬倫科（Panamarenko）、尚·呂克·維勒穆特（Jean-Luc Vilmouth）等藝術家皆參與這次展覽，以運用超過50處的個人住宅為展覽會場而蔚為話題。意即特定場域藝術（Site-specific art，結合特定場所的藝術）——將最日常的場所，「家」，作為展示會場的藝術——的聚集。

科蘇斯在精神分析醫師住家的牆壁上寫滿佛洛伊德的話語，但又在其上塗黑，讓文字無法被閱讀。索爾·勒維特（Sol LeWitt）在選擇的住家入口通道畫上金字塔壁畫。布罕則是用拿手招牌條紋描繪收藏家的房間牆壁，又複製了這個房間在美術館展示。當時的《紐約時報》[01]，在該展覽開幕前引用了荷特的話，「對於這裡是藝術、那裡是現實兩者涇渭分明的思考方式已經感到不耐煩，我無法接受這種說法。看了展覽會，觀眾們應該會感受到自己處於作品之中，而不是站在作品前面」。雖然是不同的表現類型，但這也許與音樂家薩提（Érik Satie）的「家具音樂」的概念有相通之處。（譯註：「家具音樂」概念係由音樂家薩提所提出，指演奏時人們並沒有專心聆賞的音樂。彷彿家具或是「聽覺的壁紙」，背景一般存在於我們的每日生活，卻不為人所注意。）

146

對於第九屆卡塞爾文件展的批判

乘著「客房」展廣受好評的勢頭，荷特迎來第九屆卡塞爾文件展的工作。此次有高達190位著名藝術家參展，最終「成為歷屆文件展中最受歡迎者」。超過60萬人以上的參觀者（根據主辦單位公布數字），創下史上最多參觀者的紀錄。但被母國比利時的媒體稱之為「藝術教宗」的荷特，除了被非難為「缺乏中心思想（概念）」「陳腐且作品選擇缺乏邏輯」，並被批評為「西歐中心主義」[02]，也就是說其貌似反動實其保守。

參展作品當然並非只選西歐國家。如黑人藝術家大衛·哈蒙斯（David Hammons）、日本藝術家舟越桂與川俁正等也都參與並本次展覽。雖然僅是少數，但也有來自印度與塞內加爾的藝術家參與，也有數位來自東歐與南美的藝術家入選。話雖如此，但是占了參與者過半數以上的，仍是卡塞爾展覽會場所在的德國、荷特的故鄉比利時等西歐各國、以及美國的藝術家。女性藝術家僅占整體人數的16%，《紐約時報》記者羅貝塔·史密斯挖苦地寫到，「荷特曾是拳擊手，明確表達出對於拳王泰森的敬愛之意。為第九屆卡塞爾文件展帶來了雄赳赳氣昂昂的男子氣概」[03]。

關於女性藝術家方面則不得而知，但偏重西歐這一點上，荷特完全是確信犯。與其說是「偏重西歐」，或許應該稱之為「輕視非西歐」或「輕視非洲」。曾為了文件展的研究而旅行非洲一個月的荷特，在自己的著作中有以下記述。

楊·荷特

我的意見是，非洲正處於巨大變革期。但這並未使對話變得更為容易。特別是當地缺乏評論的體系。

那裡的一切仍然與民族文化背景密切相關，當地人並沒有為我所需要的文件展的普世兼容而努力。

非洲作為一個「大陸」，它仍然可以運用各式各樣：情感上的、人類學的、社會學的關心等等。但它們精彩迷人、機智詼諧、明快清晰、敘事豐富、闡說道理，我無法在文件展中處理。

美國、德國、比利時……我認為，主要是這些國家的藝術著眼於個人在社會中的地位與處境。也正是在那裡的藝術家，非常清楚這個世界的各種微狀。（中略）

那麼，各位現在知道我為什麼自非洲空手而歸的理由了吧？*04

又或者是在其他場合，也有如下的敘述。

對非洲的人們而言，畫廊或美術館的世界並不存在，甚至也沒有理解藝術的正確脈絡。雖然若以文化人類學的觀點來看，對我們而言是極為有趣的……。當前的藝術總是附帶著評論與衝突，但二者尚未出現於非洲。在歐洲，藝術家也經常是評論家……。在非洲也好在印度也好……藝術則是完全孤立的。*05

之於世界史與藝術史的1989年

此處荷特將非洲與「普世兼容」對比，將自己「從非洲空手而歸」一事自我正當化。文件展明明尚未

開幕，卻為何非得特地寫出這如同藉口的文字呢？

其理由可從原書《楊‧荷特：往第九屆卡塞爾文件展的路上（Jan Hoet: On the Way to Documenta IX）》發

行於1991年來推測。那是柏林圍牆倒塌、東歐各國相繼發生革命、冷戰國際局勢結構結束的1989

年後兩年。1989年這一年不僅對於世界史，而之於藝術史來說也是一個重大的轉折點。該年，巴黎龐

畢度中心的館長讓‧于貝爾‧馬爾丹（Jean-Hubert Martin）策畫了「大地魔術師（Magiciens de la terre）」聯

展，地點在該中心與維萊特公園大廳進行展出。

由雜誌《October》的代表筆者群哈爾‧福斯特、羅莎琳‧克勞斯（Rosalind E. Krauss）、伊夫─艾倫‧

波伊斯（Yve-Alain Bois）與班傑明‧布洛克（Benjamin Buchloh）所編纂的《1900年以後的藝術（Art Since

1900）》，是將1900至2003年藝術史上的大事紀以編年的方式彙整出大部頭書籍。1989年的正

文引言如下：

從多個大洲嚴選藝術作品的「大地魔術師」展於巴黎

舉行。後殖民主義話語與多元文化主義辯論影響當代

藝術的製作與呈現。

「於巴黎舉行」之後的句點「。」，在原文中本是冒號

「：」。冒號雖然有幾個不同的用法，但在這裡有定義或說

明最初的章節，以及導入第二節的功能。換言之，據

《1900年以後的藝術》編纂者所言，「大地魔術師」展的

意義在於將後殖民主義與多元文化主義的觀點導入藝術界。

讓‧于貝爾‧馬爾丹

中心與邊緣的混淆

在「大地魔術師」舉辦之前兩年的1986年，宣布該展由以下兩個部分所組成的聲明，「藝術之死，藝術永存（La mort de l'art, L'art en ivt）」*06，原文翻譯如下。

I 來自藝術世界中心的藝術家

在作品最具時代性、最能承載當代精神價值的藝術家之中，不分年齡進行選擇並分類。這些身處藝術世界中心的藝術家，與非西洋文化有著獨特聯繫。

· 居住在西方的非洲、亞洲藝術家，作品揭示了自己的文化根源元素。

· 因對於異文化抱持真正的關心，而出類拔萃的西方藝術家。

這些藝術家將為討論帶來有趣的觀點，並有助於引導我們的研究。

II 非處於上列中心地，屬於「邊緣」地帶的藝術家

這些藝術家的調查，必須涵蓋極端廣大領域的探索。必須帶著極度的旺盛好奇心，以及開放的思想來進行。探詢的作業已經在世界各地開始了，並可藉由文獻調查發現了許多藝術家。（中略）

再加上既已存在的女性主義與性別議題，自該展舉辦以來，此二者從此對藝術界產生莫大的影響。

這個看法，目前已成為藝術界整體的共識。而該展在當時固然毀譽參半，但為「劃時代展會」可說已有歷史定論。那麼，「大地魔術師」具體是一個什麼樣的展覽呢？

- 用於儀式祭禮，與超然的宗教經驗或魔術有關的古代性質的作品。（中略）
- 具有傳統性質的作品展現出對生活現實的同化。（中略）
- 由藝術家的想像力所創作的作品，有時是邊緣的，主導或重塑了對宇宙起源或世界的解釋，賦予所有類型的文化交互作用（crossover）可能性。
- 在西洋、或西式美術學校接受教育的藝術家的作品。

基於這個方針共計選出100名的藝術家。其中的50位藝術家來自於「中心地帶」，剩下的50位則來自於「邊緣地帶」。約翰·巴爾德薩里·阿利吉耶羅·波提（Alighiero Boetti）、波坦斯基·路易絲·布爾喬亞、布罕·弗朗切斯科·克萊門特（Francesco Clemente）、庫奇（Enzo Cucchi）、漢斯·哈克（Hans Haacke）、瑞貝卡·霍恩（Rebecca Horn）、安塞姆·基弗（Anselm Kiefer）、芭芭拉·克魯格（Barbara Kruger）、理查·隆恩（Richard Long）、梅茨·克萊斯·歐登伯格（Claes Oldenburg）、西格瑪爾·波爾克（Sigmar Polke）、南西·斯佩羅（Nancy Spero）、傑夫·沃爾（Jeff Wall）、勞倫斯·韋納（Lawrence Weiner）等西洋的著名藝術家，與除了黃永砅、河原溫、白南準、謝里·桑巴（Chéri Samba）等少數例外之外，還有當時幾乎不為人知的亞洲、非洲、大洋洲與中南美洲的藝術家參展，成了藝術史上史無前例的異質交錯混雜（該展的開幕日恰巧發生了天安門事件，黃永砅在其後選擇留在法國）。在非歐美藝術領域造詣頗深的美國評論家湯瑪斯·麥克維利（Thomas McEvilley），在該展的圖錄中所發表的文章有以下記述。

「大地魔術師」展最後希望透過碎片化（fragmentation）呈現差異，將某一特定觀點帶入當代藝術的全球狀況。此一觀點，也許可以讓無視世界80％人口的藝術的大型國際展覽會的形式產生改變。

（中略）當代藝術在歐洲、美國、印度、中國、日本、澳洲、埃及等各國藝術家所共同企求的當

代藝術的現實，須從歷史及其多重潮流與方向進行觀點的修正。*07

在前一章中，雖然引用了波里斯·葛羅伊斯的文章「曾經，藝術創作意味著抗議前幾代藝術家所做過的事。但隨著現代化造成全球化發展，原來唯一的（西洋）傳統急遽崩壞，無數的傳統伴隨無數的反抗與異議飄盪全球各地」，但所謂的「無數的傳統伴隨無數的反抗與異議」，至此才首度登上舞台，前所未有地被放在聚光燈下。

馬爾丹 vs 荷特？

「大地魔術師」展以降，非西方國家與第三世界的藝術家參加國際展會一事成為家常便飯。例如，1990年代所舉辦的「移動中的城市（Cities on the Move）」。這是由奧布里斯特與侯瀚如策展，以亞洲各都市發展與全球化為主題的巡迴展。理所當然地，中國、台灣、日本、韓國、泰國、馬來西亞、新加坡等地許多亞洲藝術家有多人參與，若無馬爾丹作為先驅嘗試在前，這樣的企劃展應該是不可能發生的。除此之外，有為數眾多的亞洲或非洲藝術展於歐美舉行，也出現像艾爾·亞那祖（El Anatsui）這樣成為國際巨星的藝術家。作為近現代藝術「起源」的歐美，其特權地位遭相對化，在當代藝術領域也開始了多元文化的時代。

荷特開始準備第九屆文件展也正是這個時期。在與多元文化主義同流的壓力高漲中，雖出發至非洲進行調查，但如同前述「他空手而歸」。違逆時代的潮流，其態度理由何在？是對多元文化主義本身的嫌惡？還是堅守西洋為主流的反動保守主義？又或是嫉妒馬爾丹或對抗意識？

應該不是這樣小家子氣的想法吧。若仔細閱讀先前所引用的荷特的文章，便能夠充分理解到，針對在

1992年這個時間點所舉辦的文件展，該展現什麼、該做些什麼，這位「藝術的教宗」是經過深思熟慮的。他闡述表明了「批評言論」、「普世兼容」、「社會之中的個人」，以及「在歐洲，藝術家也經常是評論家」等見解的闡述表明……。

如同前述，1989之於世界史是重大轉變的年份。就在第九屆文件展3年前，打個比方，就如同歐洲遭到政治上、社會上與文明史上的淺層地震襲擊，1991年蘇聯解體，1992年歐洲共同體高峰會議通過並草簽馬斯垂克條約，翌年歐盟成立。在條約簽署翌日開幕的法國阿爾貝維爾冬季奧運，由菲立普‧德庫弗列（Philippe Decouflé）所執導的奇幻閉幕典禮，數度強調了「歐洲一體化」的理念。聖火傳遞的最後一棒跑者是（法國）足球超級巨星，且當時為法國國家代表隊教練的米歇爾‧普拉蒂尼（Michel Platini）。作夢都想不到20多年後他因牽涉FIFA的瀆職事件，而遭禁止參與足球事務的處罰。英國脫歐，無疑也是沒有人料想得到的。

稍微離題了。回到原本的內容，荷特在第九屆文件展中很明確地是著重在歐洲與西洋藝術史上。正因如此，他才會在190名參展的藝術家中，悄悄地偷渡，不，是堂而皇之地混入如新古典主義的畫家大衛（Jacques-Louis David，1748-1825）、印象派畫家高更（1848-1903）、現代比利時的特立獨行藝術家恩索（James Ensor，1860-1949）、被稱為存在主義指標的雕刻家賈克梅蒂（1901-1966）、抽象表現主義畫家巴尼特‧紐曼（Barnett Newman，1905-1970）提倡「社會雕塑」概念的巨匠博伊斯（Joseph Beuys，1921-1986）等藝術家的作品。除了紐曼出生於美國外，其餘皆是歐洲且是西歐的藝術家。在歐盟即將成立的節骨眼上，荷特的策展可說是重新確認、再度主張西歐才是藝術的起源之地，西洋的藝術才是王道。

馬爾丹與「大地魔術師」展，排斥長年以來西洋藝術獨佔的優勢地位，宣言所有文化的藝術都是平等且對等的。相對於此，荷特與「第九屆文件展」，重新強調西洋才是當代藝術的主流，擁護西洋至今仍具有意義與價值……。

如此簡要歸納，果然還是會認為荷特與「第九屆文件展」就是反動的保守主義。但是，以上的歸納正確嗎？

中原浩大受到的衝擊

稍微換個角度吧。「大地魔術師」展的觀眾中，也包含中原浩大這樣的藝術家。他使用樂高製作雕塑，將美少女模型藝術品化，其奔放的發想給予如村上隆等後起世代莫大影響，是1980年代日本藝術的超級巨星。這樣的中原，曾在1989年於巴黎看了「大地魔術師」展，又於根特看了「Open Mind」展，談到他在當時受到的衝擊。

看了「大地魔術師」展，混雜展示諸如薩滿巫儀相關的東西、民俗工藝之類的物件與當代藝術。而「Open Mind」展，則是被稱為精神異常的人的畫作與恩索或雷內‧馬格利特（René Magritte）等人的作品並陳。而我想到的是「當代藝術，不就慘敗了啊」，完全得不到任何的感動。其巨大的差異在於拔去手足與毒牙的委靡無害之物，與實際受害者之別，這果然是有壓倒性的氣勢。其際上，就是將那種看了會因此改變人生的東西並列展示之故。在那一瞬間我是這麼想，為什麼我沒有在那個地方被稱為魔術師呢？為什麼我沒有以精神異常者的身分在那裡一同被展示呢？我的目標到底是甚麼啊？原本我是想要成為當代藝術家的本身也許是個錯誤。*08

魔術師或精神病患者們，可以被含括在「局外人藝術家」（outsider artist，譯註：或有素人、局外藝術家、非主流藝術家、域外藝術家等譯法）這個群體中。他們作為局外人，當然並非是局內人（insider），在這個脈

154

絡中所謂的圈內（inside）指的是源自於西洋的藝術體系的內部。繼而，所謂局外人藝術，指的是非西洋的工藝作品或巫術作品，或由未受過藝術教育的小孩、自學者、精神病患者等人所創作的作品，這是一般的理解。

1980年代，20多歲的年紀輕輕被譽為天才的中原，在歐洲看到局外人們的作品而大受衝擊。之後想著「全部放棄吧」而暫時遠離了藝術界。這是局外人藝術家的「氣勢」與對他們的仰慕，直接擊中了圈內正中央的局內人，從而劇烈改變其藝術觀的實例。

而1989年中原所觀看的兩個展覽會之中，一個是「大地魔術師」展，無需贅言，是馬爾丹的企劃。那麼，說到另一個展覽「Open Mind」，居然是由荷特的策展，因此相關討論將變得更複雜。荷特在第九屆文件展中排除了「非洲一眾」，應該是擁護西洋主流，也就是局內人的藝術，為何又在「Open Mind」展中選擇了局外人作品？

此外，馬爾丹在「大地魔術師」展中，連一位西洋的局外人藝術家都未加選擇。併同此二人所依據的理論或準則，也希望稍加思考馬爾丹與荷特的相異點與共通點。要理解1990年代以降的當代藝術潮流，並挑戰叩問何謂當代藝術，我想對比兩位天才策展人是一個絕佳的切入點。

2 馬爾丹 (Jean-Hurbert Martin) ——性與死與人類學

在「大地魔術師」展舉辦經過四分之一個世紀之後的2014年，龐畢度中心舉辦了論壇、資料展等等一系列活動，慶祝該展的25周年。RFI（Radio France Internationale，法國國際廣播電台）的官網在同年，回顧該展「已經超過單一展覽，而成為一個事件；在藝術的世界中，今日仍能感受到其所帶來的劇烈激盪」*09。此外，同時期於《世界報》所刊載的報導中，打出標題「隨著『大地魔術師』展，我們從世界藝術走向全球」*10。按照本次活動的企劃監製安妮・科恩—索拉爾（Annie Cohen-Solal）的說法，所謂的「世界藝術」指的是安德烈・馬爾侯（André Malraux）的藝術觀。這位於戴高樂政府中擔任文化部部長的小說家馬爾侯，構想了將各國藝術作品的複製品集於一堂的「無牆美術館」（Musée sans murs）。但是，這是將西洋現代與民族誌當成對組上所產生的想法。而馬爾丹的發想是將所有一切置於對等的水平。

應該需要補充說明「將西洋現代與民族誌當成對照組上，方能成立」這一點吧。所謂的民族誌，指的是奠基於田野調查（field work）「記錄某個社會的形式者佔壓倒性多數。這件事本身當然無妨，但此處的問題在於，人類學這門學問是在何時、何處誕生，又是為誰而存在的。自不待言，這是誕生於「西洋現代」，為「西洋現代人」而存在的學問。

換言之，「世界藝術」不過只是由西洋現代這一方所見非對稱的發想。西洋以外的作品由西洋人加以取捨擇選，因此並不被視為與觀察主體的西方對等，並受西洋的價值基準與西洋的觀點邏輯評價。但是，馬爾丹的發想並非如此。在「大地魔術師」展中，西洋與非西洋是對稱的、完全對等的關係。展覽

156

會實際上是否如此另當別論，至少科恩─索拉爾做出了這樣的評價。

與人類學者和民族誌學者的協力合作

馬爾丹生為西洋現代人，一開始無疑也是站在西洋現代這一方來看待非西洋世界。雖說反之亦然，但對於生於西洋現代的人而言，不可能會有除此之外的觀點。實際上馬爾丹本人，在準備「大地魔術師」展之時，也認可「許多人類學者與民族誌學者協力合作」*11。在該展圖錄的謝辭中，提到了以當時的人類博物館民族誌學研究所所長為首等十多位專家的名字，其中亦包括其後提倡「自然人類學」的菲利普・德斯科拉（Philippe Descola）。

馬爾丹又在《警世故事：批判的策展（Cautionary Tales: Critical Curating）》的選集中，撰文〈獨立策展人〉推崇實踐性地、積極地「使用」人文科學，列舉必學的人類學或哲學理論家，包括李維史陀、馬克・歐傑（Marc Augé）、詹姆斯・克利夫（James Clifford）、布希亞（Jean Baudrillard）、傅柯的名字。同時，也沒有忘記對於評論家們表達嫌惡「藝術評論家，光是參照既定格式，並對『師父們』致敬，卻無意認真處理理論的意義與藝術作品之間的相互關係」，這暫且不論，從「使用」「意義」與「相互關係」等用詞，可以窺見馬爾丹作為策展人的理論觀。

在人類學家之中，歐傑的影響力值得特別提上一筆。他是將在非洲與南美所培養出來的研究手法與世界觀，運用、適用在巴黎等西歐都市，而廣為人知的人類學家。馬爾丹在日後接受探訪時*12提到「『大地魔術師』展頗受歐傑的啟發」，其後又將歐傑加入「享用異國情調（Partage d'Exotismes）」的2000年里昂雙年展的人類學委員會中。此時圍繞著全球化與各文化差異的歐傑的思想更臻進化，並彙整於1994年所發表的主要著作《人類學家與全球化世界》一書。其後亦十分活躍於寫作，進入21世紀以

來，已經有超過20冊以上著作付梓。雖然研究歐傑的理論與馬爾丹的策展之間的「相互關係」好像很有

意思，但這已經超越了本書的守備範圍，因此就此打住。

「立於策展瘋狂頂峰」

那麼，「大地魔術師」展在舉辦當時被以「並置歐美與歐美以外」的方式加以概括（例如，麥可‧布倫森［Michael Brenson］的〈並置來自各地的新事物［Juxtaposing the New From All Over］〉）*13。與先前所提出的科恩—索拉爾的見解雖然也一致，但在報導中「歐美與歐美以外」的原文為「Europe and the United States and the rest of the world」，換言之，是「歐美與其餘的世界」。「大地魔術師」展以後的馬爾丹，一方面磨練其「並置」的手法；另一方面則將心力傾注在——雖然不至於廢棄——調和緩衝「歐美與其餘的世界」此種舊有的二分法。

就我個人而言，我認為2007年的「當時間成為藝術（Artempo: When Time Becomes Art）」與2013至2014的「世界劇場（Theatre of the World）」是非常出色的策展工作。前者是幾乎與威尼斯雙年展同時期，於威尼斯的福爾圖尼宮（Palazzo Fortuny）所舉行的展覽。展覽會場是舞台裝置、燈光、服裝的設計師馬里亞諾‧佛坦尼（Mariano Fortuny）作為工作室使用的哥德式宮殿。馬爾丹聯手古董商兼室內設計師阿克塞爾‧維沃特（Axel Vervoordt）、策展人馬蒂斯‧維瑟（Mattijs Visser）共同進行企劃，包含佛坦尼的收藏在內，所有東西方博物學的物品、古美術、現代藝術、當代藝術皆在此聚集「並置」。

古意盎然的宮殿正面，掛上亞那祖以銅線縫合飲料鋁罐而成的巨大掛毯。陰暗粗糙的室內空間，吊著布爾喬亞令人不舒服且色情的雕塑。賈克梅蒂的雕刻與犰狳標本、恐龍蛋、非洲部族面具、解剖人體模型與石像等木像等等放一起，靜靜蠹立。與各個不同時代灰暗的油畫混雜在一起，展示的有路西歐‧封

塔納（Lucio Fontana）割破畫布的作品、白髮一雄（譯註：白髮一雄用繩子把自己在畫布上方懸掛騰空，用腳作畫的獨特畫法）。法蘭西斯‧培根的奇怪繪畫與漢斯‧貝爾默（Hans Bellmer）的感官的人偶並陳。也有蔡國強的火藥繪畫與楊‧法布爾（Jan Fabre，譯註：昆蟲學家法布爾曾孫，曾以編舞家身分來台演出）用聖甲蟲包覆的骷顱頭。展覽名稱Art與Tempo，即由藝術與時間組合而成，所有的地方都與其帶著相襯的古舊並散發著霉味的「時間」的氣息。這既是血的味道、煙硝的味道，也是感覺彷彿死亡的氣味。

雖然先前說「就我個人而言」，但除了我之外還有其他人對「當時間成為藝術」一展印象深刻。評論家兼策展人羅伯特‧摩根（Robert Morgan），連同其他威尼斯雙年展活動「李禹煥展」有以下記述，「這些展覽揭示了雙年展應包含卻不幸沒有被納入的一切：廣度、幅度、高度、可觸及性、記憶、想像力、物理性、歷史的回想，以及對時間與空間的現象學認知」*14；《紐約時報》的羅貝塔‧史密斯則是無條件地激賞，「即使是在我至今所看到的、最為奇妙且強而有力的展覽會中，立於策展瘋狂的頂峰」*15。

與賭徒收藏家的相遇

另一個展覽「世界劇場（Theatre of the World）」，則是首先於位於澳洲塔斯馬尼亞島霍巴特的古今藝術博物館（Museum of Old and New Art，簡稱MONA）舉辦，隨後巡迴至巴黎的展覽空間紅屋（Maison Rouge）展出。我所觀賞的展覽是後者。展示品是由MONA創辦人大衛‧沃爾許（David Walsh）的收藏品，以及塔斯馬尼亞博物館＆美術館（Tasmanian Museum & Art Gallery）的藏品所組成。

2011年1月開館的MONA是非常獨特的美術館。關於MONA與

「當時間成為藝術」展的現場

MONA 的創始人大衛・沃爾許

其創辦人的沃爾許的傳聞，自開館以來便有所耳聞，但詳細關於其人則是聽藝術家波坦斯基說的。波坦斯基將自己在巴黎工作室24小時網路直播的錄像作品《波坦斯基的一生（The Life of C.B.）》，以及「終身保障」的方式賣給了沃爾許。價金支付採分期付款（直到藝術家去世為止），因合理價格據稱是8年的累計金額，若藝術家活超過8年，便是藝術家贏了，若在此之前藝術家死去，便是沃爾許的勝利。何者勝出將在2019年確定（譯註：藝術家得勝，波坦斯基於2021年7月過世）。附加一筆，波坦斯基生於1944年。

從這一則軼聞可以推知的，沃爾許是個天生的賭徒。波坦斯基雖然提到「鉅額的財富全都是在賭場贏到手的專業賭徒，絕對不會輸」，但實情稍有出入。

生於貧窮家庭，沉溺於科幻（SF）、天文學，以及杜斯妥也夫斯基的《罪與罰》的「病態宅男」沃爾許，在大學學的是數學與資訊技術。某個機會下學到了算牌，即在撲克牌等的卡牌遊戲中記憶已經打出的牌的技術，以及被稱為基本戰略（basic strategy）的賭博方法。不久後他便遇見克羅埃西亞移民之子澤利科・蘭加傑克（Zeljko Ranogajec）。其後他成了被稱為「史上最具革命性的二十一點玩家」的天才賭徒。

沃爾許與蘭加傑克組成團隊，在霍巴特的賭場連日獲勝。腰纏萬貫的兩人意氣風發地前往賭場本家拉斯維加斯，但賭局一開始便失去了大半的資金。蘭加傑克為了彌補損失持續在賭局中比試，而沃爾許則頻繁往來於內華達大學的圖書館，在世界最大規模的賭博相關書籍中尋找資料，強化關於賭博的歷史、系統、管理與賭徒心理等相關知識。

厭煩了二十一點的沃爾許，回國之後開始寫與賽馬相關的電腦程式。雖然是非常好的程式，但不過落個收支兩平，幾乎沒有賺頭。另一方面，二十一點的勝率卻是提升，不僅在澳洲與非洲的各個城市都得到了勝利。而這兩人因贏得太過火而上了黑名單，甚至遭到賭場拒絕入場的慘況。因此兩人成立了Bank Roll這家公司，雇用了程式設計師、數學家、統計學家等，致力於研究撲克牌、百家樂、輪盤、賽馬、賽狗、樂透、運動博弈等所有形式的賭博。研究有著令人驚嘆的進展，Bank Roll現在被稱為「世界最大的博弈聯盟」，在世界各地所運作的賭資一年達30億美金。

「獻給性與死亡的美術館」

沃爾許自1990年代初期開始收集藝術品。最初所買下的是約魯巴（Yoruba）族宮殿的門扉，其後則是不惜重金在世界各地收集古董。

1995年，在霍巴特郊外買下了一座小小的半島，於2001年開設展示自身收藏品的美術館。其後，轉向關注中世紀與現當代藝術，2008年決定興建MONA。收藏品與MONA的工程費用合計金額據說超過2億美金，這金額超過畢爾包的古根漢美術館總經費一倍以上。2009年雖然陷入1000萬

MONA 館內，向地下擴展的巨大空間。

馬修・巴尼《重生之河》作品個展（2015）（MONA，澳洲荷巴特）

格雷・泰勒與朋友們的陶器作品《陰部……與其他對話》（2008-2009）

美金左右資金不足的窘境，但接受盟友蘭加傑克的建議，對於澳洲最大的賽馬賽事墨爾本盃的預測正中紅心，獲得了1600萬美金的資金。工程繼續進行。完成後的MONA，是鑿開石壁建造的地上一層、地下三層的巨大建物，（面積）相當於紐約古根漢美術館的兩倍左右。原本除了自然風光與食物以外沒有賣點的塔斯馬尼亞，搖身一變成了世界知名的觀光景點，也為當地增加了工作機會*16。

根據本人的說法，MONA是「從不讓自己因為賺錢而沒留下任何印記而感到愧疚，到進而想免

除己身之罪」的產物。依循這樣的思考所選擇的作品，如同在福爾圖尼宮所展出的「當時間成為藝術」展所集合的作品一樣，幾乎都讓人感受到濃厚的愛慾（Eros）與死亡本能（Thanatos）。象徵大量女性性器的格雷・泰勒（Greg Taylor）與朋友們的陶器作品《陰部……與其他對話（Cunts...and Other Conversations）》（2008-2009）.；瑪莉娜・阿布拉莫維奇（Marina Abramović）與《當時的親密伴侶烏雷（Ulay）兩人的嘴唇交疊、鼻子被香菸濾嘴堵住，在僅能吸入對方的呼氣狀況下持續長時間接吻的影片《吸、呼（Breathing In, Breathing Out）》（1977），飄散著悲劇的末世感；安塞姆・基弗以鉛完成的巨大書籍與書架的雕刻作品《星隕（Sternenfall）》（2007）……。

MONA被沃爾許稱為「非宗教的寺院」「顛覆性的成人迪士尼樂園」，所以被許多媒體形容為「獻給性與死亡的美術館」也是在情理之中的。筆者於2015年1月造訪該館之際，配合馬修・巴尼

（Matthew Barney）（以及強納森・貝普勒［Jonathan Bepler］）改編自諾曼・梅勒（Norman Mailer）以古埃及為舞台的的小說，所拍片長6小時的歌劇電影《重生之河（River of Fundament）》的放映，舉辦同名大型個展，展示電影所製作的作品。巴尼是冰島歌手碧玉（Björk）的前夫，同時也是受歡迎藝術家，令人吃驚的是，相對於他那些堪稱「當代巴洛克」的過份奢華作品群，用來放置的台座，竟然是真正的埃及木乃伊與棺材。除此之外，會場中還不惜陳列著古代埃及的貓、隼的雕塑以及木乃伊。不用說，所有展品都是沃爾許的收藏。

由馬爾丹所策展的「世界劇場」展，如同先前所提到的，是由MONA與塔斯馬尼亞博物館＆美術館的收藏中選出的作品所組成。有象徵眉眼的古代埃及及鑲嵌工藝品、清朝的風水師用過的磁石、猴子的骨骼標本以及收藏標本用的優雅木箱、巴布亞紐內亞的面具等物品，並陳著達利、馬克斯・恩斯特（Max Ernst）、賈克梅蒂、貝爾默、楊・法布爾、赫斯特、查普曼兄弟、木村太陽、貝克特（戲劇作品《戲》（Play）的影像）等藝術家的作品。除了愛慾與死亡之外，也能夠清晰讀取到歷史與記憶的概念。策展完成之後的馬爾丹對沃爾許有以下評語。

「當代藝術並非描寫，而是關於哲學」

沃爾許所關心的不是藝術家的名字，而是作品本身。（中略）我認為他是想要探索存在於各作品背後的創造過程。人類創造出這些東西的動機爲何、這件作品代表什麼意義？爲了讓人類朝向知識或文化踏出一步，古文物能有什麼貢獻？要如何有助於理解世界？並不僅是單就美學上的，而是抱持範圍更廣泛的疑問。*17

生與死、性與愛、歷史與記憶雖是人類普遍的藝術主題，但沃爾許非常重口味。與「大地魔術師」展的馬爾丹相遇是必然？亦或是偶然……？可以確定的是，自1989年以來歷經「當時間成為藝術」展後，馬爾丹與沃爾許的志向和藝術觀急遽接近。以這層意義而言，在1990年代初期之前對藝術毫無興趣，因而也未看過「大地魔術師」展的賭徒沃爾許，在進入新世紀之後，得到最佳幫手。「世界劇場」展的圖錄中，收錄了沃爾許與馬爾丹的對談。稀世賭才在此有一番發人深省的發言。

當代藝術，尤其是觀念藝術，我認為是有別於過往的藝術。當代藝術並非描寫，而是關於哲學。或許為了避免混亂，我們應該另尋其他的名稱來稱呼它吧。*18

對於這個問題馬爾丹雖然沒有直接解答，但這其中包含了與「當代藝術是甚麼」此一問題緊密相關的線索。然而，關於這一點之後再來深思慢想吧。總之，我們至少可以確認，自「大地魔術師」展以降馬爾丹在理論上的關注，大大傾向包含哲學（布希亞、傅柯）在內的文化人類學領域。那麼，「Open Mind」展的荷特又是如何呢？接下來，想要針對這一點進行思考。

3 荷特 (Jan Hoet) ——「閉鎖迴路」的開放

中原浩大年輕時看了大受衝擊的兩個展覽會中，由荷特策展的「Open Mind」展是在1989的4月根特市立當代美術館（SMAK）開幕。該展以「閉鎖迴路」為副標，是獻給某位畫家的展覽會。那就是生於1853年，在受到同時代的印象派影響下，風格卻與其大相逕庭，持續以大膽用色與強烈筆觸作畫，並於1890年自殺（據稱）的梵谷。

在SMAK，展出了梵谷在1886所繪的自畫像。梵谷在畫了這張畫兩年之後，便割下了自己的左耳。翌年（1889）5月於聖雷米的精神病院住院。一年後雖然出院，但約兩個月後便自殺。如同眾所周知，梵谷的傑作是在這短暫的晚年陸續創作出來的。

這個展覽會因是向梵谷本人致敬，理所當然以梵谷為中心。不，與其說是中心，也許不如說是「邊界」來的更恰當。當然，是「局內人（insider）」與「局外人（outsider）」的邊界。以梵谷這一扇門為界，開展這兩種藝術。請求觀者open mind，意即開闊的胸懷、不帶偏見地觀賞作品。

正確地來說，「邊界」藝術家尚有另外一人。不是局內人與局外人的邊界，而是存在於其他兩種對立元素的邊界的藝術家。為了要正確地理解「Open Mind」的企劃意圖，我認為這位不遜於梵谷的藝術家也很重要。因此在揭曉其名之前，我們從成立經緯與內容，來看該展覽是甚麼樣的展會吧。

獻給梵谷的展覽會

作為展覽會場的SMAK於1975年開館，是比利時第一座當代美術館。荷特是開館當時，也就是第一任的館長。在第十五屆舉辦「Open Mind」展之際，荷特因前述「客房」一展的成功成了國際矚目的明星策展人。此展以努力推動普及當代藝術14年為基礎，可稱得上正值絕佳時機的企劃。

SMAK在1999年搬遷開設新館之前，都與根特美術館並設在一起，因此「Open Mind」也是於該館內舉辦。1798年開館的根特美術館，是擁有自中世紀至20世紀豐富藝術收藏的傳統展示設施。荷特在「Open Mind」一展的圖錄中，與該館館長羅伯特·胡奇（Robert Hooze）聯名發表了以下文章。

這兩間美術館是不同的實體，只能因一個展覽當下的心智活動串聯在一起。「Open Mind—閉鎖迴路」將兩館被迫結合的缺點轉化為優點。為了建設性的對話，兩館，皆放棄了部分自我意識。[19]

根據圖錄，該展是由「精神醫學」、「學院派」與「藝術」等3個部分所構成。「精神醫學」當然是與梵谷有所關聯，那麼所謂的學院派又是指什麼呢？19世紀末前以藝術界的權威身分傲視歐洲的學院派何以在此處登場呢？

其理由容後思考。總之，希望各位讀者先記得：就藝術展覽而言類似案例很罕見，它設置了3個有點古怪的單元，再加以嚴格分類。在馬爾丹的策展中，不論是「大地魔術師」也好、「當時間成為藝術」也好、「世界劇場」也好，古今東西的作品被等值同置於一個平面，簡言之便是混雜並陳。而在荷特所策展的「Open Mind」一展中，異質的東西沒有被混合，而是經嚴格區分後展示。

「精神醫學」「學院派」「藝術」

在精神醫學的單元，陳列了相當數量的局外人藝術作品。特別值得一提的是，自阿道夫·沃爾夫里

166

（Adolf Wölfli）基金會所借來的30件大型圖畫。沃爾夫里是自19世紀末葉至20世紀初，寫就了全45卷、超過2萬5千頁的架空式半自傳史詩的統合失調症患者。在自傳中不僅有圖畫、還有拼貼、和自己作曲的樂譜。將局外人藝術命名為「原生藝術（Art Brut）」的（局內人）畫家杜布菲（Jean Dubuffet），稱其人為「偉大的沃爾夫里」，超現實主義的創始者布列東（André Breton）讚賞其作品為「20世紀最重要的藝術作品之一」，是局外人藝術的代表藝術家。

在學院派的單元，展示於美術館的中堅藝術家。除了希臘羅馬時代雕刻的石膏模型以外，有胸像、淺浮雕等形式的作品，加上繪畫與素描。在圖錄中，記載了雕刻或繪畫是由根特與不來梅美術館（Galeria de arte de Bremen）借展，而石膏模型則是借自於里耳的造型美術學校，新古典主義的代表雕刻家安東尼奧・卡諾瓦（Antonio Canova）的《優美三女神（The Three Graces）》像的照片也收錄其中。所謂新古典主義是自18世紀中葉至19世紀初葉流行的美學樣式，以古典古代，特別是希臘的藝術為理想的模範。

在藝術的單元，則區分為「繪畫展區」與「裝置區（installation）」。前者展示藝術家計98位。主要是代表20世紀的巨匠與當時的中堅藝術家。

例外的是，以幻想而奇異畫風知名的文藝復興時期的波希（Jheronimus Bosch）、19世紀前半被視為浪漫主義與現實主義先驅者的傑利柯（Théodore Géricault），以及被視為比利時象徵主義先驅者的維爾茨（Antoine Wiertz）等，再加上梵谷也不過僅有寥寥數人。值得注意的是，提倡「殘酷劇場」的詩人、演員、劇場人亞陶的自畫像也在展品之列。亞陶晚年有10年以上在精神病院中度過，是經常被冠上「瘋狂的」這樣的形容詞的人物，對展覽會而言，其角色接近梵谷。應該是將其定位為在非主流與主流人、瘋狂與正常的邊界，表現自我的藝術家。

來自SMAK與根特美術館館藏的展品數量僅有十數件，少得出奇。展品幾乎都借自西歐的其他美術館、畫廊以及收藏家。因為是繪畫展區，理所當然除了少數的例外，幾乎所有的展品皆是繪畫。

當代藝術家的「裝置」

許多人認為「Open Mind」是以局外人藝術為特徵的展覽會。這是事實嗎？我想荷特花了最多力氣的應該是藝術單元中裝置的部分吧。展出的藝術家包括佛瑞德・貝沃茨（Fred Bervoets）、強納森・博羅夫斯基（Jonathan Borofsky）、蒂埃里・德・科爾迪（Thierry De Cordier）、伊里・多考皮爾（Jiri Dokoupil）、瑙曼、維托爾・皮薩尼（Vettor Pisani）、米開朗基羅・皮斯托雷托（Michelangelo Pistoletto）、羅伊登・拉比諾維奇（Royden Rabinowitch）、楊・維克羅（Jan Velcros）、勞倫斯・韋納等10人。當時年齡介於35至55歲左右，盡是正當盛年的藝術家。

所有作品皆為新作或是兩年內所創作的作品。只有皮薩尼的一件是1980年代的作品，其他的藝術家則多是專為這個展覽會的委託而創作的。雖然無法確認，但可能也進行了皮斯托雷托的拿手好戲，即打破鏡子的現場演出。韋納的展出作品則是運用了該展的平面設計的「文字繪畫」，對他而言雖然不甚稀奇，但等於是「展覽會特定（specific）」，意即這個展覽專有的作品。容我再重複說明，包含這10位藝術家的作品全是裝置作品。或許給人不同於舊有「繪畫」、「雕塑」分類法的感覺。

前述的荷特（以及胡奇）的文章中並未提及學院派與精神醫學。因為是關於藝術史的文章，雖然不能說沒有間接觸及學院派的存在，但關於精神醫學或局外人藝術的記述則完全付之闕如。可能要彌補這一點，在圖錄中也額外收錄了其他論文。略去作者姓名僅列出篇名的話，與精神醫學相關的有〈藥物與藝術家〉、〈藝術與精神醫學〉、〈創造性與精神分裂症〉等三篇，與學院派相關的則有〈學院派：雅典的學院或是皮諾丘的庭院?〉一篇，除去由藝術家范凱克霍溫（Annemie Van Kerckhoven）所寫的〈創造性與精神分裂症〉一篇以外，皆是出自專家手筆。

有意思的是為了藝術單元而寫的文章。〈瘋狂與學院派〉、〈脆弱的力量〉、與〈洛特雷阿蒙與迪卡

斯──跨越20世紀分裂的個體〉等3篇，最後的〈洛特雷阿蒙與迪卡斯〉，雖是以「（美麗如）一台縫紉機和一把雨傘在解剖台上偶然相遇」的詩句而聞名，對於超現實主義有莫大影響的詩人〈洛特雷阿蒙〉有關的論文，和其他為精神醫學或學院派這兩個單元而寫就的文章並列在一起，應該也全無格格不入之感。反過來說，就這本圖錄而言，並且對「Open Mind」而言，這3篇文章才正是精華所在。

「瘋狂與學院派」

其中尤其重要的是，我認為是置於藝術單元一開頭的〈瘋狂與學院派〉這一篇。作者為皮艾勒·路易基·達茲 (Pier Luigi Tazzi) 是該展3年後加入第九屆文件展策展團隊的策展人兼評論家。應該可以視其為荷特的心腹、又或者是代言人吧。達茲是這樣起頭的。

「瘋狂」這一條持續綿延的長路，以及學院派此一新拓的途徑，在18世紀交會，雙方突然進入了社會覺知的領域。在此同時，藝術被賦予了一個清晰而獨有的理解。[20]

接著達茲明言，所謂「被賦予了一個清晰而獨有的定義」的藝術便是現代藝術 (modern art)，強調那與以前完全不同之物。雖然希望提醒讀者注意此處使用的是「現代藝術」一詞，還是先跟隨作者的思路邏輯吧。達茲有如下敘述。

然而，這種變化不僅僅是新方法的問題。儘管這些都是深遠而激進的。真正的轉變更深入，影響了藝術的概念，藝術在文化框架內的作用和功能。更簡單地說，我們可以說，在這種轉變發生之

前（與製造業同樣重大的變化，即工業革命同時發生），藝術已經完全不同，與其說是使用的形式或風格，不如說是就其作用和意義而言。意義的改變引發了對「藝術作品」是甚麼、其範圍和命運的理解的轉變，而不僅僅是外觀的轉變。繪畫永遠是繪畫，雕塑永遠是雕塑。主題的變化將在以後出現。*21

讀到這裡，應該會明白此文為「瘋狂」「學院派」「藝術」的三連題即興相聲（譯註：日本落語的形式之一，要求觀眾隨機以「人物姓名」「物品」「場所」的內容出題3項，例如「醉漢」「錢包」「海邊」，再由表演者以即興演出方式將以上3者串連起來），同時也敘明了現代以前與以後的藝術如何改變，只有「Open Mind」藝術單元中匯集的98加10位藝術家的作品，才是當代必看之作，應該明白這是為觀眾訴求所寫的文章了吧。

而當瘋狂與學院派都站在岔路上，當兩者交錯改變藝術概念之際，具體而言到底發生了什麼？達茲並且想見荷特也是如此思考的。

或者說學院派的藝術不是藝術。然而，藝術的價值觀構成了學院所承諾傳授的規則基礎。瘋狂並不生產藝術，它只導致譫妄。但是相較於學院派依循過去、已不復存的事物，所劃下的「死」規範，瘋狂「活著的」的譫妄難道不更接近於藝術的實質？。（中略）

此時，如同影戲複雜圖案的障眼法登場了。學院派偽裝成「學院派的瘋狂」，藝術偽裝成「瘋狂的學院派」，雙方不斷相互換裝。*22

「Open Mind」的副標「閉鎖迴路」，推測是由此而來。過去閉鎖的、瘋狂與學院派的迴路被開放，

170

當兩者產生交流之時，「逐一換穿彼此的衣服」的新型態藝術便呱呱墜地了。

何時是現代主義的起點？

據達茲所言，文藝復興後期的畫家提也波洛（Jacques-Louis David）之間的差異，遠比大衛與鮑里尼（Giovanni Battista Tiepolo）與新古典主義的畫家大衛（Giulio Paolini）或皮斯托雷托之間的差異來的更大。提也波洛是活躍於18世紀、大衛則是活躍於18世紀後半到19世紀前半的畫家，鮑里尼與皮斯托雷托則是尚存於世的當代藝術家。換言之，文藝復興與新古典主義之間具決定性差異，而大衛的作品與當代藝術之間則沒有太大變化。

如同之前所提到的，荷特（與達茲）在「Open Mind」的3年後，在1992年所舉辦的第九屆文件展中納入了大衛的畫作。換言之，達茲的論文也擔任了伏筆的角色。

但一般而言，像大衛這樣的新古典主義的藝術家，恰被視為是學院派美術的代表，且都被從古斯塔夫·庫爾貝（Gustave Courbet）這樣的19世紀現實主義畫家到20世紀的前衛藝術家當成批判的對象。第三章所介紹的格林伯格，在1939年將學院派批評的體無完膚，「不證自明地，一切媚俗文化都是學院的」，反言之，一切學院都是媚俗的。因為所謂的學院本身已不是獨立的存在，而是衣冠楚楚媚俗的外表。工業革命的方式驅逐了手工業。對格林伯格而言，所謂的媚俗，是不具有革新藝術史力量的「後衛（rear-guard）」（相對於「前衛」），是應該被輕蔑的對象。

相對於此，達茲（以及荷特）則是將大衛視為現代美術藝術家，或其先驅者。在第九屆文件展中，大衛的代表作《馬拉之死》在茨維肯塔進行的小型展示中列展。在圖錄所收錄的圖版中，加上了由評論家哈史塔德（Claudia Harstad）所執筆的評論。

在這個脈絡下大衛的展示，乃是異於「誇大而內容貧乏，貫徹形式上的表現，法國繪畫的偉大古典主義者」的標準解釋，以此揭示他（大衛）為現代主義的起點之一。*24

所謂「這個脈絡」，在此小型展所被賦予的標題是「集合的記憶」。除了大衛之外，也展示了高更、賈克梅蒂、恩索、紐曼、博伊斯、勒內‧丹尼爾斯（René Daniëls）、詹姆斯‧李‧貝亞斯（James Lee Byars）等藝術家的作品。高更與恩索是19世紀中葉藝術家，其他藝術家則不論是何者皆生於20世紀。只有大衛一個人生於18世紀。

享受傳統美術館的方式

話鋒從1992年轉回1989年。「Open Mind」是連結SMAK與根特美術館這樣「相異的存在」的企劃。將梵谷置於邊界，並列展出局外人藝術的傑作。分別設置了「精神醫學」「學院派」「藝術」3個單元，嚴格地劃分展示空間。展示了許多代表20世紀的代表巨匠與中堅藝術家的作品，精選當時活躍的10位藝術家，讓他們的最新作品得以展示在世人面前。並將學院派（至少是其中一部分）置於現代藝術的先驅位置。這些代表了什麼意義呢？

其答案，可從荷特自身與根特美術館的胡奇館長所聯名撰寫的文章中所看出。與達茲又臭又長，喔不，與學院式的文章完全相反，是一篇短而簡單易讀的文章。兩位館長首先從根特美術館與SMAK的歷史開始寫起，接下來敘述傳統的美術館（Museum of Fine Arts＝MFA）與當代美術館（Museum of Contemporary Art＝MCA）的差別。

從未參觀過美術館的人，會認為MFA（美術館）只展示美麗的物品，明顯而直接帶有藝術性的作

172

品。（中略）從未參觀過美術館的人都知道，MCA（當代美術館）會舉辦瘋狂活動，也會展示醜陋之物。他會察覺到自己不知道遊戲規則，也沒有鑑賞的眼力，在MFA也是如此，但是面對當代藝術時，則不認為缺乏理解是一種欠缺。他傾向於拒訪MCA，因為此處莫名讓他想到腳下樓梯會崩落的鬼屋。（中略）對於未曾到訪過美術館的人而言，MFA的門檻很高，而MCA則是難以理解。[*25]

就是這樣！而有共鳴的人應該不在少數吧。一邊讓讀者覺得心有戚戚焉，荷特（與胡奇）繼續道。

美術館本身與真正的參觀者，經歷著另一個現實。MFA必須容納美術史的複雜性。從一個展間到下一個展間，參觀者必須自己解讀這種複雜性。參觀美術館是一種在隨歷史累積的收藏中，感性與知性兼具的體驗，那兒聚集了不同來源、功能和質量的藝術作品。靈感和表現在所有可能的均衡中保持平衡。美術館也反映了社會史、心態變化、宗教信仰、品味轉變，以及所有構成歷史的細節。參觀者也可不顧那一切，只享受古希臘畫家阿佩萊斯（Apelles）的神奇，或體驗豐富的顏料和媒材的純粹塑形。[*26]

荷特（與胡奇）在此處，敘述了接納與享受MFA（傳統美術館）的方法。沒去過、或是很少去美術館的人，雖然對美術館抱持「可以看見美麗事物的場所」的含糊印象，實際上的MFA「門檻很高」，要更稍微複雜一些。因為其中有美術史這個麻煩的東西介入，固然也可以予以忽略，但稍微做點功課，觀賞體驗也會變得更豐富。

當代美術館應有的樣貌

另一方面，「不易鑑賞」的MCA（當代美術館）又是如何呢？至少以下的這段文章，應該不是胡奇而是由荷特所寫的吧。在比利時第一所當代美術館SMAK持續奮鬥苦戰了14年的現任館長，與MFA進行比較，率直撰述MCA＝SMAK的現狀與應該有的樣貌。

MCA並沒有編織出如MFA般完整的價值分類網絡。它試圖摸索現在正在發生的一切，有時甚至極度仰賴。由於無法完整認知現狀，因此MCA只能訴諸片面零碎的方式。兩個博物館的本質是一樣的：事物被物質化的魔力。

然而，其組織運作方式是截然相反的。在MFA，藝術作品是「必須尊重的東西」，這些作品代代相傳，有時已經傳承了400年！美術館員必須留意要盡可能身居幕後，盡量保持客觀，累積純粹的推論，對美術品做判定。（中略）參觀者不應該期待許多火花，因爲博物館不會挑發星火。火花必須來自參觀者本人和他的觀察強度。而在MFA，作品在沉默之中被解讀。（中略）

而MCA則選擇將重心放在對話。因爲它難以親近，即便是對它感興趣的參觀者，它試圖營造讓火花發生的狀況。目前還沒有相互關係的標準框架。MCA以藝術爲題材，持續與自己的時代進行對話。其工具是質疑的態度。它接受主觀性（任何想法的起點），這是美術館整體營運中不可免，並許可採用的。美術館員站到台前，負責作品的選件到展示的所有工作。MCA重視各自的主觀，雖然這樣一個承擔風險的提案，將成爲不可避免的挑戰，也將成爲一個討論的開端。[27]

荷特在許多的採訪中，提到自己對於「所謂『美術館』的概念」抱持著莫大的關心[28]。他出任SMAK首任館長，是在大學畢業擔任了15年的美術老師教職之後，其後也擔任在2005年開館的MARTa黑

174

爾福德的館長等職，終其一生參與當代藝術相關工作。如同引用文中所揭示的，MFA（傳統美術館）的概念已經幾乎定型了。他所持續關心的是MCA（當代美術館）的概念，這一點是毫無疑問的。

現代以前與當代之間的緩衝地帶

與胡奇聯名發表的文章中，荷特針對MFA與MCA之間的「緩衝地帶（buffer zone）」有以下論述。

念。*29

（中略）現代藝術對於何謂藝術這一點形成了新的理解，但這種理解主要是基於「真實性」的概

在這兩個區塊（MFA與MCA）之間，可以形成緩衝地帶；就是那些已被認可、但仍險近當代的作品。那是名為「現代藝術（modern art）」的區間（zone），雖然已經深入發展至分類進程中，但仍然可以、也必須被納入我們自己時代的討論之中。這個緩衝地帶中最有名的居民是畢卡索。

此處荷特表明了關於「何謂藝術」、意即「藝術的概念」的關心。根據荷特的心腹達茲的敘述，瘋狂與學院派在18世紀交會、並被定位，從而誕生了現代藝術。現代藝術也正是解明現代的藝術概念的關鍵。「Open Mind」將梵谷置於邊界來對比局外人藝術與局內人藝術，實際上荷特更想做的，難道不是去對照比較現代之前的藝術與當代藝術嗎？現代藝術此一領域最有名的藝術家是畢卡索。因此毫不遜色於梵谷、甚至或許可以說比梵谷更重要的就是畢卡索了吧。

在一開頭提到的「另一位『邊界』藝術家」，指的便是畢卡索。而我則認為荷特是「縱向人」、馬爾丹為「橫向人」。何謂「縱」？何謂「橫」？接下來，將一邊比較荷特與馬爾丹的出身背景與職涯，一邊針對兩人的相異點進行討論。

4 「縱向」的荷特與「橫向」的馬爾丹

荷特在企劃了「Open Mind」展會的24年後，過世前一年的2013年，在他生涯最後的策展「Middle Gate Geel」中，再度以局外人藝術為主題。此時的展示方法與「Open Mind」一展截然不同。但是，針對展覽會的說明容後再敘，希望先就荷特的成長環境加以說明。因為這個背景對該展覽、以及「Open Mind」一展，都有極大的影響。

荷特1936年誕生於77年之後在此地舉行「Middle Gate」展的赫爾（Geel）。父親約瑟夫·荷特（Joseph Hoet）居然是在國立療養院工作的醫師，而且興趣還是收集藝術品。之所以說「居然」，是因為國立療養院是管轄精神醫療家庭看護的機構。多年之後荷特提到「父親是精神科醫師與藝術品收藏家。我生長於這樣的世界」。*30

赫爾與精神醫療之間的關聯，始於中世紀以來的聖迪芙娜（Saint Dymphna）信仰。（相傳）迪芙娜生於公元7世紀，是一位愛爾蘭國王的女兒。父親為異教徒而母親為天主教徒。她14歲時選擇了天主教，並立下守貞的誓言，不久之後母親即去世。深愛妻子的國王陷於精神錯亂狀態，強迫長相酷似妻子的女兒與自己成婚。迪芙娜與聆聽其告解的神父計畫逃亡，而渡海來到赫爾。

傳說雖有各式各樣的版本，其中一說是，迪芙娜為了拯救貧者與病人而建立了慈善醫院。這件事傳到愛爾蘭，父王追趕而至。父王殺死神父，並催促女兒回到祖國與自己結婚，迪芙娜加以拒絕。狂怒的國王將女兒斬首，並將遺骸留在當地自行回國。迪芙娜年僅十五歲。

守護了自己貞潔的迪芙娜，在其後與神父都被認定為殉道者。1349年在赫爾興建了頌揚聖迪芙娜的

教堂。之後，受到戰勝罹患心理疾病父親的聖女的堅強與高潔的感召，歐洲各地苦於精神疾病的禮拜者紛紛接踵而至。最終因教堂空間無法收容所有的禮拜者，而決定讓赫爾鎮的居民在自宅中接待照拂這些精神病患者，開始了家庭照護的傳統。1850年建立了國立療養院，在今日，赫爾被視為是家庭內（社區）心理照護的先驅之地，而具有國際知名度。[31]

對當代藝術的愛

荷特在赫爾度過了少年時代。當時，即二次世界大戰前約有2千人以上的精神病患者在近鄰的家庭接受照護，據說也有3人同住荷特家中[32]。荷特一家在離開了赫爾之後，荷特家的建物經過修建改裝，現在改名為「藝術之家Yellow Art」，對精神病患者或智能障礙者實施美術教育。這就是局外人藝術家的生成場域，也成了「Open Mind」的展覽會場之一。

荷特之父則對同時代的比利時藝術，特別是表現主義繪畫與非洲藝術抱持強烈關心，經常在家裡招待畫家與雕刻家。也會帶兒子到恩索等著名畫家的工作室去，年少的荷特便自然而然地親近藝術。雖然想過要成為畫家，但覺悟到自身才能有限，於是在大學取得了造型美術的教師資格，一邊在高中執教，28歲時重回根特大學開始學習美術史。1969年成立了韋斯特胡克（Westhoek，位於比法邊境）藝術學院，在此處也從事美術教育的工作。如同前述，1975年出任比利時第一座當代美術館SMAK的首任館長，終其一生致力於當代藝術的普及與啟蒙工作等等⋯⋯。

荷特對於當代藝術的愛非比尋常，許多人都曾提到過。2014年他過世之時，某位藝術節的總監惋惜地說：「他總是懂得藝術家優先的策展人。他的熱情令人難以置信，並且終其一生獻身給藝術與藝術家。」[33]比利時的首相哀嘆，「我國的藝術界失去了父親」[34]。法蘭德斯地方政府的文化部長盛讚，

177

「驅動荷特的是藝術。他最偉大的功績是，推倒當代藝術的高牆」[35]。

強烈信念。透過這樣的方法，吸引了眾多的人。圖伊曼斯（Luc Tuymans）提到「楊（荷特）十分有魅力，他有以簡單易懂的言語談論藝術的

畫家呂克·圖伊曼斯也投稿到《Artforum》，追悼了這位可說

是對自己藝術生涯具有養育之恩的策展人」[36]。圖伊曼斯也投稿到《Artforum》，追悼了這位可說

隨著楊的逝去，一個時代也漸漸消逝。雖曾有史澤曼這樣的人在推進，現在也有如柯尼希（Kasper König）或魯道夫·赫爾曼（Rudolf Herman "Rudi" Fuchs）這樣的人物使得策展人幾乎都被捧如神話般的存在。與當今許多的策展人不同，楊是熱情的，對於藝術家或藝術作品的選擇毫不妥協，這來自其本能或直覺。而今大多數的展覽都是源自於1980年代的社會學。[37]

「他提供自己的身體作爲禮物」

我認為最令人感動的是瑪莉娜·阿布拉莫維奇關於荷特的回想。以下摘錄自本人投稿至《Artforum》的文章。

與楊的相遇，是在他策展1986年的傳奇性展覽會「Chambres d'amis」之前。我們立即就成了朋友。他的能量，以及對他所做的一切的華麗態度，立刻俘虜了我。

爲了我的50歲生日，楊邀請我到根特舉行大規模展覽。我告訴他我想藉此機會辦一場阿根廷探戈之夜。楊非常熱衷於此提議。我們將活動取名爲「緊急之舞（The Urgent Dance）」，並爲這一夜

178

設定了非常嚴格的規則。（中略）

隨著日期逐漸接近，我告訴楊我想要個蛋糕。他生氣了，說是我要求生日蛋糕，實在太過布爾喬亞了。（中略）但事實上，楊將我的裸體照片交給比利時當首屈一指的甜點師，用杏仁糖膏做出了眞人大小的複製品，甚至用巧克力重現了因長年的表演在我身上所留下的傷痕。

活動當晚，就在午夜零時10分鐘前，美術館的門扉打開舞蹈被中斷。6位半裸的男子，用擔架把身體蛋糕給搬進來。接著6位完美盛裝打扮的女性，以與搬運蛋糕的同樣方式，用擔架將楊給搬運進來。楊除了小小的領結外一絲不掛，他將自己的身體提供作爲給我的禮物。

我這一生，都會記得那一夜。（略）*38

摯友爲約瑟夫·博伊斯

曾爲美術教師的荷特，自然通曉黑格爾以來的美學與藝術史。如同畫家圖伊曼斯所說的，荷特以「用簡單易懂的語言談論藝術」爲第一要務，與史澤曼相同，在他的策展宣言或訪談中幾乎不會出現學者或理論家的名字。

比誰都把藝術家放在第1位，也受藝術家敬愛的荷特，也可稱之爲現場主義的，但實際上並非一定如此。因爲這裡不是說人壞話的場合，列舉非現場主義者策展人

瑪莉娜·阿布拉莫維奇與楊·荷特「緊急之舞」的一幕

的名字這種失禮之事就克制點吧。總之，荷特喜歡與藝術家共處，並與之對話。其子小楊·荷特（Jan Hoet Jr.）對於父親與約瑟夫·博伊斯的交流互動印象十分深刻。

9歲的時候，父親帶著我到杜賽朵夫的博伊斯工作室。傍晚5點左右抵達，他們開始談話，但我聽不懂。兩個人一直講、一直講、一直講，不知不覺已經晚上10點了。完全不有趣、肚子又很餓，所以我開始畫畫。我是很安靜的孩子，當我畫完的時候，博伊斯手拿鉛筆為我簽了名。（中略）

父親哭泣的樣子，我僅僅看過一次，那是博伊斯過世的時候。博伊斯毫無疑問是父親的摯友。[39]

實際上博伊斯確實是荷特的摯友。而且，荷特在自己的文章中提及博伊斯是時有所見。例如在第九屆文件展的策展宣言中[40]，提到麥克魯漢所言的「地球村」已經實現，世界變小了，他指陳如下：

幾乎所有的東西都能得手。我們能夠在數秒之中接觸到所有類型的資訊、印象與經驗。世界被原子細分化（atomized），總體願景（holistic vision）則逐漸消失。所有的事物都變成視覺影像（image），被媒體化了。

必要的不再是召喚宏大的抽象和超驗的願景，而是針對構成我們所處世界的物理性成分的銳利視線。（中略）細分化經驗的重構、超越所有科學體系的再組織化、實際存在的感覺網絡的再構築，這些必須被納入藝術的目的之中。身體必須再度被討論。不是物理上的而是情感上的。非就外觀而是精神性的。不是作為一個理想，而是在其所有脆弱的部分。（略）

關於這一點，博伊斯開了一扇門。他的作品，總是要求我們對自身的行動負起責任。

波灣戰爭的衝擊

在「Open Mind」展舉辦的1989年與第九屆文件展的1992年之間，發生了數起撼動世界史的重大事件。其中之一便是在1991年1月發生的波灣戰爭。針對前一年的夏天伊拉克海珊政權突然入侵科威特，美國總統老布希宣言將以「世界新秩序」為目標。英國、法國、沙烏地阿拉伯、埃及等34個國家所組成的多國聯軍開戰，透過大規模空襲與地面作戰，這場戰爭僅花了100小時就擊潰伊拉克。直播戰斧巡弋飛彈的空襲，被批評「宛如電視遊戲一樣」。身處非戰爭區域的人們，能夠如此廣泛地「LIVE」看到戰場是史上第一次，非現實的（彷彿電玩般的）影像，在許多人的腦海中刻劃下難以癒合的傷痕。

荷特也不例外。荷特在接近第九屆文件展開幕前的1992年6月1日，與穆勒（Heiner Müller）與克魯格（Alexander Kluge）進行了3人論壇[*41]。穆勒是以《哈姆雷特機器》等為人所知，代表戰後德國（更恰當地說是戰後世界戲劇）的作家。而克魯格則是代表新德國電影運動的電影導演之一。實現聚集這些二人物本身，就可說是展現了歐洲文化的深厚底蘊吧，但僅就影像上所看到的，主要是因為克魯格的急性子導致討論進行得並不順暢。即使如此，對於認識當時的荷特來說，是非常有意思的談話內容。

巴格達空襲的影像，荷特是受傷住院後在醫院病床上看到的。那時既是文件展的準備期間，開戰又對藝術的必要性投下了大大的問號，荷特陷入絕望之中。但經過了三、四天後，荷特體悟到這場戰爭中沒有任何值得一觀的事物，戰爭並非如此發生，所有的一切不過是新的通訊系統所捏造出來的幻覺。是布希亞在〈波灣戰爭不曾發生（The Gulf War did not take place）〉中所提到的「虛擬（virtual）」。焦點在於奇觀（spectacle）。將巴格達空襲的模樣，拍攝成最美的聖誕樹影像（譯註：這應是指波灣戰爭期間，盟軍空軍稱在雷達上「巴格達有如一棵被點亮的聖誕樹」）。

然後荷特回過神來。自己雖然住院了，在這場戰爭中，有許許多多的人也一樣躺在醫院的病床上。幾

然而，剛好在此時，被俘虜的士兵們的影像在電視上播放。在毫無心理準備的情況下被迫與士兵們的

複雜思緒面對面的荷特，那時第一次感受到「自己離藝術很近」。

平都是重症，也有瀕死之人吧。但是，要見到他們的希望難以實現⋯⋯

對歷史的執著

這是呈現荷特在這個時期，將現實與藝術緊密連結在一起的一段插曲，但還有另外一段值得關注的發言。克魯格質疑「畢卡索的《格爾尼卡》也是藝術嗎？那幅作品描繪了戰爭的一個場面，與巴格達空襲有何不同」，荷特答道「藝術採用了某種語言體系。在長時間中不斷進化的體系。埃及、古希臘、中世紀、文藝復興、巴洛克、矯飾主義⋯⋯是某種線性的過程呀」。

在同一場論壇幾乎在開頭時，荷特被問到關於非洲藝術的問題。這類對話通常話題不斷不斷地脫軌離題，朝不同的方向發展。這段發言某種意義上成了前述問題的補充答案，那麼荷特在論壇開頭的發言是甚麼呢？翻譯如下。

（非洲）藝術是絕對的，但其中包含了社會議題。藝術與生活沒有距離，且直接與生活相關。這是魔術。我將它稱之為魔術而非藝術，藉此區分我們將藝術視為智識概念的觀念、還有我們所知的早期藝術史，它歷時發展自19世紀以來成為真正的藝術。*42

在策展宣言等文字中不列舉美術史家與理論家之名的荷特，即使如此仍是重視歷史的策展人。稱其為

「縱向之人」正是這個意思。同時代、共時性為「橫」，從過去到未來流動的歷史、歷時性則為「縱」。雖然荷特一而再再而三地或書寫，或談到有類似「我不知道藝術是甚麼、告訴我們藝術是甚麼的是藝術本身」的意涵文字或言論。但為了要知道藝術是甚麼，荷特確信其重要性僅次於作品的，便是藝術史了，這是毫無疑問的。

反過來說，若不知藝術如何（「透過線性的過程」）進化至今的歷程，要欣賞「現在的藝術」是很困難的，荷特理應是這麼想的。在「Open Mind」一展的引言中，荷特（與胡奇）做何解釋？讓我們再引用一次吧。

MFA必須容納美術史的複雜性。從一個展間到下一個展間，參觀者必須自己解讀這種複雜性。參觀美術館是一種在隨歷史累積的收藏中，感性與知性兼具的體驗。[*43]

而荷特的心腹達茲得到荷特授意，以將大衛（Jacques-Louis David）置於起點的方式來解釋現代～當代藝術史。即「藝術真正成為藝術史的複雜性，19世紀以來的歷史」。

在「Open Mind」一展中加入局外人藝術，並非是為了主張在藝術上沒有局內人或局外人之分，而是為了要闡述以下的見解：現代～當代藝術之所以能夠成立，需要學院派與局外人藝術此兩種對極，開啟兩者之間的閉鎖迴路能夠讓現代～當代藝術史有所發展。該展會向梵谷致敬，並列了「精神醫學」「學院派」「藝術」這3個單元，也是因為如此。而之所以展出畢卡索的作品，是為了讓觀眾意識到「現代～當代藝術史」中「～」的部分。這一切，都是為了讓藝術史，意即焦點為藝術表現領域的縱向流程。順帶一提，畢卡索的作品不論是在「Open Mind」或「Middle Gate」展覽會中皆有展出。

由「縱」至「橫」，而後走向「謎」

若說荷特是「縱」，那麼讓‧于貝爾‧馬爾丹就是「橫」。換言之，較之於「歷史與歷時性」，更重視「同時代性與共時性」。

不用說，這當然是簡化的說法，並不代表馬爾丹輕視歷史。馬爾丹生於1944年，因此較荷特年輕8歲。父親是史特拉斯堡歷史博物館的館員，馬爾丹自己則是在索邦（巴黎）大學學習藝術史。1968年，即發生5月風暴學運的那一年畢業。短暫於羅浮宮工作之後，開始以策展人身分於國立現代美術館工作。1977年龐畢度中心開館，國立現代美術館遷入其中，馬爾丹於此處工作至1982年，其後則被拔擢為伯恩藝術館（Kunsthalle Bern）的館長。1987年重回老家國立現代美術館擔任館長一職。舉辦「大地魔術師」展，則是此兩年之後。

在歐洲藝術界的保守主流派累積資歷，40幾歲即出任歐洲大陸最重要現代美術館的首長，其後也歷任各式各樣美術館的館長或國際展會的總監等要職，輕視歷史的人是不可能勝任這些工作的。「大地魔術師」亦是如此，目的不在否定西洋藝術史，而是促使西洋認知有數個藝術史存在。話雖如此，「大地魔術師」是從根底徹底顛覆以西洋為中心的藝術史觀，大膽且革命性的企劃。混合西洋與非西洋的作品，換言之，讓藝術「橫」向擴散的發想，是前所未有的。

針對馬爾丹將非西洋的作品與西洋的作品並列一事，荷特應該是抱持批判態度的吧。為了第九屆文件展而赴非洲，是在知道「大地魔術師」展的概念以後的事，結果「空手」而歸一事之前已經提過。至少，不帶批判地導入多元文化主義一事，這個時期的荷特是做不到的。雖然沒有找到直接批判的話語，但可推測是抱持著競爭對手意識的。

不過，雖然這也是推測，但兩位偉大的策展人之間，除了較勁之心，應該也抱持著志同道合、相互尊

敬的念頭吧。自1980年代後半到1990年代前半世界發生了劇烈動盪。以西洋為中心的世界觀受到極大動搖，這在藝術領域也是同樣的狀況。此時，荷特與馬爾丹皆抱持著勇氣、誠意與某種責任感，選擇了身為專家所應該採取的兩種態度。荷特藉由理論而回顧當代藝術發展至今的路徑。馬爾丹則介紹過去遭到西洋無視的他者的藝術。我認為由於這兩人的嘗試，當代藝術往縱橫兩個方向健全擴張，從而看見了今後應該發展的道路。

到了21世紀，多元文化主義被納入藝術的正史中。於此，「大地魔術師」一展發揮了不可計量的重要功能。但是，即使如此，西洋至今看起來似乎仍維持著主流地位。因為透過以西洋為主體來認知非西洋藝術，可以保證自己的藝術史正統。如同把孩子當成孩子的雙親，可以藉此行為得到親權一般。如同處於中心位置的權力，藉由將周邊認定為自己的一部分來強化「帝國」，看起來如同是將自己視為「雙親」或「帝國的中心」。藝術界的現狀，看起無論如何，荷特在去世前不久所策展的「Middle Gate」展，與24年前的「Open Mind」是相異的。在馬爾丹的「Artempo」展一起合作的古董經紀人維沃特也協助相關展示，精選並展示與魔術或宗教相關的神話性作品、西洋所認定的現當代的「The Art（所謂藝術）」，以及局外人藝術的作品。作品並未按照類型區分，而是按照主題或視覺要素的近緣性來陳列。沒有「精神醫學」「學院派」「藝術」那樣的區分，甚至連標題圖說等說明都幾乎沒有。根據荷特自己的說法，其理由如下。[*44]

因為作品是以此種方式一起展示，很難看出局外人的藝術與有名藝術家的藝術的差異。以此種方式陳列，是爲了要拓展人們看待世界的方法。最初應該看起來像是某種混沌狀態，接下來便會出現謎團。

若能夠體會至此為止的流變，解「謎」的樂趣正在前方等待。荷特經歷20多年的歲月，感到自己對於

「縱」的關心與理解厚積深化，因安心而將手伸往「橫」的方向。對於多元文化主義被納編成為正史的一部分，他應該是以自己的方式加以接受。稀世的策展人於根特市內的醫院過世，是在「Middle Gate」閉幕一個多月之後的事。

第五章

藝術家
——參照藝術史是否必要？

1 日本的當代藝術與「世界標準」

2016年夏天在東京所舉辦的會田誠個展「讓我們夢想虛無飄渺，然後流連於事物的美麗愚蠢。」（展覽原題：はかないことを夢もうではないか、そうして、事物のうつくしい愚かしさについて思いめぐらそうではないか。）*01，發生了不常見的事。藝術家將作品解說印刷成A4大小置於展覽會場，提供觀眾免費索取。文字的題目是〈關於「便當盒‧繪畫（Lunchbox‧Painting）」系列〉。新作品是以即棄便當盒為載體，也就是說在便利商店等販售的塑膠便當盒上作畫，文字就是其解說。

例如，「展覽會的標題，是引用岡倉天心在日俄戰爭後不久，用英文撰寫的《茶之書》。這是一本被認為是主張相對於國家、社會與歷史等總體（macro）的事物而言，個人、藝術與茶室（微小、狹窄）等小宇宙（micro cosmos）更有優先性、實質重要性的書。正能夠代言這個作品系列的精神」。

又或是，「我以即棄便當盒作為藝術創作媒介，可以回溯到2001年的橫濱三年展。將進場佈展時所發下的便當吃完後，看著空空的便當盒，感覺這像是一幅繪畫（四方形的框架和分隔、配置，具體而言類似於蒙德里安的作品）」。並且「塑膠容器、聚氨酯發泡海綿、壓克力畫的顏料（的稀釋劑）——我想把來自於石油並經化學製成的這種20世紀以來的物質統一起來」等等。

會田將自製的作品解說放在展覽會場並不是第一次。在作品集中，也一定會有親自執筆的解說。他是具有發表高水準小說文筆的藝術家，讀他所寫的文章讓人樂在其中，而且透過這些內容可以學到許多關於作品及藝術家的事情。即使如此，還是有讓人略感吃驚的項目，就是「參照藝術家的例子」一項。

會田誠的不安

「讓我們夢想虛無飄渺，然後流連於事物的美麗愚蠢。」展。

★杜象→以即棄當盒為創作前提，大量生產工業製品的現成物（ready made）。★李希特→具象畫與抽象畫的分離。★波洛克→相當倚賴重力與偶然的滴畫技法。★河原溫→作品尺寸、展示風格與方法的限定。★李希特、白髮一雄、德庫寧、中村一美等→以大畫面、大量消費顏料作為反抗。★岡崎乾二郎、彥秋尚嘉等→獨立提出繪畫的分析。★村上隆、李奇登斯坦→不是真實的繪畫筆觸，而用人造物的製作繪畫法。★昆斯、赫斯特等→媚俗（Kitsch）感，略為蔑視藝術市場的態度。等等。*02

像這樣由藝術家言明「參照範例」，並不常見，雖未必是業務機密。關於當代藝術，參考前人的作品不是惡行，且多被視為理所當然。像這樣全盤托出創作背景，極有可能被熱情的藝術愛好者（art fan）視為掃興。因為（深度）解讀「啊～這是以某某人為根據的啊」或是「這個主題是某某人的引用」等，是欣賞當代藝術的樂趣之一，也是眾人的共識。

那麼，為何會田要提出這樣一個項目，列舉好幾個藝術家的名字呢？文本是作品的一部分？或是意圖要擾亂觀眾或媒體？也不是沒有惡作劇的可能性。但是，比起這樣的胡亂猜疑，應該直接問本人比較快。於是針對我電子郵件的提問：「記得以前每次個展都會有這樣子的解說。除了收錄在圖錄中的文字以外，這是從何時開始的呢？為什麼相隔這麼久之後又想要自製解說呢？」藝術家回覆如下。

189

會田誠

應該是從（1996年的）NO FUTURE以來吧……？這一次就是有需要啊，我這麼想。雖然理由我也說不上來，但最重要的，應該是想要避免被誤解是惡作劇的作品吧。

在創作作品的過程中，這些被列舉出來的藝術家們在我的腦袋中來來去去。這一次我罕見地預設藏家會購藏作品而創作。我想從與他者的關係中，定位這件作品在藝術世界的位置。

有些三表現者會不認真回答新聞記者的提問，有些三會發揮服務精神回覆那些可以接受的玩笑或虛構內容。把會田的回答視為虛偽或有所隱瞞雖非不可能，我還是當他誠實作答了。特別是「雖然理由我也說不上來」這句話，特別能感到他的誠意。

擔憂「被誤解為惡作劇作品」

會田經常以暴力、色情與社會諷刺為創作主題，也因此被視為騙子、又或是餘興搞笑的藝術家（我在不太認識會田的時候也抱持這樣的印象。為自己無識人之明感到慚愧）。但實際上他創作概念思考精細，依據作品內容徵引藝術史，以創造具深度層次的作品為目標，是走當代藝術正道的藝術家。沒有喝酒的時候因不擅言詞而少開口，太醉的話又可能像個大叔信口開河，但微醺的時候會以具說服力的口吻講述結構扎實的論點（有時穿插著毒舌批評與冷笑話）。雖裝作弱者，其實是除了藝術之外，並熟悉文學、漫畫與社會世道的硬派論客。

190

會田在東京都現代美術館所發生的「要求撤除作品問題」，如同前述，那樣捲入不合理投訴的情形。

而在森美術館的回顧展，則有「成人影片受害與性暴力思考會」對美術館發出抗議信表示「展示了為數眾多充滿性暴力與性差別意涵的作品」；擅自將推特網友的推文「侵權轉載」在自己的作品，在社群媒體受到撻伐，但是這一次他所擔心的，與前述批判根源的「誤解」相較起來，則又是另一個次元的事物了。

透過以上的說明或例子應可瞭解便當盒繪畫是怎麼樣的作品，簡要而言，是回收一般被丟棄的輕薄便當盒來代替畫布。其上貼黏聚氨酯海綿做出筆觸（brush stroke，有氣勢的運筆痕跡）的形狀，表面再上色，做出如厚塗顏料般的作品。

會田曾有件以《若限於美術而言，淺田彰讚美沒有價值的東西、貶抑重要的東西，讓日本美術界嚴重停滯不前的責任，到底何時要以什麼方式承擔。》為題的繪畫作品。這是一件諧擬作品，將習以長文字題名作品而知名的岡崎乾二郎的厚塗抽象畫系列題名，再加上岡崎所敬畏的友人批評家淺田彰的名字，一起放進標題裡加以揶揄（本人在《ARTiT》2008年10月號所收錄內田伸一所訪談的文章*03中提到「難以辨別是挑釁或是示愛的作品」），便當盒繪畫也許是此一作風的延伸發展。話雖如此，素材的廉價可能會阻礙對於作品的（深度）解讀。應該是擔憂「這次非要不可」、「想要避免被誤解為惡作劇作品」等，才有的想法吧。

在過去也有令人擔心「被誤解為惡作劇」的作品。雖然收錄在圖錄中但沒有附上親自解說的作品也很多。在郵件中，「我想從與他者的關係中，定位這件作品在藝術世界的位置。」這一段，我認為也呈現了會田對現狀的不安。而「這一次也有假設藏家會購藏作品而創作」的文字，則應解讀為「希望藏家是在確實理解創作者的意圖後決定購入」吧。或許還包括對於近來的評論或藝術新聞業的失望。如葛羅伊斯所說的，藝術家在尋求理論。然而正如薩爾茲、瑟爾、或是哈爾·福斯特所感慨的，閱讀評論的讀者

正急速減少。除了藝術家外，甚至連畫廊商在內的業界人士也都不讀理論或評論了。

村上隆的絕望

葛羅伊斯與薩爾茲等這些評論家是在歐美等地活動，但日本的狀況更嚴重。比起會田，村上隆恐怕對日本的藝術新聞業有更深的絕望。之前我曾在《Realtokyo》（以藝文評論為主軸的網路媒體）撰文提到[*04]，村上於2014年2月在東京舉行的論壇中說道，「我對日本的狀況感到絕望。我的藝術創作以歐美的當代美術專家為對象；在日本，則以動畫決勝負」「日本的藝術新聞記者或觀眾並未理解到，在當代藝術領域中對於『脈絡』的解讀才是最重要的。我不希望如此輕易將當代藝術與次文化連結在一起」，村上往後的發言也不斷重複上述要旨。

村上的「對於『脈絡』的解讀」一句用詞遣字雖稍嫌不清楚，但應已傳達他想說的意思。正確來說，是「關於當代藝術的鑑賞，作品在藝術史的脈絡中該如何定位是重要的」。若引其2006年所出版的著作《藝術創業論》（繁體中文版由商周出版，2007），「（日本人）並未依循歐美的藝術世界的規則」。或是，2010年付梓的《藝術戰鬥論》（繁體中文版由大藝出版，2010），「（日本的年輕人）若想成為藝術家，（中略）要知道藝術＝西歐式藝術的規則」。村上很顯然對於藝術世界標準規則在日本並未被理解與共用感到焦躁不快，因此提出來，並且出書。對於未出現中肯的評論感到絕望，同時表達不滿。

有些藝術家對評論本身不感興趣。著名的例子是安迪・沃荷的名句，「不用讀評論家如何評論你，只

村上隆

要看文章的篇幅有多大就行了」。而我第一手聽到的是，「為了反覆構思新的作品，著手製作已很忙碌，沒有閱讀那些評論的時間。不論閱讀與否，總有一天會有歷史評價」。這是真心話？有所隱瞞？或是犬儒主義？當然除了藝術家本人以外無人得知，但我認為兩條言論皆出自真心。話雖如此，大多數的創作者（如同葛羅伊斯所言），應仍希望看到自己作品的評論。尤其，正確掌握自己創作意圖之外，能有肯定的、具建設性的，而且最好可能是高度讚揚的評論。

而歐美的第一線藝術家，是否也有和會田或村上一樣的麻煩？換句話說，若是在藝術主場的歐美國家，不論哪位藝術家就都能依據世界標準規則來創作了嗎？我們從《ArtReview》的「POWER 100」中挑選受歡迎的藝術家，試著檢視這個議題。2015年度的「POWER 100」前20名中有5位藝術家入榜，有排名第2的艾未未、第8名的瑪莉娜・阿布拉莫維奇、第11名的沃爾夫岡・提爾曼斯（Wolfgang Tillmans）、第14名的昆斯與第18名的希朵・史戴耶爾（Hito Steyerl）。其中，前面4位我幾乎可以斷言他們完全沒有這樣的煩惱。

艾未未與阿布拉莫維奇 (Marina Abramović)

艾未未曾明言自己作為藝術家的活動無異於社運活動家，與其應付評論家，更忙於對抗體制。以世界標準規則衡量他的作品是否能夠稱之為藝術，對此抱持著懷疑的評論家與新聞記者雖然也有之（例如《每日電訊報》的阿拉斯泰爾・斯馬特〔Alastair Smart〕）[*05]，但熟知中國當代藝術的評論家兼策展人菲利普・蒂納里（Philip Tinari），則是

艾未未

瑪莉娜・阿布拉莫維奇

一開始便從西洋的觀點予以評價。在紐約的藝術學校就讀，受到杜象影響的艾未未，2000年與馮博伊一起策畫了聯展「Fuck off」。據蒂納里的說法，艾未未此後「從杜象轉向博伊斯」*06。《衛報》的瑟爾也對其2015年後半於倫敦的皇家藝術學院（RCA）舉辦的個展發表評論*07，在引用杜象之名的同時，激賞該展為「至今所見過艾未未的展覽中最好的」。

瑪莉娜・阿布拉莫維奇近年因過去歧視澳洲原住民的言論受到非難，以及與昔日親密伴侶烏雷的共同製作作品著作權訴訟遭敗訴，最後因挪用了為成立表演藝術團體而透過群眾募資的資金等事件，在媒體鬧得沸沸揚揚。但作為藝術家的評價可說幾乎已有論定。現在，是影響女神卡卡等同時代的年輕世代，當代最被推崇的行為藝術家，出道以來，便宣稱自己受到達達主義、杜象與激浪派（Fluxus）的影響。雖然美術專業領域的評論家中也有不認同阿布拉莫維奇者，但阿布拉莫維奇曾重新詮釋自己所尊敬的瑪曼、阿孔奇與博伊斯等藝術家具代表性的行為作品，演出《七個簡單作品（Seven Easy Pieces）》（觀賞完整演出的渡邊真也寫了報告）*08一作，此後她被公認為名留藝術史的藝術家。

提爾曼斯（Wolfgang Tillmans）與昆斯（Jeff Koons）

沃爾夫岡・提爾曼斯則或許感到有些不滿。2000年得到透納獎之時，新聞媒體的反應非常嚴苛。為什麼非得將在英國屈指可數的藝術獎，頒給在《Face》與《i-D》等雜誌工作的「攝影記者」呢？但是現在（雖大多仍然是提及藝術家的私生活或男同志文化、雜誌版面般的展覽構成等傳記式、社會學、印象批評式的評論）則出現連結藝術史的「西洋藝術規範」的評論。例如盧博（Arthur Lubow）發表於《紐約時報》的文

章中，將提爾曼斯捕捉當代生活的視點，與19世紀法國的現實主義畫家庫爾貝的加以比較[09]。（附加一筆，針對提爾曼斯所拍攝男性私處的自身作品，與庫爾貝特寫描繪女性私處的作品《世界的起源》之間的關聯性，提爾曼斯有兩種稍有不同的反應。《Frieze》雜誌2008年10月號刊載艾希勒[Dominic Eichler]所執筆的訪談中，提爾曼斯表示「都經過了大約150年，我不認為暴露女性胯下私處的主題是庫爾貝的專利」。但另一方面，在2014年3月11日的《ARTiT》所刊載由安德魯・默克爾[Andrew Maerkle]撰寫的採訪中則稱「我並未參照庫爾貝。我在創作攝影作品時，幾乎沒有以參照美術史作為優先動機」[*])

曾反覆對某位評論家說「你真的甚麼都不知道吧。我可是不世出的天才啊」[*11]的傑夫・昆斯，參照著藝術史創作方面，是上述排名前4位的藝術家中最具代表性者。想當然耳，對他的評論也多依據藝術史脈絡。

其中典型的例子，是2004年於挪威奧斯陸阿斯楚普費恩利當代美術館（Astrup Fearnley Museum of Modern Art）舉辦的「回顧（Retrospektiv／Retrospective）展」[*12]圖錄中，丹托所執筆的〈平庸與慶典：傑夫昆斯的藝術（Banality and Celebration: The Art of Jeff Koons）〉一文言道「藝術概念從杜象、經沃荷到昆斯一路斷斷續續的發展，就像從伽利略、經牛頓到愛因斯坦的科學進步一般」。此處竟將昆斯與愛因斯坦相提並論，等於為昆斯乃是主流掛保證。

另一方面，在報紙或是藝術媒體刊載昆斯的評論中，對他好惡分明、古怪的評論也很多。雖然至今仍有像是與成人影片女明星「小白菜」史脫樂（Cicciolina）的關係等藝術家醜聞報導，但半數以上都依循丹托的見解。例如羅貝塔・史密斯，在2014年昆斯到惠特尼美術館所舉辦回顧展[*13]的評論中[*14]，提到由椅子與海豹組合而成的「卜派」系列（2009—

沃爾夫岡・提爾曼斯

2011）其中一個作品，讓人回想起杜象的《下樓梯的裸女》系列。

「身為理論家的藝術家，身為藝術家的理論家」

比起昆斯，史戴耶爾以更明確露骨的方式引用藝術史。她在日本的「堂島川雙年展2015」*15 所展示的《流動性公司（Liquidity Inc.）》（2014）（譯註：本作品曾於台北當代藝術館之《液態之愛》／《聲經絡》雙聯展中展出）中，展出數位加工過的葛飾北齋《神奈川沖浪裏》與克利《新天使（Angelus Novus）》的影像。《保全（Guards）》（2012）選擇芝加哥美術館為拍攝場地，影像中出現德庫寧、羅斯科、湯伯利、伊娃·黑塞、李希特的繪畫作品。評論家或新聞記者自然不會漏看這一點，史戴耶爾自己在藝術史中定位自己的作品。曾因昆斯的《卜派》聯想昆斯的羅貝塔·史密斯，在2014年夏天於紐約舉辦的史戴耶爾個展「隱身指南：一個他X的教育宣導影片（How Not to Be Seen: A Fucking Didactic Educational Installation）」*16 的評論*17 中則寫「想起了歐普藝術」。當然是因為展品包括像那樣（單色的幾何圖案）的作品。

但是此處所舉出的五名藝術家中，史戴耶爾是個特例。因為她在發表作品之餘，自己還積極寫作發表。在《ArtReview》的排行榜中，在她名字旁邊的說明文字非常簡潔明瞭。「身為理論家的藝術家，身為藝術家的理論家」。那麼，這位「藝術家」是為何、如何成為「理論家」呢？

傑夫·昆斯

196

希朵・史戴耶爾

2 希朵・史戴耶爾 (Hito Steyerl) 與漢斯・哈克 (Hans Haacke) 的鬥爭

史戴耶爾1966年生於慕尼黑。在製作「論文・紀錄片」（essay documentary）的電影（film）或錄像（video）作品同時，主要也在《e-flux》[18]與《eipcp》（歐洲進步文化政策研究中心，European Institute for Progressive Cultural Policies）等的網路雜誌撰寫評論或理論。其作品雖被稱為「介於電影與美術（fine arts）的交接處」（eipcp〈Hito Steyerl〉）[19]，但無論在製作上或是評論活動上，她始終一直探究影像或藝術與社會現實之間關係。2015年，在恩威佐策劃的威尼斯雙年展中，她作為德國館代表之一，展出了名為《太陽工廠（Factory of the Sun）》的錄像裝置。

前述的《流動性公司》是以30分鐘左右的影像為中心的錄像裝置。觀眾躺臥在模擬休息室環境的大墊子上，同時曝露在他者的視線中觀賞影像。主角原是在雷曼兄弟工作，但因2008年公司破產而失去工作，搖身一變成為MMA（Mixed Martial Arts，綜合格鬥技）選手的男性。主角原本是越戰孤兒，在越戰終結之際，因美國總統傑拉德・福特（Gerald Ford, Jr.）下令執行「嬰兒空運行動（Operation Babylift）」（越戰後期營救越南嬰兒與兒童之疏散撤離行動）而被美國人收養。也就是，由主角自述的這個男子的前半生，與美國、以及世界當代史有密切的關係。

作品中，有李小龍的金句「Empty your mind（清除雜念）」「Be Water, my friend（如水

希朵·史戴耶爾《流動性公司》(2014)

無形，朋友）」，連同智慧型手機螢幕上李小龍的影像一起反覆播放。還有一位戴著露眼蒙面罩的「恐怖分子」，打斷主角的故事，並在一個以1970年代極左集團的地下氣象組織（Weather Underground Organization，WUO）命名而實際存在的氣象預報網站「Weather Underground」上，化身為天氣預報員出場。此處預報中的「clouds（雲）」指的是網路上的「cloud（雲端）」，另一方面，畫面中區域紛爭或金融等地緣政治學狀況的數據或資訊反覆出現又消失，並穿插著象徵數位時代精緻的電腦圖像（CG）與短片（mini clip）。

作品標題的liquidity是流動性之意，在金融領域則是指流動性資產。衝浪者與葛飾北齋作品的波浪影像也多次出現，用視覺以及隱喻補強這個主題。重要的是，她不假其他媒介，而是藉由影像，透過使用各式各樣的數位影像手法，組合既有的影像片段，多層次表現出由影像（視聽）媒體支配的當今諸多問題，非常有趣。薛瑞伯（Abbe Schriber）投稿至《Art in America》的評論*20曾記述，「如同俄羅斯嵌套娃娃般的多重螢幕，說明了經一重重媒介傳播而產生現實的落差，不論那是甚麼」。影像編輯與音樂良好的節奏感，以輕快的方式呈現沉重的主題。

對法農（Frantz Omar Fanon）與高達（Jean-Luc Godard）的共鳴

雖然《ArtReview》稱史戴耶爾為「身為理論家的藝術家，身為藝術家的理論家」，但此處的「理論」，與其說是藝術或藝術史，更正確地是指以影像為中心的媒體（media）理論，端看其職涯便可一目了然。

史戴耶爾1980年代在日本電影學校（現日本電影大學）師事今村昌平與原一男。其後，到慕尼黑電視與電影大學求學，曾受德國新浪潮（New German Cinema）的影響。之後於維也納藝術學院取得哲學博士學位。根據《eipcp》的介紹，其「主要探究文化全球化、政治理論、全球女性主義以及移民問題」。她在日本也兼做裸體模特兒。1987年她有一次在SM雜誌上擔任縛繩模特兒，20年後製作且發表了找尋當時所拍攝照片的論文紀錄片《Lovely Andrea》。作品並非以回溯個人記憶或自我探索為主題，而是透過SM雜誌的照片，還有《蜘蛛人》等漫畫與新聞畫面等，來考察圖像（image）與當代社會的關係。作品題名的Andrea是她借用舊友擔任裸體模特兒時的藝名，這位舊友日後成為庫德斯坦工人黨（或譯庫德工人黨，PKK）的成員，1998年在土耳其遭到殺害。如此衝擊性的經驗給史戴耶爾莫大的影響，關於這一點容後再述。

她的首部著作《螢幕上的受苦者（The Wretched of the Screen）》的書名是摹仿自法蘭茲·法農《大地上的受苦者（The Wretched of the Earth）》（繁體中文版由心靈工坊出版，2009）而來。1925年生於加勒比海法屬殖民地馬提尼克島的法農，在法國取得精神科醫師的資格後赴阿爾及利亞，參與了阿爾及利亞的獨立戰爭。其著作被視為是後殖民理論的先驅，毫無疑問地，史戴耶爾有意將自己與法農的系譜相連。

關於這一點，也可從收錄於該書中〈美術館是工廠嗎？（Is a Museum a Factory）〉一文，針對「第三電影（Third Cinema）」（譯註：泛指第三世界電影工作者所製作的反帝國主義、反殖民、反種族歧視、反剝削壓迫等主題的電影）的傑作費南多·索拉納斯（Fernando Solanas）與屋大維·傑蒂諾（Octavio Getino）的電影《燃火的時刻》的描述得到確認。文章開頭第二句話，（不是別的）正是引用《大地上的受苦者》一書。

「（《燃火的時刻》）每次放映都掛著一道幅簾寫著『所有的觀眾要不是膽小鬼就是背叛者』」。這部電影的副標是「新殖民主義的手記與證言，暴力與解放」，對於史戴耶爾而言，所謂的電影就是如此。

在這篇文章中，也有一段這樣的文字，「據說高達曾說，錄像裝置藝術家不應恐懼現實」，時至今日

應該不用再重申高達作品中的政治性，但我想在此強調，高達在1972年，與當時於公於私皆為伴侶的安瑪麗・米耶勒（Anne-Marie Miéville）一起成立的製作公司，將其命名為「Sonimage」一字。這是將法文的「son（聲響）」與「image（影像）」組合的新字，電影正是由這兩個要素所構成的。反過來說，也就是電影除了這兩者以外別無其他構成要素，高達（與米耶勒）實際上也高度意識到這一點。而在史戴耶爾應該是自認也自命與高達的系譜連結在一起吧。她應該是強烈自覺到不僅在個人與權力關係等主要的政治主題，還有影像媒體固有的特性、政治與媒體關聯性等的關心議題的共通之處。

前輩與後進的共通點

藝術界當然也有史戴耶爾的前輩與朋友。1937年，為了抗議西班牙內戰正酣之際與德國空軍對於城市的無差別砲擊，而繪製《格爾尼卡（Guernica）》的畢卡索（Pablo Picasso），持續以審查或監視等公權力的蠻橫為主題創作的蒙塔達斯（Antoni Muntadas），還有為了抗議南非共和國的種族隔離政策，而在倫敦的南非大使館上投影出納粹卐字符號的沃狄茲柯（Krzysztof Wodiczko）等堅定左翼藝術家們（雖然畢卡索稍有不同），應該都可稱之為「鬥士」。而再下一世代中，「POWER 100」排名第2的艾未未、以及揭發全球融資本主義社會弊病的湯馬斯・赫塞豪恩（Thomas Hirschhorn）等人，也是志同道合的夥伴吧。

若相較其共通點，還有一位有趣的前輩，那就是漢斯・哈克（Hans Haacke）。1936年出生於科隆的哈克，在1993年的威尼斯雙年展與白南準共同出任德國國家館的代表，得到金獅賞。他早期雖是取材自生態系或自然，自1960年代後半開始創作揭露資本主義社會構造性矛盾的作品。

首先成為話題的是，1970年所發表的《MoMA調查（MoMA Poll）》。若直譯作品名稱則為「現代美術館投票」，是一件由投票箱與投票紙所組成的裝置作品。作品中，哈克提出了以下問題並實際要求

漢斯・哈克

觀眾投票。「（紐約州的納爾遜）洛克斐勒州長並未難尼克森總統的中南半島政策的事實，是否成為你在11月（所舉行的選舉中）不投票給他的理由？若是（Yes）請將票投入左邊的箱子，若否（No）請將票投入右邊的箱子」。

當時越戰陷入膠著。納爾遜・洛克斐勒（Nelson Rockefeller）也在評估是否參與總統選舉。必須特別加註的是，作品展示的地點正是洛克斐勒本人擔任董事的MoMA。附帶一提，納爾遜的母親艾比・奧爾德里奇・洛克菲勒（Abby Aldrich Rockefeller），是1929年對於MoMA的設立居功厥偉的3位女性其中之一，納爾遜至1958年當選州長之前，一直擔任MoMA董事長一職。

接下來在1971年，哈克則創作了《截至1971年5月1日為止夏普斯基家族曼哈頓地產公司：即時社會系統（Shapolsky et al. Manhattan Real Estate Holdings, a Real-Time Social System, as of May 1, 1971）》。就要將這件作品納入即將在古根漢美術館舉辦的個展之際，遭到美術館的拒絕，連個展也被取消。這是哈克針對曼哈頓最大的不動產公司啟人疑竇的買賣，將142棟大樓的照片與資料加以並列展示。儘管有指責美術館的董事勾結不動產公司集團的聲浪，但並無法證明兩者之間的關聯。哈克與古根漢美術館的關係一直到1980年代都沒有修復，實質上處於被冷凍的狀態。

其後哈克也持續發表透過仿製馬奈或秀拉的名畫，將負責建立納粹財政制度的銀行家等，與這些作品的歷代擁有者過往不光彩的履歷並置展示的作品，或是揭露以藝術收藏家身分知名的上奇廣告（Saatchi & Saatchi）公司支持南非種族隔離政策的作品，引來世間議論。因繁不備載，就此跳過。最後來談談哈克在1993年威尼斯雙年展德國館所製作的作品吧。正確來說，是他「把」德國館直接打造成作品。

哈克在1930年代建造的德國館地板上，鋪滿了打碎的大理石。面對玄關的建

201

物牆上揭示「GERMANIA（日耳曼尼亞）」的文字，這個字除了指古代日耳曼人居住地的古語，同時也是阿道夫・希特勒所構想的柏林世界首都的名字。在入口的門上，則掛設了1990年所發行德國馬克的巨大複製品，裡面則展示從外面就看得見的巨大複製照片。正方形的畫框之下，則可以看見與照片左右幅同寬的說明——「LA BIENNALE DI VENEZIA 1934（威尼斯雙年展1934）」。

背景的牆壁則塗成深紅色。在黑白照片中所呈現的，正是1934年造訪此地的希特勒，與前來迎接第三帝國總統的國家法西斯黨的統領墨索里尼，再加上這兩人的隨從。哈克呈現威尼斯雙年展原有的民族國家宣揚國威的性格本質，透過在同一地點，展示將近60年前所拍攝的照片，來了一記回馬槍，將戰後歐洲經濟中發展成為最強勢的貨幣，作為高度資本主義的象徵。

對藝術界與全球資本主義的批判

從前面列舉的例子可以明白，哈克作品的目標並不僅限於資本主義社會。幾乎將資本主義社會種種予盾展現無遺的藝術界，也一併成為他批判的對象。在2015年威尼斯雙年展中，並列展示自1969年的《畫廊觀眾出生地與居住地剖面，第一部（Gallery-Goers' Birthplace and Residence Profile,Part1）》以來的「民意調查」系列作品，與為了雙年展而使用iPad進行同樣的作品《世界投票（World Poll）》。透過收集藝術愛好者個人資料，以定量的方式清楚呈現出藝術界是如何與個人的人種、收入、社經地位等緊密連結在一起。我雖然也輸入了資料，不是白人、不是有錢人，也沒有社會地位，在群體中是屬於少數派。

史戴耶爾的關心與行動，與哈克的大幅重疊。例如史戴耶爾以「美術館是戰場嗎？」（Is the Museum a Battlefield?）」為題的講述表演（lecture performance）參加2013年的伊斯坦堡雙年展。宣稱「美術館是隔絕於社會現實之外的象牙塔，它是為了那5％（的富裕階層）的遊樂場。藝術家若想要進行任何與社會

現實相關的藝術創作，毫無疑問在美術館中是不可能的」。接續下去的主張稍微不好評判，說好聽是具有娛樂性，說難聽是有很多誇張的內容，但也有非常重要的批評。國防軍事產業與藝術界的私秘，不，是露骨的關係。

如同先前所述，史戴耶爾的少時好友安德莉雅‧沃爾芙（Andrea Wolf）長年是庫德工人黨（PKK）的成員，1998年在土耳其遭到殺害。追尋沃爾芙足跡的史戴耶爾，對於殺害舊友的機關槍子彈抱持關心，對製造商進行調查。原來那是長年支持雙年展，也是她舉辦展覽的芝加哥美術館的贊助人，同時擁有世界最大的國防軍事企業的洛克希德‧馬丁（Lockheed Martin）。雙年展接受擁有軍事工業部門的多國籍企業西門子，及其子公司的支持贊助。史戴耶爾淡然卻充滿熱情的談到這些發現。

藝術界與全球金融資本主義緊密地連結在一起。其中也有「死亡商人」（譯註：指透過 [尤其向敵對方] 出售軍火武器賺取巨額利潤的個人或組織）。她自己則在這樣的環境中創作。與哈克的問題意識相同的事實，史戴耶爾不僅用作品也購買，與全球金融資本主義連結在一起的作品。觀眾也在這樣的環境中觀賞、以文字加以表現。

在所有的藝術領域，美術（fine art）透過獲利、價格飛漲、以及崩跌等，與後福特主義（post-Fordistspeculation）金錢投機世界有最密切的連結。所謂的當代藝術，並非蟄居在遠離人煙、與世俗無緣的象牙塔。相反地，它穩固安置在新自由主義的中心。[21]

（當代）藝術的重要樞紐，已經不只在西歐大都市。今天，解構主義建築的當代藝術博物館，不管是在如何頑強的獨裁國家都能見到。有侵害人權的國家嗎？那就派法蘭克‧蓋瑞的美術館上場。[22]

此類說法，我想與哈克所說的話也幾乎相同。例如他回答新聞記者：

　　我寧可相信，當我們這一代創作者獨當一面，有藏家購買自己作品時，是因為他們想要與藝術相關。但現在，有為數眾多的收藏家視藝術收藏為投資，這讓人不舒服。這群人雇用藝術顧問如同雇用財務顧問。*23

設置在「第四基座」的馬匹骸骨

哈克禁止所有與自己交涉的畫廊，將自己的作品在藝博會展出。此外，自1970年代以來，簽訂了作品轉賣價格上漲時，其中15%必須歸屬藝術家的契約。「買賣也有因此告吹的時候。但是，我相信自己所堅持的契約，是最佳的試紙，可以得知誰能擁有我的作品，而誰又絕對不該擁有」*24。

哈克批判與全球資本主義同夥的藝術界，又被美術館冷凍，也不遵從藝術市場的行規，更於1994年與因左翼分析而知名的社會學者皮耶・布赫迪厄（Pierre Bourdieu）一起出版了批判文化制度的對談書*25。

這種藝術家應該會被藝術界流放吧……，但事情完全出乎意料。哈克的畫廊是寶拉・庫柏（Paula Cooper Gallery），正是經紀卡爾・安德烈（Carl Andre）、索爾・勒維特（Sol LeWitt）、克萊斯・歐登伯格、魯道夫・斯汀格爾（Rudolf Stingel）與蘇菲・卡爾等極為優秀且受歡迎藝術家的有力畫廊。哈克在柯柏聯盟學院（Cooper Union）任教時代的學生，2011年威尼斯雙年展得到金獅獎的藝術家克里斯蒂安・馬克雷（Christian Marclay），也是由這間畫廊所代理。

2015年受到倫敦市政府委託，在特拉法加廣場（Trafalgar Square）的「第四基座」上展示雕刻作品《贈馬（Gift Horse）》。倫敦雖然聳立著許多騎馬像，但哈克的青銅馬相當出眾而大放異彩。馬匹僅有

骨架，左前腳綁著蝴蝶結型電子告示板則顯示著倫敦證券交易所的股價行情[26]。重要的是，被選中裝置在英國首都公共藝術名勝的「第四基座」上的雕塑，是哈克的作品此一事實。獲選時，雖然本人也很驚訝，人們以為哈克被藝術界放逐，其實是眾所公認的重要藝術家。這件事是特例？或是顯現藝術界心胸寬大廣納所有作品於系統之中的一例？應該是因人而異的吧。

哈克曾經這樣說：

被視為「政治性藝術家」並不令人愉快。被貼上這樣標籤的藝術家作品，恐怕會被從單一角度理解。所有的藝術作品，不管有意與否，毫無例外都含有政治元素。大眾──甚至往往在藝術專業人士之間也廣泛認為──藝術與政治無關，政治只會讓藝術不純粹。因此誰被歸類於「政治的」，實質上就等於被除名了。這在社會學方面，是非常有趣的現象。[27]

但是，從史戴耶爾、近年的哈克自己、以及艾未未等的例子來看也可得知，「政治性的藝術家」年年持續增加，別說是除名了，甚至還可說在藝術界鞏固了地位。這代表了什麼意義？此外，在他／她們的作品中，參照藝術史或前人作品一事，又是如何重要呢？

漢斯・哈克《贈馬》（2015）

3 引用與言及—動搖的「藝術」定義

村上隆的絕望如同他自己所說，是來自對於藝術世界標準規則在日本並未被理解與共享。會田誠對於自己作品如何被理解感到不安，也是基於相同的理由吧。實際上，會田的作品就算沒有親自撰寫解說，也是完全依循世界標準規則的。但是，幾乎所有的日本藝術愛好者都沒有理解這一點。

史戴耶爾與哈克的作品如同上述，不用說，是世界標準的藝術。不僅在《ArtReview》的「POWER 100」中名列前茅，尤其後者又被委託為倫敦「第四基座」創作作品，都證明了這一點。但是，史戴耶爾的《流動性公司》或哈克的《贈馬》這樣的作品，真的是遵循世界標準規則而創作的嗎？

針對這個問題的答案是很單純明快的，Yes。如同前面說明，《流動性公司》引用了葛飾北齋與保羅·克利。而第四基座，原本該是設置威廉四世的騎馬像之處，而《贈馬》的骨架，據說取材自以畫馬知名的18世紀英國畫家喬治·史塔布斯（George Stubbs）《馬的解剖學》中的版畫為基礎。哈克的馬骸骨與藝術史有直接的連結。

但是，史戴耶爾也許需要更進一步的深思。《流動性公司》即使沒有葛飾北齋或保羅·克利應該也能夠成立。作品的概念是當今以影像媒體為中心的社會批判，很難說來自藝術史的引用是作品的核心元素。這對史戴耶爾的其他作品而言也是一樣的。

以殺害賓拉登為主題的作品

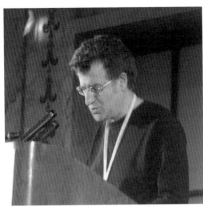

阿爾弗雷多·賈爾

阿爾弗雷多·賈爾《May 1, 2011》（2011）

再列舉其他例子來思考看看。阿爾弗雷多·賈爾（Alfredo Jaar）的《May 1, 2011》（2011）。賈爾1956年出生於智利首都聖地牙哥，以紐約為活動據點。從80年代開始創作與政治、社會性相關的作品，並以取材自1949年盧安達大屠殺的作品為代表作。其紀錄片也參加威尼斯雙年展，在各國包含日本在內，皆是頗受好評的藝術家。

《May 1, 2011》是以美國特種部隊殺害賓拉登（Usāmah bin Lādin）為主題的作品，由兩面液晶螢幕與兩張照片所組成。右手邊的螢幕，是傳送到世界各地，白宮高官們即時盯著賓拉登遭殺害瞬間的影像。以歐巴馬總統為首，拜登副總統、柯林頓國務卿等的歐巴馬執政團隊，注視著我們面對畫面的左手邊。但他們所注視的影像並不在畫面之內。因為那是只允許那些運轉這個世界，自命為特權菁英才能觀看的影像，一般人是看不到的（無法給一般人看）。

賈爾延長了政治家與軍人們的視線，在其前方又配置了另外一個螢幕。在這個螢幕中也未呈現殺害賓拉登的瞬間。畫面中沒有放映任何影像，空白一片，放在左側的螢幕旁的照片也是空白一片（右側的照片是將人物附上標號說明哪個人物為誰的線條畫。因為只有輪廓線，就全體印象而言這張照片也是空白的）。被稱為「影像的時代」，在生活於地球上的幾乎所有人都被爆量的影像包圍的時代，竟存在著只有一小撮掌權者才可以享受到特權且排他的影像。空白畫面強調了這個事實。這應該幾乎是沒有問題的，藝術家本

人更進一步說：

在《May 1, 2011》這部作品也是如此。我想藉由運用空白的畫面與空白照片，提出疑惑。我們被要求要眼不見為憑，但我覺得這很難辦到的，因為這個政府尚未得到我的信任。我想與觀眾分享自己的不安。[*28]

白色的畫面雖是表達對歐巴馬政府的不信任感，此處應該要加以檢視的標的政治意見是否恰當，而是作品是否依循世界標準規則所創作。畫面中未有任何藝術史上的前人作品登場。影像裝置作品是當代首度出現的形式，與照片的組合也並不少見。是模仿四曲一隻的日本屏風？雖說在歐洲也不是全無此例，但再怎麼說這都太牽強了吧。

參照作品是巨匠李希特

但前人作品，確是存在的。在前述賈爾的訪談中，希望大家注意的是「在《May 1, 2011》這部作品『也是』如此」的敘述，對照作品是存在的，那就是現在仍持續創作，也被稱為世界最頂尖畫家格哈德·李希特（Gerhard Richter）的作品《October 18, 1977》（1988）。李希特在《ArtReview》的「POWER 100」排行榜，自2002年入選排名第4以來，一直榜上有名（2015年排名第27名、2016年則排名第42名）。2012年，作品《抽象畫（Abstraktes Bild 8094）》在倫敦蘇富比以約2132萬英鎊的價格落槌，這件1994年所繪製的抽象畫，是當時在世的藝術家中，拍賣價格最高的作品，而前一任畫作持有者為吉他之神的音樂家艾瑞克·克萊普頓（Eric Clapton）也成為話題。

《October 18, 1977》是15張繪畫所組成的連作，發表於1988年。這是根據報紙所刊載與警方發布的

照片，描繪1970年代因殺人與綁票等罪名遭逮捕收押的德國紅軍派（RAF）成員的作品。作品名稱的1977年10月18日，是成員中三人的遺體在斯圖加特（Stuttgart）監獄被發現的日子。與RAF共同戰鬥的解放巴勒斯坦人民陣線（PFLP）為了要求釋放包含他們在內的RAF幹部而劫持了德航，最後以失敗告終，三人被當成因絕望而自殺。但是，「這難道不是警察對其處以極刑的結果」的懷疑與爭議之聲不絕。李希特對此連作雖然除了「希望以報告的形式，對於評判當代、看待時代實貌有所貢獻」（引自《October 18, 1977》收藏單位MoMA網站）外，未對此作發表過任何評論，但賈爾所稱「在《May 1, 2011》這部作品中『也是』如此」，其心思應是經過深思熟慮的吧。

透過藝術家的談話得知，《May 1, 2011》是以前人李希特作品為典範，與藝術史連結的作品。但是若回溯藝術史，可以發現更多前人作品。例如，畫家哥雅（Francisco Goya）在1814年所創作的《馬德里，1808年5月3日（El 3 de mayo de 1808 en Madrid）》，這是與維拉斯奎茲齊名，被稱頌為西班牙的宮廷畫家代表，描繪西班牙獨立戰爭一景的名作，發起暴動的馬德里市民被捕、面臨槍殺處刑的場景。以「日期」為標題、以政治議題為主題這兩個意義上，確實與《May 1, 2011》有共通點。話雖如此，較之於李希特的《October 18, 1977》，其關聯性較弱。

格哈德・李希特

格哈德・李希特《October 18, 1977》（1988）

其他還有河原溫知名的「日期畫」系列，但若要與此系列有所牽扯，應嫌牽強了。另一方面，無法否定賈爾腦中可能浮現過卡爾·馬克思的著作《路易·波拿巴的霧月十八日 (Der 18te Brumaire des Louis Napoleon)》、以及芝加哥樂團的「1968年8月29日芝加哥，民主黨全國大會」等的可能性。雖然藝術類別不同，兩者都是優秀而包含政治性內容的評論，以及樂曲。（賈爾於2010年發表了集合馬克思著作與相關書籍的裝置作品《Marx Lounge》）

也因此浮現出與觀賞史戴耶爾的《流動性公司》時相同的疑問。也就是即使沒有連想《October 18, 1977》，即使沒有參照藝術史，難道藝術家創作《May 1, 2011》的意圖，就無法確實傳達給觀眾了嗎？

若不知道巨匠李希特，就無法觀賞作品了嗎？

粉筆與糖果有關係嗎？

此處想要檢視的同樣是賈爾發表於2013年愛知三年展的《且讓我給你新生：獻給栗原貞子與石卷市的孩子們（生ましめんかな：栗原貞子と石巻市の子供たちに捧ぐ）》。從作品名稱可知，這是將取材自廣島核爆悲劇的詩作與東北大地震的悲劇疊合的裝置作品，展示於三年展的主會場之一的名古屋市立美術館。

陰暗展示空間的地板上，放置了約兩張榻榻米大小的四方形盒子。其中裝滿了紅、藍、白、黃與綠色的粉筆，置於明亮的燈光下。左右有房間，排列著黑板共12面。每隔數十秒，黑板上便會浮現出白粉筆所寫「生ましめんかな（且讓我給你新生）」的文字。

黑板據說是由受到地震與海嘯襲擊的石卷市的中學所提供。而黑板上的文字，好像是詩人栗原貞子的作品名稱，詩作內容如愛知縣的孩子們所寫的。「且讓我給你新生」，如同前述，是詩人栗原貞子的作品名稱，詩作內容如

下。

原子彈在廣島投下後，倖存的傷者們在地下室痛苦呻吟。突然聽見一個聲音說「我是產婆」。辛虧有她，嬰孩順利誕生，但身負重傷的產婆在黎明前死去……。

然後，在黑暗中有人說「我快要生了」。

詩作以「且讓我給你新生／且讓我給你新生／即使捨棄自己的性命」作結。（可在廣島文學館的文學資料庫*29閱覽全文。受到《且讓我給你新生》一詩啟發而創作的藝術作品，尚有烏丸由美的《面對歷史 [Facing Histories]》等其他）

這是非常令人感動的作品，若知道發想源頭是那首詩會更加動容。儘管如此，此處的問題仍是作品是否是遵循世界標準規則。我始終搞不清楚《且讓我給你新生：獻給栗原貞子與石卷市的孩子們》是否參照了藝術史？

硬要說的話，五顏六色的粉筆堆積的樣子，與費利克斯・岡薩雷斯－托雷斯（Félix González-Torres）的作品《無題（羅斯在洛杉磯的肖像）》（Untitled [Portrait of Ross in L. A.]）（1991）不能說不相似。此外，使用黑板的藝術作品，例如在2002年維勒穆特所發表的作品《小男孩咖啡（Café

阿爾弗雷多・賈爾《且讓我給你新生：獻給栗原貞子與石卷市的孩子們》（2013年愛知三年展）

《小男孩
（Little Boy）》是被
投在廣島的原子彈
代號）。被原子
彈轟炸燒毀的小
學黑色外牆，成
為找尋生還者所
用的留言板之用
的史實為基礎所
創作的裝置作
品，現在由龐畢度中心所收藏（在PARASOPHIA：京都國際當代藝術節2015重現展示）。觀眾可以用各色粉筆在做成咖啡館空間的四面黑板牆上留言。

岡薩雷斯—托雷斯的作品，通稱為「糖果」。總計175磅五顏六色的糖果放置在展示空間中，觀眾可以每個人拿一個糖果離開。但不要以為這是隨便的作品。作品名稱中的「羅斯」，是藝術家因AIDS而逝去的戀人之名。175磅則是羅斯昔日的理想體重。隨著觀眾取走糖果使得糖果堆逐漸變小，和因病而體重日漸消瘦的戀人的模樣相類似。創作這個作品5年後的1996年，岡薩雷斯—托雷斯自己也因AIDS而去世。年僅38歲。

賈爾的作品與岡薩雷斯—托雷斯的作品，有著追憶、追想的共通主題。若將《且容我給你新生》此一作品納入討論脈絡，則維勒穆特與賈爾確實有所關聯。到底粉筆是否引用自糖果？黑板這個物件又是否參照了維勒穆特？

費利克斯·岡薩雷斯—托雷斯《無題（羅斯在洛杉磯的肖像）》（1991）

尚·呂克·維勒穆特《小男孩咖啡》（2002）

班克西（Banksy）的傀儡藝術家

以上列舉的作品，並非僅是以介紹政治性、社會性的內容為目的而挑選出來的。固然多少也有這樣的意涵，為了檢驗在這個時代引據藝術史，或是參照前人作品是否仍為必要且有效的手法，我想挑選主題簡單明瞭的作品為樣本是較為適當的。

那麼，這次打算介紹以非常特殊的形式成為藝術家的兩個人物。其中之一是洗腦先生（Mr. Brainwash）。演出由英國塗鴉大師班克西（Banksy）所執導的電影《畫廊外的天賦（Exit Through the Gift Shop）》者，是本名為泰瑞・庫塔（Thierry Guetta）的業餘影像製作者。

班克西注意到這個男人對影像既沒有品味也沒有編輯技能，於是反過來由自己擔任導演，創作了以庫塔為主人翁的電影（電影中班克西本人登場介紹）。庫塔聽從班

洗腦先生

克西的建議成了街頭藝術家，並以洗腦先生的身分在媒體華麗登場，個展也非常成功。一躍成為時代的寵兒。

在好萊塢舉辦的首次個展《美麗人生（Life is Beautiful）》大獲成功，3個月內吸引5萬名觀眾參觀。並得到為天后瑪當娜專輯封面、DVD封面等設計的工作，也操刀生前即有深交的麥可・傑克森的夾克設計。為嗆辣紅椒（Red Hot Chili Peppers）設計商標，也與時尚品牌聯名合作。在紐約舉辦的第二次個展也取得成功，其中有作品以10萬美金以上的金額售出。曾數度參與（亂入？）邁阿密的巴塞爾藝術展。2013年參加在由查

213

爾斯・薩奇所創立的薩奇畫廊的聯展。現今其作品也以一件數千至數萬美金不等的價格販售。

但是，他的作品實在很糟糕。以致敬（hommage）為名，大肆仿冒安迪・沃荷、尚・米榭・巴斯奇亞（Jean-Michel Basquiat）、凱斯・哈林（Keith Haring）等人。因為他本身沒有任何繪畫技能，找藝術學校的學生來當工作人員或是發包給其他人，完成的品質卻比劣質仿冒品還糟。只因把流行偶像弄得五顏六色，加上街頭藝術品味的這種畫法，大眾便買單了。雖然專家們完全輕視，但由於幾乎所有作品都合乎「引據藝術史或參照前人作品」這一點，所以拿他沒轍。這和《畫廊外的天賦》的製作與發行，應該全都照著班克西的劇本發展吧。

然而就某種意義而言，這個例子是易懂又有趣。為了讓洗腦先生無論如何都會被認定為藝術家，班克西方面判斷「引據藝術史與參照前人作品」是有必要的。根據「只要引據與參照，就算比劣質仿冒品還差勁的作品，體制上仍會被認定是『藝術』」的冷靜分析，將這齣鬧劇付諸實行。揶揄藝術界體制，班克西的手法真可說是痛快。雖然遭到揶揄對象無視，但毫無疑問地，被這場惡作劇愚弄的人不在少數，包含聲稱「明明知道還樂於趕流行」之人。這一手漂亮成功。

受邀參加威尼斯雙年展的九龍皇帝

還有一個人物也很有意思。其名為曾灶財，人稱九龍皇帝。關於這位生於香港的男子的存在，是透過

謎樣藝術家班克西的「George Best」（愛爾蘭足球運動員）與「Kissing Coppers」。

九龍皇帝

《香港特別藝術區》（2005）一書的作者中西多香告知的。很遺憾地，曾灶財已於2007年過世，但他從街頭書法家搖身一變成為藝術家的經緯，此案例有趣程度完全不下於洗腦先生泰瑞‧庫塔。

九龍皇帝（或稱「香港王」或「新中國皇」）即曾灶財，1921年生於中國廣東省。16歲時移居香港，甘於從事低收入的勞動工作。1956年，他因交通事故身負重傷，恢復之後帶著某個主張以獨特的字體在街頭上「塗鴉」，數度遭警察拘留。他主張，「九龍半島土地幾乎都是我曾家的。盡快將土地返還，否則給我好好賠償。香港總督是騙子！英國女皇滾出去！」曾某被視為罹患精神疾病，被拘留之後，每次都經口頭勸誡或小額罰款後便立即釋放。他在人行道、牆壁、橋的欄杆或消防栓上所寫曾家家譜和署名「九龍皇帝」的文字都被擦掉，擦掉又再寫。香港市民很愉快地看著這樣反覆的過程。中西說，他們應該是悄悄地愛護著這位「腦袋螺絲有點鬆了的阿伯」吧。

重大的機緣降臨在這樣的曾灶財身上。1997年，由藝評人劉健威為他策劃的個展在香港歌德學院舉行。又入選奧布里斯特與侯瀚如策劃數個城市的國際展「移動中的城市」。甚至還獲邀參加侯瀚如以相同概念策劃的2003年威尼斯雙年展特別企劃展《緊急地帶（Zone of Urgency）》，此後受到國際廣泛的認識。

要說曾灶財的生活因此發生劇烈的變化卻也沒有。2005年入住老人安養院的他接受了班尼頓（Benetton）所發行的雜誌《COLORS》的採訪。「金錢或名聲對我來說無所謂」，九龍皇帝這麼說，「這些人應該早日把皇位還給我。我不是藝術家，是皇帝啊」*30。直至2007年去世為止，曾灶財在老人院的毛巾、床單與塑膠被子等物品上，不斷寫著充滿怨嘆的文字。

曾灶財的作品，現在也在藝術市場交易。例如2014年4月，作品在蘇富比香港以47萬5000港幣落槌成交。有數件作品，由預定於2019年開館的美術館M+所

收藏。「重大的機緣降臨」，也許不是在「曾」的身上，而是在接納出乎意料的藝術家的「當代藝術環境體系（Art Scene）」上。

不論是洗腦先生或曾灶財，都身處藝術制度之外，也就是所謂的局外人藝術家。洗腦先生逆向操作制度的規則，而曾灶財則是幾乎在與制度的規則無關之下成為藝術家（正確來說，應該說曾是在與本人的意願無關的狀況下，被納入制度的規則之中）。威尼斯雙年展當然不在話下，薩奇畫廊也好、奧布里斯特與侯瀚如也好，無非都是構成狹義藝術界的好手。藝術界，或將這些例子視為特例的話，廣義的當代藝術環境體系，又是以何為根據將洗腦先生或曾灶財的作品認定為「藝術」呢？若觀察這20年左右藝術界的動向，不得不認為藝術的定義正在動搖。

然而，還有比動搖的藝術定義還不穩定的，就是藝術家的定義與角色。今日的藝術家與過去大為不同。以下針對這一點進行思考。

4 貝克特（Samuel Beckett）與當代藝術

薩謬爾‧貝克特

自川普勝選美國總統選舉以來，許多藝術家對此表明了憤怒、悲傷與困惑。在IG上，維克‧穆尼斯發表一個黑色畫面與眉頭深鎖且抱頭的自畫像；沃爾夫岡‧提爾曼斯則發布崩潰哭泣的自由女神畫像；奧拉弗‧埃利亞松是直接發出「我們不能坐視不行動」的訊息。小野洋子則是在自己的推特上發布幾乎只有幾聲尖叫的聲音檔案。負責設計投票日前所發行的《New York》雜誌封面，在黑白川普的臉上以紅底白字寫下「LOSER」字樣的芭芭拉‧克魯格評論此事，「這不但是悲劇，更可怕的是，想到參選者，也是一部悲喜劇」[*31]。安妮特‧萊米爾（Annette Lemieux）將惠特尼美術館所購入的自己作品《左右左右（Left Right Left Right）》上下顛倒展示，這是由30張人們振臂的照片所組成的裝置作品[*32]。

而於紐約的高古軒畫廊，恰好在投票日後立刻舉辦安德烈亞斯‧古爾斯基的個展，其攝影作品——德國4任總理，並排坐在巴尼特‧紐曼畫作前的背影——也在展覽之列。這是2015年經數位技術處理過圖像的作品。其中梅克爾不用說，是川普的批判者[*33]，而不論是施密特、柯爾、施羅德也好（即作品中的德國前任總理），顯然都是與川普價值觀相異的政治家。古爾斯基在面對《Art News》的採訪時回答道，「雖然我並未預期這樣

的選舉結果，但我想我用德國總理辦公室所創作出來的影像，比選舉前，產生了不同的衝擊力道。某種意義上而言，這4位總理是反川普的。而且，他們仍是我們當代世界的領袖人物代表」[*34]。

歷史事件與藝術的關係

藝術家提出政治性評論，在現在這個時代已變得不稀奇了。英國脫歐時，除了提爾曼斯，還有安尼施·卡普爾、赫斯特、萊恩·甘德（Ryan Gander）等藝術家在社群媒體，或接受媒體訪問時，皆陳述自己的主張。臉書2004年、推特2006年開始提供服務，對此也扮演舉足輕重的角色。與其說具有高度政治意識的藝術家增加，不如說是因為社群媒體的普及，藝術家的政治意識有了能見度，傳播分享變得容易了吧。

也許，處理政治性主題的作品正持續增加。我個人雖然有這樣的印象，但這是始於何時呢？不用說，政治與社會性的重大事件不論哪個時代都會發生。光是20世紀，就發生了第一次世界大戰、俄國革命、經濟大蕭條、第二次世界大戰、納粹大屠殺、冷戰、數次以阿戰爭、種族隔離政策、非裔美國人民權運動、越戰、文化大革命、法國五月風暴學運、尼克森衝擊（譯註：Nixon Shock，日本常用說法，尼克森此時期的外交經濟政策衝擊日本金融經濟體系甚鉅，但於其他國際金融討論脈絡中則少用這個詞語）、兩伊戰爭、車諾比核能電廠事件、天安門事件、柏林圍牆倒塌、波灣戰爭、蘇聯解體、香港主權移交……。因為當代藝術是在這個世紀誕生並成長起來，受到世界性重大事件影響，或以其為主題而創作作品，可說是理所當然的。

例如第二次世界大戰。若稱其為20世紀最大浩劫，應該沒有異議吧。在1939年至1945年之間死亡的軍人及平民的總人數在5千至8千萬人[*35]。如此規模的災禍，不可能對之後的藝術形成沒有影響。

特別是在德國，為了洗刷「容許納粹德國崛起，引發大屠殺的國家」這樣的汙名，1955年開始舉辦文件展，在此後的藝術界扮演了非常重要的角色。針對文件展將於第七章詳述。

那麼，第二次世界大戰後，20世紀的重大事件又是甚麼呢？也許仍有待後世史家評斷，但冷戰體系的崩壞、以及全球化浪潮的肇始應該相當重大吧。若是如此，第二次世界大戰結束的1945年之後，應該被稱為「大年（Big Year）」的，就是1989年了（特別是西方的──政治與文化意識的1968年除外的話）。

如同前一章所提到的，這是馬爾丹的「大地魔術師」展、荷特的「Open Mind」展問世的年份。而同樣在這一年，在藝術世界中，還發生了另一件具有象徵意義的事。小說家兼劇作家詩人貝克特於這一年離世。也許讀者們會想，為何在當代藝術的文章中會出現文學家之名？且希望各位接著讀下去。

1989年──巨人貝克特之死

貝克特於1906年生於愛爾蘭的都柏林。除了大戰期間1920年代後半與1937年以後，幾乎都居於巴黎。擔任以《尤里西斯》與《芬尼根的守靈夜》等作品革新當代文學的詹姆斯‧喬伊斯（James Joyce）的助手，並以英語與法語兩種語言文創作。在大戰期間參與法國反抗運動，戰爭結束之後恢復執筆寫作。1950年代出版了三部曲系列小說《莫洛伊》、《馬龍之死》、《無法命名之人》。1952年，發表了據稱是在撰寫三部曲時為了「放鬆心情」而寫的戲劇作品《等待果陀》。翌年演出大獲成功，在文學與戲劇界奠定不可動搖之地位。1969年獲頒諾貝爾文學獎。

貝克特的人生，與冷戰終結為止的20世紀可以說幾乎重疊。不論在哪部作品，皆以吊懸於生死之間的人類真實存在為主題，但他的生死觀，可說是受到愛爾蘭新教家庭的出身背景、與母親之間的糾葛、數度遭逢親族與友人死亡，以及特別是悲慘的戰爭體驗所形成的。是一位不僅對文學與戲劇，也對其他領

域藝術家給予廣泛而強大影響力的巨人。雖然在日本僅有戲劇界對他較為熟悉，但在歐美、特別是西歐，真正的知識分子應該無人不讀貝克特吧。

與杜象透過西洋棋進行交流。作為同樣居住在巴黎的文化人，與法蘭西斯·畢卡比亞（Francis Picabia）與康丁斯基亦相熟。1961年，《等待果陀》在巴黎的奧德翁劇院演出時，舞台美術設計是雕塑大師賈克梅蒂（譯註：此為賈克梅蒂唯一的舞台設計作品）。唯一的電影作品《Film》（1965）由巴斯特·基頓（Buster Keaton）擔綱演出（基頓之前的主角候選名單為卓別林）。佩姬·古根漢（Peggy Guggenheim）在與藝術家馬克思·恩斯特（Max Ernst）結婚之前，曾有一段時間與貝克特是情人關係。她是將威尼斯自宅，冠以自己姓名作為美術館（佩姬·古根漢美術館，Peggy Guggenheim Collection）的富裕收藏家。

在電影領域，高達毫不隱藏自己對這位偉大作家的偏愛。從《美國製造》（1966）到《電影社會主義》（2010）的作品皆引用貝克特的文字，1998年所完成的大作《世界電影史》則出現了貝克特散文作品《L'Image》（1956）的書籍封面。1983年的《芳名卡門》中，飾演住在精神病院的前電影導演的高達本人，使用打字機打出「mal vu」的文字。這是引用自貝克特的散文詩〈Mal vu mal dit（看不清，道不明之意。英文版翻譯為ill seen, ill said）〉。

在音樂家中，莫頓·費爾德曼（Morton Feldman）受到當時仍在世的貝克特所吸引，創作了管弦樂曲《給貝克特（For Samuel Beckett）》（1987）。菲利浦·葛拉斯（Philip Glass）則試著為戲劇作品《戲》（1963-1964）或小說《伴侶》（1980）配上音樂。海恩納·郭貝爾斯（Heiner Goebbels）也在音樂劇場中使用貝克特的文字。英國作曲家加文·布萊爾斯（Gavin Bryars）在2012年發表了以《貝克特歌曲集（The Beckett Songbook）》為名的新曲。匈牙利作曲家庫塔格·捷爾吉（Kurtág György）為貝克特最晚年的詩作〈字詞是甚麼（What is the word）〉譜曲。據說日本作曲家高橋悠治、俄國鋼琴家阿方納西耶夫（Valery Afanassiev）、英國音樂人布萊恩·伊諾（Brian Eno）、美國電子音樂家卡爾·史東（Carl Stone）等

人也是貝克特的粉絲。

而在舞蹈領域，季利安（Jiří Kylián）、威廉・佛賽（William Forsythe）與瑪姬・瑪漢（Maguy Marin）等大師級編舞家以貝克特的作品為基底，或受其啟發來編創作品（貝克特本人也創作了《遊走四方形（Quad）》這一部可看做為舞蹈的電視作品）。

由於貝克特對文學或戲劇的影響過於廣泛而必須割愛略去說明，但他對同時代以及後世的影響難以估量。雖然對藝術也有莫大影響，但在開始說明前，先談談世人如何理解與接納貝克特的變遷吧。他的生前與死後，換言之以1989年為分水嶺，對於貝克特作品的詮釋與接納，產生了大幅有決定性的改變。

身兼導演與評論家兩種身分的多木陽介，在2016年所出版的《（無）有形的監獄—薩繆爾・貝克特的藝術與歷史》一書中有以下記述。

60－80年代之間，貝克特的戲劇長期被貼上「荒謬劇場傑作」的標籤，其作品被認為是形而上而難解的，在貝克特死後的90年代以後，發生了180度的大轉變，這些戲劇作品（特別是《果陀》），將全球化世界各式各樣危機狀況（戰爭、天然災害、經濟暴力、地方財政惡化、毫無未來的年輕世代、其他等）如同一面鏡子精彩映照出歷史，以驚人且易懂的寫實劇方式搬演，藉此讓各式各樣限制當代社會人們的「無形的監獄」浮出檯面。[*36]

「在塞拉耶佛等待果陀」

其中典型的例子，便是評論家蘇珊・桑塔格（Susan Sontag）所導演的《等待果陀》。桑塔格在1993年，波士尼亞戰爭戰火正熾之際，前往被塞爾維亞軍所包圍的塞拉耶佛，聚集當地的演員演出了由她所

執導的《等待果陀》。其後她發表了散文〈在塞拉耶佛等待果陀〉一文，她是這麼寫的。

寫於40年前貝克特的戲劇作品。彷彿是為塞拉耶佛而寫，且似乎為寫的就是塞拉耶佛。《果陀》是孕育自歐洲的偉大戲劇作品，而塞拉耶佛市民本身就是歐洲文化的成員。（中略）文化，不論何處生成的嚴肅文化，都是人類尊嚴的一種表達──即使塞拉耶佛的人們自負於他們的勇敢與堅忍，或受到憤怒驅使，他們切身感到自己喪失了這種尊嚴。*37

《果陀》的演出（中略）對於戲劇的觀眾而言更具有其他意義。

桑塔格反擊「戰爭的原因是塞爾維亞人、克羅埃西亞人與身為回教徒的波士尼亞人之間古老的仇恨」是「侵略者的政治宣傳」。在這裡異族通婚稀鬆平常，在募集演員的時候，她寫道，「自然就跨種族混在一起」，演出者「相處融洽」。妨礙演出的不是民族問題，而是實質的現實問題。塞拉耶佛遭到封鎖，排練不得不在黑暗之中、僅僅靠著三、四根蠟燭與桑塔格所帶去的手電筒來進行。逃離狙擊來到劇場的演員們，除了因糧食不足而營養失調以外，還因應付日常所需的運水作業而疲憊不堪。心理上的壓力也非常大，在往返劇場途中必須防備遭狙擊，聽聞砲彈的炸裂聲響又不安於不知家人所居住的自宅是否遭受砲擊。即使如此排練仍然持續進行，約1個月後總算讓《果陀》登台演出。燈光僅有在舞台上所放置的12支蠟燭。桑塔格如此作結前述文章。

應該是該回演出最後一個場景──在8月18日星期三下午2點那場，在信使宣布果陀先生今天不會來但明天肯定會來之後，弗拉迪米爾們和埃斯特拉貢們陷入漫長而悲慘的沉默時，我的眼睛開始被淚水刺痛。弗利博爾（演員）也哭了。觀眾席鴉雀無聲。唯一可聞的聲音來劇院外面──聯合國裝甲運兵車轟隆輾過那條街，以及狙擊的炮火聲。*38

222

蘇珊·桑塔格

如同眾所周知，貝克特的原作中沒有可稱之為故事的情節。只是一直等待著一位名為「果陀」，而不知其人的內容。正因此作是戲劇史上首屈一指的名作，有不可盡數的版本詮釋，新的詮釋仍絡繹不絕地出現。世界級貝克特研究的泰斗高橋康也稱「至今仍能刺激產生並持續如黑洞一般吸納新的詮釋，證明時至今日還是傑作／話題作品」*39。高橋還針對《果陀》的本質，用了兩位主角的名字進行以下說明。

在《等待果陀》之中，沒有任何糾葛，因而也沒有任何解決。（中略）這只能說是必然的結局。論其原因，對於貝克特而言，沒有任何糾葛也沒有任何解決，戈戈所說的「無事發生」、「無事可做」乃是人類的命運，也是生存的原型，如同狄狄所言此一「本質不會改變」。*40

「無事可做」是人類的命運。這種普遍的主題，於桑塔格所主導的表演中，在戰爭這種異常情況下，透過不同的具體解釋、導演而產生了變奏。究竟在塞拉耶佛大家所等待的「果陀」是誰呢？是停戰的共識？或是NATO的空襲？是物資？戰地復興？還是精神援助？此處的解釋

雖然具有各式各樣的可能性，但重要的是，像桑塔格這樣的知識份子，為了身處災禍危難之中的人們，親赴災難的第一現場，以貝克特為媒介的表現行為。如同多木所言，《果陀》為了「反映出全球化後世界的各種危機狀況」而被搬演。反過來說，貝克特的宏大思想體系所包含、預見的「各種危機狀況」，自1989年以降，隨著巨人之死，如同潰堤般淹沒了這個世界。塞拉耶佛不過只是其中一個例子罷了。

在反烏托邦的世界

先前「天安門事件、柏林圍牆倒塌、波灣戰爭、蘇聯解體、香港主權移交……」列舉了1989年以來所發生的世界重大事件，但除了有特定日期的重大事件之外，還有各種複雜交融的因素所自然產生的現象，在不知不覺間銷蝕了我們多數的日常。像是伴隨人口成長而來的能源消耗增加、伴隨能源消耗增加而地球暖化、因地球暖化造成的天然災害增加，而因此受害難民出現、因爭奪資源而擴大內戰或戰爭、又因戰爭導致更多的難民的出現，伴隨難民與物資移動所導致的疫情（pandemic，世界流行性傳染病）；因網路普及造成的數位落差、金融工程的發展與經濟階層分化的擴大貧富不均所引發的階級之間與人種之間的衝突、對移民或其他民族的歧視與仇恨犯罪的惡化、操作仇恨的民粹政治家的煽動、隨著社群媒體（social media）的興起與普及，造成人與人之間的實體連結斷裂、恐怖攻擊頻繁發生、反智主義的抬頭、對地球暖化的否定……。所有的一切都複雜地交織在一起，所有交疊繁雜的因果關係讓問題更形複雜化。

對這些「各式各樣的危機狀況」做出反應，各領域的表現者召喚了貝克特。在此之前，雖然巨人貝克特也影響各種藝術表現，但具體而言在1989年以後「人類的命運」，特別是悲慘的命運與貝克特的思想體系重疊。藝術也不例外。

藝術領域方面，已在1950年代尾聲至1970年代間產生了堪稱「流行」的貝克特風潮。馬克思・恩斯特（1891年生）、賈斯珀・瓊斯（1930）、羅伯特・瑞曼（Robert Ryman，1930）等人在作品集中引用、刊登了貝克特的文章。風靡1960年代的低限主義與觀念藝術的藝術家們，不論本人承認與否，都被評論家判斷「受到貝克特影響」。索爾・勒維特（1928）、羅伯特・莫里斯（Robert Morris，1931）、伊娃・黑塞（1936）、羅伯特・史密森（Robert Smithson，1938）、理查・塞拉（1938）、布魯斯・瑙曼（1941）、丹尼爾・葛雷漢（1942）等藝術家，不論是已逝或仍在世，在今天都被視為各自領域的巨匠。極盡可能刪減元素的低限主義風格，與貝克特精心剪裁的文體有著共

通之處。事實上許多被歸類為觀念藝術的藝術家們，受貝克特思想影響。不過，此處所謂的思想幾乎都限於表現「荒謬」的生死觀、或是語言、意義與敘事上的關係等，具有普遍性與思辨性的部分。

但是，自1989年以後，出現了第二次貝克特風潮。克里斯蒂安・波坦斯基（1944年生）、約瑟夫・科蘇斯（1945）、威廉・肯特里奇（William Kentridge，1955）、珍妮特・卡迪夫（Janet Cardiff，1957）、雷蒙德・佩蒂朋（Raymond Pettibon，1957）、湯尼・奧斯勒（1957）、多麗絲・薩爾塞多（Doris Salcedo，1958）、艾默格林與德拉塞特（Elmgreen & Dragset，1961&1969）、烏戈・羅迪諾納（Ugo Rondinone，1964）、赫斯特（1965）、岡薩雷斯－弗爾斯泰（1965）、道格拉斯、鄧肯・坎貝爾（Duncan Campbell，1972）、傑拉德・伯恩（Gerard Byrne，1969）、史提夫・麥昆（Steve McQueen，同為1969）、陳佩之（1973）等，生於第二次世界大戰後的世代，陸續公開宣稱受到貝克特的影響，並且發表明顯受其影響的作品，又或是執導貝克特的戲劇作品（最後列出的陳佩之於2007年在前年受到卡崔娜颶風肆虐的紐奧良上演《果陀》）。這些幾乎都在反應貝克特式反烏托邦化

（也就是烏托邦的反義）的當代社會狀況。

各個藝術家與貝克特之間的關係雖然五花八門，但本書限於篇幅無法全數描述，那就從中挑一件作品加以介紹吧。以浸泡在福馬林中的動物屍體等的驚世手法，與作品交易價格極其高昂廣為人知，並且醜聞纏身的知名藝術家達米安・赫斯特，受到「銀幕上的貝克特（Beckett on Film）」專案（譯註：這個專案匯集當時最著名的導演、藝術家達米安・赫斯特，各自將19件貝克特漢名劇作製作成電影，2001年9月，完整19部電影在倫敦巴比肯藝術中心放映。）的委託所製作的《呼吸（Breath）》，全篇僅有25秒（劇本指定則為35秒），恐怕是史上最短的戲劇作品吧。在「散亂著種種繁雜垃圾的舞台」聽到「短暫的微弱叫喊聲」接著是呼吸的聲音，再以與最初「完全相同」的叫喊聲為結束（畫質很糟但在YouTube上可以看到這個作品）。[*41]

赫斯特幾乎沒有例外，是以死為主題進行創作的藝術家。這與貝克特的世界觀相容性很高。在這個作

品中，相當忠實地呈現貝克特的劇本，值得注意的是「散亂著種種繁雜垃圾」的樣態。色調上整體呈現白色，可以立刻看出這些「垃圾」全是現代的醫療器具。擔架、有輪子的推車、膿盆、水桶、針筒、藥瓶、螢幕、鍵盤與垃圾袋等，像是經過地震或爆炸後般散落一地。以叫喊聲與呼吸聲為背景，從黑暗之中漸入的影像慢慢迴旋，然後再漸逝於黑暗中⋯⋯。

雖然也會因此想像到生於孤單、死於孤獨的個人，但可能更會讓人聯想到戰場醫療、疫疾蔓延的治療等大型的災難困境吧。從散亂但乾淨到讓人覺得不舒服的器具，也會讓人想到正在進行不人道管理的封閉醫院。作品雖發表於2000年，但從現在這個時間點回頭看，似乎預言了其後在美國發生的多起同時恐怖攻擊，以及福島第一核能電廠事故等事件。

現在，也就是1989年以來，經過2001年的911與2011年的311至今天的時代，世界已徹底地去烏托邦化。雖然不是全部，為數不少的藝術家敏感地掌握，並以此創作，這應就不是引據藝術史或參照前人作品的狀況了。敲響反烏托邦化世界的警鐘，並與之抗衡，可說是當代藝術的當務之急吧。

但是，前一節的最後所提到的「今日的藝術家與過去大為不同」，指的不僅是這件事情。我想討論的問題是更加根源性的。與藝術並不熟的人們（或者是連熟悉藝術的人們也是如此）也許不知道，但藝術家的角色與行為，與從前有著決定性的變化。那麼當今，藝術家的角色與行為又當如何？

5 杜象「便器」的結果

對當代藝術而言，2017年是值得慶祝的一年。正好100年前，杜象以《噴泉（Fountain）》為題的作品，從根本顛覆了藝術的概念。2004年12月，在透納獎公布前夕所進行的問卷調查，由藝術家、策展人、畫廊商與評論家等500名英國藝術專家選出《噴泉》為「20世紀最具影響力的藝術作品」。證明對於今天的藝術而言，《噴泉》是最重要的作品，這是藝術界的共識。

這件得票率為64%，是名正言順的第1名。第2名是畢卡索《亞維農的少女》（42%）、第3名是安迪・沃荷的《瑪麗蓮雙聯畫》（29%）、第4名是畢卡索的《格爾尼卡》（19%），第5名則是馬諦斯的《紅色的畫室》（17%）。在赫斯特、霍克尼、艾敏等藝術家之中，投票給馬諦斯的連一個人都沒有。

據接受委託分析問卷結果的泰德畫廊前策展人賽門・威爾森（Simon Wilson）所述，「若是10年前的話，第1名應該會是畢卡索或馬諦斯吧。雖是令人震驚的結果，但我並不意外。對這個時代的藝術家而言，杜象就是一切。他們所思所想的藝術全是這類，近來透納獎所選出的作品也是如此」*42。

「再怎麼看，這都不可能是藝術作品」

若我們複習一下藝術史，《噴泉》是在1917年4月紐約的獨立藝術家協會所主辦的公開募集展的參展作品。協會是由反對保守的全美設計學院的團體所組成，只要繳交入會費1美元、年費5美元，任何人都可以不經審查而得到展出兩件作品的權利。但是這件作品，經協會的10位理事的投票結果，遭逢拒

杜象扮成另一個角色「羅絲‧瑟拉薇」（Rrose Sélavy）

絕展出的處境。因為雖然標榜是「雕塑」，卻只是加了「R. MUTT」簽名的瓷製男性小便斗。根據卡爾文‧湯姆金斯（Calvin Tomkins）所著的大部頭傳記《馬塞爾‧杜象》（日文版由木下哲夫翻譯）的內容，理事長向媒體發表的聲明稱「再怎麼看，這都不可能是藝術作品」。

所謂的 R. MUTT 是捏造的假名，實際上小便斗是杜象與兩位友人在展覽會開幕前一週，到 J. L. MOTT 鐵工坊的展示間買來的。杜象將小便斗帶回自己的工作室，並參考當時極受歡迎的報紙專欄漫畫《馬特與傑夫》，寫上假的簽名與製作年份數字「1917」。無法與今天的自由風氣相比，這類下流哏（譯

註：日文「下ネタ」，特別指與性、排泄物相關的話題）在當時是嚴重的禁忌，更別說便器／小便斗等字眼「甚至連一般家庭會看的報紙都不會出現這個名詞」（同傳記）。說到藝術就只有繪畫與雕刻，連攝影都好不容易才漸漸被認定的時代，不難想像許多的董事們感到困惑、不，是覺得不愉快。

而且，一起去買小便斗的三個人都是協會的理事。換言之，這是謀劃周到的陰謀與玩笑。與其說是要測試協會的無審查方針，更像是挑釁與嘲笑協會主流派，而將此一計畫付諸實現。湯姆金斯推測，針對主流派這一夥人，杜象一眾是「不滿那種嚴肅陳腐的態度吧」。總之，不管這樣的推測是否接近事實，計畫漂亮地成功了。理事會投票表決後，杜象與朋友旋即辭去了理事職務。次月，他們在自己所發行的小冊子上，刊登了由攝影家史蒂格利茨（Alfred Stieglitz）拍攝的《噴泉》的照片與以《理查‧馬特事件（The Richard Mutt Case）》為題的未署名文章。醜聞已成定局。

其後，當代藝術變得「無奇不有」。除了繪畫、雕刻與攝影之外，在今天還有錄像、聲響（sound）、

裝置、表演等，所有的事物都可以被視為藝術。作品的素材或主題等，已擴大到當時也無可比擬的程度。杜象一方面讓藝術極度自由又有趣，但也產生出毫無道理難以理解且自我中心的東西，就這一點而言他算是功過參半吧，但玉石價值混淆的源頭無疑就是《噴泉》這個作品。雖說如此，但當然並非

1917年以後立刻成為今日這樣的狀況。

杜象研究專家平芳幸浩，於2016年7月發行了嘔心瀝血之作《馬塞爾‧杜象與美國》。曾於2004年大阪的國立國際美術館策展（隨後至橫濱美術館巡迴展出）之「馬塞爾‧杜象與20世紀藝術」展的圖錄中作此記述，「杜象是在1950年代後半被『發現』的，至少1970年代前半以前，杜象的接受程度是搖搖欲墜的」*43。杜象現在雖然被視為「當代藝術之父」，但實際上其評價的奠定不過是數十年前的事。而且，根據平芳的說法「實際上，對於杜象的接受與詮釋方式各有不同」*44。就像「父親」

膝下雖有許多子孫，但每個人心中的父親背像卻有著微妙的差異。

生於1887年的杜象，近40歲後便未曾發表作品，成了被遺忘的存在。2012年，傳記作者湯姆金斯公開了一段有趣的插曲。在1965年左右，Time-Life出版社找上湯姆金斯，徵詢關於在藝術家傳記系列中加入杜象一事的意見。這個系列第1卷是達文西、第2卷是米開朗基羅、第3卷是德拉克洛瓦、第4卷則打算安排杜象……這樣的陣容還真讓人吃驚無語啊，湯姆金斯這麼想。

最初討論的時候，提出了有哪些圖片可能收錄在書中的問題。湯姆金斯回答道，「現在還不知道，但週五將與杜象碰面，屆時問問他」，場面瞬間凍住了。湯姆金斯這一刻領悟

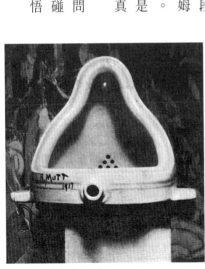

杜象《噴泉》（1917）

到……原來Time-Life的每個人都以為杜象已經作古了！*45

現成物（Ready-made）所帶來的劇烈變化

當時的杜象就是這樣的存在（或非存在？）。話說，被「發現」後產生了莫大的影響。若說起「下流眼」，曼佐尼（Piero Manzoni）在1961年發表了將自己的糞便裝進90個罐頭中的《藝術家之糞（Artist's Shit）》一作。安迪·沃荷在1960年代初期與70年代末，製作了放置在路上被行人弄髒的「小便繪畫」、以及讓年輕員工或認識的人在塗了銅漆的畫布上便溺的「氧化繪畫」（Oxidation Paintings）系列。

安德里斯·塞拉諾（Andres Serrano）在1987年，拍攝被釘在十字架上的耶穌塑像浸泡自己尿中的作品，命名為《尿浸基督（Piss Christ）》。其後也在個展中展示自己的大便照片。崔西·艾敏（Tracey Emin）在1998年發表自己在床上過了幾天後，床上散亂著伏特加空瓶、菸蒂、保險套、沾有經血痕跡的束膝燈籠褲等的作品《我的床（My Bed）》。入圍透納獎之後，這件作品於2014年7月在佳士得倫敦的拍賣中，以254萬6500英鎊的價格成交。

還有許多可以列舉出來的例子，會田誠在1998年創作了繪畫作品《太空糞便（Space Shit）》、2003年則製作了立體作品《繩文式怪獸糞便（じょうもんしき　かいじゅうの　うんこ）》。平川典俊在2004年弗列茲藝術博覽會（Frieze Art Fair）中，每天讓一位年輕女子將自己的排泄物放在地板上拍攝，同時展示其肛門特寫照片（保險起見附加說明，據稱事前已讓這些女子進行特殊的飲食療法，因此排泄物幾乎不會產生味道，解決了衛生方面的問題）。許漢威（Terence Koh）在2007年巴塞爾藝博會，展出包含自己的糞便等物品鍍金組成的裝置作品，最終以50萬元美金售出。莫瑞吉奧·卡特蘭於2016年，將題名為《美國（America）》的18K金馬桶設置在古根漢美術館的廁所內，讓參觀者實際使用過後，該美術館又

提議要將該件作品出借給川普總統而蔚為話題。從硬體到軟體……這種惡趣味玩笑就不再說了，但從便器所衍生的與人類生理現象相關的作品除了上述之外，仍多不勝數。在當代藝術的領域中，目前怪誕的、與性相關的、糞便學（scatology）甚至暴力的作品已變得理所當然（杜象本人創作過「精液繪畫」一事，在其死後為人所知，實品則由富山縣美術館所收藏）。

解禁作為作品主題或素材的下流眼固然也很重要，但《噴泉》的醜聞還有另外一個重要的意義，即對於「現成物」（ready-made）的認知，還有伴隨此認知而來的藝術家的角色劇烈變化。再重複一次，今天的藝術家與過去的藝術家大為不同，這是由杜象的現成物作品《噴泉》為代表所帶來的變化。

所謂的現成物，是指使用大量生產的既成品所製作出來的作品。根據杜象本人的記述，想到此一「絕佳的主意」是在1913年。最初的嘗試，是在廚房用的木製矮凳上，倒裝一個自行車車輪。但當時尚未有現成物的概念。「為了指稱這樣的表現形式」而使用「現成物」一詞，是1915年在他購買了一把剷雪用的鏟子，並將其命名為《斷臂之前（In Advance of the Broken Arm）》之時。此時，杜象強調既成品的選擇「並未受到審美愉悅所左右」。「此一選擇，出自於一種在視覺冷漠的反應，同時毫不存在好品味或壞品味……事實上是一種完全無感狀態下的反應」。[*46]

而最重要的是，現成物是由藝術家所選擇、命名後才得以成立的。先前提到未署名的文章〈理查・馬特事件〉，正因為沒有署名，故無法證明是杜象所寫。但是，其傳記作者湯姆金斯對此下了評判，「此文中描述的思路，很明顯顯出自杜象之手」。將重要的部分選粹如下。

馬特先生是否親手製作了噴泉根本不重要。他就是選擇了它。他選擇了日常生活物品，在其新標題與觀點之下，原有的功能意義根本不重要從而為此物件創造新的思考方式。[*47]

從生產到選擇

選擇、命名，呈現新思考方式。延伸此一劃時代的發想，美學家兼美術史家蒂埃里·德·迪弗（Thierry De Duve）記述道「在現成物前，除了觀眾被藝術家搶先一步外，藝術家與觀眾所處的立場是相同的。藝術家挑選已經完成的既成品，做出判斷，並將其命名為藝術。觀眾會再次判斷、再次命名。由於任誰都可以選擇現成物，因此任何可以學習、任何技術手段、任何對於規則或慣例的服從都是不必要的」[48]。藝術作品已不是極少數的天才所創造出來的，而是任誰都可以藉由選擇、判斷、命名而產出。例如我在百圓商店所販售的商品中，假如選擇了廁所衛生紙，判斷其為藝術、並將其命名為《噴泉之畔》的話，它就成了藝術作品。當然，觀眾對此將如何判斷就完全是另外一回事了。應該幾乎所有人，都會認為這只是愚蠢的笑話吧。

評論家葛羅伊斯亦肯定，「過去數十年間，藝術行為也歷經了重大的變化。（中略）藝術家從理想的藝術生產者，轉變為理想的藝術觀賞者」的思考方式[49]，

實際上，自杜象以來，至少自50─60年代的普普藝術以來開始，藝術家就逐漸減少藝術生產者的活動了，而是將自己視為社會不斷生產和大眾媒體無盡傳播的符號、圖像和人工製品的觀察者、解釋者和批評者。（中略）今日的先進藝術追求批判勝於一切，這為藝術家從製造者成為觀眾的角色轉變提供了清晰有力的證據。（中略）今天的藝術家已經不再生產任何東西，或至少那不是最重要的事，而是選擇、比較、分割、組合，將某些放入語境（context）中，並排除其他部分。換言之，今天的藝術家已經挪用了觀眾的批判性、分析性的凝視。[50]

今天的藝術家已經不製作了。即使使用繪畫或雕塑這樣的傳統媒材，當代藝術家所做的，仍是選擇。早

在1961年，杜象就有以下敘述。

為甚麼是「製作」？「製作」是甚麼？你總是在選擇藍色的量、紅色的量，總是在選擇。那麼，要做選擇的話，你可以使用顏料、你也可以使用現成物，不管是工業生產或甚至假他人之手，如果你願意並且使用的人。即使是一般繪畫，選擇仍是主要的核心。*51

要製作點什麼，那就選擇一管藍顏料、一管紅顏料，在調色盤上各擠一點；你總是在選擇塗上顏料的地方，這些總是在選擇。即使你是做選擇的人。可以使用畫布上選擇的人，但你也可以使用現成

再重複一次，杜象的現成物決定性地變革了其後（20世紀中葉以降）的藝術狀態。無論新達達主義、普普藝術、低限主義等，若無杜象劃時代的發想，應該無法發展吧。不過，受到杜象影響最大的是觀念藝術，其思想同時根本性地改變了藝術環境。在藝術史上，則經常多與其他的運動或主義（ism）並列其中之一（one of them）。但是，今天的藝術，意即當代藝術，應該都是觀念藝術，實際上也確實如此。當代藝術，首先能夠被定義為觀念藝術。原因為何呢？

「杜象以後的所有藝術都是觀念性的」

在前一節中，受到貝克特影響的戰後出生的藝術家名單中，最前面列舉了約瑟夫・科蘇斯的名字。不過，科蘇斯生於1945年1月，嚴格來說是生於戰時，與其他的創作者立場大不相同。受到路德維希・維根斯坦（Ludwig Wittgenstein）的哲學以及杜象的發想之影響，不僅援用貝克特，也運用精神分析的創始者佛洛伊德，與寫作《沒有個性的人》的奧地利小說家羅伯特・穆齊爾（Robert Musil）的文字來創作品。他是一位不斷處理言語的指涉對象或意義生成等問題的藝術家。對貝克特的興趣，無疑是其言語主

約瑟夫・科蘇斯

觀上。其他生於戰後的藝術家，則是對應多木陽介所說的「各式各樣的危機狀況」來引用與應用貝克特，相較之下科蘇斯顯然是原理性、思辨性的。2010年，科蘇斯將貝克特的兩部作品交織發表了《Texts（Waiting for-）Nothing, Samuel Beckett, in Play》（譯註：兩部作品名稱分別為《Waiting for Godot［等待果陀］》與《Texts for Nothing［無文本］》），這也是一部既具原理性又具思辨性的作品。

科蘇斯在1965年20歲弱冠之年發表了《一把和三把椅子（One and Three Chairs）》。這個作品與杜象的《噴泉》、安迪・沃荷的《康寶濃湯罐》，可說同樣都是解說當代藝術的書籍中，必然會被列舉出來的作品吧。作品組成元素為一把真正的椅子、這把椅子的照片，以及將字典中「椅子」這個項目的放大影本。作品標題中的「一把」指的是真正的椅子？又或是三者組合而成一把椅子？字典的定義到底有多正確？從字典的定義真的可以讓人聯想到「真正」的椅子嗎……？當你開始思考這些事情的時候，就已經落入這個作品所提供的所謂「概念性思考的樂趣」的甜美陷阱中了。

椅子的概念是甚麼？將現實的事物概念化，究竟能多正確？在此提問中的「概念」與「概念化」（觀念），即「concept」與「conceptualization」，科蘇斯一躍成為觀念藝術的旗手。其實，這個名詞正式形成，稍晚於科蘇斯發表這個作品的時間。《觀念藝術（Conceptual Art）》一書的作者東尼・戈佛雷（Tony Godfrey）有以下敘述。

最先使用這個詞語（觀念藝術）並被廣泛接受的，是在1967年由藝術家索爾・勒維特發表於美術雜誌《Artforum》的文章〈觀念藝術的篇章（Paragraphs on Conceptual Art）〉。稱，「在觀念藝術中，想法或概念是藝術作品最重要的面向。當藝術家採取藝術觀念形式，這表示所有的計畫與

約瑟夫・科蘇斯《一把和三把椅子》（1965）

決策都已事先決定，執行僅是一種不痛不癢的敷衍行為。想法成為製造藝術的機器」。*52

科蘇斯自身在1969年所發表的文章〈哲學之後的藝術（Art After Philosophy）〉中，有以下敘述。

藉由單純的現成物，藝術將焦點由作品語言形式轉向它想要說甚麼。這意味著，藝術的本質由形態問題轉變為功能問題。這個變化——由「外觀」到「觀念」的變化——是「現代」藝術的肇始，也是觀念藝術的開始。（杜象之後的）所有藝術（其本質）都是觀念性的，因為藝術只是概念性的存在。*53

而且，在1990年代中期，這位昔日的「旗手」充滿自信如此說道。此時離《一把與三把椅子》的發表，已經幾乎經過了30年的時光。

藝術不僅僅是形式風格（style）。我所做的是嘗試解放被形式風格所禁錮的藝術。藝術是高價的裝飾？或是能否成為與哲學等各種知識領域媲美的真摯活動？我想提問的正是這一點。我想這個答案在過了30年後的今天，是很清楚的。*54

誠如所言。答案是很清楚的。現在的藝術不是生產，而是透過選擇、判斷與命名所成立的真摯的知性活動。正為此故，當代藝術是觀念的。雖然不幸地，儘管世界上有許多人如此看待藝術，但藝術已經不是高價的裝飾品了。

235

第六章

觀衆
──何謂主動的詮釋者？

1 觀賞者的變化

藝術家已經不再製作了。藝術也不再是高價的裝飾。在這樣的時代，觀賞者沒道理仍舊與從前相同。

那麼，觀賞者發生了什麼樣的變化呢？

在前一章中曾引用美學家兼藝術史家蒂埃里‧德‧迪弗，與評論家葛羅伊斯的敘述。此處再援引一次，「除了在現成物當前，藝術家搶先觀眾決定對象以外，藝術家與觀眾所處的立場是相同的」（德‧迪弗）。「藝術家從理想的藝術生產者，轉變為理想的藝術觀賞者」（葛羅伊斯）。

換言之，藝術家與觀賞者處於同樣的位置。不，這種說法，聽起來像是讓藝術家倒退了。實際上，應該說是觀眾向前進了。葛羅伊斯接著敘述。

若博伊斯的「人人都可以是藝術家」的呼籲，在他的時代聽起來像是召告烏托邦；我們必須面對如今每個人逐步被迫成為藝術家的事實。（中略）如今，批判性藝術選擇取代藝術生產，成為最重要的藝術工作，觀賞者只要開始選擇，便自動成為藝術家。[01]

並以「今天，觀賞者已無法再評判藝術家，因為只要開始進行批判、選擇、斷片化、重構組合，觀賞者與藝術家所行之事是相同的」[02]作為結論。我們這些觀賞者，如今與藝術家並無任何相異之處。

「創造無法僅靠藝術家完成」

238

自進入20世紀後半以來，在所有的文化藝術領域，皆強調受眾（觀者）的重要性。1962年，因寫作《玫瑰的名字》等小說而馳名的哲學家安伯托·艾可（Umberto Eco）在藝術論《開放的作品（Opera aperta）》中提到「作者提出應由觀眾來完成的作品」*03。雖然最初原意是以序列（serialism）音樂等現代音樂為主體所撰寫的文章，但整本書中亦論及詩的語言、視覺藝術，甚至是電視的實況轉播。

1967年，哲學家兼評論家羅蘭·巴特（Roland Barthes）發表了一篇題名為〈作者之死〉的短文，文章開頭分析了巴爾札克的中篇小說《薩拉金（Sarrasine）》*04。該文著名的一節提到「所謂文本，是源自成千上萬文化引用的織物」，直接讓人想起杜象的現成物觀。巴特稱這些「多元的書寫（écriture）」集中於「讀者，而非作者」這一點。順帶一提，評論家宮川淳在〈關於引用〉的這篇文章談到「他（引用者註：杜象）引用了便器」*05。

哲學家傅柯在1969年發表〈何謂作者〉的研究*06。文章一開頭便引用了薩謬爾·貝克特的一段文字「是誰在說話無關緊要。（What matter who's speaking, someone said, what matter who's speaking.）」這篇發表上的短篇演講中所提出的。其後杜象的妻子蒂尼（Teeny）提到「這個想法應該是之前就有的吧，我想他在腦袋中已經大致彙整過了」，證實丈夫毫不費功夫地就把草稿寫好了*07。講演開宗明義這樣開始，「讓我們思考藝術創造的兩極⋯一邊是藝術家，另一邊則是後來將成為後人（posterity）的觀看者」，並做出了以下結論。

總而言之，僅憑藝術家無法完成創作的行為。觀眾透過解讀與詮釋作品的內在特質，讓作品得以

問，讀者的相對重要性便被突顯出來了。

要提到創作者與鑑賞者，不能忘了杜象在1957年的說法。那是於休士頓所舉辦的美國藝術聯盟聚會上所提出的。（What matter who's speaking, someone said, what matter who's speaking.）「僅限於話語的場合」，並未直接提及讀者⋯；但透過「誰可以將其（引用者註：話語）據為己有」等提

接觸外在世界，從而對於創作的行為有所貢獻。當後世對於作品蓋棺論定、有時會使被遺忘的藝術家重獲生機。*08

積極的詮釋者

杜象或超級巨星哲學家們所談的意見想法是非常單純的。作品本身不是完成式。創作者創作之後，必須要由觀賞者加以鑑賞才行。這不僅限於藝術。因為所有的表現形式「被觀看（被閱讀、被聆聽、被體驗）後才有價值」，所以當然並不單純。哲學家洪席耶在2008年所付梓的《獲解放的觀眾（Le Spectateur émancipé）》一書中，以更進一步深入的形式來進行這樣的討論。

觀眾觀察、選擇、比較、詮釋。將自己以前看過在不同舞台的表演作品，或在其他場合見過的各種事物連結起來。用眼前的詩的元素，組成屬於自己的詩作。觀眾藉由自己的方式重塑演出內容（performance）來參加演出。（中略）觀眾同時是保持距離的觀眾外，也是眼前所見「景觀」（譯註：參考紀蔚然教授在《別預期爆炸——洪席耶論美學》一書，將spectacle翻譯成「景觀」，並括號說明「spectacle，即所見之物。於此，景觀指劇場裡呈現的聲色、畫面、意象、符號。」）的積極詮釋者。*09

從他所使用的詞彙如「舞台」、「演出」等也可看出，這是針對「劇場藝術」所寫成的考察論文。應該注意的是「參加」此一用詞。這個字眼比杜象所稱的「貢獻」更容易理解，而且在使用此詞之前已經具體寫出了參加的方法。但是此處所謂的「參加」，與所謂的參與式戲劇或參與式藝術並無直接的關係。不，洪席耶的討論，是分析、檢討、批判參與式藝術的絕佳理論架構，其中一個例子便是於2016

240

哲學家賈克‧洪席耶

年翻譯出版的克萊兒‧畢莎普《人造地獄：參與式藝術與觀看者政治學（Artificial Hells: participatory art and the politics of spectatorship）》一書（日文版由大森俊克翻譯。台灣版由典藏藝術家庭出版，2015），但前面的主張是更為原理與基礎的。其看法與見解，可適用在包含視覺藝術在內其他藝術領域。

話雖如此，乍看此一見解完全不會讓人認為是新的主張，反而讓人感覺是古典（傳統）、或是想稱之為普遍性真理一般，廣泛對藝術的認知方式。那麼，為何洪席耶要寫作這樣的文章呢？

那是因為，洪席耶是視「教育」與「智識平等」為重要主題的思想家，想要打破在過去視「藝術家（製造者）較觀賞者（受眾）優越」為理所當然的公式之故。

學生從教師身上，學到甚至教師本身也不知道的事物。他們之所以能學到這些，是受到教師的驅使去研究，並驗證此一研究。但是，學生學到的不是教師的知識。那是每個人以各自的方式翻譯既非來自於他們同屬特定集團，亦非來自於某種特定形式的互動，自己的感受，並將自己獨特的知性冒險連結起來，這是任誰都具備的能力。（中略）每個觀眾都已經是自己故事中的演員，每個演員、每個參與者，都是同一個故事的觀眾。*10

學生，亦即是觀眾，必須要藉由自己的能力解放自己才行。在《獲解放的觀眾》中最重要的便是「主動的詮釋者」一詞。光是被動觀看與聆聽是不夠的。觀眾必須要是主動的，藉此才能夠讓「製造者＞受眾」這樣的階層結構失去效力。

而且，洪席耶提到藝術家應該產出「翻譯新知性冒險的新慣用語彙」，宣示了藝術家與觀賞者雙方共同體的形成與解放。

它（引用者註：新慣用語彙）要求觀眾扮演主動詮釋者的角色，發展自己的「翻譯」，調整故事，進而將之變成自己的故事。一個獲解放的群體，是由敘事者與翻譯者所組成。*11

這真的是非常精彩的宣言。那麼，為了要成為「主動的詮釋者」，到底該怎麼做才好呢？

何為「感受」？

一打開當代藝術的入門書，寫著「只要打開心胸，用自己的感受來接觸作品即可」。這卻遭到硬派（?）專家的嚴厲惡評。不是「感受」吧，不學習藝術史是不行的，云云。

但是，我個人認為「用自己的感受」這是非常好的建議。在觀賞作品的時候，人類只能去感受，但問題在於「感受」到底是甚麼。嘈雜、安靜。明、暗。遠、近。大、小。方、圓。白、紅、黑。熱、冷、燙、涼、痛、甜、辣、苦、臭……。這些不論何者，都是因感覺器官所接受到的訊息或刺激而產生的「感受」，換言之即是立即的反射「知覺」。

接下來，也有痛快、好感、憂鬱、不舒服。美、醜、平凡、俗氣。可憐、引人莞爾的、厭惡、生氣。開心、奇怪、悲傷、寂寞。共感、反感……等等的「感受」。相對於立即的「知覺」，判斷、詮釋這些知覺對象對自己所代表的意義，是接續而來的情感「認知」。

但是這些知覺或認知，大抵都是自動或被動所產生的吧。很難認為其是「主動的」。到底，主動的知覺或認知是否存在呢？

242

此處，將引用數段杜象的名言。首先是在1954年，由評論家阿蘭·朱弗羅（Alain Jouffroy）所引導出來的發言。

自印象派形成以來，視覺的作品停駐在視網膜上。印象派、野獸派、立體派、抽象畫等等，都是視網膜繪畫。為了滿足色彩反應等物理因素，腦組織的反應被退到其次。（中略）超現實主義最大的長處，便是捨去了「在視網膜上的停頓」的視網膜滿足。[12]

接著，則是杜象在1955年與時任古根漢美術館館長一職的詹姆斯·約翰遜·斯威尼（James Johnson Sweeney）對談中的發言。

我認為，繪畫是表現手段而非目的。是表現手段之一，但不是人生終極的目的。色彩也是一樣的，那是在繪畫中表現手段之一，而非最終目的。換言之，繪畫並非只有視網膜或視覺的呈現。繪畫應該與我們的大腦知性灰質（gray matter）相關，而非純粹的視覺呈現。[13]

杜象更進一步針對「視網膜的繪畫」詳細說明，以下內容來自於1967年他與評論家皮埃爾·卡班內（Pierre Cabanne）對談。

自庫爾貝以來，人們都認為繪畫是訴諸視網膜的。這是每個人都會犯的錯誤。視網膜是瞬間的！從前，繪畫還有其他的功能：可能是宗教的、哲學的，或是道德上的。即使我有機會採取反視網膜的立場，可惜也沒能帶來太大的改變。我們這個世紀完全都是視網膜的，除了超現實主義者，他們嘗試要脫離此種狀況之外，然而，他們也沒有走得太遠！[14]

文中提及的庫爾貝，就是前文略有提及的「寫實主義巨匠」畫家古斯塔夫・庫爾貝。他在19世紀的法國，對抗當時由學院派所把持的保守畫壇，因畫了以鄉間庶民葬禮為主題的《奧南的葬禮 (A Burial at Ornans)》並稱之為歷史畫，或是以寓意畫為名，描寫自己被知己聚集環繞的工作室場景《畫室：概括了我七年藝術和道德生活的真實寓喻 (The Painter's Studio: a real allegory summing up seven years of my artistic and moral life)》等作品而惹人非議。還有一件描繪雙腿大開的女性下半身，露出烏黑的陰毛與女性性器官特寫的驚世之作《世界的起源 (The Origin of the World)》，當然此幅作品在當時並不為人所知，在歷經各式各樣的擁有者之後，這幅作品在1955年來到精神分析學者雅各・拉岡之手。拉岡死後，其後代為充抵遺產稅，而將這幅作品轉讓給了奧賽美術館。雖然時而公開展示，但每次展出便會出現暴露身體敏感部位的表演者等等，引發騷動。

杜象並未著眼於庫爾貝的聳動繪畫題材，而是其寫實描寫，並稱之為「視網膜的繪畫」。1954年發言時雖稱「自印象派形成以來」，而13年後則回溯歷史稱「自庫爾貝以來」，也許是因為認為有比「印象派、野獸派、立體派、抽象繪畫」更清楚的例子吧。

批駁「視網膜」繪畫

因為杜象並非科學家，「視網膜」與「灰質（腦）」二詞應該被視為是比喻吧。時至今日，解剖學家

古斯塔夫・庫爾貝《世界的起源》（1866）

244

與神經學者否定了視網膜與腦這樣二元論，即單純的功能分擔說。據神經生物學家西米爾‧澤基（Semir Zeki）所言，「視覺世界的影像『烙印』在視網膜上，之後再傳輸到『視覺皮質』，在該處『接收』資訊並加以解讀分析」，這是一種「完全錯誤的見解」[15]。

視網膜會聯絡腦內的初級視覺皮層，又或是簡稱為V1的大腦皮質的特定部分。眼睛的解剖學構造與照相機很接近，視網膜擔負著視覺信號的濾鏡功能。一開始被稱為「皮質視網膜」的V1，將由視網膜傳送過來的顏色、亮度、動態、形狀、景深等的視覺訊號，「如同中央郵局一樣」地分配到周圍各式各樣的視覺領域。不同的視覺處理系統同時開工，再長也會在80毫秒內在腦中組合成視覺影像。

「現在則是，視覺世界的影像烙印在視網膜後，被傳送到管理視覺的腦部其中一個被稱為V1的領域，於此處『看到』的動作得以成立，過去認為負責解釋的是其他的皮質領域，則轉變為腦子將映入眼中景象的相異屬性內容，在腦內各個不同領域進行處理的新概念」[16]。據澤基的說法，「大腦會在持續不斷傳送給大腦的各式持續變化的資訊中捕捉最為基本者，從連續的視覺形象中抽取出物體以及狀況的本質特徵」[17]。

神經內科醫師岩田誠，則有更為簡明的表現方式。

眼睛，光靠視網膜的運作，人類是無法「看見」的。不管是眼球也好、底片或視網膜也好，若腦沒有看到映照出外界的景象，便無法看見任何東西。能夠看見外界之物的映照出外界的景象，僅能是腦，而絕非是眼睛。視覺所接受到的資訊是與光相關的資訊的斷簡殘片，將這些碎片組織起來彙集成一個完整資訊的，是透過我們的腦部的運作。[18]

因此杜象所稱的視網膜繪畫，其實也是在腦內才開始成像的。所以稱視網膜與腦是比喻的表現方法。

因此對「純粹視覺性」繪畫唱反調的杜象，恐怕將腦內自動、被動反應的情緒判斷也納入「視網膜」式

的範疇而先行論罪。還是需要某種「主動的」事物吧？這當然指的是超越自動知覺和被動認知的、知性反應或行動吧。

但是，當代藝術領域自杜象以來，難解的作品不在少數。「沒有著力點」、「不知道該如何理解」、「無法判斷好壞優劣」等聲音不絕於耳。即使想主動地、知性地解釋作品，幾乎所有的觀賞者都不知道該從何著手吧。

這應該是因為關於鑑賞的作品，並沒有得到充分的知識或資訊吧。要能夠選擇、判斷、命名，又或者是批判、選擇分類、斷片化，加以重構組合，必須要對鑑賞對象有所了解。這就直接連結到本書序章中所揭櫫的問題，「當代藝術的價值是甚麼」？

藝術家的創作動機爲何？

最初應該思考的是創作的理由。藝術家爲什麼要創作？不須深思熟慮，也能夠簡單地加以推測，即因爲想要創作、因爲開心、因爲成就感。也許也存在著「想要成名」、「想要賺錢」、「想要被大家稱讚」等不純的動機（例如第五章所介紹的洗腦先生），但是一開始應該幾乎所有的藝術家都是如同孩子的遊戲一般，純粹因爲樂在其中而創作的吧。在自己腦部的獎賞系統中，得到單純的快感。

實際上，許多表現者都曾發表過類似的發言。例如彼得‧布魯克（劇場導演）曾說「戲劇就是遊戲」、川喜田半泥子（陶藝家）稱「藝術本來就是遊戲」，法蘭克‧蓋瑞（建築師）稱「所謂建築，就是在空間內的遊戲」，馬克斯‧雅各布（Max Jacob，詩人、畫家）提到「藝術是遊戲。把藝術變成義務的人真可憐！」、巴瑞辛尼可夫（Mikhail Baryshnikov，舞者）則說「所有藝術的本質，都是在給予快樂中感受快樂」等等。

另一方面，斷定當代藝術為藝術的最低限度條件為何？風靡1960年代的低限藝術的代表藝術家之一，也是知名論客的唐納德‧賈德在1966年所說廣為人知的名言，「只要有人說自己的作品是藝術，那就是藝術（If someone says it's art, it's art.）」*19。在現成物（ready-made）的時代，這是藝術最基本的定義。

話雖如此，但這個定義沒有任何幫助，即使它是正確的，也完全無法保證藝術的品質或價值。稀世策展人荷特留下了這樣的名言，「好的藝術不會提供答案，而是會拋出問題」。這段話給了我們提示。優秀的當代藝術家，會向觀賞者拋出問題。若是如此，就必須要探究自己所見的作品拋出了怎麼樣的問題。

但是，這對不慣於鑑賞藝術的人來說，可能並非易事。也許，有一種方法可以激發出問題。試著將藝術作品區分為數種類型吧。雖說是分類，但並非如繪畫、雕刻、錄像、裝置……等媒材上的分類。亦非普普藝術、低限藝術、關係藝術……等主義（流派）上的分類。因為「開心」而創作作品的藝術家，抱持著怎樣的欲望，又希望藉由何種方式滿足其欲求，以此為基礎假設推斷出數種動機。

我的想法是，動機能夠分為7種。反過來說，創作的動機就只有這7種。但是，在詳述這些動機之前，希望勻出一點篇幅來談論構成當代藝術的3要素。因為這3個要素與7個動機之間具有緊密不可分的關係。

2 當代藝術的3大要素

藝術家杉本博司曾在接受筆者探訪時有以下敘述。

在視覺上有某種強烈的存在，其中有多重思考元素，這就是當代因素的兩大要素。[20]

若用我的方式換句話說，會是「衝擊（impact）、概念（concept）、多層次（layer）是當代藝術的3大要素」。不是2大要素，而希望計入「某種視覺上的強烈存在」、「思考元素」與「多層次」3大要素。

「多層次」並不一定局限於思考元素，而是如同後文所述，希望將其當成理解作品的線索。此外，由於杉本博司是以攝影為主要媒介的藝術家，雖說是「視覺」，但在當代藝術中，亦有訴諸聲音、食物、氣味等視覺以外的表現類型，我想將「視覺」替換成「感覺上的衝擊」。也就是，強烈的感覺衝擊中，含有單數或多數個的智識概念，具備多層次結構引導觀眾進入概念，有了這些要素的藝術作品便是優秀的當代藝術。

杉本是自稱杜象主義者（duchampian）的藝術家。正因與藝術史相關的知識如此淵博，其作品包含日本藝術史在內，植基於前人作品者眾。2010年的瀨戶內國際藝術節中，在廢棄學校的庭院中並陳展示了《說話的鏟子》《世界的心情》《世界的選項》（譯註：這一系列的作品都用了日文的雙關語。在日語中，「說話」的發音和「鏟子」相似；《世界的心情》與《世界的起源》相似；《世界的選項》作品運用洗衣機做裝置，而「洗衣機」的發音與「選項」相似）等「冒牌現成物藝術」，讓觀者頓感輕鬆。因為要說明是甚麼樣的作品都讓人覺得像是笨蛋一樣，請各位讀者自行想像。杜象也是喜歡雙關語或文字遊戲的藝術家，100

杉本博司

衝擊、概念、多層次

年後繼承其衣缽的巨匠杉本博司，不僅創作的態度，連遊戲言語這一點上都不愧是杜象主義者。

這樣的杉本不引據藝術史這一點也蠻有趣的。如同之前所述，居於藝術圈的人們通常都很重視自己的作品在藝術史的脈絡中是如何被定位的，也就是「重視脈絡（context）」，但不觸及這一點，到底是覺得實在不重要？又或是因為太過理所當然而決定不需要再納為作品的構成元素？至今，包含杉本博司在內的主流藝術家，也就是歐美的藝術家，強烈意識到以杜象為分水嶺，其後的當代藝術史，以及其前的美術史，在自己的作品中進行引用、參照。近來，正確地說是自1989年以來，這樣的傾向似乎逐漸淡薄了。這是一件非常重要的事，希望在之後的章節加以考察檢視。

衝擊、概念、多層次，當然與藝術家抱持的創作動機直接連結在一起。前二者幾乎可以直接稱之為動機，其中特別是概念，依據藝術家、個別作品的不同，可以大致區分為數種。分別的動機將在下一章加以說明，現在先以杜象的《噴泉》為例具體說明何謂3大要素。

首先，衝擊。這指的是人們至今為止見所未見、聞所未聞、感所未感的衝擊。1954年所組成的前衛藝術團體「具體」，具體美術協會的創始者吉原治良曾以「不要模仿別人。創作至今沒有的東西。」來激勵並鼓舞年輕藝術家。

美術史、當代藝術史，是受到與吉原相同的哲學與欲望所驅動而往前推進的。許多的藝術家，創造出前所未見的圖像或影像、未曾聽過的聲音，以及未體驗過的感官刺激，企圖藉此留名於藝術史。所謂的美術史或藝術史，就是在由果

敢嘗試但失敗的大多數人屍體所堆積出來的曠野荒原中，有極少數的成功者產生突變生命體的一部殘酷的淘汰進化史。

至於《噴泉》的衝擊力，應該無須多說了吧。如同之前所提到的，在說到藝術只有繪畫與雕刻，攝影的藝術地位還未完全被認同的時代，主張既成品「是藝術」，而且居然還是小便斗。據平芳幸浩所述，「在展出之時，除了幾位共謀的友人之外，沒有人知道這是杜象幹的好事，現實中也幾乎不會看到小便斗。（中略）《噴泉》將杜象的反藝術態度與現成物思想公諸於世，而掀卷波瀾的故事，只是伴隨藝術家杜象的神主牌被豎立起來所形成的「神話」」*21，然而仍給第二次世界大戰後的藝術界帶來極大的衝擊。

論當代藝術史上的嶄新衝擊，確實無作品可出《噴泉》之右。

接著是概念。這指的是藝術家想要訴求的主張、思想或智識上的訊息，這應該很容易理解吧。就《噴泉》這件作品而言，當然是「打破藝術的既有觀念」，與嘲笑公開徵件展覽此一既有制度的場面話與真心話的「制度批判」。搭配小便斗這種視覺上的衝擊，開拓出藝術勢必前進的新道路。說到細節，加上「R. MUTT」此一簽名，應該也是在挪揄只要簽上名什麼都是藝術，大眾這種直覺、無反省的藝術家信仰的習慣。

再來是多層次。好的藝術作品在「打破既有觀念」的宏大概念中，鋪疊觸發多種解釋的動機、以及包含其他主題的小功夫。類似戲劇和小說中的子情節、音樂中的主題，也是多層次。英文「layer」是層、或是地層之意。智識、概念與感覺的要素，特別是前者，形成層次組成作品，與大主題交響共鳴，賦予作品深度。話說如此，但還是搞不太懂這是甚麼意思吧。

那麼，從多層次所帶來的效果反過來思考吧。藝術家在作品中鋪設的層次，讓觀賞者想像、想起、聯想各式各樣的事物，其結果有助於其理解作品整體的概念。如同杜象所言，創造的行為為無法僅憑藝術家完成。「觀賞者透過解讀與詮釋作品的內在特質，讓作品得以接觸外在世界，從而對於創造的行為有所

貢獻」。為此擔任輔助線功能的便是多層次。如何構築起多層次，便是見識藝術家功夫之所在，其巧拙將左右作品的品質。一般而言，好作品的層次多且深，意即豐富。豐富的多層次，豐富作品本身。

即使像《噴泉》這樣看起來簡單的作品，層次也不少。請暫時將目光從書頁上移開，數數看《噴泉》讓自己所想像、想起、聯想到的事物。顏色或形狀相似者、或是某些機能上的共通點、人或土地或事件、其他的藝術作品等等，什麼都可以。

《噴泉》的多層次與概念

現成物是大量生產的工業製品，因此不論贊成與否，《噴泉》讓人想起福特主義（福特公司在汽車的組裝工程中導入輸送帶，開始生產線製程，是在先於《噴泉》發表的1913年）。陶磁器的白色，應該會讓人聯想到現代消費者普遍的潔淨喜好吧。而「R. MUTT」的簽名，儘管源自小便斗的製造、販賣廠商「J. L. MOTT鐵工廠」，無疑會讓當時的人們想到受歡迎的漫畫《馬特與傑夫》。這所有的一切都暗示著「大眾的時代」。藝術已經不再是專屬於一小撮上流階級的東西了。

小便斗作為素材也很重要。以連這樣的東西都可以成為藝術來挑戰制度，同時批判將性與生理活動相關事物視為禁忌的社會共識。以館藏杜象作品知名的費城美術館的館員泰勒（Michael R. Taylor）寫道，「1910年代圍繞著同性戀次文化，因為當時男性的公共廁所，是眾所周知的男同志們碰面的地點」*22。

觸及當時不合法的同性戀次文化，也許促使執行委員會審查小便斗。他們或許以為這件作品男用的小便斗，至少是照顧半數人類的消費財。因為可能也會讓人聯想到其他形狀的便器吧。完整的便器可說不只服務半數人類，而是全體。排泄的生理現象正是「生存」的證據，從下半身聯想到性的欲望，這也是全人類所共通的「生存」的根本。杜象創作了眾多以性為主題、又或是指涉性的作品，《噴

《泉》也不例外。搞不好，是為了對抗他非難為「視網膜的」庫爾貝的《世界的起源》，又或是作為該作品的負像，才選擇了與下半身相關的便器也說不定。

從作品名稱也可以產生聯想。藝術評論家東野芳明提到，「那（引用者註：便器）暗示著排泄器官同為生殖器官的男性性領域，是《噴泉（fountain）》此一作品名稱與鋼筆（fountain pen）（penis，陰莖）的暗號文字遊戲，同時暗示了滿溢的精液，才帶出明確的意義」*23。杜象自身在《1914的盒子（The box of 1914）》中所寫的「On n'a que: pour femelle las pissotiere et on en vit」也饒富深意，翻譯過來是「人所僅有的，就是做為女性的公共尿池，人們以此維生」*24，但開頭的「on n'a que」與「人有陰莖」的「on a queue」，以及最後的「on en vit」與「想要那個」，發音相同。整個唸起來也可以是「我們都有那一根。想要公廁般的女人」的文字遊戲。真是不把人放在眼裡的藝術家啊。

杜象與千利休的共通點

100年後的我們看到《噴泉》，必然會想起將康寶濃湯罐頭作品化的安迪‧沃荷等，受到杜象所啟發的後世現成物藝術家吧。生於1928年的沃荷雖然不可能被當成一個概念納入1917年的作品中，但當代的我們自然會想起「康寶濃湯罐頭」，這是沒有問題的。不光是當代藝術，所有的藝術作品，都含有此種後設聯想的「誤解的自由」。

總之，比杜象早了300年以上在極東之地日本，有著抱持與其對現成物幾乎相同發想的藝術家。那就是將「擬物」（見立て）帶入茶湯世界的茶人們。創造並確立「侘茶」概念的村田珠光、武野紹鷗、千利休等人皆在用中國茶具，也就是在進口名牌貨的「炫耀寶物」場合的茶席，積極地引入日常生活用品。把用做水壺的瓢簞、漁夫用的魚簍當成花器使用。把汲取井水的吊桶、來自異國的甕或鉢當成盛水品。

252

瓶。相對於寶物，是靠著發想讓人驚嘆；對比特別是有評價利休為杜象先行者的趨勢。在茶湯中實現與實踐侘寂與茶禪一味概念的利休，我認為他是劃時代的藝術策展人。但是，其天才並不僅止於擬物的領域。

利休有段著名軼事，即「牽牛花茶會」（朝顏茶會）。當時牽牛花很稀奇珍貴，在利休自宅庭園盛開的牽牛花廣受好評。風聲也傳到了奉利休為茶頭的關白殿下豐臣秀吉耳裡，便立刻登門造訪，但是，庭園裡不見任何一朵花。正感到不可思議進入茶室之後，眼前的花瓶裡僅插著一朵牽牛花。其他的花，全都被利休給摘掉了。有人說這是堪與當代藝術中低限藝術並駕齊驅的美學意識（由赤瀨川原平擔任編劇、勅使河原宏導演電影的《利休》，就從這一幕開始。赤瀨川在電影完成後著述《千利休：無言的前衛》［台譯版由時報出版，2019］，是俯拾即是藝術家卓見的好書）。

其他的軼事則更為激烈。某次茶會中利休讓客人看只裝水、沒插花的花瓶。這是因為「花在你們的腦中，請自行想像吧」*25。杜象主張，不要光投眼睛所好，而是必須訴諸精神、智識與想像力，因而批判「視網膜繪畫」。同樣地，利休構想、創造的茶席的意趣，是在於以刺激客人的想像力為目的。當然利休也擁有名器，應該也會炫耀寶物，但凝聚了意趣的設宴布局，才是以茶湯待客的絕妙滋味，透過茶席主人與客人的想像力為媒介的互動，就是充滿智慧的機敏對話吧。

再畫蛇添足一下，installation在中文被稱為「裝置藝術」，在韓國則被稱為「設置美術」。日文寫作「室礼」的設宴布局，原本應該是「設置」吧。當代藝術的主流從繪畫、雕刻轉移至影像與裝置藝術，影像暫且不論，由此處可以看出茶湯與當代藝術共通點真是有意思。

「想像力 已死 想像吧」

介由想像力的互動。我認為這才是（原本）茶湯的真正面目，也是當代藝術的真正面目。茶湯與當代藝術固然相異，但在發想與手法上有相通之處。

在日本文化中，有如同太田道灌的山吹傳說「みのひとつだに なきぞかなしき」（山吹亦未結一果實，實在可悲。譯註：出自江戶時代故事集《常山紀談》，日本擅築城武將太田道灌之著名軼事。太田道灌因突遇大雨，為借蓑衣而進入一農家，農家女子未借蓑衣卻默默遞給他一朵山吹花。太田道灌觀大怒而歸。而後方知女子舉動典故來自兼明親王和歌。日文中「蓑衣」與「果實」同音，女子舉動表示家貧連一件可借的蓑衣都沒有。據說太田道灌因此事深感自身對於和歌造詣不足，因而發憤立志修習歌道），有著藉由物品或言語表示隱含意圖（然後再加以讀取），運用遊戲般的技法。也像在和歌學中的本歌取（譯註：將有名的古和歌，即「本歌」中的一句或兩句，貫穿到自己的作品中的技法）。若用當代藝術用語表述則是如「挪用（appropriation）」一般的引用或改作。在茶道中也喜歡這類遊戲般的手法，若客人無法讀取組合這卷掛軸與這朵花、又或是這盞茶碗與這個水瓶的茶席主人的意圖，就會被認為是不解風情。哲學家谷川徹三（譯註：詩人谷川俊太郎之父）有以下見解。

若由此觀點觀之，道具是具有協助導演兼主角的茶席主人的生命體的意義。茶席主人自己不開口，而是透過道具或道具的搭配組合來訴說。在這個場合中，當然客人也是共同演出者，若未立刻看出茶席主人的用意，並得體適當地加以回應，則演出是不會成功的。*26

茶席主人是「導演兼主角」，而客人則是「共同演出者」，這一點符合杜象和洪席耶的主張，但接下來谷川繼續說道，「此種回應不形諸語言亦無妨。應該也有客人深有所感，而茶席主人在無言無聲之中又感受到這一點的狀況吧。這樣，也能成為更滲入人心之茶吧」。接著，作為例子，谷川記述了自己所體驗的原三溪的茶會。三溪原富太郎是歿於二次大戰前的大企業家。以做為藝術家的贊助者，以及在橫濱建立了將古建築移建而成的三溪園而知名，是與益田鈍翁、松永耳庵並稱「現代三茶人」的人物。

254

早上 5 點，是最宜於三溪園月華殿賞蓮的時候。提供的是鋪著蓮葉與花瓣的碗中，裝著淋上蓮子湯的白飯「淨土飯」。凹間壁龕掛的是斷谿妙用墨跡（南宋時代作品）「明朝雲向他山看／應倚欄干悵望君」。進入茶室次間，則擺設了寫有「面影」銘文的琵琶……。

其實茶席主人三溪，大約在一週前失去了長子善一郎。谷川是亡者的友人，其他友人《古寺巡禮》與《風土》等書的作者兼哲學家和辻哲郎也同行（譯註：善一郎在《古寺巡禮》一書中以 Z 君的身分登場）。席間完全沒有直接提及這件事情，而是透過食物與茶席的陳設娓娓道來。

人與親近的友人，也進行了同樣的茶會。古今中外皆留下了以死為主題的名作。在表現這個主題之際，也有如同字面意思描寫屍體或骸骨，另一方面，間接暗示的作品亦不在少數。以追悼故人為目的的三溪「淨土飯茶會」，也可被視為是以非直接的象徵方式呈現死亡的藝術表現。

靈長類學屈指的代表學者松澤哲郎明示，除了人類以外的所有動物），都只活於當下並不會抱持「絕望」的概念*27。原三溪透過茶席加以主題化、當代藝術熱衷引以為主題的是想像力*28。就這一層意義而言，應該可以說茶湯也好、當代藝術也好，都是極其反映人類特質的活動。松澤又斷言，區分人類與其他動物的是想像力」，是非常特出的人類命題。

「勿忘終有一死（Memento mori）」，對於當代藝術產生了莫大影響的貝克特，留下了「想像力 已死 想像吧」的文字。我認為附帶一提，這是藝術家與觀賞者都該十分注意的至理名言。藝術作品，都應該要是想像力的良好觸媒才是。

「美術」與「藝術」的不同

此外，細心的讀者也許已經注意到了。我並未使用慣常的「當代美術」一詞，本書提及當代藝術時，

皆以「當代ＡＲＴ」（譯註：原文是「現代アート」，アート是來自外來語Art）稱之。在這件事情上只能使用片假名來處理。因為我認為「美術」這個語詞並不適用當代的作品。

因為當代藝術的作品是從小便斗開始的。如同前述，既有以排泄物為主題或素材的作品，近年甚至有將動物的屍骸加以作品化者。還有僅僅對觀者下指示「請如何如何～」的「指示藝術（instruction art）」，也有在某個場所集合眾人煮咖哩飯的「關係藝術（relation art）」。

雖然對便器製造商與浴廁設計師的各位很不好意思，但對便器感到「美」的人應該沒有那麼多吧。對排泄行為或排泄物的狂熱粉絲也非常抱歉，但這樣的人在一般社會中應該也不是多數派吧。另外，只有指示沒有實體的「作品」，可能有相當多人會以為像是被騙了一樣吧。跟大家一起吃咖哩飯雖然很開心，但這與觀賞《蒙娜麗莎》或是《大衛像》是非常不一樣的「鑑賞」體驗。

簡要而言，當代藝術已經不再以「美」為目標了。因此，雖然現代以前的ＡＲＴ可以譯為「美術」，但將「contemporary art」譯為「當代美術」並未符合實情。在日本，「美術」一詞的概念與實體，在開國（譯註：結束鎖國海禁）之前並不存在。那是於明治五年（1872），派赴維也納萬國博覽會的文官從德文「Kunstgewerbe（美術工藝）」一詞翻譯過來的加工語，這一點明載於北澤憲昭所著《眼的神殿—「美術」接納史筆記》等書中。順帶一提，日本的官方製造翻譯語「美術」一詞，也逆向輸出到近代化（西洋化）較遲的中國與韓國。與裝置（installation）或策展人（curator）等詞不同（譯註：這兩個詞語在日文中皆以片假名外來語方式表示），在東亞的漢字文化圈同樣將「美術」作為「ＡＲＴ」的譯語。但是在中文一般不稱「現代美術」，而是翻譯為「當代藝術」。

令人反感的素材也好、抽象的「指示」也好，遠離既有作品樣態的咖哩趴也好，所有的一切都刺激著知性（以及感性）。雖然現代以前的藝術中也隱含著故事、教訓或是預言等各式各樣的資訊，但內化於非視網膜的當代藝術中，需要靠觀者的想像力加以讀取的智識資訊的種類與數量，與過去的作品比較相差

了一個位數。不是「當代美術」，而是應該稱之為「當代知術」吧。雖然其中也有只會讓人認為是魔術或騙術的劣作。

總之，衝擊、概念與多層次是當代藝術的３大要素。而觀者馳騁想像力對作品進行主動詮釋。以此為前提，希望依序介紹說明藝術家所抱持的７種創作動機。最初所列舉出來的，幾乎都是與衝擊重疊的動機。那麼從驅動美術與藝術進化的藝術家，以及鑑賞者的欲望中，可以產生怎麼樣的衝擊呢？

第七章

當代藝術的動機

1 對新視覺・感官的追求

當代藝術的創作者所抱持的創作動機，可以大致分類為7種。言明在先，這當然只是一個簡明公式化分類，實際上多數的作品，都同時混合多種動機。若以披薩來比喻，就像有7種不同的餡料，可以選擇放一種或全部都放。若以音樂來打比方，從獨奏到七重奏，由1種樂器到7種樂器可以形成的各種排列組合，並且演奏者的出場（分配）份量不同。在了解上述前提後，開始進行說明吧。

首先是「新視覺・感官的追求」。追求感官上的衝擊。不僅是當代藝術，大部分的藝術史都因此發展的。達文西《最後的晚餐》的完美構圖；米開朗基羅《西斯汀禮拜堂穹頂圖》的壓倒性大畫面；卡拉瓦喬的光與闇；維梅爾的超級寫實主義……。印象派的誕生也是；塞尚從散點透視來描繪蘋果；畢卡索與喬治・布拉克（Georges Braque）組成立體派；杜象將小便斗作品化。毫無疑問地，首先最重要的，他們想要用自己的手創造出「沒有別人做過的事」「現在或過去皆不存在之物」「給予觀眾衝擊」的強烈欲望。雖然也有將傳統的保存與繼承視為最重要的領域，但在文學、音樂、電影、戲劇、舞蹈、建築與設計等等與其他眾多的表現領域，應該相當程度上都是相同的吧。未來主義與達達主義等標榜「反藝術」（結果，立刻被「藝術」所吸納）的運動也好，在否定既有的藝術這一點上，都是「至今為止從未存在的東西」，可以說是在追求新視覺、感官。

進入20世紀以來，不光是立體派或《噴泉》，從未見過的作品也相繼登場。馬諦斯的鮮豔濃烈色彩；卡濟米爾・馬列維奇（Kazimir Malevich）的全黑畫面；康丁斯基讓人感受到音樂的抽象畫；畢卡索、布拉克與立體派繪畫同時開始的拼貼藝術；僅由紅、藍、黃三個顏色所構成的蒙德里安的抽象畫；彷彿描繪

夢中世界的雷內・馬格利特與達利的「超現實主義」繪畫；被當成工業製品課加關稅的康斯坦丁・布朗庫西（Constantin Brancusi）的抽象雕刻；波洛克運用滴畫等手法的滿幅畫（all-over painting）；路西歐・封塔納割裂的畫布；伊夫・克萊因（Yves Klein）塗上藍色顏料進行「人拓」（而非魚拓）；莫里茲・柯尼利斯・艾雪（Maurits Cornelis Escher）的不可能圖形（Unmögliche Figur）；唐納德・賈德如工業製品般的立方體；以及歐登伯格將口紅、洗衣夾、盛著櫻桃的湯匙等物品巨大化的戶外雕刻等等。若要全都列舉出來，可會沒完沒了。

追求非日常的刺激

即使在當代，「追求」的速度也沒有減緩的跡象。像是跟隨在歐登伯格之後發動攻勢的，有創造出如同進擊的巨人般的巨大超現實（hyperreal）人體的藝術家朗・穆克（Ron Mueck）；也有以擁有多個乳房的氣球雕刻「Skywhale」等動物與人類混種作品知名的派翠西亞・匹斯尼尼（Patricia Piccinini）；傑夫・昆斯則在金屬或是鐵製骨架中植入花朵、量產以小狗等形體放大數十倍的立體作品；相反地，也有如須田悅弘或咸進（Ham Jin）等製作極端小型作品的藝術家。須田在京都法然院舉辦個展時，因為很難找到配置在庭院中的花、葉、或樹枝等小雕刻，許多觀眾都陷入「威利在哪裡！」的狀態。

理查・漢密爾頓（Richard Hamilton）用雜誌與廣告的彩色畫面拼貼；安迪・沃荷以瑪莉蓮夢露、貓王等文化潮流偶像肖像製作絲網印刷版畫；李奇登斯坦，把漫畫的一格放大到看得見印刷網點後重新繪製；中原浩大把模型玩具（figure）藝術作品化，用樂高作成雕塑；奧羅斯科將雪鐵龍DS縱切成3等份，拿掉中間三分之一改造成超流線型的車子。

庫奈里斯將12匹活生生的馬放到白立方的畫廊中；赫斯特發表了把鯊魚與牛的屍骸泡在玻璃櫃中福馬

林裡的作品（母子兩頭牛，各自被對半縱切，可以看到內臟）；馬修・巴尼與當時的親密夥伴碧玉一起登上捕鯨船，兩人在影像作品中變身為鯨魚；麥克・凱利（Michael Kelley）在2007年明斯特雕刻計畫中，打造了牛、小馬、驢與山羊和樂相處的動物園；法國藝術家奧蘭（ORLAN）已經持續數十年，用自己的身體努力實踐「肉的藝術（Carnal Art）」，她藉由整形手術進行改造，不斷變化的身體，是她的載體同時也是作品本身。

羅伯特・史密森在美國猶他州大鹽湖建造長度1千5百英呎長，前端成渦漩狀的人工堤《螺旋堤（Spiral Jetty）》；高登・馬塔克—拉克（Gordon Matta-Clark）將廢棄的住宅或倉庫分割成兩半，又把牆壁挖出圓洞；瓦爾特・德・瑪利亞在美國新墨西哥州的荒野設置以格子狀排列的400支不銹鋼桅杆的作品《閃電場（Lightening Field）》；蔡國強「為了讓外星人看見」，執行延長萬里長城10公里的計畫；詹姆斯・特瑞爾（James Turrell）買下亞利桑那的死火山，進行可以稱之為冥想專用的人工天文台工程；奧拉弗・埃利亞松則讓4個人工瀑布出現在紐約東河。

維克多・瓦沙雷利（Victor Vasarely）與布里奇特・萊利（Bridget Riley）製作了以視錯覺等認知科學為基礎的平面作品；前述的特瑞爾，在建物天井穿透的開口周圍安裝照明，便可自在地改變這一片被切出來的天空顏色；埃利亞松如同前述在泰德現代美術館發表模擬太陽的作品；拉斐爾・洛薩諾—海默（Rafael Lozano-Hemmer）和池田亮司等藝術家，將強烈的雷射光柱向天空投射。

攝影在1920年代前後終於加入藝術的行列，並在60年代被廣泛運用，隨著硬體規格不斷進步，影像解析度也一路提升。安德烈亞斯・古爾斯基的作品就是影像的極限，加上運用數位技術的處理，實現了肉眼絕對無法看到的世界。雖然影片也是如此，但這部分被擁有鉅額預算的好萊塢打敗得體無完膚。所以朱利安・許納貝（Julian Schnabel）、雪潤・內夏特（Shirin Neshat）、村上隆、史提夫・麥昆（Steve McQueen）、洛瑞・席蒙絲（Laurie Simmons）等人趨向商業電影也非不可思議。

關於《噴泉》以來的「下流哏藝術」前已提及，但此處「對新視覺・感官的追求」無疑也是一個不可忽視的動機。赫爾曼・尼特西（Hermann Nitsch）塗以血液與內臟的演出，雖讓人聯想到以活生生供品祭祀的邪教，在為了讓觀者產生非日常感覺的意義上，也確實包含這種動機。附帶一提，常見的「玩笑」或「搞笑」，也會將我們帶離日常生活之外。因此讓人發笑的藝術也可說在追求新感覺。

當代音樂與當代藝術

未來派的路易吉・魯索洛（Luigi Russolo），為歷史上第一個創作噪音音樂，並發明了產生噪音的樂器「噪音機器（Intonarumori）」。杜象創作了一首稱為「音樂的誤植」的歌曲，正如標題所提示般基於偶然性的作品（據稱這影響了後世的約翰・凱吉）。未來派從語言中去除意義，提倡純粹由聲音所構成的「音響詩」，庫爾特・施威特斯（Kurt Schwitters）將其進一步發展作曲並演出「原始奏鳴曲（Ursonate）」。原生藝術（Art Brut）的擁護者杜布菲，為了從樂器引出新的音聲，與畫家阿斯格・約恩（Asger Jorn）共同提倡「原生音樂（Music Brut）」。受到未來派與施威特斯影響的尚・丁格利（Jean Tinguely），在紐約MoMA裡發出嘈雜奇怪的聲響。創作出會自毀、燃燒垃圾的「Kinetic Art（動態雕塑，另譯動力藝術）」，利用都市的廢棄物這些都是過去誰都沒有聽過的聲音與音樂。

在當代音樂的領域中，產生了無調音樂與序列（音列）主義、引用民族音樂，並導入了具象音樂（musique concrète）。以弓或手掌拍擊弦樂器的器身、把橡皮擦塞入鋼琴裡、以手肘而非手指彈奏鍵盤，最終凱吉寫出了在4分33秒完全沒有鋼琴演奏的鋼琴曲。在1970年代為了反抗數學式記號式的序列主義，而誕生了立足於聲音或聲響的頻譜樂派（spectral music）。約翰・凱吉或費爾德曼等人都與視覺藝術家或編舞家積極交流，產生了各式各樣的協作合創作品。激

浪派由喬治‧馬修納斯（George Maciunas）所主導、沃爾夫‧福斯特爾（Wolf Vostell）、博伊斯、白南準、夏洛特‧摩爾曼（Charlotte Moorman）、小野洋子、武滿徹、一柳慧、小杉武久、塩見允枝子、刀根康尚等藝術家參與，他們與凱吉等人皆有深交，相互影響的藝術家集團。

另一方面，爵士樂與搖滾樂也刺激了各自時代的藝術家。例如克里斯蒂安‧馬克雷（Christian Marclay）受到龐克搖滾、凱吉、以及具象音樂的影響[*01]，使用黑膠唱片機與唱片表演。馬克雷與阿爾托‧林賽（Arto Lindsay）、音速青春（Sonic Youth）、艾略特‧夏普（Elliott Sharp）、約翰‧佐恩（John Zorn）、卷上公一、大友良英皆有交流，很容易被認為是音樂背景出身，但他其實在日內瓦與波士頓上過藝術學校，並以交換留學生的身分在紐約的柯柏聯盟學院師事漢斯‧哈克，且景仰博伊斯與激浪派。其自身樂團的名稱為「甚至光棍們（Bachelors, Even）」。此一命名自不用說，是來自於杜象的名作《新娘甚至被光棍們扒光了衣服（The Bride Stripped Bare by Her Bachelors, Even）》（通稱為《大玻璃》）。

池田亮司的光與音

說到一邊統合視聽同時追求新感官的藝術家，池田亮司應可稱得上是現今的箇中翹楚吧。池田以作為CD製作人為契機，擔任藝術家團體Dumb Type的音樂工作，他的個人活動基於對「甚麼是聲音」的興趣持續進行音樂實驗，同時基於對「甚麼是光」的關心進行視覺實驗。累積各式各樣的數據，再重新建構，他堪稱近未來的作品多為高速播放的影像與聲音的衝擊性裝置。以下引述個展的圖錄中藝術家自己的說明。

在「聲音是甚麼」方面，會被還原成正弦波（sine wave）與脈衝（impulse）。而在「光是甚麼」方

264

池田亮司《test pattern [nº13]》

面（當然在物理上也有如同波浪一樣行動的光粒子），如果是作品的話，就會還原成像素（pixel）。同樣的，我一直在思考，若將這個世界靠一個原理濃縮再還原的話會是如何呢？*02

也就是說，除了「對新視覺・感官的追求」之外，創作還存在哲學性的動機，但光與聲音，以及因聲音所帶來的振動，如同轟炸機般襲擊了鑑賞者的眼、耳和肉體，這種體驗只能說是壓倒性的。圖錄中擔任這篇周詳採訪的提問人淺田彰，針對池田的「datamatics」有以下評論。

池田亮司的「datamatics」，是巨量資料流（Massive Data Flow）字面意義的表達，觀眾並不理解，只是被其洪流所震撼——然後因震撼而被一種崇高體驗所吸引。再次聲明，我對池田亮司在這個作品所採取的戰略並非全無批判。那無非是一記快速直球，觀眾沒有思考的餘地，僅能被其震懾吧。反過來說，如同崇高變成滑稽的法則那樣，一旦開始以說明解釋的眼光看待它，不就全然貌似是科幻電影嗎……。然而，這章無疑是一部敏銳地反映當代科技現實的極度真實的作品。然後，一旦停止思考而投身於眼花撩亂的影像與聲響的奔流中，那又帶我們進入壓倒性的狂喜之中。*03

池田是孤高的領頭羊，在舞台藝術、影像、廣告、空間設計、商業活動等眾多領域產生了追隨者，很明顯地，他的視覺和聲響不斷被盜用模仿。然而，在創作志向高度與完美主義方面，與低劣的山寨版可說有天壤之別。2016年，池田發表了完全不使用電子音的原音樂（acoustic）作品，2017年則

265

2 對媒介與知覺的探究

除了視聽覺以外，重視體驗的藝術家中還有巴西藝術家厄內斯托・尼圖（Ernesto Neto）。他在如同絲襪般彈性的素材中放入重物，使其從天花板垂吊而下，用柔軟的布製成巨大的軟墊懶骨頭，並其中放入香料，讓觀眾可以碰觸、坐臥，在迷宮般的裝置作品中行走。顏色或形狀固然都很有趣，但尤其是在刺激觀眾的觸覺與嗅覺這一點上，是史無前例的獨特作風。

除此之外，安東尼・米拉爾達（Antoni Miralda）和謝琳刺激味覺的食物藝術，或傑佛瑞・蕭（Jeffrey Shaw）、藤幡正樹等運用VR（虛擬實境）、AR（擴增實境）等技術的媒體藝術。說到與視覺相關，AI（人工智能）製作的繪畫近來也蔚為話題。食物藝術暫且按下不表，上述作品應該也是以「對新視覺・感官的追求」為動機所創作的。但是我確信，除了如同傑佛瑞・蕭與藤幡正樹這樣針對媒體進行嚴肅思考的藝術家以外，缺乏概念的媒體藝術將在不遠的將來滅亡。直到透過深層學習（deep learning）而能夠具有超越人類的概念之前（會有這麼一天嗎？），我對於AI所產出的作品也沒有興趣。

換言之，當代藝術的核心果然還是在概念。刺激五感的作品今後應該仍會不斷產生，若無感官的衝擊，作品的魅力就會遽減。不過，關乎「灰色物質」的作品是非常重要的。

媒介特異性（Medium-Specificity）

接下來，討論第二個動機「對媒介與知覺的探究」。雖然與「對新視覺・感官的追求」的動機重疊，

羅莎琳·克勞斯

但我認為這兩項應該分別加以思考。因為「追求」幾乎是根植於感覺的欲望，而「探究」雖與感覺相關，但完全是智識上的欲求。相對前者是給予觀者感覺上的衝擊為目的，後者的衝擊性則或有或無，無論如何，藝術家自問「要給觀眾觀看什麼（聽什麼、感覺什麼）」，並且問觀眾「觀看是甚麼（聽是甚麼、感覺是甚麼）」。這類提問必然會包含「何謂創作（何謂藝術）」，進一步「帶著知覺活著的人類是甚麼」這樣的問題。

自達文西以來，不，或許是自洞窟壁畫以來，徹底執行這類探究的，在現代有塞尚與克利。例如克利，在其主要著作《造形思考（Das bildnerische Denken）》中有饒富深意的記述，「藝術的本質並不是再現可見之物，而是讓它可見」[*04]。這並非只是空口白話，克利終生都透過美術與音樂的實踐來持續追問藝術的本質。

「（運）動是所有生長的根本」此處所謂的「medium（媒介，media為複數形）」，指的是繪畫（painting）、圖畫（drawing）、立體作品、攝影、影像、聲音等藝術表現的類型（genre）；在繪畫領域，原指油畫的乾性油等溶解顏料的調和油（溶媒）之類，但在論及當代藝術總體時，語意有所擴充。不過，在雕塑領域中，木材、石材、金屬與樹脂等素材也被統稱為媒介（材）。

對於塞尚與克利，以及其他許許多多的藝術家而言，「對媒介與知覺的探究」同時也是「對新視覺·感官的追求」。

評論家克萊門特·格林伯格指出，將媒介特異性，即將不同媒介各自固有的性質追求到極致才是非常重要的。前面提過，格林伯格認為繪畫最重要的是，「畫面本身是平面的，（中略）最終在實際的畫布表面此一現實物質的平面上，合而為一」，將繪畫的本質歸結為平面性，而這成為讚揚、擁護波洛克等人

268

的抽象表現主義的理論支柱。

其後，羅莎琳·克勞斯（Rosalind E. Krauss）發表「再造媒介（Reinventing Medium）」*05等文章，展開了「後媒介（post medium）」討論。她列舉出今日所謂的裝置藝術的先驅馬塞爾·布達埃爾（Marcel Broodthaers）、以及觀念藝術、低限藝術、錄像藝術為例，來批判格林伯格的立論。簡言之，克勞斯主張媒介的特異性，不應由畫布等物理本質性決定。而在今日，例如藝術家威廉·肯特里奇以古典的繪畫與當代的動畫為接點進行創作，藉由與商業且非藝術的各種媒體間的異種混淆，發明新型態的媒介。

以上是我自己粗略的摘要彙整，希望有興趣的各位讀者可以閱讀克勞斯的原文，或是評論家澤山遼所寫的〈何謂後媒介狀態（post-medium condition）〉*06等。不過，我想附帶提出的是，若是真正的藝術家，將另闢有別於理論家或評論家的蹊徑，又或是一邊參照其論述，一邊深思熟慮自己所進行表現行為的媒介的可能性與其極限，以此熟慮為基礎進行創作。

何謂「觀看」？

雖說有關聽覺、觸覺、嗅覺、味覺的藝術作品增加，現在佔絕大多數還是視覺藝術吧。有種說法是，我們由外界所獲取的資訊，近80%是來自於視覺。何謂「觀看」？視覺對藝術家而言，不，對所有的人類而言，在五感相關的問題中，也許是最大，也是永恆的問題吧。

高松次郎在1966至1967年間，發表將二維（平面）繪畫技法的透視法加以三維（立體）化的《遠近法》系列作品。他是在1960年代前半，與赤瀨川原平、中西夏之一起組成「高赤中（Hi-Red Center）」團體而

高松次郎《遠近法的椅子與桌子》（1966）

知名的藝術家。如眾所周知，這個團體名稱是將三個人姓氏的第一個字「高、赤、中」用英文直譯並列（High/Red/Center）而成。他們封鎖畫廊，把封鎖的行為與被封鎖的畫廊當成作品的「大環景（panorama）展」；從建物的上方投落各式各樣物品的「擲物事件（Dropping Event）」；以及穿上白衣戴上口罩清掃銀座道路的「首都圈清掃整理促進運動」等，不斷展開看起來激進且荒謬的活動，是與激浪派等互通共振的團體。

高松次郎的《遠近法的椅子與桌子》（1966），是將直線型設計的1張木桌與4張椅子放在同樣木製的台座上的立體作品。寬度雖寬，卻像用方格紙或製圖紙上印刷線條般拉上了縱橫格線。桌子、椅子與台座的4個角看起來都是直角，放在縱橫格線上看起來也都呈現垂直。若從展示的正面看這件作品，縱向的格線，似乎會與平行的桌子、椅子與台座的直線，正確交集在後方的消失點。但事實不然，這不過是看起來如此，也就是配合透視法的視覺上技法，全都只是設計出來的。因此觀者只要稍微移動觀賞的地點，就會立刻發現直角、垂直等等都不存在，是近似幻視藝術（trick art）的幻覺。

藝術家本人對於創作此件作品的意圖有以下記述。

遠的東西看起來就小。這是在人類視覺中的三維原理（定律）。按此原理製出立體物品，投入現實的空間中，重新再看這件物體，人們會看到幾維的物體呢？*07

現當代藝術史家兼策展人光田由里，則有以下解說。

原理無法成為物。幾何學的「點」或「線」實際上是不存在之物。（中略）「透視法」本身也不是「物體」。沿著格線歪斜的椅子或桌子與其說是「立體的物體」，不如說更像是「虛像的立體化」，也就是看起來像立體化的繪畫。《遠近法》系列作品看起來如同把戲似的幻覺裝置，是因

270

高谷史郎《Topograph》（2013）

為高松將繪畫制度的手法（trick）取出制度之外運用的緣故。《遠近法》系列，將繪畫這樣的「既定法則」投影到現實空間中，進行分析與解體。*08

高松在〈世界擴大計畫草圖〉文中也提到「觀看人們的觀看，再觀察人們觀看事物的極限」。藝術家關心的並不僅限於視覺，而是觸及更大的範疇與層次。在本書後面還會再度提到高松。

掃描器（scanner）所看見的世界

某種程度沿襲高松的嘗試，採用新科技進一步發展的是藝術家高谷史郎。在《遠近法》系列間世經過大約半個世紀後，高谷發表了題為《Topograph》（2013—）與《Toposcan》（2014—）的兩個系列作品。前者是以線掃描相機（line-scan camera）所拍攝的靜物照片。系列中題名為《Topograph／La chambre Claire 3》的作品，畫面中有放著咖啡杯與明信片的一張桌子與兩張椅子，讓人想起高松的《遠近法的椅子與桌子》。但是，高谷的作品與高谷的作品，恰好給予觀眾相反的印象。

自不待言，這是非立體的平面作品，高谷作品中的桌子的寬度兩端相同。靠近畫面前方與遠方的兩個咖啡杯的寬度也是完全一樣。若按照透視法，靠前者應該看起來大一點，靠後者則看起來小一點才對，但兩者相異之處僅有俯瞰的角度不同。前面的杯子是可以看見杯中咖啡的俯角，而後面的杯子則幾乎呈水平視角，結果前方的杯碟接近正圓形，而後方的杯碟則像是橫長的橢圓形。為什麼看起來是這樣？

這是因為是由線掃描相機所拍攝的緣故。此種相機的拍攝原理，與掃描機或影印機相同。用僅有1像素寬的線條垂直掃描拍攝對象，將掃描所得的細微影像聚集成一幅畫面。因此《Topograph》中並不存在透視法，因此讓人產生與高松的作品完全相反的印象也因此故。

《Toposcan》則是《Topograph》的動態版。透過相機緩慢水平運鏡掃描樂茶碗的表面、面向地中海的墓地、火星地表、以及漂流的浮游生物等的景色與風景，在螢幕中以1像素寬度的縱向線條呈現，然後慢慢地（以1像素為單位）逐漸增加。依據這個模式，縱向線條的堆積凝聚逐漸具體化景色或風景，但另一方面，縱向線條增加的方向，螢幕並不是沒有播映出任何畫面，映出的影像也是以1像素為單位橫向延伸，換言之以橫向直線一直延伸到螢幕的另一端。縱向線條所產生的畫面是我們所見慣了的依循透視法的景色或風景，而一根根的橫向線條則是由相機或螢幕分解機能所形成的單色色帶。是人類的眼睛絕對無法捕捉到的影像。

評論家清水穰針對《Topograph》，有以下的敘述。

這個作品的衝擊之處，並非不同透視的圖層拼貼，而在於它就是一張直接攝影的照片（straight photo）。線掃描相機就是這樣「看」著世界，本來就不存在透視法的概念！[09]

高谷的作為也提出了一種「新視覺·感官」。但，這並不是我們人類的，而是掃描器的視覺──知覺。

巨匠李希特想幹嘛？

在介紹阿爾弗雷多·賈爾的《May 1, 2011》作品之際，提到他參考的前人作品，舉出李希特的名字。

李希特被盛讚為當代最優秀畫家，他不負此稱號，至今仍不斷進行新嘗試。正因是當代最優秀的作品所以價格高昂，也許也有藏家滿足於其作品為「高價的裝飾品」，但重要的是畫家的創作意圖。

1932年，出生於東德的李希特，在柏林圍牆築起前的1961年搬到西德，自此以來，持續創作超過了1千件以上的作品。作品橫跨多元領域，初期從報紙、雜誌、家庭相簿中所擷取黑白照片，在畫布上描繪的「照片繪畫（photo-based painting）」。摹寫之後再以刷毛遍刷畫面，讓影像變得模糊為其特徵。

為什麼要特別摹寫照片？而又為什麼要模糊畫面呢？

《色票圖（color chart）》或《灰色繪畫（grey painting）》也讓觀眾感到困惑。前者是將工業製品當成顏色樣本的色票，隨機排列細心摹寫克狀的系列作品。後者，正如同其名，雖然筆觸多種多樣，但全是用灰色顏料塗繪的抽象畫系列作品。這麼做的原因何在？

李希特自1972年開始持續發表《地圖集（Atlas）》的系列作品。主要是將藝術家自己拍攝的數千張的快照（snap）作品化展示，拍攝對象各式各樣，包括人物、風景，從上空所捕捉到的都市、建築的模型等。也有報章雜誌的剪貼、刊載於百科全書中的偉人頭像照片等。李希特拍攝了百科全書的封面，並從其中選出48幅加以模寫。此外，拍攝這些繪畫作品後，以原始尺寸的照片加入系列作品中。繪畫所特有的筆觸感理所當然地消失了。他到底想要幹嘛？

《抽象畫（abstract painting）》系列也充滿謎團。在巨大畫面中以巨大畫筆塗上數種顏色的顏料。到這裡還沒有問題，但在顏料還未乾透的時候，用稱為squeegee的大刮板再將畫面抹平，或是再用小刮刀將一部份的顏料給剝除。而後再次塗上顏料，再將畫面抹平……重複這樣的過程。所完成的繪畫雖然重疊了多層顏料顯得色彩繽紛，但筆觸全失，大概也很難找到可稱之為形狀的形狀、或是可稱之為主題的主題。

李希特本人在1989年11月20日所記錄的筆記中，有以下的敘述。

假象（illusion）──更恰當的說法是表象、外表〔德〕Anschein, Schein），是我一生的主題。（中略）我們之所以能夠看見所有存在之物，是因為我們感知到外表所反映的光。除此之外都看不見。繪畫比其他任何藝術都能專注於光（當然攝影也包含在其中）。[10]

而在1990年5月30日的筆記中……。

我想現成物的發明似乎就是「現實」的發明。換言之，與描寫世界形象相對的現實才是唯一重要的事，這是決定性的發現。自此以後，所謂的繪畫不再是描繪現實，而是成為現實本身（創造自身的現實）。[11]

攝影出現之後繪畫的意義

此處重要的有3件事。表象─光〔德〕schein）是李希特的主題，李希特恐怕是杜象主義者，還有繪畫是現成物，李希特所思考的不是繪畫要表現什麼，而是繪畫本身。

這3點在李希特的筆記重複出現多次。「在我的繪畫中的中心問題是光」（1965）。「自杜象以來，所創作出來的也只有現成物。即使是自己親手做的也是」（1984）。照片問世以來，繪畫作為描寫現實的媒介的存在意義幾乎都喪失了，但李希特顯然認真思考繪畫作為當代藝術的可能性。而且，此起點不是塞尚，而是杜象。評論家班傑明・布克羅（Benjamin H. D. Buchloh）對李希特進行的採訪中問到「你很討厭賈斯柏・瓊斯所使用的複雜手法或技巧吧」，李希特斬釘截鐵的說，「沒錯。瓊斯緊抓著與塞尚連結的繪畫文化不放，我拒絕這種東西。我

畫照片，就和那種阻礙當代性性的繪畫（peinture）文化毫無共通之處」。在接受史東斯夫（Jonas Storsve）與漢斯・烏爾里希・奧布里斯特的訪問中，他雖對杜象有批判性的評論，但被奧布里斯特犀利地追問「杜象的名字總是陰魂不散哪」。[12]

翻譯李希特筆記與訪談的評論家清水穰則指出「對於李希特而言，杜象是礙眼的（前輩）競爭者。實際上，杜象的跡象在李希特的作品中隨處可見」。要列出這樣的「跡象」，清水提到「以現成物的照片為基礎創作油畫的照片繪畫，正是一種『現成物加工（readymade aidé）』。就李希特而言，所謂的『加工』便是『繪畫』。換言之是現成物的視網膜化」。[13]

清水更進一步針對「李希特藝術的一貫概念」，也就是李希特對到底甚麼是「對於媒介與知覺的探究」，進行了更清楚的說明。

概念應該可以作以下公式化：將任何事物的姿態（具象也好抽象也好）轉化為「表象（schein）」（中略）轉化為純粹的外觀，換言之也就是在如鏡的表面上停止影像。但要如何將任何影像轉換為鏡像？李希特的回答是天才般的單純，就爲它呈現出「鏡面」本身即可。它（鏡像）本身是不可見的，但會出現所有肉眼可見的基礎平面，換言之，即呈現出對於二維視覺表現而言的「零面」。[14]

1989年開始創作的《Oil on photograph》，正如其名，是在風景照片上塗上油彩，「零面是藉由拼接兩種異質的畫面而呈現出來的蒙太奇。《Oil on photograph》是一幅風景照片與顏料。透過在相紙的光亮表面運用蒙太奇手法拼接物質顏料，風景便從這兩種要素間轉化爲零面上的光了」。[15]

清水又說，「照片繪畫（photo painting）」系列的模糊畫面，就是讓觀者假想原應呈現清晰影像的平面，也就是零面；「抽象畫」系列中，多層重疊的異質色塊間的彼此衝突，結果產生出零面；「色票」

系列是「最稀疏的」而「灰色繪畫」系列是「最稠密的『抽象畫』」等等。若是如此，《地圖集（Atlas）》的照片→繪畫→照片此一製作程序[又代表何種意圖，是很容易想像的。

李希特深刻思考攝影出現以後繪畫的意義，並動手實踐。先前列舉池田亮司「對於新視覺‧感官的追求」的例子，如同從他對於「何為音聲？」「何為光？」為出發點的疑問，可知其探究自己所處理的媒介，以及所受影響的感知也是勞心傷神。優秀的藝術家（不論是有志為之或就結果而言）會持續摸索帶給觀者感官衝擊的方法，並（確實意圖）致力於感知的真摯探究。關於作品中乘載訊息的媒介，則思考這些媒介所乘載的訊息、亦即概念，能夠如何為觀者所接受。

3 對體制的言及與異議

下一個動機則是「對體制的言及與異議」。所謂「體制」指的當然是藝術體制。因而與前兩節「對新視覺‧感官的追求」與「對於媒介與感知的探究」皆有相當大的重疊。「追求」是要求改革現狀，也就是提出「異議」。對於擺出一副不動如山姿態的體系質疑「這也算是藝術嗎」？要求改寫藝術的定義，又或是迫使擴大藝術的守備範圍，並加以認同。

就這個動機而言，在藝術史上最具衝擊性的作品，正是多次提及的杜象《噴泉》。杜象以降（正確說來，是自其意義被藝術界廣泛認定的20世紀後半以降），沒有任何一個當代藝術家可自外於這位巨人的影響，至今也仍未出現可以超越這位巨人者。《噴泉》固然也具有視覺上的衝擊力，但最重要的是這個作品散發出「藝術是如此自由」的強烈訊息。可說是在長年持續的藝術革命中，最初，也是最大的英雄吧。

「言及」則幾乎等於「參照」或「引用」之意，指稱的是作品中包含對前人作品的致敬或批判的行為。杜象以「L.H.O.O.Q」為題，在「蒙娜麗莎」的明信片上畫上了兩撇鬍子，添上了具有卑褻意思（「L.H.O.O.Q」以法文讀起來音似「Elle a chaud au cul」，幾乎與「她的屁股很辣」同音）以來，許多的當代藝術家偏執地引用各式各樣在美術史、藝術史上的名作。自藝術史上里程碑的1989年以降，藝術家們的態度也沒有改變。昆斯如此、赫斯特如此、村上隆如此、會田誠如此……。

不僅是藝術家，藝術界整體都全面性支持並歡迎這樣的態度。我也認為專業的藝術家或有志成為藝術家者貫徹這樣的態度是理所當然的，而且學習藝術史是一項義務。如同小說家或詩人必須學習文學史、

作曲家或演奏家必須學習音樂史、電影史、劇作家或劇場導演或演員必須學習戲劇史、建築家必須學習建築史一樣。問題在於，業餘的觀賞者到底應該對藝術史理解到什麼程度，這一點將在本書的最後加以討論。

炒麵與咖哩為甚麼是藝術？

「對於體制的異議」，不僅與藝術的守備範圍相關，也包含對體制本身的政治性提出疑義或告發。漢斯·哈克在ＭｏＭＡ或古根漢美術館所展示的作品，或希朵·史戴耶爾的《美術館是戰場嗎？》等，激烈抨擊了居於藝術界中心的美術館體制。都是在批評美術館被捲入美術館外的現實政治發展，或是背負現實政治壓力。

檢視藝術的守備範圍，同時又批判體制本身政治性的作品，可舉里克利·提拉瓦尼（Rirkrit Tiravanija）自1990年代初期以來所持續發表的一系列作品。其姓氏也翻譯作提拉瓦尼亞、或提拉瓦尼特的提拉瓦尼。如同前面所提到是生於布宜諾斯艾利斯的泰國藝術家。因父親是外交官，不僅在母國，還在許多國家居住的經驗。提拉瓦尼一舉成名的個展《泰式炒河粉（Pad Thai）》，是1990年在紐約的寶拉·艾倫畫廊（Paula Allen Gallery）的專案室（project room）所舉辦。提拉瓦尼把瓦斯爐與餐具等帶到畫廊，親自烹煮泰國式炒麵的pad thai並免費招待參觀者。專案室平常是作為畫廊辦公室之用的空間，而在主展間正同時舉辦其他著名藝術家的個展，因此據說還有參觀者誤以為這是外燴服務（而非藝術展覽）。兩年後的1992年，在同樣位於紐約的303畫廊舉辦以《無題

里克利·提拉瓦尼《無題（免費）》展示情況（2007）（紐約303畫廊）

《免費》》為題的個展。那時烹煮的不是炒麵，而是泰國咖哩。自此之後，在各地的畫廊或美術館進行同樣的「展示」，提供來客隨性而美味的親手烹製料理。

例如2007年重製當年303畫廊的展示《無題（免費）》之際，薩爾茲在雜誌《New York》登載了以〈炫耀性消費（Conspicious Consumption）〉為題的評論。*16回顧原版的展覽會寫道：「他是一個巫醫，按照字義來解釋藝術的原始功能，即滋養、治癒與心的交流。」翻譯為「交流」的原文是「communion」，若將第一個字母大寫，在天主教中是代表聖餐或領取聖體的用語。

尼可拉・布西歐主要著作《關係美學》中題名為〈1990年代的藝術〉一章中，率先介紹了提拉瓦尼參與1993年威尼斯雙年展的年輕注目藝術家單元「Aperto93」的作品。這是一件觀眾在中華速食泡麵中注入熱水自由食用的展示。布西歐在介紹時將其放在為數眾多作品章節的開頭，表示證明提拉瓦尼一系列作品被視為《關係美學》的代表作，或至少代表作之一。在描寫了作品的樣態之後，布西歐有以下記述。

這個作品仍環繞在所有定義的邊緣。這是雕塑嗎？這是裝置藝術？表演？社會行動主義（activism）的其中一例？過去數年間，這樣的作品大幅增加。在國際展會中，提供各式各樣服務的展示，向觀眾提議約定承諾小事的作品，或多或少都可看出具體社交性模式的增加。觀眾的「參與」被激浪派提議的偶發藝術或表演呈現理論化以來，成為了藝術實踐的恆常特徵。*17

克萊兒・畢莎普

沒有展示作品的展覽會

評論家畢莎普持續提到提拉瓦尼在303畫廊的《無題（免費）》與1993年所舉辦的群展《後台（backstage）》，辛辣地批判他（與關係美學）。

提拉瓦尼創作的弔詭在於強化一小群人的歡樂關係（此處指的是參展的藝術家們），因而和一般大眾的隔閡又更深了。[*18]

提拉瓦尼的微托邦，放棄為大眾文化帶來變化的想法，而將射程縮減至「到畫廊去的人們」這種相互認同的私密集團的歡愉。（中略）在這樣和樂舒適的狀況下，藝術不認為有需要為自我辯護，只是腐敗成補償性的（而且自賣自誇的）娛樂吧。[*19]

「提拉瓦尼的活動是針對藝術界內部的小圈圈，說好聽一點也不過是體制內批判」，反資產階級（Bourgeoisie）、反勢利、反藝術界，卻正中目標的批判。畢竟朋友夥伴聚集的派對不配稱之為藝術。對我自己而言，即使如此，關於提拉瓦尼的作品明確提出了「對體制的異議」這一點，我仍給予正面評價。明明是在商業畫廊，卻又「免費」，沒有銷售任何東西。當然，如果被物欲驅使的藏家向畫廊商打聽提拉瓦尼有沒有什麼可買的作品，從後院裡應該可以拿出幾件來吧。話雖如此，沒有展示任何繪畫、雕刻或物件，光靠料理與「待客之道」來組織展覽會的藝術家，在1990年以前是不存在的。70年代初葉，雖可以舉出藝術家湯姆・馬里奧尼（Tom Marioni）在美術館邀請友人舉辦的活動「Free Beer」，或是同時期高登・馬塔─克拉克與《戀人或友人所開設的餐廳「Food」等例子，至少在這二例子中無法直

接看出對於藝術市場的批判。

1990年此一時間點也值得關注。這是前面介紹過的「大地魔術師」展舉辦的隔年。在一般的開幕會提供香檳或葡萄酒，再加上歐洲風味的手指點心（finger food）的畫廊內，飄散著刺激性的香氣。提拉瓦尼的作品即使在多元民族共存共生的紐約，我想也是劃時代的光景。訴諸味覺與嗅覺讓人實際體感多元文化主義的導入，對由歐美文化所支配主導的藝術界攪動一池春水。不斷在藝術的表層帶入「溝通」的新意義（媒介?），在深層則從個人的出身背景出發，進行「體制批判」。

附帶一提，上述薩爾茲的文章標題「炫耀性消費」，是由經濟學家兼社會學家托斯丹・范伯倫（Thorstein Veblen）在其著作《有閒階級論》（1899）（台灣版由左岸文化出版，2007）中所提出的概念。其概要內容為「取得價格高昂商品或服務的炫耀性消費，是有閒階級為了獲得名聲的手段。若是將財富積蓄在手邊，光靠自己的努力，是無法充分證明其豐足程度的。像這樣，透過友人或競爭對手借力使力，提供高價的禮物或是極盡奢侈能事的活動或宴會，活用此種便行事的方法」。思考薩爾茲「炫耀性消費」標題帶著什麼樣的成見是很有趣的。

2004年提拉瓦尼於鹿特丹的博伊曼斯・范伯寧恩美術館（Museum Bojimans Van Beuningen）舉辦首次個展。即使標題為「某個回顧展（明天依舊是晴天）（A Retrospective [Tomorrow is another fine day]）」展（只有展覽名稱?），此處亦沒有任何展示物。這一次別說是物品了，連炒麵或咖哩都沒有。館內空無一物，僅以小小的說明牌標示出《無題（免費）》等昔日舉辦過的個展名稱而已。促使觀眾在幾乎什麼都沒有的空間中，自行想像過去會經舉行過的展示。評論家珍妮佛・艾倫（Jennifer Allen）有以下報告。

走在空蕩的展間時，觀眾能夠聆聽3種不同的語音導覽，內容讓人想起昔日諸多裝置背後的人與事物。美術館館員鍥而不捨地鼓勵觀眾「請想像咖哩鍋或錄影設備」；科幻作家布魯斯・斯特林

（Bruce Sterling）朗讀文本的聲音，在展場中聽來像是聲音裝置；而最後，個人語音導覽開始從泰式炒河粉的食譜，到其製作步驟的重要性，敘述提拉瓦尼的作品細節。藉由什麼都不展示，提拉瓦尼不僅解決了該如何為稍縱即逝的作品留下紀錄的問題，也頌揚了作品打破因襲的面向。[20]

哲學家兼評論家阿多諾將美術館比擬為墳墓，說「數之不盡的那幾座美術館，就像是一代代藝術作品的墓地」[21]。提拉瓦尼應該可以說是基於此種歷史性的見解，以及鑑於1958年伊夫·克萊因所舉辦的沒有展示物的「空虛」展等，對體制進行相當直接的批判。使用美術館本身的批判這一點很重要，而讓人莫名感到幽默，也讓這位善於料理或待客的藝術家的如眾所望得志活耀。

提拉瓦尼在那之後，與由我擔任發行人兼總編輯的雜誌《ARTiT》一起完成了〈這不是展覽會（This Is Not an Exposition）〉的報導（2005年冬／春季號）。將提拉瓦尼4件作品的說明文字做成像美術館的說明牌，搭配空畫框的照片，是延伸《某個回顧展（明天依舊是晴天）》的獨立企劃[22]。老王賣瓜雖然有點不好意思，但我認為這是一部奠基於刺激觀眾想像力的當代藝術根本上，成功地對體制進行溫和批判的佳作。就這一層意義而言，我想提拉瓦尼與其他的「關係美學」的藝術家是截然不同的。

4　現實與政治

如同前述，漢斯‧哈克或希朵‧史戴耶爾的體制批判，也是對現實社會政治的批判。除了他們之外，例如聖地亞哥‧西耶拉（Santiago Sierra）發表了給予金錢讓失業者接受刺青，或讓多為移民的133位街頭小販染成金髮等作品，讓觀者看出藝術界與現實社會中的貧富差距的結構其實相似。另一方面，除此之外，還有直接提及社會狀況，或是批判現實社會政治的作品。就是這樣的作品群被歸類為「現實與政治」的動機。

現在這類藝術家，世界上最有名的應該是艾未未吧。到目前為止我已數度提及其名，但因為抵抗中國政府，而遭到軟禁或拘捕，藝術愛好者以外的人都知道他。與自己同樣遭到壓迫入獄的劉曉波於2017年亡故之時，他在推特發表了追悼的訊息。

希阿斯特‧蓋茲（Theaster Gates）在芝加哥的貧困地區南區（South Side），重新修繕、規劃廢棄房屋作為社區中心；從倒閉的書店與唱片行得到1萬4千本的書與8千張的唱片，以及從芝加哥大學與芝加哥美術館接收數千件的幻燈片，致力於傳承黑人文化與地域交流。這與西耶拉相同，也就是所謂的社會參與式藝術（socially engaged art）。

戰爭、恐攻、暴力、迫害、貪汙、人種歧視、民族歧視、性別歧視、貧窮、霸凌、貧富差距、難民問題、教育問題、環境問題、公害……。所有的社會問題，都可以含括在「現實與政治」中。不只有負面面向的主題，中性的、包含流行現象等社會諸象應該也可以納入這個動機之內吧。話雖如此，當代藝術家或策展人多為自由派文化左翼人士，以反映近來世界狀況的政治主題為概念的藝術家或展覽會正在增

加（歷史上，也有像未來派與法西斯主義親近的例子）。

當然，其中也存在著即使（針砭時局的）志向遠大，但水準低下不堪入目的作品。與文學、電影、戲劇都一樣，作品沒有達到應有水準，只根據訊息性給予評價的趨勢令人遺憾。不論是藝術家、觀眾或評論家，最好都快點清醒過來。

理所當然，也有達到應有水準的作品。近年，Chim↑Pom的活動十分精采，令人眼睛一亮。這個在本書第二章中介紹的日本藝術團體，也得到國際矚目。

Chim↑Pom的優秀反射神經

再介紹一次，Chim↑Pom是可稱為會田誠徒弟的6人組藝術團體。組成於2005年。2008年雖然預定於廣島市當代美術館舉辦在美術館的首次個展，但被發現包了一架輕型飛機，以飛機雲在廣島市上空描繪出「ピカッ（pika）」字樣（譯註：日文字義為瞬間銳利閃光，也會讓人聯想到當初在廣島與長崎所投下原子彈的俗稱「pikaton」），個展中止。2011年5月1日，在東京澀谷站展示的岡本太郎的巨大壁畫《明日的神話》旁邊，貼上描繪了讓人聯想到福島核能發電廠事故繪畫的三夾板。3位成員遭到函送檢察機關，最終以不起訴作結。

這樣寫下來，也許他們看起來像是喜歡惡作劇的輕薄之徒（雖然事實上也有這一面），但實際上他們很明確是行動主義者的集團確信犯。

我想給予正面評價的是他們反射神經敏銳與行動迅速這一點。《明日的神話》是取材自遭到美軍氫彈試爆輻射波及的第五福龍丸遠洋漁船的悲劇。Chim↑Pom公開在這幅壁畫上貼上一方三夾板，是在前述

Chim ↑ Pom《美國遊客中心》（2016）

福島核能發電廠事故發生僅僅50天後。在那20天前，即311以來一個月後的4月11日，3名成員潛入距離福島第一核能發電廠約700公尺的東京電力腹地內的瞭望台，拍攝製作了《REAL TIMES》這一部影像作品。當然這個地點是位於警戒區域內，當天的輻射量大約是199微西弗／小時[23]。完全是拼命三郎式的潛入、拍攝行動。

2016年7月，在與美國國境接壤的墨西哥都市提華納蓋起了樹屋。樹屋外牆寫著大大的「U.S.A. Visitor Center（美國遊客中心）」這幾個字，經《洛杉磯時報（Los Angels Times）》報導[24]後成為熱門話題。川普出馬參選美國總統，並提出「在美墨邊境築起高牆」的政見是在同年的6月16日。雖然Chim↑Pom早在此之前會以「美國國境問題」與世界中「禁止進入的場所」等作為作品創作的主題，但這個時機點也未免太厲害了。這既不是偶然也非幸運，而是他們靈敏感知世界風吹草動的感測器太過優異了。堪稱Chim↑Pom師傅的會田誠，在1996年描繪了數十架零式戰鬥機攻擊曼哈頓超高大樓群的《紐約空襲之圖》，彷彿在911發生5年前便如同預知未來而獲得好評，這樣的能力對於以「現實與政治」為主要創作動機的藝術家而言，也許是最重要的特質。

Chim↑Pom也策展。2012年在東京和多利當代藝術美術館（The Watari Museum of Contemporary Art）所舉辦的「翻轉（Turning Around）」展，除了Chim↑Pom自己外，邀集法國的藝術家JR、俄羅斯的藝術團隊VOINA與日本的竹內公太等行動主義派的藝術家們，以正視弊病，或是帶點幽默的方式處理了貧富差距、鎮壓民眾、核電問題等的嚴肅主題。始於2015年，預計持續展示到核災區限制緩解的「別跟著風走（Don't Follow the Wind）」展，雖有艾未未、宮永愛子、小泉明郎等藝術家參展，但這是幾乎沒有人能夠實際觀賞的展覽會。因為作品設置的場所就位於距離福島核能發電

285

廠極近的「返歸困難」區域。與提拉瓦尼相同，促使觀眾運用想像力，這是遵循杜象以來的藝術正統，告發核電事故的荒謬，以及國家機器與東京電力企圖隱蔽真相的陋習，是非常優異的企劃。

當發現在《明日的神話》一角添加福島第一核能發電廠畫面是Chim↑Pom所幹的好事時，大眾媒體報導這是「惡質的惡作劇」。然而，岡本太郎與全學連（全日本學生自治會聯合總會）對話，撰述〈「犯罪者」青春論〉一文，且在《太陽之塔》的眼睛部分被非法佔據的「劫眼（eyejack）事件」之際，評論說「幹得好」。岡本太郎若還在世，絕對是大喜過望。事件發生後沒多久，我想這準是Chim↑Pom幹的好事沒錯，因此發了電子郵件給代表卯城龍太詢問，之後收到了「街頭巷尾都在傳說是班克西幹的呢（笑）」的回信。

我希望有一天Chim↑Pom成為超越班克西的存在。又或許，他們已經超越了。

「糞文件展」與「借款文件展」

此處，先來談談2017年所舉辦的第十四屆卡塞爾文件展吧（以下簡稱d14）。

文件展的舉辦地德國黑森邦的古都卡塞爾，地理上幾乎位於德意志聯邦共和國（舊西德）的中央，東西德的國境邊界附近。在第三帝國（納粹德國）的時代，是軍需產業的一大重要據點，因此在第二次世界大戰末期遭到聯軍徹底的空襲砲擊，城市的中心區域盡皆成為灰燼。根據卡塞爾市立博物館的展示，據稱光是1943年10月22日一天就被投下了超過40萬枚的砲彈。

文件展，是為了抹去滲入市街的納粹印象，並將被破壞的體無完膚的卡塞爾再生為文化都市，由畫家兼藝術學院的教授阿諾德・博德（Arnold Bode）為主要提倡者而開始舉辦。在博德的指揮之下，1955年舉辦第一屆文件展，主打被納粹判定為「頹廢藝術」而被出售或燒毀的藝術家作品，畢卡索、蒙德里

286

瑪塔・米努金（Marta Minujín）《書之帕德嫩神殿》（Parthenon of Books）（2017年第14屆卡塞爾文件展）

安、馬諦斯……等，他們皆是納粹所厭惡的立體派、表現主義或野獸派的巨匠，換言之，文件展是以擁護20世紀前半的前衛藝術，重新恢復其價值來開展其歷史。戰後德國作為民主主義國家並取得經濟上的大成功之後，文件展持續貫徹自由主義，或甚至是激進主義的政治性為不動方針。這是從成立之初，主辦者與藝術家即抱持「政治」為核心動機的藝術節。

d14也不例外。出身波蘭的藝術總監亞當・史齊莫齊克（Adam Szymczyk）決定在卡塞爾與希臘雅典兩地舉辦文件展。並揭櫫以「以雅典為鑑（Learning from Athens）」為主題。當然，這是受到2009年以來希臘危機的影響，藝術圈廣泛地認為這是個「明智的決定」，但結果卻爆發雅典人民的不滿。

被雇用的當地人們控訴遭到「壓榨」，非難d14主辦方的「殖民地主義的態度」。「以雅典為鑑」的主題也被解讀是「居高臨下的蔑視眼光」，開幕後不久，便出現「Crapumenta14」這樣的塗鴉，翻譯過來便是「糞文件展14」。旁邊則寫著「拒絕將自身異國風情化，來增加你們的文化資本。署名：人民」[*25]。

鄰近閉幕時，當地報紙《HNA》報導該次展會造成了700萬歐元的赤字[*26]。d14的預算總額3700萬歐元據稱是國際展會最高金額，居然超支預算金額的兩成。若此事屬實，則這是日本所有雙年展或三年展加總的預算金額，說不定還可以舉辦兩次。

其後，擔任d14審計委員會前任主席的前市長貝爾特拉姆・希爾根（Bertram Hilgen）發言說「赤字金額為540萬歐元」。卡塞爾市與黑森邦政府宣言將保證償還債務，文件展勉強免於破產。但是，10月德國極右派政黨德國另類選擇黨（Alternative für Deutschland，AfD）控告藝術總監史齊莫齊克與文件展執行長（CEO）庫倫坎普（Annette Kulenkampff）侵占等罪名。市長雖然明言下一

屆文件展仍將照常舉辦，但今後該展會將如何實在前景難料（譯註：第十五屆文件展已於2022年6月18日開幕，展期至9月25日止。由評委會推舉的印尼雅加達藝術團體Ruangrupa擔任策展人）。

根據《HNA》的報導，卡塞爾展區的收支「兩平」，造成赤字的是雅加達展區的費用。據稱原因是酷暑城市的冷氣空調費用，以及對於作品運送成本的誤判。報導標題的「Finanz-Fiasko」代表「財政上的失敗」之意，既是指涉希臘金融危機的雙關語，也是對冒著危機決定在兩個城市舉辦展會的d14的挪揄諷刺。此報導開了第一槍後，當然也就在藝術相關媒體的標題中出現了「Debumenta（借款文件展）」這樣包含諷刺與挪揄的別名。

達成鉅額財政盈餘，引領歐盟發展的德國，透過藝術援助歐盟後段班的希臘。這個模式從自由主義的政治觀來看似乎高度政治正確。因此藝術圈才會為史齊莫齊克的決斷鼓掌叫好，但是政治正確的文件展真的能夠拯救希臘嗎？這個問題正如哲學家沙特在自身著作中曾說過，「在將死的孩子面前，《嘔吐》這部作品是毫無用處的」，問題也如同這句話，可以簡單地被事實加以否定。拯救？這不過是你們一廂情願的想法罷了。糞文件展！而且居然還是財政上的失敗？根本是活該！借款文件展！

象徵d14的兩位代表人物

沾滿「糞」與「借款」的d14不容支持。無論其理念多麼偉大，但終究還是結果論英雄。這固然是正確的，但我個人覺得d14是非常精彩的展覽會。即使知道不可能將盛會與現實的脈絡切割，也就是不可能進行純粹的評價，卻因此想針對d14所代表的意義加以說明。限於本書篇幅不允許詳細討論，於是舉出兩位象徵d14的代表性人物的名字，那就是薩謬爾・貝克特與喬納斯・梅卡斯（Jonas Mekas）。

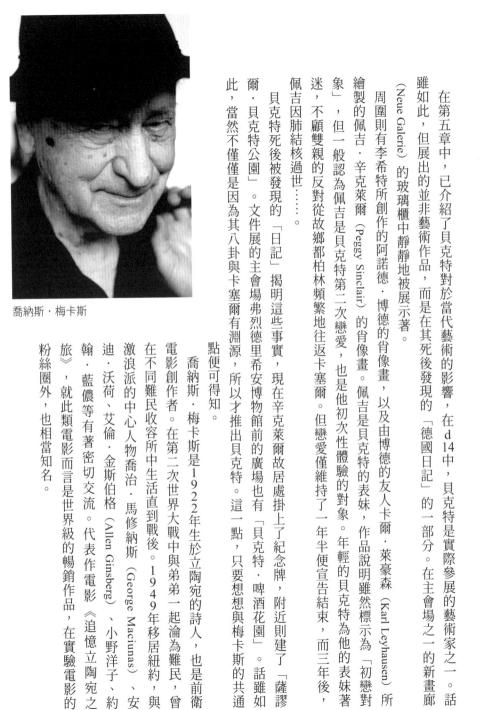

在第五章中，已介紹了貝克特對於當代藝術的影響，在 d14 中，貝克特是實際參展的藝術家之一。話

雖如此，但展出的並非藝術作品，而是在其死後發現的「德國日記」的一部分。在主會場之一的新畫廊

（Neue Galerie）的玻璃櫃中靜靜地被展示著。

周圍則有李希特所創作的阿諾德·博德的肖像畫，以及由博德的友人卡爾·萊豪森（Karl Leyhausen）所

繪製的佩吉·辛克萊爾（Peggy Sinclair）的肖像畫。佩吉是貝克特的表妹，作品說明雖然標示為「初戀對

象」，但一般認為佩吉是貝克特第二次戀愛，也是他初次性體驗的對象。年輕的貝克特為他的表妹著

迷，不顧雙親的反對從故鄉都柏林頻繁地往返卡塞爾。但戀愛僅維持了一年半便宣告結束，而三年後，

佩吉因肺結核過世……

貝克特死後被發現的「日記」揭明這些事實，現在辛克萊爾故居處掛上了紀念牌，附近則建了「薩謬

爾·貝克特公園」。文件展的主會場弗烈德里希安博物館前的廣場也有「貝克特·啤酒花園」。話雖如

此，當然不僅僅是因為其八卦與卡塞爾有淵源，所以才推出貝克特。這一點，只要想想與梅卡斯的共通

點便可得知。

喬納斯·梅卡斯

喬納斯·梅卡斯是1922年生於立陶宛的詩人，也是前衛

電影創作者。在第二次世界大戰中與弟弟一起淪為難民，曾

在不同難民收容所中生活直到戰後。1949年移居紐約，與

激浪派的中心人物喬治·馬修納斯（George Maciunas）、安

迪·沃荷·艾倫·金斯伯格（Allen Ginsberg）、小野洋子、約

翰·藍儂等有著密切交流。代表作電影《追憶立陶宛之

旅》，就此類電影而言是世界級的暢銷作品，在實驗電影的

粉絲圈外，也相當知名。

包含該作品在內，d14共有3部電影在BALi-Kinos上映（譯註：德文Kino意為電影院。BALi-Kinos位於卡塞爾前中央車站，1995年轉型為文化車站開發案的一部分，1997年以後成為文件展的電影放映所在地。第十四屆文件展成為展場。），電影院的大廳展示了20幾件攝影作品。而且，委託道格拉斯・戈登（Douglas Gordon）將梅卡斯的著作《我無處可去（I had nowhere to go）》電影化。戈登探訪了梅卡斯本人，並讓他朗讀《難民日記》，不僅是再現日記內容，還進一步昇華為藝術性作品，在其他電影院進行發表。

梅卡斯本人出現在畫面僅一瞬間，但聽到他帶有立陶宛口音，還是一個高齡90多歲的老人的英語朗讀，與直接閱讀《難民日記》截然不同，是讓人感到痛快的聽覺體驗。此外，畫面轉暗時數度插入的爆裂聲響，自然讓人聯想到卡塞爾、以及敘利亞等地的空襲。也有搗碎馬鈴薯、切甜菜根的影像，雖說是不太高明的隱喻，卻相當能讓人感受到梅卡斯的苦難人生。

貝克特與梅卡斯的共通點

實際上，梅卡斯曾在卡塞爾的收容所待過數年。但這並不是選擇他成為參展藝術家的唯一理由，這與貝克特的狀況是一樣的。那麼，選擇這兩人的理由、共通點為何，分述如下。

◎日記　貝克特的《德國日記》、梅卡斯的《難民日記》。日記按照字面上的意義便是紀錄文件（document）。在那裏個人史與時代共同被記錄下來。

◎反極權主義　貝克特在第二次大戰中，在法國參與反抗納粹的抵抗運動。梅卡斯生於處在蘇聯與德

290

道格拉斯‧戈登的電影《我無處可去》的宣傳海報。原作是喬納斯‧梅卡斯的《難民日記》。
（2017年第14屆卡塞爾文件展）

國夾縫中的小國立陶宛，從事反史達林與反納粹主義的運動。

◎移民‧難民體驗　貝克特雖生於愛爾蘭的都柏林，1920年代後半與1937年以降，幾乎都住在法國。二次大戰中為了躲避納粹的搜查，躲在友人的家，或是逃亡至南法。梅卡斯則是因可能被發現參與反史達林與反納粹主義的運動，被迫亡命而過著難民生活。

◎頌揚書籍與智識　因為兩人都是文學家，提出一點大概是畫蛇添足吧。梅卡斯與弟弟，作為難民遷徙流轉各地時，也沒有放棄造訪書店與圖書館。在某個收容所因為隨身物品幾乎都是書籍，還讓管理收容所的士兵們呆若木雞。

◎擁護言論自由與多元性　這一點也相同。捷克詩人兼劇作家哈維爾（Václav Havel）因反體制運動的緣故數度下獄，作品的出版與演出遭到禁止，但貝克特為抗議此箝制，表明對哈維爾的支持，而在1982年創作了《厄運到來（catastrophe）》這部獨幕劇。7年之後，臨終之際的貝克特，據說聽到冷戰體制瓦解，哈維爾出任捷克共和國總統的消息時露出了微笑。

◎對基督教信仰的懷疑、對泛靈論（animism）抱持親近感　貝克特出生在以天主教為信仰主流的愛爾蘭的新教家庭，作品經常運用基督教信仰的主題。但這並非出於虔誠之心，相

反地，是對於神的概念抱持著存在主義式懷疑的抗戰。梅卡斯生於立陶宛，這裡曾是波羅的人的土地，在猶太教、基督教傳來之前是屬於多神教信仰之地。在電影《追憶立陶宛之旅》中，也能看到不少稱頌故鄉自然景致的描寫。

貫徹反極權主義的立場、站在移民難民這一邊、頌揚書籍與智識、擁護言論自由與多元性，對於一神信仰的世界觀以及因此而起的衝突與效率主義提出疑問。這些正是本次文件展的主題群。

除了以上這些以外，貝克特與梅卡斯都具有優異的幽默感也是他們共通之處。在 d 14 中極少見到具備幽默感的作品雖然有點遺憾，但我認為，主辦者選出這兩位藝術家作為展會象徵的慧眼值得稱讚。

5 思想・哲學・科學・世界認知

第五項動機則是「思想・哲學・科學・世界認知」。雖與「現實與政治」並非毫無關聯，或許是在那之前的，關於如何理解世界的動機。

再重複一次，僅靠單一動機創作作品是例外，大部分的作品都包含多項動機。例如創作獻給史賓諾沙、德勒茲、喬治・巴代伊（Georges Bataille）、葛蘭西等4位思想家，並以他們為名的紀念碑作品群的托馬斯・赫胥宏（Thomas Hirschhorn）。評論家畢莎普在之前介紹的《人造地獄》中，將這個題名為「紀念碑」系列，稱之為「社會計畫（social project）」。雖然當然可以將其歸類在「思想・哲學・科學・世界認知」動機下，但在《人造地獄》的脈絡裡，連同畢莎普所列舉出來的其他藝術家，「現實與政治」作為最強的創作動機應該比較妥當。

再往前回溯，1980年代風靡一時的模擬主義（Simulationism，又譯擬態主義）。這是被稱為奠基於哲學家尚・布希亞（Jean Baudrillard）的擬像模擬理論，透過挪用（appropriation）流通在大眾社會中的圖像（image）來批評高度消費社會的作品群。他對原創信仰提出質疑，也可說是在藝術體制提出異議。因為既反映現實，同時也進行社會批判，是非常政治性的作品。但是，世界（當代社會）是由模擬形成的觀點，也可以被視為一種新的世界認知。當然，如何消化吸收布希亞的思想理論，又如何將其援用到作品化，這就只能憑藉靠藝術家的能力了。

皮耶·雨格《無題（人面面具）》（2014）

皮耶·雨格《未來生命之後》
（2017 年明斯特雕刻計畫）

預見未來的「科學」作品

此處的「科學」主要是指自然科學。正確而言，指的是「自然科學的知識」。藝術的歷史是與光學、數學、工學、文學、歷史學、考古學、地理學、人類學等相結合一起發展而來，這點無須再強調。但在當代藝術的領域中，又添加了化學、生物學、語言學、認知科學、包含量子力學的物理學、地球行星科學、天文學等。

最近的例子有長谷川愛的《不可能的孩子／(Im)possible Baby》（2015）。這是從實際存在的同性伴侶的DNA資料，預測兩人之間所生的孩子可能的容貌或性格等所做成「家族照片」的作品。而在《不可能的孩子》的畫面創作上，應用了遺傳學與分子細胞生物學等生命科學的最新知識。另外，曾有麻省理工藝術與科技駐村經驗的安妮卡·伊(Anicka Yi) 也在生物學家與化學家的共同協作下，合成至今為止不存在的氣味，並將為此所培養的細菌加以作品化。與長谷川相同，她的作品也包含了當代史或性別問題等政治性的動機。

自進入2010年代之後，受到先前介紹過的布魯諾·拉圖的思想，與思辨存在論所啟發的藝術家與作品非常醒目。拉圖在2016年，於卡爾斯魯藝術與媒體中心（Zentrum für Kunst und Medien，ZKM）客座策展了「全球化：重置現代性！（GLOBALE: Reset Modernity!）」，參展的皮耶·雨格便是典型例子。他強烈意識到進入人類世的重大事態發展，是一位對於後人類世界多所描寫的藝術家。

若要舉出一例，則可參考雨格長約19分鐘的影像作品《無題（人面面具）（Untitled ［Human Mask］）》（2014）。在核電事故後化成廢墟的福島，一隻猴子戴著白色能面面具與長假髮，讓人聯想到臉頰消瘦的少女，徘徊在空無一人的居酒屋內。貓，應該是店內盤上佳餚的魚；在地板上來回的蟑螂；蛾的殘骸等出現在畫面中。穿插繪有山水畫的障壁拉門與樹木圖樣壁紙的畫面，強調人類的缺席。戴著面具的猴子大概是動物、人類、與物的混種，不論觀者贊同與否，這就是人類滅亡後的未來，若認為它過於偏激，那就想像一下宮崎駿電影《風之谷》中的「與腐海共生的世界」。這是一部追求對於持續受同時代思想影響，並對不斷變化的世界的新認知的作品。

雨格在2017年明斯特雕刻計畫（譯註：Skulptur Projekte Münster，自1977年起每10年舉辦一次的大型國際雕刻展）中，將封鎖的巨大溜冰場變身為近未來的廢墟。碎落的水泥塊、挖開大地、露出巨大的岩石，各處都有積水。除了透明水槽內的寄居蟹與海葵外，能稱得上的生物的就只有散落在積水附近的雜草，以及發出小小拍翅聲音的蜜蜂。人類滅亡後的世界，在這裡被精彩地表現出來。

雷內・馬格利特、傅柯、高松次郎

在尋找世界認知方法的同時確立表現形式的藝術家中，有伯恩德與希拉・貝歇爾（Bernhard & Hilla Becher）夫妻。他們將水塔、熔爐、瓦斯槽、工廠等，匿名性的現代工業建築，用幾乎相同的構圖拍攝黑白照片，沖印成相同尺寸後並列展示。這個手法稱之為類型學（typology），對他們的學生和後世的攝影師產生了莫大的影響。透過對世界進行分類來理解世界。就此目的而言，攝影可說是最適合的工具吧（這意味著，藉由認識差異，世界的輪廓也將更加清晰。就此目的而言，攝影可說是最適合的工具吧（這意味著，藉由認識差異，世界的輪廓也將更加清晰。異，藉由認識差異，世界的輪廓也將更加清晰。就此目的而言，攝影可說是最適合的工具吧（這意味著，貝爾恩夫妻的作品群，除了是透過照片「認知世界」，同時也是追究攝影是甚麼的「媒介的探究」）。圖錄般

並陳的照片，讓觀者思考現實（拍攝對象）與表象（照片）之間的關係性。加上從正面拍攝的構圖，與第五章所介紹的科蘇斯的作品也有相通的部分。

在第二項動機「對於媒介與感知的探究」中所介紹的高松次郎，也同樣探索了與科蘇斯相同的主題。在高赤中團體實際已解散後，高松創作了以「日本語的文字」（1970）與「英語的單字」（同年）為題的石版印刷作品。前者是以較粗的明體字組成「この七つの文字（這七個文字）」七個字直向排列的印刷作品。後者，則是由「THESE THREE WORDS」這三個英語單字組成的一句話，在同樣的紙材上橫排成三行的印刷作品。原版用影印機不斷放大影印。這是影印機製造商全錄公司（XEROX），為了自家公司商品的行銷，委託多位藝術家創作使用影印機的作品。這就是為了計劃而發表的作品。

先前引用過光田由里的文章，她將畫家雷內·馬格利特描繪煙斗的作品與高松的兩個作品並置分析*27。哲學家傅柯論及馬格利特作品的論文〈這不是個煙斗〉，在高松創作這兩件作品前一年的1969年由評論家宮川淳翻譯為日文，刊載在《美術手帖》。高松著手製作這兩件作品，毫無疑問是在閱讀了這一篇論文之後；光田記述了在那5年之後，出版傅柯《詞與物（Les Mots et les Choses）》日文版時，由高松擔任裝幀設計一事，強調了兩者之間的影響關係。

THESE
THREE
WORDS

高松次郎《英語的單字》（1970）

「この七つの文字」的魅力何在？

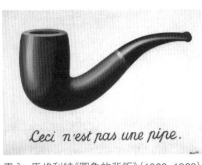

雷內·馬格利特《圖象的背叛》（1928-1929）

馬格利特描繪煙斗的作品有數個不同的版本。最初所繪製的版本是在1926年，插畫式的，但很明確可以看出是以油彩描繪出一支煙斗形狀與顏色的畫作，下方添加手寫文字「這不是一支煙斗。（Ceci n'est pas une pipe.）」。作品名稱為《圖象的背叛》。

其後，被認為是最後一個版本的，是1966年的單色蝕刻版畫，題名為《兩種神秘》，雖是構圖不同的繪畫，若引用傅柯的敘述則是以下的樣貌。

同樣的煙斗，同樣的語句，同樣的字體。但文字與圖像不再是並列於不確定、無邊界又無特定的空間中，而是置於一個畫框內。畫框放在畫架上，後者又被置於板條清晰可見的地板上。在上方，則有與畫內相同卻更為龐大的煙斗。[*28]

光田記述到「在煙斗的畫上寫上這不是一個煙斗，乍見應該會稱之為自相矛盾的悖論，但傅柯並未如此」，在引用了哲學家路德維希·維根斯坦針對套套邏輯（同義反覆）與矛盾的討論《邏輯哲學論》後，敘述了高松作品的魅力。

「この七つの文字（這七個文字）」因內建自相矛盾的悖論，非常有魅力。此一悖論，潔癖般地排除了敘事的「矛盾」，體現在「表現什麼都沒說」的文字中。[*29]

這個論述很有趣，但此處我們先不深入討論。先停留在光田指出的一點：有些藝術家們，採取各式各樣的方法探討語言與所指涉對象的關係、表象的機能與世界認知等。

297

荒川修作所追求的 「意義的機制」

與高松同輩的荒川修作，與其夥伴（後來的妻子）詩人瑪德琳・金斯（Madeline Gins）一起，在1970年發表了《意義的機制》（書籍版為1971年）。這是將圖版群分類成16種主題作品，有「1. 主觀性的中性化」「2. 定位與移動」「3. 曖昧地帶的提示」「4. 意義的能量（生化學的、物理的、精神物理的諸相）」「5. 意義的各階段」「6. 擴大與縮小─尺度的意義」「7. 意義的分裂」……等各種狀態，冠以哲學論文目錄般的標題。

例如，「2. 定位與移動」中，收錄了像以下這樣記述了文字的圖版。

「5英里」
1. 頭痛
2. 代表美味之意
3. 顏色

「椅子」
1.（引用者註：空白欄位）
2. 生日
3. 是個　錯誤
4. □
5. 旋律

298

荒川修作

針對於此，與荒川交情深厚的當代思想與表象文化研究者塚原史，提出與影響結構主義的斐迪南・德・索緒爾（Ferdinand de Saussure）的符號學有所關聯的解釋。

在這一章中，「意義」的「內容（content）」與「容器（container）」是問題。（中略）「五英里是頭痛」「五英里是美味」「五英里是顏色」……不是將「五英里」作為意義的「內容」，而是當成其「容器」來思考，藉此便擴張出意義表現的無限可能性。這是與日內瓦的語言學家索緒爾在《通用語言學》（1916年死後出版）中所提出的所指（signifie，符號內容）與能指（signifiant，符號表現與容器）之間結合的任意性相關的發想。*30

此外，法國的哲學家李歐塔，在進行荒川與杜象的比較時，也同時提出他們與慧能、道元等禪僧之間的關聯，「（荒川與金斯在《意義的機制》中）甚至談了一百，乃至於兩百個視覺公案」*31。

荒川本人則有以下敘述。其中在「編入體系中」這句話之後接著「（笑）」，是因為說這句話之前，「建築的思考可以稱之為一個體系」，但訪談者卻說「我認為在日本的建築界，是絕對無法產生體系這種東西」的原因。

要達到一個徹底的綜合，在當時抱持建立起體系的思想是最容易的做法。在《意義的機制》中，將歷史事件的方向性……以及身體的行為……所有的詞彙或語言都編入體系中（笑）。*32

荒川修作＋瑪德琳・金斯,《意義的機制》(1971,書籍版)

「為了不要死去」

從這些說明可知,《意義的機制》是不論自我或他人都認同為「思想」或「思想性」表現。如同標題直接表示的「何謂意義?何謂意義的機制?」是荒川與金斯所追究的叩問。其背後,則存在著企圖突破人類無法逃避的「死亡」宿命,這種可謂是誇大而妄想的意志。此二人在1987年出版《為了不要死去》一書,1997年在古根漢美術館舉辦「天命反轉(Reversible Destiny)」展覽之際,出版了副標題「我們決定不要死(We Have Decided Not to Die)」的巨冊展覽圖錄,讓許多人都大吃一驚。打著「不要死去」這樣乍見荒唐無稽的大旗是為什麼?大概是為了要超越杜象吧。

荒川在1961年的年末西渡至紐約,據本人所言,他在抵達後立刻見了杜象。如同本書多次提及,杜象是當代藝術之父,荒川也受到他莫大的影響。但是,杜象並不僅止於創立了當代藝術這樣一個新領域。也以選擇、命名、呈現新觀點,也就是擬訂並確立定義和規則。只要仍然遵守這些定義與規則,就無法脫離杜象的手掌心。荒川應該是這樣想的吧。

其後,荒川與金斯反覆進行「不要死去」的思考實驗,在岐阜縣養老溪谷建造了公園設施「養老天命反轉地」(1995),又在東京都三鷹市建造了集合住宅「三鷹天命反轉住宅」(2005)。據先前提過的塚原所言,前者雖說是公園,「幾乎僅由傾斜與直線所構成的世界」*33;後者雖說是住宅,「取代地板的是,裸露的水泥如同波浪起伏(中略),底部周圍嵌入了立方體或球體(中略)的『房間』,雖說是房間(淋浴間或廁所的空間亦是如此)卻沒有門」*34這樣的建築商品。

荒川與金斯在2002年所出版的書籍《建築身體(Architectural Body)》中,稱自己是(非藝術家)

「coordinologist」。根據該書日文版的譯者河本英夫所附的「基本用語解說」詮釋，「這代表橫跨科學、藝術、與哲學的所有領域，從此找出新的組合，追求綜合，持續擴大體驗可能性的探求者」。

荒川修作跳出藝術，達到橫跨科學、藝術與哲學等所有領域的境界。杜象的咒縛，如此說法太過的話，我認為他是從杜象磁力逃脫出來的少數表現者之一。2010年荒川死去。4年後金斯也去逝。順帶一提，1968年過世的杜象墓碑上刻著，「反正呢，死的總會是別人」這樣的墓誌銘。

6 我與世界・記憶・歷史・共同體

那麼接下來第六項動機是「我與世界・記憶・歷史・共同體」。不用說，「我與世界」是由「記憶・歷史・共同體」所構成的，對於「共同體」而言，「記憶」幾乎與「歷史」同義。因此此一動機也許可換句話說是「圍繞我與共同體的時間與空間」。此外，這不是被標點符號區隔的4個元素，將其理解為「我與世界」「我與記憶」「我與歷史」「我與共同體」應該也無妨。因為此處的「我」即為藝術家，不論做以上何種組合都是沒有太大差異的。

將個人史嵌入作品中

如同文學領域中的私小說，將個人史嵌入作品中的藝術家不在少數。已經介紹過的岡薩雷斯—托雷斯，或是拍攝死去妻子的臉部照片而遭到篠山紀信批判的荒木經惟，拍攝變裝皇后、男同志、音樂家友人的南・戈丁（Nan Goldin），將自己的跟蹤經驗與瀕死的親生母親加以作品化的蘇菲・卡爾等藝術家的名字便浮現腦海（運用攝影為媒介此一共通點應該不是偶然吧。攝影是表現個人史最適合的媒介。不過，雖然能夠進行具有深度的作品有莫大影響，不，也許是與作品一體化的創作者，之後會再詳細論及。將自己的人生經驗作為創作的素材，又或以其為根據，雖說最終可能有流於輕率隨便的風險，但對於創作者而言是十分自然的選擇。

徐道獲《Home Within Home》（2013）（韓國首爾國立現當代藝術館）

談到個人史的作品，也有藝術家是以自己成長的房子為主題。徐道獲使用如蟬翼紗般薄而透光的布料，原尺寸複製其韓國的老家，以及至今為止住過的海外房間等，並精緻再現瓦斯爐、馬桶、插座等細節，從家屋的內外側皆可以觀賞。有時作品會以吊在空中的方式展示，搭配各式各樣的半透明素材，就如同是記憶中浮現的景象般的幻想之趣。

宋冬的代表作《物盡其用（Waste Not）》（2005），是將自己母親所收集的空瓶、空箱、舊餐具、藥品、清潔劑、廁所衛生紙等數量龐大的日用品與過去住屋骨架並置的裝置作品。在毛澤東進行文化大革命的時代，被迫過著貧窮生活的母親，養成捨不得丟棄物品的習慣。這是父親過世後，為了安慰因失去丈夫感到茫然的母親而開始的計畫，但2009年母親也因意外突然離世，但之後宋冬仍然與同為藝術家的妻子持續製作。藝術家說，展示品不是遺物，「母親活在作品之中。這個作品，如今是家人的共同創作」。*35

活出多元歷史的時代

個人史並不僅限於與家族或友人之間的關係。正如剛所舉的宋冬的例子，個人史與歷史的變遷是難以分割的連結在一起。克里斯蒂安・波坦斯基的父親是猶太人，在納粹佔領下為了逃避迫害而躲到地下，波坦斯基因而經常以猶太大屠殺與種族滅絕淨化為題材。取材自奧斯威辛等集中營大屠殺的藝術家除了波坦斯基之外也所在多有，隨意列舉，便有丹尼・卡拉凡（Dani

宋冬《物盡其用》（2005）

Karavan）、米恰·烏爾曼（Micha Ullman）、安塞姆·基弗、瑞貝卡·霍恩、卡特

蘭、瑞秋·懷特里德、亞特·祖米弗斯基（Artur Žmijewski）⋯⋯。正因為是現代史

上罪大惡極的事件，有無數的藝術家以此為主題創作。

威廉·肯特里奇幾乎所有的作品都與南非種族隔離問題有關。肯特里奇是猶太裔

律師的兒子，在由少數白人基督徒支配多數黑人，有著嚴重種族歧視的社會中，除

了表達作為第三等存在的成長痛苦外，運用手繪動畫或影像的裝置作品，活生生地

傳達了歧視與鎮壓的實態。另一方面，香月泰男在第二次世界大戰受徵召入伍後被

送往滿州，戰敗後以俘虜身分被送往西伯利亞的戰俘營。他透過使用大量黑色顏料

的將當時的體驗描繪成油彩畫。為了鎮慰因強制勞動而身故的戰友亡靈，透過描繪

黑暗、抽象的畫面，深切地傳達出倖存畫家的沉痛念頭與遺憾。*36

我至今所見過的作品中，以最小元素讓人感受到最悠長歷史的，莫過於沃林格（Mark Wallinger）的

《Zone》（2007）。這是於2007年明斯特雕刻計畫中展出的作品。這是一座在市區的中心區域將全

長5公里的釣魚線，如同畫圓弧般，在4.5公尺高的地方拉出弧形張掛的「雕刻」。圍繞高掛在建築物的

正面、屋頂或是樹木周圍的釣魚線，因為太細，如果不定睛細看，便看不清楚。而且在這之前，如果不

抬頭看向天空，甚至也不會注意它的存在。

但這是歐洲城市的象徵表示，中央有城堡或廣場，具有城牆等建築物明確邊界，從而讓觀者想像其歷

史的作品。圍掛釣魚線的區域，據說與猶太人居住區（ghetto）幾乎重疊。根據這個資訊，也讓人聯想到

從中世紀對猶太人的集體迫害行動到20世紀幾乎遭到種族滅絕的猶太人悲慘命運。在日常中幾乎不會意

識到，但過去確實在這片土地上所發生的事。纖細的釣魚線作為素材是周到而準確的選擇，而拉線圍繞

的場所也是最適當的選擇。

卡德・阿提亞《修復》
（2012 年第 13 屆卡塞爾文件展）

與低限的沃林格作品相反，卡德・阿提亞（Kader Attia）的《從西方到超西方文化的修復（The Repair from Occident to Extra-Occidental Cultures）》（2012），是將自身所屬的共同體的歷史，運用許多元素加以多重層次地表現出來。不，或應說，自身「多重」所屬的「多個」的歷史。雙親為阿爾及利亞人，生於巴黎郊外，成長於法國與阿爾及利亞的阿提亞，作品以「Occident（西洋）」與「Extra-Occidental（西洋以外的文化）」的「Repair（修復）」為主題。正如作品標題所見，Cultures 一字為複數形。

我觀賞此作品是在2012年的第十三屆文件展。在昏暗的展示會場中，設置如攀登架（jungle gym）一般組裝的鋼架，與像是古老博物館裡的木製格架，裡面陳列著各式各樣的物件，整體而言，散發著異國骨董市場的趣味。最顯眼的是由木頭、金屬或石膏製成的胸像，所有的臉部都有一部分是扭曲的。寫著法文《les deux visages de l'Afrique（非洲的兩張臉）》的舊書和裝入相框的棕褐色照片，生鏽的螺帽與菸斗，最後則是用彈殼所製作的基督受難像，這裡也有讓人覺得是手工製作的玩具或樂器等。與基督像同樣填充了空彈殼的金屬紙鎮上，則刻著「SOUVENIR d'ALGERIE（阿爾及利亞

的回憶／阿爾及利亞紀念品）」的字樣。

旁邊的螢幕投影著令人毛骨悚然的影像，即嘴巴、鼻子或眼睛等顏面部分破損的人物正面或是側面的肖像。被拍照的人物毫無例外全是男性，照片也全無例外都是黑白。之後閱讀圖錄得知，這些是在第一次世界大戰時負傷、接受整形手術的士兵們的紀錄照片，方知道那些臉部部分扭曲的胸像，是以這些照片為基礎而重新製作的。還有在醫院接受照護的傷病士兵，以及許多義肢的照片。

除此之外，木製的面具與玩具的影像也出現在螢幕中。全都一度毀壞再經修繕。這些是阿提亞在剛果發現的舊鈕扣、鏡子碎片、法國製布料等運用這

草間彌生

草間彌生的陽具情結

只要是自我表現，不論是怎樣的藝術作品皆包含著「我」與世界」的關係，而在最近的當代藝術中，「最愛自己」（譯註：也是2008年草間紀錄片的片名）的草間彌生相當突出。雖然年輕時苦惱於大眾媒體等煽情的報導，而近年來草間熱潮則幾乎已達社會現象的程度。代表作的南瓜形狀雕刻，被全球各大美術館所收藏。

而也出現在南瓜表面的圓點圖案（dot）與網狀圖案，現在是被眾多善男信女稱為「卡哇伊」的草間的代名詞。但是，世界級的超級巨星藝術家還有另外一個代表性主題。陽具，也就是男性陰莖的象徵。草間在1962年33歲的時候開始製作軟雕塑（soft sculpture）。用填充物做成的陽具形狀的突起，佈滿手扶椅或長椅。乍見雖然幽默，但細看之下讓人覺得恐怖，她本人如下說明製作這樣的作品的理由。

總之我覺得性與陽具都很恐怖，令我害怕到要躲進壁櫥裡發抖般的恐怖。正因為如此，我要做出許多，許多那種形狀。大量製作，讓自己處於恐怖的核心，藉此治療自己內心的傷口，讓自己逐

些殖民地時代的材料。經西洋最新醫學所「修復」的士兵的臉，以及運用西方統治者所遺留下來的材料所「修復」的土著面具，在螢幕中並置放映，其類似性讓觀者發出喟嘆。

阿提亞將自己的個人史與殖民主義的時代，以及後殖民主義的當代以絕妙的方式加以疊合。無論自身意願或好惡，我們活在多重歷史中。我認為這是提醒我們這一事實的傑作。

漸擺脫這種恐懼。對我而言感到恐懼害怕的形狀，我就持續每天製作數千、數萬個。因為要把恐懼感轉化為親近熟悉感。[37]

換言之，這是一種自我治療。而之所以會產生恐懼，是因自於自己生長環境與體驗。

為什麼我會對性行為如此巨大的恐懼呢？這是因教育與環境的緣故。從幼年到少女時代，我一直為此所苦。性是骯髒的、羞恥的、必須要被隱藏的，被灌輸此種教育。（中略）還有，小時候偶然目睹性行為現場的體驗，（中略）而且是親人的性行為，幼小的我難以平復處理的情緒，有如揮之不去的夢魘無法擺脫。在我的心中，將性交視為暴力的元素，都化約成男性性器的形狀了。[38]

草間1929年生於信州松本（譯註：今長野縣松本市）的「身分高尚名門」。從資產家庭入贅而來的父親，不顧家庭往來於妓院或周旋藝妓之間，也會對家中女傭出手，心高氣傲的母親總是不斷地暴怒發狂。父親只要一離家，母親就會命令草間去跟蹤。因為幼小形跡敗露而回到家中，血氣上衝的母親便會嚴厲責罵。「對人類的裸體，特別是男性的性器、女性的性器抱持著激烈的厭惡與執著，可以說是根植於少女時代的體驗」[39]，草間乍見冷靜，但毫不隱藏自身不快感地進行自我分析。

而最近只追求「卡哇依」的粉絲們，也許並不知道創作出《曼哈頓自殺未遂慣犯》、《克里斯多夫男娼窟》（台灣版由皇冠出版，

軟雕塑與草間彌生（1963）

路易絲·布爾喬亞與自己的作品《少女》

1996）這些作品的草間身為小說家的一面。《胡士托陰莖斬》的主人翁，是說出「每天，打算跟爸爸做愛，為了報復媽媽而這麼做」的狂言的十歲少女艾蜜莉。「媽媽整年歇斯底里都在發作，總是對我嚴厲體罰」、「爸爸熱中追女朋友，總是這個女人、哪個女人的到處追著人家跑。甚至連家政婦都不放過，搞得家政婦不得安寧」。然後艾蜜莉與爸爸性交，用刃物將陰莖給切斷……。

草間的作品中無限的圓點與無限的網目，是基於幼年期的幻視體驗，也是表達生命、表達宇宙，與表達愛的象徵。既然本人也認可，這個看法應該沒錯吧。但是，圓點可能代表被切斷的陰莖剖面，而網目則是代表毛細管或血管的比喻。若是如此，對於草間而言的「世界」，是隨處可見被咀咒的性象徵之所在，所謂的創作，則是克服這些不祥惡兆的作業過程。無論如何，藝術家個人史與記憶被濃厚且綿密細緻地編織進入作品之中。這位深愛「永遠」這個詞彙的藝術家，透過直接面對創傷，持續不輟地創作，克服自己的恐懼，而達到了如同聖女一般的境地了吧。

路易絲·布爾喬亞 (Louise Bourgeois) 與父親之間的糾葛

在與雙親之間的糾葛這一點上，與草間相比不遑多讓的是路易絲·布爾喬亞。1911年生於巴黎的富裕之家，1983年移居紐約，2010年於紐約亡故的藝術家。一般最為人熟知的作品，應該是標題「瑪曼（Maman）」為名的巨大蜘蛛雕刻吧。在日本，這件作品是設置於六本木之丘。

而布爾喬亞本人的肖像，則是由因愛滋病而亡故的攝影家羅伯特·梅普爾索普 (Robert Mapplethorpe) 於

308

1982年所拍攝者最為有名。包裹著毛皮或人造毛皮大衣的藝術家朝向鏡頭嫣然微笑，將自己創作的全長約60公分雕刻抱在腋下。作品名稱雖是《少女（Fillette）》，但與其全然相反地，這個作品模仿了男性的性器，不僅是陰莖，甚至還是帶兩個睪丸的寫實作品。

布爾喬亞的父親與草間一樣也被情婦所圍繞。而且不是在外面而是在裡面，也就是在布爾喬亞的家中。即所謂妻妾同居，而情婦是出身英國的交換留學生，表面上是寄宿家中的英語家庭老師。布爾喬亞向這位情婦學習英語，很諷刺的是，成年後因其英語語文能力，而與美國的藝術史家結婚。布爾喬亞其後敘述到「父親沒有拿出父親該有的樣子，是對我的背叛。第一次是因為丟下我們去參加戰爭。第二次，則是因為他把自己看上的女人給帶回家」*40。

據長年擔任布爾喬亞助理的葛洛沃（Jerry Gorovoy）所言，布爾喬亞為了要確認父親與自己的家教老師睡在一起，將自己的頭髮綁在父親的臥房門上。雖然誰都知道兩人的特殊關係，但布爾喬亞想用自己的眼睛確認。據稱其父會帶著當時十幾歲的布爾喬亞到夜店去，當著女兒的面與女人們調情，並且調侃女兒還不懂人情世故啊。

葛洛沃解釋「布爾喬亞的作品，是心理創傷、恐懼、不安、憤怒，未被滿足的欲望的堆積。藉由雕塑，她才終於能夠針對這二情緒進行驅魔儀式」*41。若真是如此，則與草間的自我治療是相同的模式。

但是，布爾喬亞作品的源頭，不光是來自於藝術家的個人史與作為少女時代的創傷。策展人柯蒂克（Charlotta Kotik）指出「布爾喬亞的作品，大部分都來自於藝術家的個人史與作為女性的經歷。女兒、妻子、以及作為母親的體驗」*42。實際上，布爾喬亞創作了會讓人聯想到女性性器或乳房的雕塑，或是以四肢、手指與耳朵為主題的作品，但不論是何者，皆是在處理終將消滅的肉體、終將死亡的生命的主題。

布爾喬亞也與草間有共通之處。個人史或記憶，與下一節將詳述的愛慾與死亡的交織融合。而相對於

草間與性、生、與死搏鬥後，最後到達了「無限」與「永遠」；布爾喬亞在死的對面看見「再生」。蜘蛛雕刻「瑪曼」在腹部內包藏好幾顆卵。下次有機會到六本木的時候，站在蜘蛛的八隻腳下，希望各位務必要抬頭往上看。

7 愛慾・死亡・神聖性

性、生、死亡與神聖性，在所有領域的藝術中，幾乎是可被稱之為王道的普遍性主題。從史前時代開始，不論哪個時代皆是如此吧。當代藝術中，除了草間與布爾喬亞以外，光是立刻浮現在腦海中都可以舉出以下例子。

漢斯・貝爾默（Hans Bellmer）的模仿少女的球體關節人偶及人偶照片。遭到發起連署活動要求撤下的巴爾蒂斯（Balthus）的少女像。描繪SM式同性戀性愛的法蘭西斯・培根的畫作。安迪・沃荷的《死與慘劇》系列。梅普爾索普的綑綁攝影作品。赫爾曼・尼特西肢解動物，對裸身男女處以釘十字架刑的表演。從活生生的人身上逐一將肉削下再現中國「凌遲」的陳界仁的影像作品（《凌遲考：一張歷史照片的迴音》，2002）。以甲蟲的鞘翅所組合而成的楊・法布爾的骷髏。以嵌滿鑽石的赫斯特的骷髏。以廉價的鋼製餐具組合而成的庫普塔的骷髏……。不勝枚舉。

比爾・維歐拉（Bill Viola）與楊・法布爾

比爾・維歐拉的《無岸的海洋（Ocean Without A Shore）》，是多螢幕的錄像裝置作品。這個作品於2007年威尼斯雙年展之際，於威尼斯市內的聖加洛教堂發表。

在本來是教堂祭壇的地方，設置了三台與在該處原來的聖人像幾乎同尺寸的螢幕，分別播出不同的循環影像。一開始在陰暗的畫面深處可以看見一個小小的人，男女老少皆有，慢慢地朝著攝影機的方向走

比爾‧維歐拉《無岸的海洋》
（2007 年威尼斯雙年展）

過來。畫面前方，則是水從上方如同瀑布般傾瀉而下的地方，至此為止是黑白畫面。當人穿過水幕全身濕透的瞬間，畫面立刻轉為彩色。

其中有全身淋濕、大口深呼吸的老婦人。也有只有手腕伸入水中，就這麼往回走的年輕女性。不論是誰，最後一定會回到水幕的另一側。繼而再度轉為單色畫面，回到最初出發的地點而後消失。與1996年的作品《穿越（Crossing）》的內容雖然非常相似，但有一個決定性的差異。如同作品名稱所暗示的，以往返於彼岸與此岸為主題，並強烈意識到教會這個展示場所，是一件內省且帶有宗教意味的場域特定（site-specific）作品。

這一年的威尼斯滿溢著「死亡」意象。蘇菲‧卡爾發表了母親臨終的影像；楊振中則以拍攝世界各地的人們對著鏡頭說出「我會死的」這一句話的錄像作品《我會死的（I Will Die）》參加展出。也有前述的庫普塔的骷髏。赫斯特也以死為主題舉辦個展。

楊‧法布爾展出了許多已死或瀕死的自己本人的複製品。面對倒向牆壁，腳下血海一片的人體複製品，全身插滿圖釘與釘子（不如更該說是以圖釘或釘子做出人體）、從天花板上吊的人體複製品……。最出色的是在鋪滿黑色墓石的裝置中，中央立著本人的人像。散亂的墓碑上沒有死者的名姓，而只刻著「象鼻蟲」等法蘭德斯語的昆蟲名稱與生卒年。說明就貼在旁邊的牆上，康丁斯基、荀白克、貝克特、傅柯等20世紀的藝術家或知識分子的名字混在一起，楊‧法布爾的名字也在其中。他本人的墓誌銘刻著的是「甲蟲1958-2007」。

312

康斯坦丁・布朗庫西（Constantin Brancusi）的「無盡之柱」

法國哲學家喬治・巴代伊（Georges Bataille）在《情色論》（台灣版由聯經出版，2012）的序論中所記述的名言「所謂情色，可說是對生命的肯定，至死方休」，完美地說明了為數眾多的藝術家選擇愛慾與死亡為主題的理由。容多此一舉地補充，「肯定」的原文是「approbation」，也可以譯為「承認」「同意」「贊成」「認可」「信服」（英文中雖也有同樣的詞彙，但瑪莉・戴爾伍德〔Mary Dalwood〕的英譯則使用了「assenting」一字）。而「至死方休」的原文是「jusque dans la mort」，若逐字翻譯則是「直到死亡為止」。只要活著，愛慾就是對生命的肯定。而那（肯定生命的愛慾）又將深入死亡之中。巴代伊在之後如此說道「我們是非連續的存在，是在無法理解的命運中孤獨死去的個體，但又對失去的連續性懷抱鄉愁」，並引用了韓波（Arthur Rimbaud）的詩。

又找到了。
找到什麼？永恆。
那是太陽與海
交相輝映。

同樣與巴代伊，或是韓波追求永遠的藝術家還有布朗庫西。生於羅馬尼亞的鄉間，到巴黎之後曾短暫擔任羅丹的助手，之後則成為野口勇的助手。與羅丹不同，布朗庫西追求低限的抽象形式，在《新生兒》《沉睡的繆斯》《鳥》等系列中，將幼兒、美神頭部與

楊・法布爾

康斯坦丁・布朗庫西

飛翔的鳥等具體的主題，以蛋或螺旋槳等簡單的形狀加以完成。見到作品的瞬間，引人想要愛撫，以臉頰摩擦的感官性造形，應可稱之為現當代雕刻的一個巔峰吧。

布朗庫西的代表作之一《無盡之柱》系列。如其名所表現，角錐型（這是切除頂部的金字塔形狀）的組成元素，宛如向天空無窮盡地延伸的柱狀雕刻。藝術家說，這是由於同樣形狀反覆重疊，所以不論從哪裡切斷，都能維持其特性。這個想法，影響後來的低限藝術的藝術家們。

這個作品除了這些稱之為型態與功能上的概念外，自然也包含內容與思想上的概念。《無盡之柱》是根據布朗庫西的祖國羅馬尼亞民間傳說的作品，同樣出身於羅馬尼亞的宗教學者米爾恰・伊利亞德（Mircea Eliade）在〈布朗庫西與神話〉的散文中，有以下記述。

富含深意的是，布朗庫西在《無盡之柱》此一作品中，採用了羅馬尼亞的民間故事主題「天柱」。那可追溯自史前時代，也是世界中廣泛普及的神話主題的延伸。「天柱」支撐著天地蒼穹，換言之，它就是世界的軸心，已知有眾多不同的型態。（中略）軸心支撐天空的同時，也是天地之間的通行與交流的手段。世界軸可視為世界的中心，人類只要靠近世界中心，便可能與天上的各種力量互通聲氣。作為支撐世界的石柱的世界軸概念，大概反映了巨石文化（公元前4,000至3,000年）的信仰特徵吧。但是，天空之柱的象徵性與神話，已經遠遠超越了巨石文化的範疇。[*44]

在西洋社會中，天空是神與死者的領域。向天空無限延伸的柱子，是「直到死亡為止」的連續性的體現吧。伊利亞德指出「布朗庫西所寄託的，（中略）是往無限空間飛翔的感覺」[*45]。布朗庫西感官性的

314

表現方式，也是連結天地的中介。

執著於「永恆」的藝術家們

比較神話學者篠田知和基，批判伊利亞德的宗教觀是印歐世界觀，主張必須「摒棄天神普遍存在於世界上的觀念」*46。也許是如此，無盡之柱，又或是「往無限空間飛翔的感覺」的想法，也征服了為數眾多的日本藝術家。

草間彌生也正是其中一人，她創作了名為《天國之梯》的作品，用霓虹燈管製作的梯子於上下設置了鏡子，往鏡中窺視梯子看起來像是無限延伸。此外，宮永愛子於2012年在大阪國立國際美術館所舉辦的個展中，展出從地板延伸到天花板的樹脂盒內裝有細繩編織的小型梯子作品。展場除了這個作品，也設置了大小不等的梯子。另外一位藝術家三嶋律惠，創作了糖果狀的玻璃串聯成柱狀的作品（當然不僅日本人，蔡國強在2015年也發表了向天空延伸500公尺的爆破作品《天梯》，換言之即「天空之梯」。偶然地與草間的作品同名）。

透明環氧樹脂或玻璃等素材，結合其透明性與反射性的材質特性，也許很適合表現永恆或無限等觀念。名和晃平，作為雕塑家看遍了眾多的神像與佛像，在對於神聖之物已經失去敬畏之心的當代時空中，尋找雕塑此一表現形式的可能性。為了表現神聖性，名和所採用的手段之一，是用透明玻璃珠包覆住動物標本等物件。包覆中存在著有機物，雖然看得到但摸不著，這應該是對於因人造物而遠離了自然的當代社會的諷刺

康斯坦丁・布朗庫西《無盡之柱》

吧。此外，他用鹿的標本製成放入作品，也由於自古以來鹿就被視為神獸，可以感受所謂光環（aura）的神聖性。

宮永愛子的梯子以外的作品，也被視為對永恆或無限的希求。宮永以樟腦雕刻出各式各樣物品而為人所知。初期的作品在完成後就這麼放置，隨著樟腦揮發，其形狀也繼而消失。其後，改為將作品收在透明的樹脂或玻璃盒中。如此一來，隨著時間經過物件雖然會逐漸崩毀消蝕，但另一方面，揮發的樟腦又會在盒子裡產生像碎冰一樣的結晶體。

宮永有以下敘述。

我的作品永遠都伴隨著變化。由於是以也可做防蟲劑的樟腦為原料，所以作品在常溫下便會開始揮發。換言之，隨著時間過去，雕刻作品會失去其外在形狀。（中略）實際上，其並非消滅，而只是在同樣的空間中再次結晶化，形成新的形狀。[*47]

最近，採用的方法是將物件完全封入樹脂中，僅在一個地方開一個小孔，再用貼紙把小孔封住。如果撕下貼紙，樟腦一接觸空氣便會開始緩緩揮發。數年、數十年，可能數百年之後，物件的形狀應該會中空殘留在樹脂內部吧。話雖如此，作為一種物質的樟腦，應該會殘留在某處。從固體揮發成氣體，也許又回到固體的型態。但即使形體改變，這個宇宙存在的物質也會永遠保持相同的質量。

羅斯科與卡普爾

在第六章中，介紹了杜象的視網膜繪畫批判「自庫爾貝以來，都相信繪畫是訴諸視網膜的。所有人都搞錯了」。我認為這是精彩說中了當代藝術本質的一段話；但另一方面，偉大的當代藝術家之一馬克．

羅斯科，留下了可視為與杜象的主張完全相反的言論。他說：

藝術家，必須透過滿足人類的感官縮減所有的主觀與客觀事物。藝術家，透過削減眞理還原到感官境界的領域，讓人類直接接觸眞理。感官性，是人類體驗所有事物時的基本語言。*48

相對於杜象否定美術而頌揚所謂的「知術」，我認為羅斯科重視的，應可稱之為「感術」。先撇開知性的刺激與感官的感受是並存或相反的討論，實際上羅斯科晚期繪畫，特別是站在《西格拉姆壁畫（Seagram Murals）》這樣的巨大作品前面，我們從重複多層塗抹顏料的厚重畫面中所感知到的，是誘發深刻的內省與冥想的神祕感。此種作風的源頭是尼采與齊克果等人的哲學。若閱讀他在這場「藝術作品的食譜」的演講所提到的關於藝術作品所必要的「成分」的見解，就能知道他們的影響。以下引用7個成分之中，最開頭的兩個。

1. 必須明確關心死亡──生命有限的徵兆──悲劇藝術、浪漫主義藝術等，都是處理與死亡相關的意識。

2. 感官性。我們與世界具體互動的基礎。這是一種與存在事物之間撩動欲望的關係。*49

我個人覺得，與羅斯科很相似的藝術家還有卡普爾。當然，羅斯科是畫家，而卡普爾是雕塑家（雖然在《藝術月刊〔Art Monthly〕》1990年5月號的探訪中自稱「我認為自己是雕塑家也是畫家」），但觀其作品讓人有相同的感受。卡普爾的作品剝奪觀者的遠近感與距離感，讓人想到在漆黑中存在著巨大空洞（void），我想相較於羅斯科的作品，它帶來更強大的敬畏念頭。

卡普爾在與哲學家茱莉亞‧克莉斯蒂娃（Julia Kristeva）的對談中有以下敘述。

感官性是恐怖的。魅惑人心的恐怖，我們在其偽裝下迷失了自己。感官性會讓我們沒來由地相信自己並不孤獨。它短縮我與他人的距離，並讓我們有誤以為沒有失去一切的幻想。[50]

空洞（void）的物件並不是空無一物。空洞產生可能性的潛力總是存在的。它是有生育力的。空洞回以凝視，那張空白的臉，迫使我們填入內容與意義，而空虛便轉變為滿盈。事物上下顛倒。這毫無疑問暴露了我們對於虛無自我的幻想。我們無論如何都必須避免自身的死亡。我們還沒完、結束或終結。這是某種開始，而非可能性的終點。話說回來，恐懼壓在我們的肩上——也許這不是真的。莫非空洞並未孕育可能性。也許存在著一個現實而真正的結束，現實的死亡與自我的喪失。[51]

請容我強調。感官性是恐怖的，而恐怖與美總是並存的。

恐怖與美總是並存的。感官刺激在親密遊戲中雖是工具，但那只是因為它召喚我們進入遊戲之中。我所愛、所創作、所希冀的藝術，在歌頌感官的同時也清楚衰敗已然靠近。[52]

內藤礼的《母型》——至上的愛慾、死亡、神聖性

這是既沒有出現性器，也沒有出現裸體、屍體或血的作品。話雖如此，在至今我所見過的作品中，最能讓人感受到愛慾、死亡與聖性的，是「豐島美術館」。雖稱之為「美術館」，但其中卻沒有任何館藏。而整座建物就是一件作品，也就是由藝術家內藤礼與建築師西澤立衛所創作的巨大裝置作品。

豐島是瀨戶內海中小島。「美術館」就建於可以眺望海洋的小丘山腰上。是一座形狀如同圓墳被輕輕

318

內藤礼＋西澤立衛《母型（豐島美術館）》(2010)

壓扁般的白色建築物。周圍是梯田，從春天到夏天，看起來就如飄浮在藍色的海與綠色稻穗中的船。

根據官方網站的資訊[*53]，其面積是40×60公尺。從像是洞穴般的狹小入口進到美術館後，乍見無一物。內部連一根柱子都沒有，而在天花板上有兩個大開口。天晴時陽光會照射進來，降雨時雨水也會從此處落下。沒有裝設玻璃，細長的緞帶隨風搖曳。官網資訊顯示，天花板最高的地方是4.5公尺。

不經意地感受到，在白色的地板上有數灘積水。不知從何處流進來的水，積水的形狀一點一滴地逐漸改變。定睛細看，從出水口漫出小小的水滴。地板上似乎塗抹了潑水劑，宛如水銀滴般顆粒分明地分布著。有些水滴持續流動，也有中途便靜止不動。其後又加上其他的水滴，累積到某個程度的量之後，水又再度流動。

緩慢離合聚散的樣子如同生物。拖著尾巴流動的樣子像是流星也像是精子。風從兩個大開口吹拂進來，可以聽見鳥叫蟲鳴。仰望天井，注意到從好幾個地方垂下了極細的緞帶。

和開口處的緞帶同樣，會隨風搖曳，但會隨著角度不同而變得看不見。

世界，就是由這樣細微的東西所構成的。總是在移動中改變形態，又確實保持著難以言喻的什麼。生而消逝，繼而再生。

都一把年紀了實在很丟臉，但每回來到這裡我必定會哭泣。

哭泣這是絕此僅有的。身處白色建物中被不可思議的安心感所包圍。觀賞藝術作品時稱雖然是「豐島美術館」，內藤礼則將作品命名為《母型》。我認為這是當代藝術表現愛慾、死亡與神聖性最優異的作品。

319

前面很快地說明了7種的創作動機。不過，「美」與「完成度」並未入列。追求美與完成度的藝術家雖有，但就杜象的標準而言，前者（美）是出局的。再次引用杜象的話，選擇現成物，也就是既品，「並未受到任何美學上的歡愉所左右」*01。當代藝術的創作手法，如同杜象所言，「總是選擇」，因此既然作品全是現成物，根據杜象的法則，美是必須要加以排除的。

另一方面，後者（完成度）當然是越高越好，因此，並不列入在此需考慮的動機。技術固然有巧拙之分，比較創作出來作品的完成度，就能夠評斷優劣高下。但這是由觀者判斷的，藝術家不論是誰都力圖做到最好。因此，完成度是創作的前提，而非動機。

實際上，即使有艱澀的說明在前，但杜象有「品味」這一點是很明確的。「噴泉」什麼的，除了一部分的便器狂愛者（？）外，對誰來說大概都是「壞品味」吧。壞品味也是品味這種說法若聽起來像是強辯（杜象本人雖然稱「沒有好品味或壞品味」），那麼《新娘甚至被光棍們扒光了衣服》（通稱為《大玻璃》）這件代表作又是如何呢？關於作品下方的「獨身者的機械」（巧克力研磨機與水車），畫家兼藝術史家約翰・戈爾丁（John Golding）評論它「無可否認的正典優雅」*02。我認為這也是包含作品完成度的評價。

1931年，《大玻璃》在搬運途中受損。杜象在修復作品當下，喜歡上大畫弧般的裂痕，之後提到，「越看就越喜歡這些裂痕」，「我想要將此稱之為『現成物』意圖。我尊重這樣的意圖」*03。儘管是偶然或「『現成物』意圖」所帶來的，但也可以稱之為品味吧。可以說是從偶然發生的裂痕中看見美。我想這也與東洋陶藝師傅熱愛事前無法預期的窯變之美的心情是相通的。

總之，若真要說的話，美應該是包含在第一項動機「對新視覺・感官的追求」之中。能有助於感官衝擊的美當然是存在的。藝術家為了創造衝擊而追求美，是很合理的。我想，九泉之下的杜象也許會原諒

322

何謂藝術鑑賞的步驟？

我這麼說吧。

為了謹慎起見再次提醒，很少有藝術作品只純粹靠一種動機完成的。幾乎所有的作品，即使不是7種全部都有，也會包含多種動機。此多重性有助於增添「衝擊・概念・多層次」中的「多層次」，貢獻作品的深厚度。「層次」，如同字面意義，多重化作品魅力的同時，也是有助於鑑賞者玩味作品、理解作品。

觀賞（聆聽・體驗）當代藝術是一種甚麼行為，在此具體化敘述如下。

觀賞者接觸作品。只要不是平庸的作品，最初應該都會產生衝擊吧。以漫才相聲來打比方，就是第一個搞笑段子。接下來觀者會從構成作品的要素，開始聯想、回憶、想像。藝術作品之所以會「刺激想像力」，換言之，所謂多層次一言以蔽之就是所有「聯想到事物」。

歷史上的重大事件、數學公式、最討厭的頂頭上司、狗或貓、鬼魂、孩提時代最喜歡的東西、當天吃的午餐、社會問題、網路上的發燒話題、昔日讀過的小說、曾經聽過的情歌、有名的建築物、其他的藝術作品等等，包羅萬象，任何事物都有可能。繼而將腦海中所聯想的種種，即多元層次加以整理，取捨選擇，把選擇後的結果串聯起來，從其結果所產生的新聯想，又能推測創作的動機或概念。優秀的作品，能將聯想本身加以第二層、第三層地多層次化。

浮現出自己可以理解的概念，伴隨著衝擊等覺得「這個可行！」的話，大腦的犒賞神經系統便會活化而得到快感。若覺得看不太懂或感到無聊的話，犒賞神經系統便會被抑制而感到不快。杜象或艾可的「開放的作品」，都是當觀者接受、解釋作品之後才能「了結」。這，正是當代藝術鑑賞應有的狀態。

當然，腦海中會聯想到什麼、會浮現出怎樣的概念因人而異。所謂聯想，便是由外部刺激個人的身體或神經系統，然後檢索龐大的記憶庫，發現與該刺激一致的特定資訊這一連串過程。人生經驗也好、累積記憶的質與量也好，每個人不同。所以正如對食物有好惡一般，戀愛對象會因人而異，有人支持川普也有人不支持一般，藝術作品的評價也是天差地遠。不僅是當代藝術，對於藝術表現（不，存在世間的所有萬事萬物）的絕對性評價，從原理上便是不存在的。若非如此，評論家在被 AI 取而代之以前，就該全體失業了。就算是葛羅伊斯如此優秀的評論家也不例外。

細想來，評論家是以他人的不幸維生，所以說他們是大膽的人。我們不論是誰，都會根據自身的經驗對事物進行評價與判斷。倘若經驗比藝術家短淺，也許會評價錯誤。其經驗淺薄也可能被包含藝術家在內經驗豐富的人看破。他們明知有此風險，卻宛如全知全能般滿懷自信地書寫評論。又或者是透過自信地書寫，努力抹去因意識到風險而產生的不安。不論何者，他或她們，將自身的知識與經驗攤在陽光下而成為他人推測論斷的材料。不稱此為「大膽」又該叫什麼呢？

我雖不認為自己是評論家，但在本書中也寫之所至地寫到帶有評論意味的文字。雖然寫到「看到這個作品想起了OO，聯想到了XX」等，但讀者讀才應該會嘲笑「根柢淺薄」吧。依據想起或聯想到的事物的評論，也許會被認為「程度太低」、又甚至「這也太離譜了」而遭到輕蔑。但是，這些事情沒必要在意，就算在意也無可奈何。所謂藝術鑑賞，就是當下的自己以所有的人生經驗，與作品面對面的行為；反過來說，也是一種測量自己的內涵，如同試煉一般殘酷的體驗。不過，其後是否會抱持一種自嘲式的豁出去的態度，或是持續反省並努力累積自身經驗的廣度與深度，就看鑑賞者個人了。同樣的道理應該也可以套用在包含評論家在內的專家身上吧。

324

將動機的程度與達成度數值化

那麼參照7種創作動機，各式各樣的聯想更容易浮現出來。是透過衝擊一擊定勝負？探索媒介的可能性？對藝術史或藝術體制的訊息？揭開自身（又或是原封不動轉賣）的思想或哲學或世界認知？私小說式地講述藝術家自身，或是藝術家所屬共同體的故事？還是追求愛慾、死亡，或最終的神聖性？

雖然探求藝術家的創作意圖，倘若能推量計測各動機的刻度程度，並試圖加以數值化，對於理解藝術家的創作意圖，明確具體化自己的潛在將喜好有所幫助。為了讓藝術家所拋出的問題浮上檯面，這也是方法之一。這並非計量或決定藝術家或作品優劣的手段，比方來說，像是對料理所使用的食材或調理方式進行調查。雖然世界上有三大菜系或四大菜系的說法，但是無法對各文化料理進行優劣評比的。而根據烹飪者調味方式不同，食客不同，喜好因人而異應該也是毋庸置疑的。此處所稱的數值化，是為了將前述差異明確化的方法，希望讓讀者能夠理解。

所謂各動機的刻度，指的是藝術家著力於各動機的認真程度。大致區分以5階段評分，若不知道、無法判斷者則先暫以「0」計入。例如，新感覺5分、媒介1分、體制0分、現實5分、世界認知0分、我與世界4分、愛慾與死亡3分等計分方式。完全憑一己獨斷也可以，要參考展覽會的作品說明、專家的評論等資料亦無妨。之前已經提過，對於藝術作品有「誤解的自由」。更進一步說「誤解更勝一籌」。

接著，由身為觀者的你試著以百分比的方式來為（你認為的）認真達成度來打分數。此處將由對各動機的鑑賞者，也就是你的關心程度，或對於表現手法的好惡加以判斷。雖是以創造出新感覺為目標，但總覺得彷彿在哪裡見過則是40％。因為自己對媒介或體制毫無興趣所以是0％。雖然理解作品具有政治意

識，但無法贊成作品意涵的主張因而是10%。對於世界認知不甚清楚就0%。我與世界是自己深切關心的主題，因此是100%。愛慾與死亡是讓人不舒服的表現手法故而是0%……如此這般。然後再加上之前的計算結果，新的感覺是滿分5分中的2分，媒介是0分，體制也是0分，現實是0.5分，世界認知是0分，我與世界是4分，而愛慾與死亡是0分。

除此之外，要加上「作品完成度與輔助線」作為特別架構也很好。完成度自然是非常容易理解，針對輔助線則可能需要加以說明。所謂輔助線，指的是為了提升觀眾對於作品的理解而由藝術家所埋下的暗示。若要刺激觀者的想像力，邀請觀者「解讀」作品，就需要適當的「解讀的技巧」。所有的內容如果都露骨直白，那就像笨拙的雙關語，一點都不有趣。過於艱澀又虛無飄渺的話，則幾乎沒有人能夠理解。「開放的作品」的大門應該要敞開到何種程度呢？若門戶大開或是完全封閉都不行的話，開放到什麼程度才是適當的呢？

這個問題的答案，當然也會因創作者而異。有認為應該盡可能降低門檻的創作者，也有認為只要懂的人懂就好的創作者。只是，應該也有什麼都沒想到的藝術家吧。另一方面，欣賞者的「解讀能力」亦是因人而異，所以有即使門戶大開但沒有注意到的觀者，也有明明只開了一點縫卻能長驅直入的觀者等，各式各樣的案例狀況都可能發生。畫上多條的輔助線，能夠分別對應具有不同解讀能力的觀者，如果是這樣的作品當然是最理想的，但是……。

最後，將算出來的數值畫成雷達圖（蛛網圖）。如此一來，有助於將作品的特徵或自身喜好視覺化。若累積相當數量，也可以看出藝術家的傾向，這些創作者的共通點或相異處也將一目了然。如果可以的話，也可將各動機的分數加總起來算出總分。不過，並不是分數高就代表作品比較優異。雷達圖的形狀，也就是哪一個動機的分數最為突出分數最高這一點，對於瞭解料理人，喔不，藝術家的嗜好或性向也是非常重要的。只有在針對相似藝術家進行比較的時候，總分的差額才具有意義。

326

傑夫・昆斯《氣球狗》（1994–2000）

若認為一開始所給的分數有誤，之後再修正就可以了。因為既無需考慮他人的心情，也不是入學考試的計分，所以事後修正也不會產生任何社會責任。若默不作聲，也不會像毫無才華的作家般被人嘲笑。運用Excel等表格計算軟體雖然也很簡單，但手繪圖表就足夠讓人樂在其中了。

尤其與友人或伴侶一起去看展覽，一邊對作品或藝術家進行褒貶，一邊比較彼此的給分是一種很開心的娛樂。

傑夫・昆斯的《氣球狗（Balloon Dog）》（1994－2000）

選擇1989年以後創作的5件作品，具體「計分」看看吧。首先是傑夫・昆斯的《氣球狗（Balloon Dog）》（1994－2000）。模仿扭轉氣球，也就是扭轉細長氣球製作的狗型雕塑系列，在拋光如鏡面般的不銹鋼上施加半透明的彩色塗裝。高度3公尺以上。系列作品之一《氣球狗（橘）》在2013年11月的紐約佳士得拍賣中，以5840萬美金落槌，這是在世藝術家史上最高拍賣金額紀錄而蔚為話題（譯註：昆斯1986年創作的《兔子》在2019年又以9110萬美金落槌價刷新在世藝術家的拍賣紀錄）。

在美國，氣球狗是在遊樂園或海邊攤販等地所販售的小孩玩具。昆斯將其巨大化，並以堅硬素材製成雕塑作品。藝術家本人有以下敘述。

這個作品是關於歡慶、孩提時代，以及色彩與單純。但是，它也同時是特洛伊木馬。針對藝術作品整體的特洛伊木馬。[*04]

亞瑟・丹托以慎重且迂迴的措辭給予高度評價，「這說是昆斯的最高傑作應該也是成立的吧」[*05]（如同前述，丹托在該篇論文中稱「從杜象經沃荷到昆斯的藝

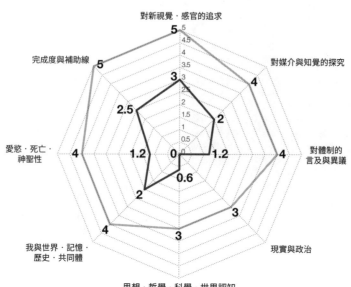

對新視覺・感官的追求

對媒介與知覺的探究

對體制的言及與異議

現實與政治

思想・哲學・科學・世界認知

我與世界・記憶・歷史・共同體

愛慾・死亡・神聖性

完成度與補助線

傑夫・昆斯《氣球狗》的評價表

━━━ 作者小崎評價
━━━ 藝術家動機（推測）

術概念發展」是「與從伽利略經牛頓到愛因斯坦的科學進步如出一轍」）。傑利・薩爾茲稱其為「像是古典騎馬像與玩具反斗城的陳列相加除以二」，並敘述「其居於柏拉圖式的哲思靜觀與受到情欲驅使的感官間的中間地帶」。簡短評論的結語是「這件作品是如此完美，有在於某個不受打擾的永恆境界，稱之為內省的崇高吧」。在此昆斯也受到高度評價。

考量藝術家本人與專家們的評論，給新感覺打上5分、媒介與體制打4分吧。因為既沒見過這麼大、又閃閃發光的氣球狗，它可被視為雕塑的終結。從對與外觀的華麗也反映出全球資本主義或泡沫經濟，因此給現實與世界認知這一項3分。藝術家自己提到了孩提時代，因此我與世界這項是4分。為了向薩爾茲所稱「被情欲驅使的感官」表示敬意，愛慾與死亡這一項也是4分。由於是在超過100位工作人員的工作室製作的，所以在完成度的特別加分題上應可得到滿分5分吧。8個項目共得32分。因為總分40分，若以滿分100來換算這件作品則得到80分。雖然是非常高的分數，但重要的不是總分，而是雷達圖的形狀。

接著，關於達成率的個人評估以百分比計。巨大雕刻並非獨創，我個人也不太喜歡太過孩子氣的作品，因此新感

328

左前：村上隆《我的寂寞牛仔》（1998）
左內：村上隆《Milk》（1998）
右方：村上隆《Hiropon》（1997）

覺這一項減了四成是60％。在媒介探索上，這種程度的思考我想不論哪一位藝術家都在進行，因此是50％。就算被說成古典騎馬像但也沒有產生這樣的感覺，而且與杜象以後「觀念發展」的重要性亦無法同日而語，所以體制這一項是30％。雖有反映出泡沫經濟的狀況，但我認為作品並未蘊含對此批判，因此現實這一項是0％。雖說能感受到哲學家尚·布希亞《消費社會的神話與結構》與〈擬像與模擬〉的影響，但至今感受仍強，所以我與我身旁的連結是50％。對藝術家的童年雖沒有特別共鳴，但不自覺會露出微笑，所以我與世界的連結是50％。雖然認為完成度非常屬害，但除了新感覺以外的概念皆不容易理解，因此與輔助線這一項的扣分相抵後為50％。各項百分比乘上先前推估的藝術家動機得分之後，試著繪製出來的雷達圖如圖所示。外側的線條是針對藝術家動機的推斷值，而內側的線條則是我個人的評估，兩者間的落差當然因人而異。

村上隆的《我的寂寞牛仔 (My Lonesome Cowboy)》

1998年發表。而於2008年5月在紐約蘇富比的拍賣中以1516萬1000美元的價格落槌售出。

這是將全裸之少年形象的人型公仔，以玻璃纖維強化塑膠（FRP）製成的真人尺寸大雕塑。典型的動漫臉型，大眼睛、黃色長髮。兩腳打開穩穩地站在白色台座上，嘴巴稍稍張開微笑著。左手摸著勃起的生殖器，伸出的右手則像是拋出繩圈一般操縱由性器前端所噴射而出的白色精液。精液像是飛濺似地強力迸發，甚至高過了黃色的頭髮。

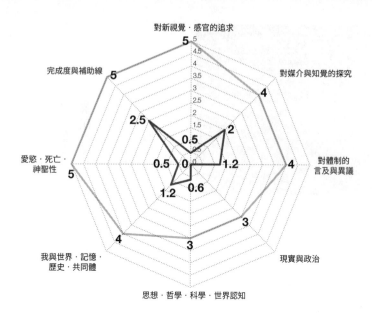

對新視覺‧感官的追求 5

對媒介與知覺的探究 4

對體制的言及與異議 4

現實與政治 3

思想‧哲學‧科學‧世界認知 3

我與世界‧記憶‧歷史‧共同體 4

愛慾‧死亡‧神聖性 5

完成度與補助線 5

2.5　0.5　2
0.5　0.6　1.2
1.2

村上隆《我的寂寞牛仔》的評價表

── 作者小崎評價
── 藝術家動機（推測）

這件作品有成對的前作。以《Hiropon》為題的雕塑，於1997年發表。幾乎全裸之姿的少女公仔，藍色的頭髮上搭配了兩個黃色的蝴蝶結。在非現實的豐胸巨乳上綁著極小的粉紅色胸罩，從理所當然袒露出來的巨大乳頭，與《我的寂寞牛仔》相同噴射出白色的母乳。少女竟然用兩手握著莫名其妙如同陰莖一般的乳頭，一邊露出天真無邪的笑容一邊運用自己的母乳跳繩。

雖說之前就有中原浩大的公仔作品，但村上這件作品在新感覺上應該可以給5分吧。為了讓人感受到動態而運用漫畫的表現手法也非常有效果，媒介是4分。故意將次文化的主題衝撞歐美的主流，標題也是向安迪‧沃荷的《寂寞牛仔（Lonesome Cowboys）》「致敬」，在精液的表現手法上，則援引了金剛力士像的天衣飄帶、狩野山雪的枝椏與葛飾北齋的波浪，以及李奇登斯坦的筆觸，因此體制也是4分。關於現實或世界認知雖然給人印象稍微稀薄，但可以意識到漫畫或動畫的世界流行與全球化浪潮疊合，因此都有3分。我與世界的連結是4分。不管再怎麼說精液都盛大登場了，死亡而愛慾這一點得5分。公仔是由海洋堂（譯註：日本知名人形模型製作公司）所製作的，因此完成度也是5分。總分合計為33分。比《氣球狗》還多1分。

330

艾未未《蛇天花板》（2009）

艾未未的《蛇形書包》（Snake Bag）

2008年發表。以中國四川省同年5月發生的汶川大地震為契機，由兼具社會運動家身分的藝術家創作。

地震造成數千名中小學生被壓死，但有關當局並未公布事實真相。艾未未憤怒的透過自己的部落格著手製作罹難者名單。另一方面，悲劇發生的原因被查明。據稱建築業者賄賂了政府的承辦窗口，為支應行賄所需，沒有投入充分的工程費用，偷工減料的結果，學校建築成了有缺陷的豆腐渣工程。雖然一時之間國營媒體也報導這一可能性，但當局並未追究相關責任，並關閉了艾未未的部落格，最後還演變成警官毆打了到成都調查的艾未未的事件。最後艾未未遭到被軟禁於自家的處置。

那麼，針對達成度的個人評估，對村上很抱歉，我對於動畫與公仔幾乎毫無興趣，因此新感覺是10％。在媒介上，因為並沒有到突破雕塑概念的程度，我對於動畫與公仔幾乎毫無興趣，因此新感覺是10％。在媒介上，因為並沒有到突破雕塑概念的程度，然關係與連結性，因此體制是30％。與新感覺的理由相同，現實這一點是0％。引用雖多，卻未感到與此作品的必一點給分是20％，我與世界的連結則是30％。愛慾這一項理由與新感覺、現實這兩項相同，為10％。完成度相當高，但與昆斯作品相同難以看出輔助線的功能，因此特別加分題是50％。落在雷達圖內側曲線內的區域面積明顯縮小很多。若是喜好御宅文化的人，所得出的結果應該大不相同吧。

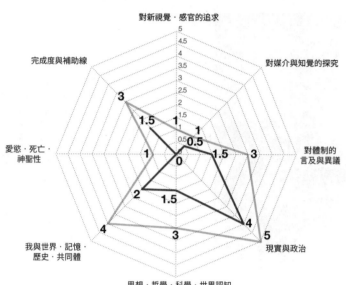

對新視覺‧感官的追求

完成度與補助線

對媒介與知覺的探究

愛慾‧死亡‧神聖性

對體制的言及與異議

我與世界‧記憶‧歷史‧共同體

現實與政治

思想‧哲學‧科學‧世界認知

艾未未《蛇天花板》的評價表

—— 作者小崎評價
—— 藝術家動機(推測)

《蛇形書包》（Snake Bag）是艾未未在進行調查中所創作的作品。他將數百個中小學生上學用的背包連接在一起做成蛇形。也有將背包設置在天花板上題名為《蛇天花板》（Snake Ceiling）》的作品（2009）。不論何者，都是包含安魂與告發雙重意圖而創作的作品。

新感覺與媒介的探究各得1分。藝術家在這個作品中，應該並未思考追求這兩者的任何一項。鑑於蛇的形象，和印度或東南亞相同，在中國文化裡也具有多元意涵，體制這一項來看給3分。在這件作品中，象徵了發生地震的大地，同時也代表了非自願但卻不得已而回歸塵土的孩子們吧。現實這一項不用說給5分。作品保留對孩子們的記憶，叩問何謂共同體，在我與世界的連結這一項是4分。世界認知這一項，因反極權主義得3分。雖具有慰靈概念，作品與死亡宿命並沒有連結，因此在愛慾‧死亡‧神聖性這一項上是1分。就完成度而言，我想藝術家並未特別追求這一點，因此給3分。

因為完全感受不到新意，所以（新感覺）這一項是0%。媒介這項，因背包這種素材本身就包含了訊息，所以是50%。體制這項，藝術家本人主張藝術就是社會運動，因此是50%。現實這項，因作品訊息打動人心，是80%。世

達米安・赫斯特《母子分離》（1993）

界認知雖政治正確，但感受不到嶄新性，所以占50％。我與世界的連結，大概是50％左右。愛慾這項則是0％。完成度很普通，輔助線也不特別突出（蛇的形狀吸引了觀者目光，但無法立刻知道運用了背包這項素材），因此是50％。

不僅這件作品，艾未未的作品訊息性強烈，但我認為就當代藝術基本要求的想像力的刺激是很薄弱的。真要說的話，他的非政治性作品多數充滿刻板印象（stereotype），而與政治相關的作品又過於老套無聊。以上只是我個人的印象與感想，但除了早期作品外，艾的作品強烈傾向現實與政治一點，也應可以由雷達圖外側的曲線圖推測並確認出來吧。

達米安・赫斯特的《母子分離 (Mother and Child Divided)》

1993年發表於威尼斯雙年展，也是英國青年藝術家（YBAs）最受爭論的一件作品。包含此件作品在內的創作活動受到高度評價，達米安・赫斯特於1995年獲得透納獎的肯定。

由不鏽鋼與玻璃所打造的4個箱子，浸泡在福馬林中的母牛與小犢牛被分別收納其中。牛明明是2頭，箱子卻不是2個而是4個？沒錯，母牛與小犢牛不假則是一對（母子），從鼻頭到尾巴末端切開成左右對稱。箱子是空出可容一人通過的距離分開擺設，觀眾（被設定）可以一覽無遺地看到母牛與小犢牛的骨骼與內臟。

赫斯特也會使用鯊魚與羊創作同類型的作品，但有切開與不切開者。

因其壓倒性的衝擊力，新感官是5分。媒介也因將真正的動物屍骸浸泡在福馬林中，而且是將其切割分開的「雕塑」前所未見，所以有5分。可以連結到運用解剖

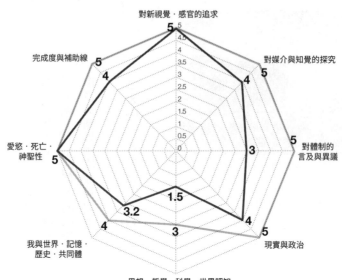

對新視覺‧感官的追求　5

對媒介與知覺的探究　4　5

對體制的言及與異議　3　5

現實與政治　4　5

思想‧哲學‧科學‧世界認知　1.5　3

我與世界‧記憶‧歷史‧共同體　3.2　4

愛慾‧死亡‧神聖性　5

完成度與補助線　4　5

達米安‧赫斯特《母子分離》的評價表

—— 作者小崎評價

—— 藝術家動機(推測)

圖或活生生的動物為作品素材的塞拉或是庫奈里斯等藝術家的譜系，《母與子（Mother and Child）》的作品標題又讓人聯想到「聖母子像（Virgin and Child）」的古典聖像，因此在體制也是5分。雖然不清楚是否以狂牛症為創作背景，由於也讓人思及大量生產、大量消費社會中的糧食問題，現實性也是5分。儘管有無神論或唯物論的背景，但因為稱不上稀奇，世界認知得3分。反映出與家畜共生，我與世界的連結有4分。愛慾與死亡毫無疑問有5分。完成度也讓人感到萬分精彩而得5分。

因為我並不討厭詭異的事物，新感覺這一項是100％。媒介這一點我覺得很出色，但因曾在芝加哥的科學博物館中，見過將因事故而死的黑人男女的遺體切片並經生物塑化技術加工處理的標本，因此為80％。對體制的言及，在這個作品（也？）並非如此重要，因此是60％。現實性是80％，世界認知是50％。愛慾‧死亡與神聖性是無可挑剔的100％。我與世界的連結是80％。也認為完成度很高，但其後聽聞到福馬林外漏，因此稍微減分成為80％。雷達圖的整體面積很大，外側與內側兩條曲線的形狀也十分類似。

Dumb Type《S/N》（1994）

赫斯特與昆斯都是毀譽參半、令人好惡分明的藝術家。這兩位藝術家作品的市場價格之高，也是其他藝術家難以望其項背，一時之間被視為歐洲與美國的代表藝術家。世界各地的超級藏家皆爭相競購作品的盛況，如同本書前述。以在法國誕生了伊斯蘭政權的設定，寫下了預言因過度激烈的宗教、貧富差距、排他無寬容等而被分化的當代社會的小說《屈服》（繁體中文版由麥田出版，2017）一書的作者米榭‧韋勒貝克（Michel Houellebecq）在其前作《地圖與疆域》中的一開頭，讓這兩位藝術家登場亮相。

視赫斯特如洪水猛獸一般、或是動物保護主義者，對這件作品的評價應該會與我完全不同，雷達圖中的內側曲線內的面積也會遠小於此吧。但是外側的曲線，若是由藝術界居民來打分數的話，應該不論是誰都無疑會是差不多的形狀。正因為如此，赫斯特（昆斯與村上也是如此）才會如此暢銷。

Dumb Type 的 《Ｓ／Ｎ》

　　1994年首演。與上述4個作品相異，是表演作品。Dumb Type是1984年以京都市立藝術大學的學生為中心所組成的團體。高谷史郎、小山田徹、Bubu de la Madelaine、高嶺格、池田亮司等人才輩出。作品幾乎都是由團體成員間無階級差異的合作中進行創作，但「Ｓ／Ｎ」例外地是由相當於團隊領袖的古橋悌二所主導的製作。創作的契機是古橋感染HIV以及對其他成員的出櫃告白。成為遺作的這部作品正在聖保羅演出的1995年10月，古橋死於免疫功能不全所引發的敗血症。得年35歲。

　　作品名稱來自音訊術語的「ＳＮ比」，意即「訊號雜訊比（訊噪比）」。被視為「世紀黑死病」AIDS的狀況雖是主題之一，但作品並不僅於此。內容刻畫了相對於健康者的殘疾人士，相對於白人的有色人種，相對於異性戀的同性戀，相對於男性的女

335

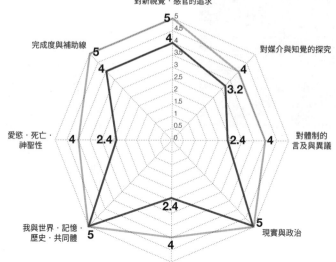

Dumb Type《S/N》的評價表

性，相對於一般人的性工作者，相對於鑑賞者的藝術家等的少數族群（minority）等，被視為社會「雜訊」的實態。運用對話劇、舞蹈、影像、燈光、電子音樂等表現方式，古橋本人的變裝皇后的對嘴演唱，以及Bubu de la Madelaine脫衣舞表演的「花電車」也熱鬧登場。附加一筆，下一部作品《OR》（1997），則是由失去古橋的團體成員各自進行內省的創作，換言之可說是為古橋服喪的產物。

強烈的燈光、聲響、與奔跑過來的表演者突然停下腳步，就這麼直立不動地倒向舞台後方的演技等衝擊，新感覺是5分。包含實況影像、即興和紀錄式對話的構成也非常出色，媒介是4分。透過變裝場景觸及到惡俗的酒店（cabaret）文化等，體制也是4分。不僅對美國右派政治家們歧視AIDS態度的反彈，還以普遍性歧視少數族群為主題，因此現實與政治是5分。因為引用了傅柯的《同性戀與生存美學》等，所以世界認知是4分。將古橋自身的問題與觀眾分享，且揭露了社會的真實狀況，在我與世界的連結這一項是5分。當時被視為不治之症的AIDS亦為作品主題之一，愛慾與死亡是4分。完成度則為5分。雖然讓人強烈感受到新感覺，但舞蹈稍弱因此是80％。

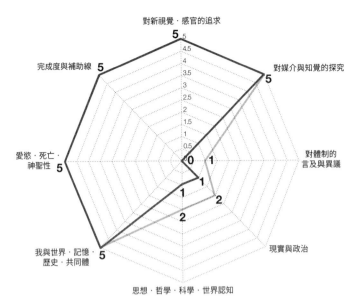

對新視覺‧感官的追求

對媒介與知覺的探究

對體制的
言及與異議

現實與政治

思想‧哲學‧科學‧世界認知

我與世界‧記憶‧
歷史‧共同體

愛慾‧死亡‧
神聖性

完成度與補助線

作者小崎評價
藝術家動機(推測)

內藤礼+西澤立衛《母型(豐島美術館)》的評價表

跨領域的表演藝術作品當時仍非常少見，故媒介這一項亦為80%。對體制的言及並未讓人覺得特別突出，60%。現實與政治這一點並未讓人覺得特別突出，60%。現實與政治這一項並未有劃時代的表現，60%。我與世界的連結，與現實與社會性的主題給人留下更強烈的印象，故為60%。完成度雖然相當高，但演出者的演技不甚完美，故為80%。這個雷達圖面積也非常大，且內外曲線的形狀相近。

保險起見我先強調，前述的數值都只是我個人的評估。

而且合計總分，再次提醒，也只在找出相同傾向的作品並進行相互比較時才能發揮功能。實際上，在第七章所介紹的內藤礼與西澤立衛的《母型(豐島美術館)》，進行相同計算的話，筆者評估的總分為27分。雖然低於《母子分離》與《S／N》，但對我個人而言卻是遙遙領先的第一名作品。說實話，在愛慾‧死亡‧神聖性這一項上，真想給到(不是5分而是)10分。在我的心中已經為它打了10分。這個計分法與雷達圖是很個人的，因此這種隨性的使用方式也完全沒關係。請各位讀者適當調配並加以活用。

不知道有多少讀者注意到，在前一章中被「計分」的作品都是在

1989年以後所創作發表。皆出自於受歡迎的藝術家之手，各種意義上造成話題。Dumb Type的成員中

有女性，但除此之外全數作品皆為男性藝術家所創作……。這些都沒問題，但還有更根本的偏頗，那就

是立體作品有4個、行為藝術作品1個。是的，沒有任何一件是繪畫、攝影或版畫等平面作品。

當然也能夠對平面作品進行計分。不論畫家也好、攝影家也好，其中也有許多優秀的藝術家。但針對

他/她們的作品進行計分卻……不怎麼有趣，為什麼？

其中一個原因，在於其作品的地位相對劣勢，因而難以評價。那是相對於何者呢？就是相對於以天文

數字規模持續增加，包含藝術作品本身在內的圖像吧。確實，圖像是有增無減的。

根據市場調查公司Keypoint Intelligence統計，2016年由手機或數位相機所拍攝的影像超過1.1兆張，

並且預測在2020年這個數字將超越1.4兆張*01。顧問諮詢公司Deloitte（在當時）就預測2016年在網路

上分享或保存的影像將超過25兆張左右*02。全都堪稱天文數字。

再加上天天播放的電視影像，在報章雜誌或網站上所刊載的照片或插圖，出版、上映、播放、販售的

漫畫、動畫、電影、遊戲等。雖說自20世紀後半以來資訊環境大幅改變，但進入21世紀後視覺資訊更進

一步以指數增長。廣無邊際的影像之海將我們包圍，而這片海域仍以猛烈的速度不斷擴張中。

「不是空間藝術，而是時間藝術的展覽會」

但是，名為藝術界的這座小小人工島在這片汪洋中，應不至於沉沒吧。作品能夠映入藝術愛好者眼簾

的場合，是以藝術節、畫廊或市場等形式，藉由這樣的體制確保下來。只要體制沒有崩壞，便不可能被

「吞沒」。雖說在Instagram或Flickr上隨處可見高水準的照片，但若是優異的藝術作品，應是如同鶴立雞

群般耀眼奪目吧。

因此，平面作品的相對敵人，並不在藝術世界之外，而是存在於內部。那就是繪畫或攝影以外之影像、裝置、行為藝術等，較之二維的靜態圖像具有壓倒性資訊量的作品群。影像中有「時間」的維度，行為而裝置作品有「空間」的維度，行為藝術則是四維作品（所謂「行為藝術（performance art）」者指的是由當代藝術家為了表現當代藝術而進行的身體藝術。以與由戲劇或舞蹈的藝術家所演出之「表演藝術（performing art）」有所區別）。

傳統稱雕塑為立體作品。立體當然是三維度，雕塑雖然是三維作品，但在現今其資訊量偏少的狀況是無法隱藏的。話雖如此，比起二維靜態媒介的平面作品，確實還是多了一個維度的資訊量，例如昆斯、村上或赫斯特等藝術家的立體作品有多重層次，伴隨素材的多樣變化，刺激觀眾的知性好奇心與想像力。

即使如此，仍有許多的藝術家將重心逐漸移轉到影像與行為藝術上。前者的增加，至今似乎已無多言的必要，而關於後者，我想談談2007年的曼徹斯特國際藝術節中所舉辦的特別企劃《郵遞員時間（Il Tempo del Postino）》*03。

道格・艾特肯（Doug Aitken）、馬修・巴尼＆強納森・貝普勒、塔西塔・狄恩、崔夏・唐納利（Trisha Donnelly）、奧拉弗・埃利亞松、利亞姆・吉利克、多明妮克・岡薩雷斯—弗爾斯泰、道格拉斯・戈登、卡斯坦・霍勒（Carsten Höller）、皮耶・雨格、貝貞娥・安里・薩拉（Anri Sala）、提諾・賽格爾（Tino Sehgal）、里克利・提拉瓦尼等藝術家，各自進行15分鐘的「展示」，實際上全部都是行為藝術，作為企劃者的藝術家菲利佩・帕雷諾與策展人漢斯・烏爾里希・奧布里斯特宣稱，「這不是空間藝術，而是時間藝術的展覽會」。

這個嘗試，漸漸網羅相近的領域到自己的版圖裡，也可以解釋為當代藝術的帝國主義的欲望產物。同

時將行為藝術作為當代藝術的「下位概念」（譯註：從屬關係）納入麾下。但不僅於此，繪畫或攝影等二維靜態媒介是不足以承擔當代藝術的。正因為包含藝術家在內的藝術界人士抱持這樣的危機意識，因而提出要求，企劃才得以成立的吧（行為藝術早自1960年代便已被認同是當代藝術的類型之一。而前述企劃，也能夠視為試圖確認當代藝術擴大版圖的活動）。

其後，關心表演藝術的藝術家不絕於途。柳美和、高嶺格、金氏徹平等進入戲劇的世界，杉本博司則跨足文樂與能劇等領域（杉本也插手建築）。出身自戲劇背景的楊‧法布爾與肯特里奇等，明顯傾向劇場或歌劇。執導電影的雪潤‧內夏特也有導演歌劇的經驗。他／她們不僅是擔負舞台美術設計的角色（若是這樣的話，從畢卡索、安尼施‧卡普爾到安東尼‧葛姆雷［Antony Gormley］等藝術家皆已從事過相關創作）。不但舞台美術設計自己來，也擔任導演或戲劇構成。肯特里奇在2010年在大都會歌劇院執導果戈里的《鼻子》等，我雖然僅看了現場直播，但認為這是肯特里奇生涯集大成的出色作品。

提爾曼斯的展示品味

固然規模大小不一，表演藝術是很花錢的。而行為藝術基本是藝術家本人演出，因此身體能力與相應的技能是必要的。在那裏受到注目的是裝置。雖然不是單獨的「裝置作品」，但實際上就只稱作裝置作品並日益盛行。

典型的例子，便是藝術家沃爾夫岡‧提爾曼斯。如同前述，他在2000年得到透納獎的肯定，又是2015年度《ArtReview》的「POWER 100」排行榜名列第11的攝影藝術家。雖然非常受歡迎，但要將其作品的魅力言語化卻十分困難。

觀賞提爾曼斯的透納獎展覽的藝評家蘿拉‧康明（Laura Cumming）在10年後寫到，「提爾曼斯無風格

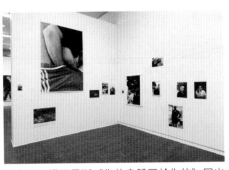

沃夫岡・提爾曼斯《你的身體屬於你的》展出現場（2015）（大阪，國立國際美術館）

但所有皆其風格。無特定主題但其身邊一切盡為主題」。並指出「因此，大量展示他的影像至關重要。

這個裝置作品，更像是去除文字之後的雜誌版面」。*04。

薩爾茲在2010年紐約觀賞提爾曼斯展覽說，「他現在被廣泛模仿，用途多元，就如同波洛克的纏繞

糾結或沃荷的色彩一般，提爾曼斯的風格無處不在。這已成為文化的一部分」，並斷言「要概括描述其

風格是非常困難的」。

在20年之間，他游移在各種流派間，創作大、小、彩色飽和，或是褪色的影像。拍攝丟棄的衣物、城市風景、靜物、號飛機、工作室工具、青少年文化，以及人物肖像。他在主題地圖上到處插旗。這一年他會拍攝協和號飛機、下一年則是士兵。話雖如此，它們都具有共通點。提爾曼斯的照片具有一種慵懶虛脫的美，馬虎隨意。對於色彩的品味，毋寧說更接近在開闊的原野進行創作的單色畫畫家。偶然與不造作的外觀。是一種對抽象與支離破碎的吸引。*05

語畢，薩爾茲又立刻寫下類似於上述蘿拉·康明的感想。他說：

而且，將照片處理成一種物件（通常是無框的）佔據整個牆面的感覺，讓其創作更像是一張紙（sheet）而非藝術作品。*06

所謂「紙（sheet）」，指的是沖洗出來的照片吧，但同一個單字也可以指報紙。雜誌或書籍的印刷打樣也稱為「確認校樣（proof sheet）」。應該也會讓人聯想到在牆壁上貼著印刷打樣的報紙或雜誌的編輯部吧。許多人認為提爾曼斯展覽的好品味如同雜誌一般。

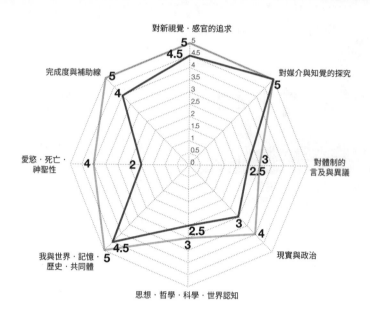

對新視覺・感官的追求

5
4.5

對媒介與知覺的探究
5

對體制的
言及與異議
3
2.5

現實與政治
4
3

思想・哲學・科學・世界認知

我與世界・記憶・歷史・共同體
5
4.5
2.5

愛慾・死亡・神聖性
4
2

完成度與補助線
5
4

沃夫岡・提爾曼斯《你的身體屬於你的》的評價

—— 作者小崎評價
—— 藝術家動機(推測)

不過，我認為將這種品味形容為「雜誌式的」是錯誤的。我自己雖然長年從事雜誌編輯工作，即使能夠製作寫真集，但那麼酷的展示是絕對辦不到的。雖有翻頁閱讀的時間體驗，但雜誌或寫真集就是二維度。建築史家的五十嵐太郎也從事展覽會策展與藝術評論，針對2015年大阪國立國際美術館所舉辦的大規模個展「沃爾夫岡・提爾曼斯：你的身體屬於你的（Wolfgang Tillmans：Your Body is Yours)」*07給他留下這樣的印象：

提爾曼斯展為每個房間設定主題，將各種尺寸的照片分散排列（而且還使用大頭針、夾子、膠帶等工具，粗陋的陳設方式），彷彿一方方的小窗，所以感覺置身建築空間之中。*08

這並非建築史家硬扯到自己的領域。提爾曼斯的感知（非二維度而）是三維度的。個別的照片雖然「沒有風格」，但整體的空間只能稱之為「提爾曼斯樣式」。雖然多此一舉，我畫出「你的身體屬於你的」展計分後所得出的雷達圖。

344

裝置的時代

葛羅伊斯論及藝術與藝術家的變貌的文章，此處再次引用。

> 藝術家，從理想的藝術生產者，轉變爲理想的藝術觀賞者（中略）。今天的藝術家已經不再生產任何東西，或那不是最重要的事，而是選擇、比較、分割、組合，將某些放入語境（context）中，並排除其他部分。換言之，今天的藝術家，將原屬於觀賞者的批判、評論與分析據爲己物。*09

在自己的展示中，提爾斯曼所進行的正是「選擇、比較、分割、組合，將某些放入語境（context）中，並排除其他部分」。因此，能夠說提爾斯曼是屬於這個時代的藝術家之一。葛羅伊斯又接續說。

> 藝術家與其他的觀眾不同之處，在於將自己特定的觀賞策略途徑明確提供給其他觀眾。那當然就需要一個場域。就是裝置作品的場域，它在當代藝術語境（context）中扮演了非常重要的角色；正因這種表現手法，提供了從生產者到觀眾的轉換的最佳方式，同時展露作品觀賞的各種戰略。
> （中略）其裝置，並非那麼在意爲觀眾的目光呈現特定的物件或圖像，而是實際塑造凝視的本身。*10

這篇文章，其實是葛羅伊斯對伊利亞與艾蜜莉亞・卡巴科夫（Ilya & Emilia Kabakov）這兩位藝術家的裝置作品的評論。與此同時，這是適用於一般裝置藝術、現今展覽，甚至當代藝術整體的論述。

卡巴科夫是提倡「完全裝置」（Total Installation）的巨匠，以1995年在法蘭克福的講課內容爲基礎出版《關於〈完全〉裝置》一書。書籍中卡巴科夫之稱自己的裝置爲「完全」裝置。《伊利亞・卡巴科夫

李傑《非無題》展（2017）（ShugoArts 畫廊）

的藝術》一書的編者沼野充義，將卡巴科夫在書中稱自己的裝置作品為「完全」的理由，歸納為「將展示空間全面性變樣，觀眾也從日常城市或美術館的狀態中抽離，進入藝術家為他們建構的特別世界中」。所謂完全裝置，是「空間將內部的一切——包括觀眾在內——全部含納」[11]。若是如此，那當然應該是像在「建築空間之中」吧。

看了提爾曼斯的例子便能明白，當今的優秀藝術家們，顯然是以完全裝置為目標。之前引用葛羅伊斯一文時，曾提到「當代藝術，首先可被定義為觀念藝術」。

此外，也可再加上一句，「當代藝術以裝置為目標」。

吧。一方面除了藝術家與觀眾持續不斷改變，這也是視覺資訊呈現指數成長的時代所特有的目標。或可說是時代對於質與量所提出的要求。今日，優異的當代藝術，應該必須是觀念性的裝置作品。

李傑的空間品味

李傑是感受到二維靜態媒介的局限，而很早就轉向裝置藝術的創作者；雖然生於香港，但因厭惡對自己成長的土地進行強權統治的北京政府，而移居到台北。雖然並不製作高分貝陳述政治性訊息的作品，但參展2013年威尼斯雙年展的裝置作品回到香港進行凱旋展示之際，懷著對當時（抱北京大腿的）特區行政長官抗議之意，而重新調整了作品。作風斯文的藝術家所替換的影像，是拍攝微波爐加熱香腸等

食品直到爆開為止的過程，懂的人便可看出其憤怒程度。

這位（其實是）硬派的藝術家，於2017年的春天在東京舉辦的個展《非無題（Not Untitled）》*12真是非常精彩。展覽會場所在的ShugoArts畫廊，是由建築家青木淳所設計的白立方空間。李傑在畫廊內部設置了幾道臨時牆面，賦予空間強弱張弛之感。

李傑的作品主題多是具有多重意涵、帶有謎團氣息，在這個展覽會中所拉出的輔助線也僅是最低限度。展品大部分都是待在東京期間所創作的新作，主要的主題是「手」。繪圖、繪畫，以及被投影其上的影像中，出現各式形狀與動作的手。被認為是主要的新作《Only the wind》，由施加淡淡水彩的兩枚夾板，以及投影在掛了夾板的牆面上的影像所組成。看起來像是正在打字的雙手特寫。並且打上了英文字幕。

The quiet sense is like breeze,

But carries unbearable thickness.

It lasts until the day

When wonderful things happen.

Will it wind down?

Does it feel over?

這靜謐的感覺彷若微風，

卻帶著不可承受之沉重，

它持續至那日

精采的事發生。

是否會息止？

感覺結束了？

影像被投影在原本的牆面，對面的橫長形玻璃窗的一部分塗上半透明的淡綠色顏料。窗子的左側邊，隨意貼的還是以手為主題的小型水彩畫。其左上也有內開的窗戶，上方稍稍打開讓些微外部光線進入。

影像與窗子之間建置了白色的臨時牆面。仔細一看，還殘留著被抹去的手部繪畫的痕跡，與窗戶旁的水彩畫的構圖一樣。

外部光線微薄照進白色的空間。展示作品的色彩皆很輕淡。其繪畫、影像、文字，讓人聯想到從感官到政治的各樣事物，但另一方面，又讓人感到所有一切都是飄浮在空中。存在此處的所有一切，正是不存在此處的東西，作品強調這種「不存在」。好像註定要結束，也絕對無法挽回……。

「無法進入繪畫當中」

李傑本人駐留東京期間，舉辦了以策展人或新聞記者等相關人士為對象的講座活動。提問人為森美術館的首席策展人片岡真實*13。藝術家一邊呈現從學生時代的舊作到近幾年展示的圖像，一邊暢談關於至今為止的藝術家生涯與創作哲學。最有趣的是對著繪畫投影與空間設計相關的話題。以下摘錄自該部分的概要內容。（文字責任：小崎）

・展示的時候不喜歡使用聚光燈。此數年來，把投影機當成光源來使用，也能夠打造氣氛。雖然不知道其他人作何感想，但我正是因為這樣的氣氛，而捨不得離開展覽會場。

・我會想到要在繪畫上投影，是晚上一個人在展覽室中埋首工作的時候。因為想要在黑暗之中仔細瞧瞧自己的畫作，而要打開房間的燈光又很麻煩，所以把電源仍開著的投影機搬到畫的前面去。是因為我的懶惰所以才這麼做的，換言之，這完全是偶然。

・一開始看見的是自己的影子。接下來則是看到投影機打出來的畫素。我自己比較擅長寫實繪

348

・畫，雖然就技術面而言什麼都能畫，但卻是絕對不可能描繪出這樣的景象。我想，投影機是天才（笑）。

・用攝影機拍攝自己的畫作，再將這些影像投影在畫作上。這是一切的開端，之後進化成現在的形式。

・我們無法走入繪畫之中。那麼，若將投影作品視為繪畫，則並無走入其中的必要。只要走到投影機前方就能夠看到自己的影子。能夠走在作品內側、也可以走在作品外側。可以自由出入其中。進進、出出。

・使用投影也能說故事。與錄影不同，能夠持續編輯到展示前的最後一瞬間。3頁的故事可以變成3句話，也可以變成1個句子。

・之所以這麼說，如果我的理解是正確的話，是因為繪畫是為了敘述故事而存在的。而說故事，是我們所處的如此嚴峻的時代，唯一能夠做的一件事。

・而使用文字，但不使用聲音或聲響。我是音樂狂熱分子，其實比起視覺藝術，更喜歡音樂（笑）。雖然總是在聽音樂，但最樂在其中的是能在腦海中聽到的時候。因此在我的作品中，與其實際讓人聽到，更希望讓人在腦中聽到。作品只提供了3個句子，以無聲方式讓觀者閱讀。腦中能聽到閱讀這些句子的聲音。若有必要也會使用聲音，但其實並不想依賴聲響。

・在本次的個展中，臨時裝設的牆面有完全未經塗裝的部分，也有畫上圖畫之後再塗抹掩蓋的部

分。好好斟酌的平衡，過頭了便稍微拿掉一些。我雖不是建築師，但想要透過組合各式各樣的質地來打造空間。

當代藝術與「圖像」不同？

李傑是從繪畫開啟職業生涯的藝術家，但與提爾曼斯相同，以完全裝置為目標。為了超越平面而加以運用前述的投影等，導入「各式各樣不同的質地」。說來容易，但若無相當的才能，是無法打造出那樣富含品味的空間的。利用特定的空間，也就是特定場域（site specific）的展示＝作品，可以說因此而具備了僅在「當下」「此處」的況味。（在此也公布《非無題》展的雷達圖，沒想到竟與提爾曼斯展有類似的評價）。

二維靜態媒介，換言之即繪畫、繪圖、攝影與版畫等，要單憑其力創造出能與三維以上的媒介匹敵的藝術性效果，在當代絕非易事。光靠一件平面作品，要產生巨大的衝擊、形成複雜的概念，並且兼具多層次訊息，相較於其他類型的作品，其所能夠含括的資訊量是有限的。但是，就這麼斷然地割捨繪畫或攝影好嗎？

在畫家大衛·霍克尼（David Hockney）與藝術評論家馬汀·蓋福特（Martin Gayford）所合著《觀看的歷史：大衛·霍克尼帶你領略人類圖像藝術三萬年》（繁體中文版由積木文化出版，2017）中有以下敘述。

甚麼是藝術，我不知道。直接說自己創作藝術的人很多。（中略）大概我很老派，我不會這麼說。若是我，可能會說製作圖像，或進行描繪吧。藝術的歷史已經很多了，需要的是圖像的歷

大衛・霍克尼

史。*14

或許，繪畫與攝影不需特意納入在當代藝術之中。這並不是在貶抑畫家或攝影家。單獨的繪畫或攝影（若以霍克尼與蓋福特所說而言，從繪畫到素描、馬賽克、攝影、電影、動畫、漫畫、拼貼、電腦遊戲等的「圖像」），難道不是建立在與當代藝術不同的原理上嗎？

2017年1月，我在墨爾本的維多利亞國立美術館觀賞了霍克尼的個展，展品包含用iPhone與iPad繪製的600件繪畫在內，展出超過總計1千2百件作品的大規模展覽會，展品質與量都是壓倒性的。偉大畫家群中包括了洞窟壁畫，還有拜占庭帝國與中世紀畫家，揚・范艾克與達文西、卡拉瓦喬與維拉斯奎茲、林布蘭與維梅爾、塞尚與印象派畫家、畢卡索與馬諦斯，也有日本與中國的畫家，甚至還有勞萊與哈台以及華德・迪士尼也都在其中。

風景畫看起來幾乎都是印象派。照片拼貼則如同塞尚。使用9台攝影機的錄像作品如立體派一般。也許是他個人對藝術史的追溯體驗所創作出來的作品，但與歷史無關，享受著眼前所見之物與畫出來的東西的差異。所謂繪畫、不，圖像便是這樣的東西，概念也好、多層次也好，也許根本不需這些麻煩的詞彙。

無論如何，當代藝術已經進入裝置時代。如同葛羅伊斯所言，「為觀者的目光提供特定的物件或圖像」的時代已經結束，或即將結束了。當然，也有如同之前所舉出的沃林格的作品，只靠一根線就讓人聯想到宏大歷史的傑作。也有如同李希特的作品，藉由繪畫產生「表象」（schein）理論的野心之作。而包含這些作品在內，當代的藝術家從事的是「塑造凝視的本身」，不，必須是訴諸所有感官的嘗試。

終章

當代藝術的現狀與未來

全書將以本章告終。希望在此重新整理至目前為止所談述內容，討論之前延而未議的題目，並且列舉這個時間點當代藝術的問題。

藝術界的現狀

◎藝術界充滿矛盾

以威尼斯雙年展為典型代表，藝術界交替操持真心話與場面話。狹義的藝術界依附於藝術市場，而藝術市場則由全球資本主義所支配。藝術家、策展人、評論家、新聞記者等多數是自由派又是左翼分子，他們雖然批判全球資本主義，實際上依賴每日生計者不在少數。

◎藝術市場持續增溫

與世界上貧富差距的擴大成正比，超級藏家之間的競爭也持續白熱化。即使今後也會發生如同雷曼金融危機般瞬間而短期的降溫，但以中長期觀點來看，只要經濟持續成長，與經濟連動的藝術市場便不會萎縮。珍稀作品的爭奪自然造成價格高漲。擁有龐大收藏者在進行價格操縱的傳言不絕於耳，這個可能性非常高。

◎美術館與藝術家面臨各式各樣的壓力

極權主義國家自不必說，即使是在民主主義國家也會出現政府干涉文化藝術內容、規範創作表現的狀況。任何國家在表面（法律上）都認同表現自由，但暗示要終止（或實質停止）補助款等經濟支援的檯面下壓力是確實存在。在美術館的內部，也有管理階層為了明哲保身，要求現場或藝術家調整展示的案

例。近來現場工作人員的「揣摩上意」或藝術家的「自我審查」也時有所見。

◎作品的特權私有化與壟斷加遽

特別是在美國，由富裕的收藏家開設的新興私人美術館，即使得到公部門的資源挹注，實質上卻未對一般大眾開放一事被認為是問題。除了美國之外，像是由財團或企業所持有的韓國三星美術館也涉嫌將藏品進行政治利用。具有公共財性質的藝術作品遭到私有化，而掌握在極少數人手中，將造成文化遺產無法被廣泛共享、藝術總體環境發展滯緩等問題令人擔憂。

◎大型美術館陷於大眾主義

MoMA（紐約現代美術館）等大型美術館，開始將觸角延伸至藝術以外的領域。這倒也罷了，泰德現代美術館則以展示面積擴大為契機，明確地標榜「成為與他人共處的社會、社交場所」為經營方針。伴隨著為了彌補公部門文化預算減少而來自民間贊助者的支援增加，與藝術幾乎毫無關係的合作展的可能性大增。迎合大眾的大型美術館逐漸主題公園化。

◎評論與理論失去影響力

隨著藝術市場的巨型化，評論的影響力更形低落。《Artforum》等專業雜誌被廣告所攻佔，甚至連業界人士都不再閱讀評論文章了。20世紀末以降，幾乎未有新的藝術運動或流派誕生，這也導致評論停滯不前。雖說仍有依附當代思想或哲學的策展人或藝術家，但美學或藝術理論除了部分作者外，正日漸式微。

今天的藝術與藝術家

◎藝術潮流以1989年為分水嶺產生改變

在冷戰世界結構崩壞的1989年，馬爾丹策展了「大地魔術師」展覽會。引進後殖民主義與多元文化主義，以此為契機非西洋的藝術家們受到矚目。同年，荷特企劃了「Open Mind」展，將局外人藝術與當代藝術並置，也強調現代以後的思想變遷。兩展以後，「當代藝術是甚麼」的本質性問題浮上檯面。

◎今日的藝術家大異於過去的藝術家

合乎「世界標準」的藝術，必須引據藝術史，並引用前人作品。非西洋藝術家則有未遵循（不成文）標準的狀況。另一方面，在當代將政治、社會的訊息放入作品中的藝術家持續增加。對於訊息性強的作品，有必要檢視是否真需要引據（藝術史）與引用（前人作品）。

◎今天的藝術是由選擇‧判斷‧命名所形成的智識活動

只在便斗上簽名的作品《噴泉》（1917）為代表的杜象現成物（ready-made），對藝術進行了根本且決定性的變革。當代藝術家可說不再製作作品了。他們所進行的，是選擇、判斷、命名、賦予新價值，觀賞者所做的也是同樣的事情。不過，觀賞者必須成為「主動的解釋者」，透過觀賞者的解釋，作品才算完成。

◎今日的藝術都應當必須是觀念藝術

觀念藝術，已經不再是為數眾多的運動或主義（ism）的其中之一。如同約瑟夫‧科蘇斯所言，自杜象

以降所有的藝術都是概念式的。對於藉由「選擇、命名與賦予新價值」所成立的當代藝術而言，最重要的便是觀念或概念，本質並不在於外表（形貌）。藝術並非高價的裝飾，而是能與其他智識領域並駕齊驅的真摯活動。

◎衝擊、概念與多層次是當代藝術的三大要素

衝擊指的是「過去未有之視覺、感官的衝擊」。概念則是「藝術家想要訴求的主張或思想、知性的訊息」。而多層次是「讓觀者想像、回想、聯想種種事物的多重作品結構中所包含的感覺的、智識的要素」。與現代以前的「美術」不同，性的、排泄物的、暴力的、抽象的、概念的當代藝術並不一定是美的。好的藝術作品藉由這三個要素刺激觀者的想像力。

◎當代藝術的藝術家秉持的創作動機，大致可以分為7種

「對新視覺、感官的追求」「對媒介與知覺的探究」「對體制的言及與異議」「現實與政治」「思想、哲學、科學、世界認知」「我與世界、記憶、歷史、共同體」「愛慾、死亡、神聖性」等7種。雖然也有只基於一種動機創作的作品，但幾乎所有的作品都包含數種動機交融在一起。所謂作品鑑賞是透過解讀層次來推理動機，將動機的刻度與達成度數值化可助於解讀作品。

◎今後的藝術家以裝置為目標

隨著數位相機與社群媒體的普及，影像指數級增長。此外，影像與行為藝術的加入，使繪畫或照片等二維靜態媒介所乘載的資訊量望之莫及。除了概念格外優異突出的作品之外，「塑造凝視本身」，訴諸觀眾的五感的裝置藝術的時代已然到來。

接下來，我們來思考一下之前尚未好好討論的問題吧。

藝術可能不依附體制嗎？

狹義的藝術界依附寄生於全球資本主義市場經濟結構下。藝術體系的構造以市場為中心。因此藝術作品與其他的消費商品相同，無法逃脫資本理論的掌控。這個說法是否為真？

前面舉過漢斯‧哈克的例子。哈克禁止所有與他交涉的畫廊在任何藝博會中展出自己的作品。此外，與畫廊簽訂的合約中，載明若轉賣作品因而價格上漲，其中15％將歸屬藝術家。即使如此，作品商品化本身並沒有改變。

一般而言，藝博會上的買家以投資為目的居多，與畫廊的顧客相比，轉賣作品的可能性更高。但是，因為各種狀況，畫廊顧客也會轉賣作品。而哈克之所以要加上這種「緊箍咒」，如同本人所言，是因為要讓作品的所有者明確化，也就是可追溯性（traceability）。

雖是我個人的私事，過往會購入某件作品之後，收到藝術家寄來的謝函與一幅素描。謝卡的最後加上了很～恐怖的一段話「這件作品是個人的禮物。請絕對不要轉賣。如果轉賣的話……用詛咒殺死你」。被詛咒而死就不得了了，因此打算作為傳家之寶代代相傳，珍惜保存，但我想這不是開玩笑，而是創作者的真心話。不想被轉賣，希望藏家一直愛惜珍藏。雖然因人而異，但對多數的藝術家而言，作品就像自己的孩子一樣，不希望自己的作品流入二級市場的大有人在。

即使在這個例子，首重的當然還是可追溯性。藝術家想要的是，作品不會行蹤不明，希望隨時能確認作品的所在。而且，希望購買作品的動機不是投資，而是出自對藝術家或作品本身的「愛」（哈克說，「這個契約，是為了知道誰能擁有我的作品，誰絕對不該擁有的最佳試紙」，他的話說明了強勢的藝術家著重於

358

「愛」）。若將此視為「不依附體系」狀態的一種，要實現並非不可能。但是，當然絕非易事。

哈克的契約雖然也是一種方法，但身為買方的藏家，有權拒絕哈克提出的條件。正如哈克本人所表示，「交易破局」的狀況也是有的。就算最初拋售作品的藏家肝腸寸斷，在反覆轉賣的過程中，「愛」也會變得逐漸淡薄。

終究，藝術愛好者的意識改革是必要的。對待藝術與藝術家的方式也必須改變。雖然洪席耶等人所主張的「藝術家並不比觀賞者更為優越」並沒有錯，但在提出作品這一點上，藝術家確實先於觀賞者。若是如此，我想提議將藝術家視為「方外」來詮釋。

作為「方外」的藝術家

所謂方外指的是世俗之外，也指道外之人。超越世俗，像是僧侶或儒者也被如此稱呼。對藝術家而言，應該可說是一種光榮的稱號吧。

因為超越了世俗，所以與最世俗的金錢毫不相干。但只要人生在世，金錢便是必要之物。此時，作為方外代表的僧侶，接受了「喜捨」與「布施」。而支付藝術家金錢，我認為也可以從喜捨與布施的角度來思考。不能小家子氣地說是作品的代價，而是感謝藝術家的存在，並歡喜地施捨淨財。

在世間之外，為世間之人所不能之事，呈現包含人類能力在內的世界未知的可能性，傳達世界的豐富。與學者或運動選手相同，這就是藝術家的作用。其中應該也有不守戒律的惡和尚吧，對此睜一隻眼閉一隻眼，不，那也「很有趣」，感謝方外的存在。正因為有了方外產生的無法預測的愉快遊戲，才讓人得以應付凡塵俗世之累。

不論市場存在與否，喜捨或布施都是可能的。這就要看掏腰包者的心情。在這層意義上，喜捨或布施

與體系的存在無關。因此，以作品的轉賣或投資為目的的購買或許會減少吧。若是如此，目前市場的樣貌就會變質。為了要擺脫對體系的依存，這是一種方法。

對作品以外的東西進行喜捨或布施也是一法，例如捐贈空間讓藝術家經營。近年來，在國／公立美術館或國家資源支持的藝術節中，存在著對表現自由的露骨壓力。由於厭惡這點，例如像Chim↑Pom這樣的藝術家團體開始自己經營畫廊。除了來自政治家或公務員之類的限制或壓力，在長期致力於批判或輿論形成的同時，私人與個人的支援作為特效藥在短期內是有效的。

Chim↑Pom的代表卯城龍太在與劇場導演高山明的對談有以下敘述。

在進行作品專案的時候，我獨自思考募款的事，想藉此與個人收藏家和觀賞者形成共犯關係。在目前的時間點，公部門的資金不太適合我們。雖然對美術館購買我們的作品心懷感激，但若不是對舊作的肯定青睞，而是在進行新作品專案時，公部門的限制太多而並不合適。真正想做的專案最好用替代方式來實現我們的理想。*01

所謂的「替代方式」，換言之就是不依附體系的方法。葛羅伊斯是怎麼說的？我們再引用一次。

藝術與藝術家是超級社會性的。塔爾德說的很正確，為了做到真正的超級社會性，必須要將自身孤立隔絕於社會之外。*02

根據群眾募資的新聞網站「CrowdExpert.com」*03，全球群眾募資市場，在2012年度為27億美金。其後，2013年度為61億美金、2014年度為162億美金，2015年度則為344億美金，持續順利擴大。觀賞者與藝術家締結「共犯關係」，透過喜捨或布施將他們超級社會化的時期可說是終於到來

360

了。

誰來決定藝術價值？

那麼，決定藝術價值的是誰呢？關於體系中的藝術在之前已經談過。藝術的價值是由狹義的藝術界所決定的。但是，這樣真的好嗎？

藝術界，依據亞瑟・丹托的說法是「藝術理論的狀況，或藝術史的知識」；若依據迪奇的說法則是「一群某種程度上準備好理解呈現給他們的物件的人」。前者抽象、後者具體。但不論是何者，都是一小撮人或是他們共享的世界觀，都是封閉且菁英的。

但是，那種常識性的解釋開始動搖。因為正如迪弗、葛羅伊斯、或是洪席耶等人所主張，觀賞者透過自身能力解放自己的時代已經來臨。在體系中的是如此，更不用說不依附體系的藝術。在當代，決定藝術的價值的是各位藝術愛好者。

要達到這個境地並非易事。主要原因是藝術界蔓延著「只有懂的人才懂」的觀念，或是「只要懂的人懂就好了」的菁英主義，許多藝術愛好者不得鑑賞方法。除了「喜好」與「直覺」外，只能依賴專家的評價或是一般世間的輿論。因此，任誰都覺得安迪・沃荷或巴斯奇亞很厲害，但除了一部分人之外，大家都不知其真正的價值，不，甚至沒有打算知道，只是因花了大錢而得意洋洋。不去爭辯討論何謂當代藝術，惟有市場持續膨脹的狀況極不健全。

經濟學家凱因斯將金融市場中投資者的行為比擬為「選美理論（美人投票）」。

專業投資人好比那類報紙懸賞比賽，要從百人的照片中挑出最美的六位美女；能夠獲獎的，是最

接近投票人全體喜好平均值的人選。也意味著各個參加者，不是選擇自己認為最美的人選，而是以為必須選可能其他參加者最喜好的人選；所有人都是以完全相同的角度來面對同樣的問題。這就不是根據自己判斷選擇最美的，甚至無法選出平均意見真正認為最美的。*04

對藝術的「投票」相較於金融雖然位數少得多，但與投票行動的實際狀況幾乎相同。除了「獻給性與死的美術館」MONA的大衛・沃爾許這樣的特殊例子外，超級收藏家們應該也是差不多。以投資為目的的收藏家採取那樣的行動也毫不奇怪的。但是，若如多數藝術家所期待的，出自表達對藝術家或作品的「愛」而購買作品，不，即使沒有購買，只想盡量認識藝術家或作品，不依賴別人而想自己決定藝術的價值的話，必須採取與進行「美人投票」的投資家截然不同行動，這是不證自明的。

這並非只為了鑑賞而提升素養。素養（literacy），換言之閱讀與書寫的能力，其實不論是誰都是與生俱來的。當代藝術的，不，在所有的藝術鑑賞中，素養就是觀賞者的人生經驗。如同前述，要評估事物，要提升評價的精確度，廣博見聞、增長知識與厚實人生經驗是不二法門。

除了對照參考自身的整體經驗，別無他法。為了要提升評價的精確度，廣博見聞、增長知識與厚實人生經驗是不二法門。

藝術理論或藝術史知識對於藝術鑑賞是必要的嗎？

此處的問題是「知識」的內容。通常，就藝術鑑賞而言，藝術理論或藝術史知識是特別必要的。如同前述丹托所言，「藝術理論的氛圍，或藝術史的知識」正是藝術界本身，若不掌握這些知識則無法判斷價值。迪奇所稱的「這一群人」，是指至少「準備做好某種程度理解」這些知識的人們。沒有「準備」的人，以那樣的狀況則被認為沒有鑑賞資格。這就是「當代藝術門檻高」的原因。

如同第一章所提到的（第59頁），丹托並不認同迪奇對於藝術界的定義。若迪奇的見解正確，則藝術的價值是取決於策展人、收藏家與評論家等實際業界人士，由於他們對個別的藝術作品畫押認證，類似於國王或女王授予騎士（knight）封號的騎士道。但丹托批判迪奇，這樣的話，「若國王的腦袋不清楚的話，也許會冊封自己的馬為騎士」，這個批評的關鍵何在？應該是策展人、收藏家與評論家等並未充分掌握「藝術理論的狀況，或藝術史的知識」吧。

沒錯，正是如此。自看了安迪・沃荷的作品《布里洛肥皂盒》（Brillo Soap Pads Box）以來，便真誠地思考「何為當代藝術」，作為不淪於安逸的大眾主義的誠實理論家，這是理所當然的業倫理態度。濫發背書保證，必然導致作品的品質低下和整體藝術環境的地基下陷吧。丹托生前大概暗自期待著AI一般英明專制君主的誕生吧。

但是，我希望尊重丹托的職業倫理態度的同時，當代藝術可以脫離君主制或是寡頭政治。目標應該是走向民主制度。而在那個民主制度中，「藝術理論的狀況，或藝術史的知識」並非是一定必要的。

如同之前寫到，以藝術家為首的當代藝術初級參與者們學習藝術史，掌握必要知識既是理所當然，也應當是義務。不過，沒有必要將此義務強加在觀眾身上。作品可能包含著「對於體制的言及與異議」的創作動機，即使觀眾無法辨識出這一創作動機，仍能觀賞作品，並不必要像藝術家了解「體制」。

再次提及，在世界持續反烏托邦化的今天，要鑑賞藝術作品，或許同時代的世界情勢，或是導致這些世界情勢的歷史（非藝術史而是世界史）的知識更重要。藝術家作為「礦坑裡的金絲雀」，敏感地反應去烏托邦與時俱進的時代，將自身意識到的問題納入作品中。因此，若能具備現實性、歷史、當代藝術以外的文化藝術、科學或哲學等與藝術家相近的知識，在解讀作品時將變得格外有趣。「對體制的言及或異議」不過僅是７種創作動機的其中之一。

話雖如此，但如果具備藝術史的知識其實就很有趣。就跟電影狂熱分子在看電影的時候會提到，「這個作品是對OO導演的致敬」、「這個場景是《XX》的引用」一樣。雖然不是絕對必要，但學習相關知識一定會增加許多樂趣。若是為了「樂趣」，學習起來也不會覺得那麼辛苦吧。在增加鑑賞體驗的同時，希望各位讀者能夠閱讀相關評論或藝術史，更進一步地享受藝術的樂趣。

日本藝術總體環境的問題點

在最後的最後，針對日本的問題點分述如下。

◎怠慢且「怯懦」的新聞媒體

包含美術館在內的公家機關幾乎相當於審查的壓力，以及藝術家的自我規範等問題，已在東京都現代美術館（MOT）與國際交流基金的案例中提過，此處不再重複。不過，除了MOT的案例外，不僅是一般媒體，針對連在藝文媒體上都沒有任何後續報導的狀況，我要說句話。日本的新聞媒體怠慢且「怯懦」，與過去相較，更加劣化。

在討論表現自由此一藝術根基的問題之前，首先海外藝術現況的基本資訊在日本也幾乎沒有流通。例如，本書的前半所介紹的重大事件，除了少部分之外（在日本）幾乎都未被報導。重要的理論書籍與評論的翻譯，自然不比歐美國家，與中國、韓國、台灣等國相比都非常稀少。自2000年代後半開始評論性雜誌的發行有所增加，在不幸且貧瘠的狀況下雖然看似好兆頭，但讀者仍為數甚少。若藝術家或觀眾都對海外的動向一無所知，藝術總體環境當然衰弱。

此種令人哀嘆的現狀也是肇因於新聞媒體的怠慢與劣化。

廣告業界與演藝界對於藝術作品的剽竊等，日本的藝術媒體也幾乎未加報導。報導中將在廣告和娛樂界，與藝術界之間腳踏兩條船的「創意人」（creator），稱為「藝術家」，甚至攸關利害關係而無法進行採訪。這是在歐美完全不可能發生的。既缺乏自重亦無大志。

◎教育劣化與「繪畫白癡」的負面影響

我自己也在藝術大學任教因此帶著自我警惕寫下，藝術教育的劣化程度也很嚴重。整體而言，藝術史並未被充分傳授。這雖與新聞媒體的劣化有關，但就連同時代的資訊也很少教給學生。即使有，大概就是邀請到海外參加藝術展的藝術家，或是視察藝術節的策展人為客座講師，聽取他們的見聞；又或是帶著手頭寬裕的學生們去參觀藝術節與各式藝博會之類的。但是連教師自己都不知道先進的理論或評論，之變化。因此，世界的主流正逐漸移向影像與裝置作品，又或是計畫案型藝術，在海外的藝術大學教育也隨之變化。日本沒有跟上這樣的潮流。

另一方面，與他國相當不同之處，就是日本的學生想要成為畫家的人數實在太多了。如同前一章的最後所提到，若非是具有相當品味與概念的藝術家，已經很難創作出能夠在藝術前線開疆闢土的平面作品，因此，世界的主流正逐漸移向影像與裝置作品，又或是計畫案型藝術，在海外的藝術大學教育也隨著手頭寬裕的學生們去參觀藝術節與各式藝博會之類的。但是連教師自己都不知道先進的理論或評論，甚或是政治社會情勢、背景知識等，結果學生往往理解淺薄。

根據值得信賴的策展人所說，現在由於藝術大學執教的藝術家，多為受到1980〜90年代「繪畫復權」影響的「繪畫白癡」。這位策展人擔憂著有這樣的教師推動下，希望成為畫家的學生人數才會擴大增加的吧。若真如此，只能等待世代交替，但對新的世代抱持多少期待仍是未知數。

◎大眾主義與精英主義

美術館中大眾文化展覽越來越多。新聞界也增加次文化特輯報導。例如MOT在2015年舉辦了「湯

「瑪士小火車與夥伴們」、2016年舉辦了「皮克斯工作室成立30周年紀念展」。在此之前，則舉辦過「吉卜力工作室立體造型物展」「吉卜力工作室圖展」「瑞典時尚」「日本漫畫電影的全貌」「霍爾的移動城堡‧大馬戲展」「迪士尼藝術展」「井上雄彥 Entrance Space Project」「奢華──時尚欲望」「手塚治虫 x 石森章太郎 漫畫的力量」「借物少女艾利緹 x 種田陽平」「館長庵野秀明 特攝博物館──從模型看昭和平成的技術」「米歇‧龔德里的環遊世界一周」等展覽。

此外，日本具代表性的藝術雜誌《美術手帖》在這3年間，包含增刊號在內，推出了以下特輯。「朵貝‧楊笙（Tove M. Jansson）」（譯註：童話小說嚕嚕米的作者）「歡迎來到提姆‧波頓（Timothy Burton）」的世界！」「Boyslove」「機器人設計」「時尚現在地」「春畫」「京都究極的職人技」「星際大戰的藝術學」「浦澤直樹」（漫畫家）「2.5次元文化」「動漫角色出沒處」「角色生成論」「史努比」「Rhizomatiks」（譯註：新媒體藝術團隊，里約奧運「東京8分鐘」的幕後組合）「新飲食」「製作電視連續劇」……。村上隆或草間彌生等藝術家的特輯雖然散見於各期，但硬核（hardcore）的藝術特輯與之前相比是驟減的。

另一方面，藝術節的宣傳或說明都異常稀少，只差沒說出「謝絕門外漢」的藝術節持續舉辦。而這不過是為了海外同業和努力以「歷史」為對象的業界精英，而非在地觀眾的自我滿足。不用說，無論是何者，都無助於擴展當代藝術腹地，傳播正確認識。

◎地方政府的不做功課與缺乏見識

受到越後妻有大地藝術季三年展或瀨戶內國際藝術季「成功經驗」的影響，以發展地域經濟／創生的藝術節異常地增加。人口漸次減少的時代，想要振興區域經濟發展的心情雖然不難理解，但至今為止與藝術八竿子打不著關係，又或是對藝術毫無關心的土地依樣畫葫蘆地規劃藝術節實在讓人不明所以，也

非常滑稽。不是搞連自己都不理解的藝術，而應該以傳統習俗、區域產業、在地食物等為中心來進行區域創生才是吧。若是無論如何都想舉辦藝術節，首先就必須理解「藝術能夠為地方做什麼」這個前提是錯誤的。如同前述，對做為「方外」的藝術家應該抱持感謝，所以應要思考的是「區域能夠為藝術做什麼」。

地方政府的不做功課或缺乏見識，也出現在偏重局外人（非學院派）藝術。當然，若是展示優異的局外人藝術的企劃固然很好。這如同在身心障礙者運動的領域，觀看具有壓倒性的技術與力量的選手的比賽一樣。然而多數並不在意作品的品質，甚至不關心「與當代藝術有什麼不一樣（或一樣）之處」。局外人藝術，除了一小部分的例外，基本上是社會福利事務而非文化事務。

日本的未來，藝術的未來

◎對於女性與青年世代，青年藝術家的壓榨

為了振興地方經濟的藝術節中，還有一點不能忽視，便是對實際上營運的藝術節工作人員們的壓榨。

工作人員中以年輕世代與女性居多，特別即使是與製作與行銷宣傳相關的專業性職務，也以低預算為由，用令人難以置信的低報酬奴役這三工作人員。與幾乎沒有經驗，因而完全無法從事現場工作的公務員之間的經濟收入差距難以消除。這與不當對待非正規員工的黑心企業是一樣的結構。

給藝術家的報酬在許多情形中，都低廉到不安，也存在著與海外知名藝術家不同的雙重標準。年輕藝術家展出以貧富差距或非正規勞動為主題的作品，真讓人笑不出來。雖也有人認為只要本人接受也沒關係，但姑且不談義工，應該要盡可能消除收入差距才對吧。

◎男尊女卑的業界構造

日本的藝術業界的高層幾乎都是男性。在文化廳歷代長官的22人中，女性僅有1人。任職主要現當代美術館館長一職的女性，在我所知的範圍內，至今僅有5人。並非說5人就夠了。在各美術館合計超過數百人的歷代館長中，居然只有5個人。根據世界經濟論壇在2017年11月所公布的「全球性別差距報告」，日本的女性議員或管理職人數之少，在調查對象的144個國家中排名第114位。藝術界也不例外，幾乎所有的國立美術館（與博物館），都沒有由女性館長帶領團隊的例子。例如，京都國立現代美術館歷代9名館長中沒有任何女性。國立國際美術館歷代7名館長中也沒有任何女性。（譯註：事實還有極少數的例外。國立西洋美術館2013至2021年由女性學者馬渕明子擔任館長；國立新美術館自2019年起由女性策展人逢坂惠理子擔任館長。）

主要的國際藝術節也是如此，除了橫濱三年展等極少數的例外，難道就沒有女性的藝術節總監嗎。附加一筆，也幾乎沒有外國人擔任要職。大概就只有森美術館在開館時所聘任的第一任館長大衛·斯圖爾特·埃利奧特（David Stuart Elliott）了吧。

歐美等國，海外也是男性為多數，基本上是男尊女卑的狀態。但是，像日本這樣極端的案例恐怕也再無其他吧。鄰近各國，不論是台灣或韓國，都有幾位女性館長，在藝術界中具有重大影響力（特別是在韓國具有「藝術是女人的工作」此種反向意義的男尊女卑的偏見）。香港的M+，第二章曾寫到出身瑞典的李立偉在2016年辭去館長一職，繼任人選則由出身斯里蘭卡的華安雅（Suhanya Raffel）出線。華安雅曾歷任澳洲昆士蘭州立美術館、布里斯班的當代藝術館等機構，長年參與亞洲當代藝術三年展（Aisa Pacific Triennale，APT），並擔任第七屆的總策畫等，是一位以幹練著稱的女性策展人。全世界的藝術界，雖尚稱不上十全十美，但只要是優秀的人才，是不拘國籍與性別的。

在許多的國家中女性活躍於藝術業界，另一方面，在日本則與政治或財經界相同，令人生厭的大叔們仍依然故我、洋洋得意地不肯把位子讓出來。簡直停留在此保障少數政策更久遠之前的狀況。雖說根據

華安雅

實力主義，派不上用場的大叔們終將被淘汰，但這腳步似乎也快不起來。

總的來說，日本這個國家的現況，就和日本的藝術整體現況如出一轍。也就是說重視對內導向，對海外的關心淡薄。語言的障礙依然聳立，正確掌握海外狀況者稀少。息事寧人主義與「揣摩他人想法」蔓延，少有懷抱改革現況氣概的人。加上大眾主義橫行，迴避「本物志向」（譯註：此日文漢字原意是，只追求真正的東西，意味對高品質的追求），而盡是流行些輕薄的東西。忌避獨創性，不論何事都受到一窩蜂的風潮支配。經濟差距擴大，許多人都認為無法突破貧富差距的限制而自我放棄。一方面呼籲女性的社會參與，但實際上男性優勢的男尊女卑狀況又毫無改變。

日本藝術現況的問題，幾乎都肇因於資訊與知識的缺乏。同一時代和歷史性雙方面的資訊或知識都嫌匱乏。因為不清楚其他國家的狀況，因而理所當然堅信自己國家的狀況。因為不知歷史，從而不會注意到小錯誤或疏忽會在將來留下禍根。日本，就這樣被世界的藝術現狀發展遠遠拋在後頭。日本這個國家，也可能因同樣的理由而被世界所遺棄吧。

首先，藝術改變世界、拯救人類這種幻想應該是不存在的。但是，若能透過藝術讓人們關注到世界的問題，也許歷史也會開始產生些微的變化。同樣地，若能透過藝術讓人類思索人類是甚麼，也許你我的人生看起來也會稍有不同。從這層意義來說，所謂思考「鑑賞當代藝術」與「藝術」這件事情本身，其實與「何謂世界」「何謂歷史」「我們是誰」等大哉問是相通的。希望有更多人加入當代藝術愛好者的行列。

後記

本書的基礎《當代藝術的參與者（player）們》，是自2015年10月至2017年7月為止，刊載於網路雜誌《Newsweek日本版》。由於是不定期連載，平均計算下來大概是一個月將近兩篇文章左右。文中所提及人物的職銜，皆是連載當時的資料。

在成書之際，又進行了增補與修正，結構略為有些改變。如同已經展閱本書的讀者們所知的，概要而言前半是關於當代藝術的狀況報告，後半則是關於「當代藝術是甚麼」的討論。要將上述兩者說是「八卦」與「理論」也是沒有問題的吧。

此二者在日本、不，或許在歐美的諸多國家，可能都尚未被好好報導、討論或分享。如此的懷疑或擔憂，正是我寫作本書的動機之一。簡單來說，是一種到底有多少人嚴肅而認真思考當代藝術的危機感。

理論自不待言，而八卦也是理解當代藝術的重要元素。當代藝術不是「美術」而是「知術」（參照第六章），在此共說之上，藝術圈的動向或圍繞著藝術的各種變化，大幅左右作品的價值，甚至會改變理解作品的方式。在市場中，作品的價值與價格是緊密相繫難以區分的，但不僅是兩者的關係，為了要思考蘊含於作品中的訊息，對八卦的敏銳度也應該是必要的。

在連載結束後，《救世主》這幅作品雖然並非當代藝術卻蔚成話題。這件達文西所繪製的耶穌基督肖像畫，在2017年11月15日紐約佳士得拍賣會上以含佣金在內4億5031萬250元美金的價格落槌。以藝術品的拍賣價格而言是史上最高金額。

穆罕默德·沙爾曼

雖然這幅畫是否真出於達文西之手的質疑之聲不絕於耳，但這裡並非要究問作品的真偽。問題在於是誰買下如此高價的作品，根據主要媒體的報導，應該是穆罕默德·沙爾曼（Mohammed bin Salman）。他是為了脫離仰賴石油而進行經濟改革，以及揭發貪汙瀆職的沙烏地阿拉伯皇太子。這位擔負伊斯蘭國家下一個世代的人物，持有耶穌基督（以穆斯林的眼光看來不過是一位先知）的圖像，會被視為是犯下重大禁忌的野蠻行徑。也許是因為如此，表面上的購買者是另一位王子，他的表哥，但實際的買家是皇太子。

生於1985年的皇太子刪減了公務員津貼等公共支出。剝奪了勸善懲惡委員會（宗教警察）的逮捕權。解除電影院營運與女性駕車的限制。以貪汙與斂財等理由逮捕了超過兩百人，並沒收其財產。被逮捕者包含內閣閣員與皇族，稱快於國民、特別是年輕世代。反動勢力的宗教家與宗教警察的勢力被削弱。自肥菁英階層的腐敗氣象一掃而空。過往保守的沙烏地阿拉伯，終於要轉型為如同西方般的自由國家。

但是皇太子自己也積蓄財產，並私下秘密地滿足個人的物欲享受。根據《紐約時報》接二連三的獨家報導，2015年花了約5億美金買下「一見鍾情」的中古遊艇，以約3億美金收購巴黎郊外被稱為「路易十四的城堡」的大宅邸。若再加上《救世主》這幅作品，則是大撒了將近1500億日圓。這些血拚購物錢來自占全國人口二至三成的外國勞動者辛勤工作所產生的不勞而獲所得。

如同第一章所介紹的，在外國勞動者占了全國人口九成的卡達，也是公主率先四處蒐集購買高價的藝術品。不光中東是特殊案例，正如巴拿馬文件或天堂文件所揭露，在迴避租稅的同時將

一部分的資產轉換為藝術品的富豪階層存在於世界各地。我們必須意識到，藝術市場是建築在全球資本主義發展帶來的壓榨與貧富差距之上的。如同本文多次敘述，其背後有著各式各樣的愚行和惡行，而這些也全都連動在一起。而有識藝術家對此感到憂心，並將此種憂慮作品化。

選擇、命名、呈現新觀點。由杜象所定下的「當代藝術的規則」仍是不變的基礎。觀賞者解讀、解釋作品，作品藉由這行為才算完成的結構也幾乎定型了。即使如此，時代在變化，而隨著時代變化藝術的呈現方式也產生了變動。

2017年所舉辦的第五十七屆威尼斯雙年展的主題是「萬歲，藝術萬歲（Viva Arte Viva）」。與上一屆是相差十萬八千里的輕浮內容，讓藝術界有識之士蹙眉。另一方面，第十四屆文件展則選來越激進（參照第七章），2017明斯特雕刻計畫是如此，威尼斯的部分國家館也都有優秀的政治性作品。而在同一年的11月，《ArtReview》的「POWER 100」則選出史戴耶爾名列首位，她是第五章曾介紹過，可說是目前最前銳的藝術家。

這個世紀，（小）布希就任美國總統後，美國立刻發生多重恐怖攻擊事件，接著便是阿富汗紛爭，伊拉克戰爭爆發。其後，諸如暴力與貧富差距等人類的愚行與惡行便不斷沉淪擴大。川普就任美國總統後，由於「○○優先」等口號以及「假新聞」等控訴，偏狹的國家主義在世界各國抬頭，對表現自由的干涉也有增加趨勢。

在《Newsweek日本版》的連載中所寫的〈替中國執行審查制度的廣島市現代美術館〉也是干涉表現自由的其中一例。日本的公立美術館，竟也秘密地進行重蹈這樣的惡行。而且主流媒體或藝術新聞記者竟一行都沒有寫過任何追蹤報導。雖然應該引此為恥，但因該篇內容脫離本書整體的結構，並未收錄；而轉載到由筆者擔任總編輯的網路雜誌《Realkyoto》，希望關心此問題的讀者能夠一讀。

再次重複提及，今日有為數不少的藝術家們對於這樣的狀況有著敏銳的反應。雖然覺得對此種氣概與膽量值得信賴，但也不禁讓人產生格格不入之感。藝術作品的政治主題過於顯眼，是一種時代的扭曲。藝術原本就應該是自由而暢行無礙的。在七個動機中只有一項特別突出是很異常的。

若要歸結一句話，那就是這個時代是個瘋狂的時代。2002年所刊行的拙著（編著）《百年愚行》雖是關於20世紀人類所犯愚行之書，但在2014年續集《續・百年愚行》預計出版的時候，將書名英文題名由「One Hundred Years of Idiocy」變更為「One Hundred Years of Lunacy」。續集列舉出2001年的美國同時多起恐怖攻擊事件到2011年的福島第一核能發電廠事故等。進入這個世紀之後，我們人類所犯下的行為與其稱之為「Idiocy（愚行）」，不如稱之為「Lunacy（瘋狂）」可能來的更為貼切。因做此想才變更書名，但藝術也不可避免地必須要面對這個時代的瘋狂。我深切的期盼隨著狀況改變，各式各樣的作品被以各式各樣的方式創作出來。

杜象針對現成物曾經提到「要製作點什麼，那就選擇一管藍的顏料、紅的顏料，（中略），總是在畫布上選擇要塗上顏料的地方」（參照第五章）。這本拙作，乘載著許多（全部？）前輩與同時代人的豐功偉業，在某種意義上也算是現成物。我只祈禱自己選擇了正確的畫具與適當的下筆處。

我想要感謝提案連載的《Newsweek 數位版》的總編輯江坂健先生、編輯單行本的河出書房新社吉住唯小姐、完成一本美麗出色書籍的視覺設計師水戶部功先生、細心校正誤用與去除混亂標記的校閱負責人（雖然也想寫出校閱者的名字，但遭堅拒說「我們是幕後的人」）。在連載過程中指出文中錯處的村上隆先生與中山曉先生、以及各位讀者，謝謝你們。

在最後的最後的最後，再一次引用於第六章引用過的、貝克特的話語。「想像力已死。想像吧」。雖是僭越，但我想把這句話送給所有的藝術愛好者。想像力的死亡不外乎是藝術的死亡，也不外乎是人性的死亡。

杜象逝後50年，於京都。

小崎哲哉

年。

＊03　與James Johnson Sweeney的對話。見Calvin Tomkins著，木下哲夫譯，《マルセル・デュシャン》（原文：Duchamp）。みすず書房，2003年。

＊04　見Ingrid Sischy的訪談，刊登於Interview, 1997年2月號。

＊05　Arthur Danto, "Banality and Celebration: The Art of Jeff Koons", Jeff Koons Retrospektiv (exhibition catalogs), Astrup Fearnley Museum of Modern Art, 2004.

＊06　Jerry Saltz, "Not Just Hot Air", New York, 2008-7-13. <http://nymag.com/arts/art/reviews/48491/>

第九章　繪畫與攝影的危機

＊01　Ed Lee, "How Long Does it Take to Shoot 1 Trillion Photos?", Info Blog, 2016-5-31. <http://blog.infotrends.com/?p=21573>

＊02　Paul Lee＋Duncan Stewart, "Photo sharing: trillions and rising", TMT Predictions 2016, Deloitte. <https://www2.deloitte.com/global/en/pages/technology-media-andtelecommunications/articles/tmt-pred16-telecomm-photo-sharing-trillions-and-rising.html>

＊03　<http://mif.co.uk/about-us/our-story/mif07/il-tempo-del-postino/>

＊04　Laura Cumming, "Wolfgang Tillmans", The Guardian, 2010-6-27. <https://www.theguardian.com/artanddesign/2010/jun/27/wolfgang-tillmans-serpentine-review-cumming>

＊05　Jerry Saltz, "Developing", New York, 2010-2-14. <http://nymag.com/arts/art/reviews/63774/>

＊06　同註05。

＊07　<http://www.nmao.go.jp/exhibition/2015/id_0706163121.html>

＊08　<http://artscape.jp/report/review/10115845_1735.html>

＊09　Boris Groys著，清水穰譯，〈観客のインスタレーション〉（原文：Installed viewers），收錄於Ilya & Emilia Kabakov「私たちの場所はどこ？」（原文：Where is our place?）展覽圖錄，森美術館，2004年。

＊10　同註09。

＊11　同註09

＊12　<http://shugoarts.com/news/1732/>

＊13　「Talk Show: Lee Kit and Mami Kataoka」

＊14　David Hockney著，木下哲夫譯，《絵画の歴史ー洞窟壁画からiPadまで（繪畫的歷史：從洞穴壁畫到iPad）》，青幻舍，2017年。英文原文是A History of Pictures: from Cave to Computer Screen。

終章　當代藝術的現狀與未來

＊01　〈対談：高山明×卯城竜太ー愚行と狂気の時代にーアーティストができること（對談：高山名×卯城龍太ー在一個愚蠢和瘋狂的時代ー藝術家能做的事）〉，2016年7月19日刊登於REALKYOTO。<http://realkyoto.jp/article/talk_takayama-ushiro/>）

＊02　Boris Groys, "Under the Gaze of Theory", e-flux, no.35, 2012-05. <http://www.e-flux.com/journal/under-the-gaze-of-theory/>

＊03　<http://crowdexpert.com/>

＊04　John Maynard Keynes著，山形浩生譯，《雇用、利子、お金の一般理論》（原文：The General Theory of Employment, Interest and Money），講談社，2012年。

theguardian.com/artanddesign/2017/may/14/documenta-14-athens-german-artextravaganza>

＊26 "Finanz-Fiasko: documenta 14 in Athen verschlang über 7 Millionen Euro", HNA, 2017-9-13. <https://www.hna.de/kultur/documenta/documenta-14-in-athen-verschlangueber-sieben-millionen-euro-8676880.html>

＊27 同註08。

＊28 Michel Foucault著，宮川淳譯，〈これはパイプではない─ルネ・マグリットの絵画に見ることば（這不是一個煙斗──在雷內·馬格利特繪畫中所傳達的文字）〉（原文：Ceci n'est pas une pipe），《美術手帖》，1969年9月號。

＊29 同註08。

＊30 塚原史，《荒川修作の軌跡と奇跡》，NTT出版，2009年4月。

＊31 Jean-François Lyotard著，本江邦夫譯，〈経度180西あるいは東─荒川修作論〉（原文："Longitude 180 W or E" in Arakawa），《美術手帖》，1986年6月號。

＊32 丸山洋志，〈建築とは何か？〉，收於《現代思想》，1996年8月臨時增刊「總特集 荒川修作＋マドリン・ギンズ（Madeline Gins）」。

＊33 塚原史，〈アヴァンギャルドと共同体─『天命反転』の逆説（前衛與共同體──「天命反轉」的悖論）〉，收於同註30書。

＊34 同註30。

＊35 根據筆者的訪談，於2009年8月21日刊登於ARTiT。<http://www.art-it.asia/u/admin_interviews/giD39m1wnJVsqkl8eb0T/>

＊36 參考小崎哲哉〈黒い画面の背後に─香月泰男の「シベリア・シリーズ」（闇黑畫面的背後──香月泰男的「西伯利亞系列」）〉，2014年5月22日刊於REALKYOTO。<http://realkyoto.jp/blog/kazuki_yasuo/>

＊37 草間彌生，《無限の網─草間彌生自伝（無限的網──草間彌生自傳）》，新潮社，2012年。

＊38 同註37。

＊39 同註37。

＊40 Louise Bourgeois, "Self-Expression Is Sacred and Fatal", Christiane Meyer-Thoss, Louise Bourgeois. Designing for Free Fall, Ink Press, 2016.

＊41 Jerry Gorovoy著，管紹子譯，〈ブルジョワ─隠喩的な言語（路易絲·布爾喬亞──隱喻性的言語）〉，橫濱美術館「ルイーズ・ブルジョワ（Louise Bourgeois）展」圖錄所收，橫濱美術館，1997年。

＊42 Charlotta Kotik, "The Locus of Memory: An Introduction to the Work of Louise Bourgeois", Louise Bourgeois: Locus of Memory, Works 1982–1993 (exhibition catalogs), Brooklyn Museum, 1994.

＊43 Georges Bataille著，澀澤龍彥譯，《エロティシズム》（原文：Erotism: Death and Sensuality），二見書房，1973年。

＊44 Mircea Eliade著，〈ブランクーシと神話〉（原文：Brancusi and Mythology），收於Diane Apostolos-Cappadona編，奥山倫明譯，《象徴と芸術の宗教学》（原文：Symbolism, the sacred, and the arts），作品社，2005年。

＊45 同註44。

＊46 篠田知和基，〈空という概念〉，《アジア遊学》，121號。

＊47 宮永愛子，〈なかそらの話〉，2012年11月29日刊登於REALKYOTO。<http://realkyoto.jp/article/nakasoranohanashi/>

＊48 改譯自Mark Rothko，〈個別化と一般化〉，收於Christopher Rothko編，Mark Rothko著《ロスコ 芸術家のリアリティー美術論集（Rothko藝術家的現實性美術論集）》（原文：The Artist's Reality: Philosophies of Art），中林和雄譯，みすず書房，2009年。

＊49 木下哲夫譯，〈ロスコの言葉 プラット・インスティテュートにおける講演（Rothko的言語──在Pratt Institute的演講）〉，收於川村記念美術館企劃・監修《MARK ROTHKO マーク・ロスコ》，2009年。

＊50 Anish Kapoor, "Blood and Light", Anish Kapoor,Versailles. <http://anishkapoor.com/4330/blood-and-light-in-conversationwith-julia-kristeva>

＊51 同註50。

＊52 同註50。

＊53 <http://benesse-artsite.jp/art/teshima-artmuseum.html>

第八章 當代藝術計分法

＊01 參見Michel Sanouillet編，北山研二譯，《マルセル・デュシャン全著作》（原文：Duchamp du signe）一書有談到「レディメイドについて（關於現成物）」，未知谷，1995年。

＊02 見John Golding著，東野芳明譯，《デュシャン 彼女の独身者たちによって裸にされた花嫁、さえも（杜象 新娘甚至被光棍們扒光了衣服）》（原文：Duchamp: The Bride Stripped Bare by Her Bachelors, Even.），みすず書房，1981

＊24 〈一九一四年のボックス（1914年的BOX）〉，收於Michel Sanouillet編，北山研二譯，《マルセル・デュシャン全著作（杜象作品集）》，未知谷，1995年。

＊25 筒井紘一，《利休の茶会》，KADOKAWA／角川学芸出版，2015年。

＊26 谷川徹三，《茶の美学》，淡交社，1977年。

＊27 例見松沢哲郎，《人間とは何か─チンパンジー研究から見えてきたこと（人類是甚麼─從黑猩猩研究能探見的事物）》，岩波書店，2010年。

＊28 松沢哲郎，《想像するちから（來自想像力）》，岩波書店，2011年。

第七章 當代藝術的動機

＊01 根據Jonathan Seliger對Christian Marclay的訪談，刊登於Journal of Contemporary Art。<http://www.jca-online.com/marclay.html>

＊02 根據淺田彰訪談，收於「池田亮司 ＋／－ [the infinite between 0 and 1]」展圖錄，Esquire Magazine Japan，2009年。

＊03 淺田彰，〈池田亮司＠Kyoto/Tokyo〉，2012年10月28日刊登於REALKYOTO。<http://realkyoto.jp/blog/%E6%B1%A0%E7%94%B0%E4%BA%AE%E5%8F%B8%EF%BC%A0kyototokyo/>

＊04 Paul Klee著，土方定一、菊盛英夫、坂崎乙郎譯，《造形思考》，筑摩書房，2016年

＊05 Rosalind E. Krauss著，星野文譯〈メディウムの再発明（媒介的再發明）〉（原文：Reinventing the Medium），收於《表象》8號，2014年。

＊06 澤山遼〈ポスト＝メディウム・コンディションとは何か？（何謂後媒介情境？）〉，收於Contemporary Art Theory，2014年。

＊07 高松次郎，〈世界擴大計畫草圖〉，收於《世界擴大計畫》，水聲社，2003年。

＊08 光田由里編，《高松次郎 言葉ともの─日本の現代美術 1961–72》，水聲社，2011年。

＊09 清水穰，〈明るい部屋の外へ（走出明亮的房屋之外）─高谷史郎《Topograph/frost frame Europe 1987》〉，2014年7月3日刊登於REALKYOTO。<http://realkyoto.jp/review/shimizu-minoru_takatani-shiro/>

＊10 Gerhard Richter著，清水穰譯，〈ノート1962〜1992〉，收於《ゲルハルト・リヒター

（李希特）寫眞論／絵画論［増補版］》，淡交社，2005年。

＊11 同註10。

＊12 其所有言論同上書所收。

＊13 清水穰，〈デュシャン（杜象）の網膜化〉，收於《ゲルハルト・リヒター（李希特）》，淡交社，2005年。

＊14 《ゲルハルト・リヒター（李希特）／オイル・オン・フォト、一つの基本モデル（Oil on Photography，一個基本模式）》，WAKO WORKS OF ART，2001年。

＊15 同註14。

＊16 Jerry Saltz, Conspicuous Consumption, New York, 2007-10-23. <http://nymag.com/arts/art/reviews/31511/>

＊17 Nicolas Bourriaud, Esthétique relationnelle（關係美學）, Les Presse Du Reel, 1998.

＊18 Claire Bishop著，大森俊克譯，《人工地獄─現代アートと観客の政治学》（原文：Artificial hells : participatory art and the politics of spectatorship），フィルムアート社，2016年。

＊19 Claire Bishop著，星野太譯，〈敵対と関係性の美学〉，收於《表象》5號，2011年。

＊20 Jennifer Allen, "Rirkrit Tiravanija", Artforum, 2005-01. <https://www.artforum.com/picks/id=8169>

＊21 Theodor Adorno著，渡邊祐邦＋三原弟平譯，〈ヴァレリー プルースト美術館（Valéry Proust Museum）〉，收於《プリズメン─文化批判と社会》（原文：Prismen. Kulturkritik und Gesellschaft），筑摩書房，1996年。

＊22 〈This Is Not an Exposition〉，ARTiT，6號，2005年。由島田淳子譯，佐藤直樹與Asyl Design共同設計。

＊23 原子力災害對策本部，〈關於平成23年（2011年）東京電力（株）福島第一・第二原子力發電所事故（東日本大震災）〉。<http://www.kantei.go.jp/saigai/pdf/201107192000genpatsu.pdf>

＊24 Carolina A. Miranda, As Trump talks building a wall, a Japanese art collective's Tijuana treehouse peeks across the border, Los Angeles Times, 2017-1-23. <http://www.latimes.com/entertainment/arts/miranda/la-et-camchim-pom-tijuana-treehouse-20170123-story.html>

＊25 Helena Smith, "'Crapumenta!' ⋯ Anger in Athens as the blue lambs of Documenta hit town", The Guardian, 2017-5-14. <https://www.

Duchamp）・みすず書房，2003年。

＊48　Thierry De Duve著，松浦寿夫、松岡新一郎合譯，《芸術の名においてーデュシャン以後のカント／デュシャンによるカント（藝術的命名ー杜象以後的康德／杜象的康德）》（原文：Au nom de l'art : pour une archéologie de la modernité），青土社，2001年。

＊49　Boris Groys著，清水穰譯，〈観客のインスタレーション〉（原文：Installed viewers），收錄於Ilya & Emilia Kabakov「私たちの場所はどこ？」（原文：Where is our place?）展圖錄，森美術館，2004年。

＊50　同註49。

＊51　Georges Charbonnier著，北山研二譯，《デュシャンとの対話》（原文：Entretiens avec Marcel Duchamp），みすず書房，1997年。部分為改譯。

＊52　Tony Godfrey著，木幡和枝譯，《コンセプチュアル・アート》（原文：Conceptual art），岩波書店，2001年。有變更原文的標點符號。

＊53　Joseph Kosuth, "Art After Philosophy". <http://www.lot.at/sfu_sabine_bitter/Art_After_Philosophy.pdf>

＊54　依據上田高弘的訪談，〈意味の生成／歴史の形成〉，《美術手帖》，1994年12月號。

第六章　觀眾－何謂主動的詮釋者？

＊01　Boris Groys著，清水穰譯，〈観客のインスタレーション〉（原文：Installed viewers），收錄於Ilya & Emilia Kabakov「私たちの場所はどこ？」（原文：Where is our place?）展圖錄，森美術館，2004年。

＊02　同註1。

＊03　Umberto Eco著，篠原資明、和田忠彦譯《開かれた作品》（原文：Opera aperta），青土社，1990年。

＊04　Roland Barthes著，花輪光譯，〈作者の死〉，收於《物語の構造分析》（原文：Introduction à l'analyse structurale des récits），みすず書房，1979年。

＊05　宮川淳著，〈引用について〉，收於《宮川淳著作集 I》，美術出版社，1980年。

＊06　Michel Foucault著，清水徹譯，〈作者とは何か？〉（原文：Qu'est-ce qu'un auteur？），收於《ミシェル・フーコー（Michel Foucault）文学論集・作者とは何か？》，哲学書房，1990年。

＊07　Calvin Tomkins著，木下哲夫譯，《マルセ

ル・デュシャン》（原文：Marcel Duchamp）。みすず書房，2003年。

＊08　Marcel Duchamp的演講，〈The Creative Act〉（1957），後改譯為〈創造過程〉，收於Michel Sanouillet編，北山研二譯，《マルセル・デュシャン全著作》（原文：Duchamp du signe），未知谷，1995年。

＊09　Jacques Rancière著，梶田裕譯，《解放された観客》（原文：Le Spectateur émancipé），法政大学出版局，2013年。

＊10　同註9。

＊11　同註9。

＊12　Alain Jouffroy著，西永良成譯，〈マルセル・デュシャンとの対話（與杜象的對話）〉，收於《視覚の革命》，晶文社，1978年。

＊13　改譯自Marcel Duchamp與James J. Sweeney館長對談，收於Michel Sanouillet編，北山研二譯，《マルセル・デュシャン全著作（杜象作品集）》，未知谷，1995年。

＊14　Duchamp與Pierre Cabanne的談話，收於岩佐鉄男與小林康夫譯，《デュシャンは語る》（原文：Entretiens avec Marcel Duchamp），筑摩書房，1999年。

＊15　Semir Zeki著，河內十郎監修，《脳は美をいかに感じるか：ピカソやモネが見た世界（大腦如何探索美感：畢加索和莫奈眼中的世界）》（原文：Inner vision），日本経済新聞社，2002年。

＊16　同註15。

＊17　同註15。

＊18　岩田誠，《見る脳・描く脳ー絵画のニューロサイエンス（用腦看、用腦畫ー繪畫的腦神經科學）》，東京大学出版會，1997年。

＊19　Donald Judd, "Statement", Donald Judd Complete Writings 1959–1975, Judd Foundation, 2016.

＊20　〈アートの力、歴史の力〉，刊於INFORIUM，NTTデータ広報誌，3號。

＊21　平芳幸浩，《マルセル・デュシャンとアメリカ（Marcel Duchamp與美國）》，ナカニシヤ出版，2015年。

＊22　Michael R. Taylor著，橋本梓譯，〈ブラインド・マンの虚勢（盲者的虚勢）〉，收錄於「マルセル・デュシャンと20世紀美術展（馬塞爾・杜象與20世紀美術展）」圖錄，朝日新聞社，2004年。

＊23　東野芳明，《マルセル・デュシャン（Marcel Duchamp）》，美術出版社，1977年。

治学　コンテンポラリー・アートとポスト民主主義への変遷〉（原文：Politics of Art : Contemporary Art and the Transition to Post-Democracy），《美術手帖》2016年6月號。

＊22　同註21。

＊23　Nicholas Wroe, "Horseplay: What Hans Haacke's fourth plinth tells us about art and the City", The Guardian, 2015-2-27. <https://www.theguardian.com/artanddesign/2015/feb/27/hans-haacke-horseplay-city>

＊24　同23。

＊25　Pierre Bourdieu & Hans Haacke著，Kolin Kobayashi譯，《自由－交換－制度批判としての文化生産（作爲自由－交換－制度批判的文化生産）》（原文：Libre-échange），藤原書店，1996年。

＊26　Tim Masters , "Gift Horse sculpture trots onto Fourth Plinth", BBC News, 2015-3-5. <http://www.bbc.com/news/entertainmentarts-31739574>

＊27　"Für eine «Kunst mit Folgen»（一個帶有副作用的藝術）", Neue Zürcher Zeitung (NZZ), 2004-3-13. <http://www.nzz.ch/article9FP30-1.226930>

＊28　Matthew Schum & Alfredo Jaar, "Image Decomposed: Alfredo Jaar's May 1, 2011", Warscapes, 2015-2-25. <http://www.warscapes.com/conversations/image-decomposed-alfredo-jaar-s-may-1-2011>

＊29　<http://home.hiroshima-u.ac.jp/bngkkn/database/KURIHARA/umashimenkana.html>

＊30　COLORS, no. 65, Benneton, 2005-10.

＊31　Sarah Cascone, "Here's What Artists Have to Say About the Future of America Under DonaldTrump", Artnet News, 2016-11-10. <https://news.artnet.com/art-world/heres-artists-say-future-america-donald-trump-741710>

＊32　Carey Dunne, "In Response to Trump's Election, Artist Asked the Whitney Museum to Turn Her Work Upside-Down", Hyperallergic, 2016-11-17. <https://hyperallergic.com/338783/in-response-to-trumps-election-artistasked-the-whitney-museum-to-turn-her-workupside-down/>

＊33　11月12日刊登於《紐約時報》一篇評論「自由西方（西方國家）的最後擁護者」文章，〈As Obama Exits World Stage, Angela Merkel May Be the Liberal West's Last Defender〉。<http://www.nytimes.com/2016/11/13/world/europe/germany-merkel-trump-election.html>

＊34　Nate Freeman, "'It's not Just an Imitation of Painting': Andreas Gursky on His Photos of Tulips, German Leaders, and Amazon Storage Facilities, at Gagosian", Artnews, 2016-11-11. <https://www.artnews.com/art-news/artists/its-not-just-an-imitation-of-painting-andreas-gursky-on-his-photos-of-tulips-german-leaders-and-amazon-storage-facilities-at-gagosian-7291/>

＊35　Matthew White , Atrocities: The 100 Deadliest Episodes in Human History, W. W. Norton & Company, 2013.

＊36　多木陽介，《不可視の監獄－サミュエル・ベケットの芸術と歴史（無形的監獄——Samuel Beckett的藝術與歷史）》，水声社，2016年。

＊37　Susan Sontag著，木幡和枝譯，〈サラエヴォでゴドーを待ちながら〉（原文：Waiting for Gotha at Sarajevo），收錄於《この時代に想うテロへの眼差し》（原文：In our time, in this moment），NTT出版，2002年。

＊38　同註37。

＊39　根據高橋康也的題解，收錄於《ゴドーを待ちながら（等待果陀）》，白水社，1986年。

＊40　高橋康也，《サミュエル・ベケット（Samuel Beckett）》，研究社出版，1971年。

＊41　Damien Hirst, Breath. <https://www.youtube.com/watch?v=vw6HWwPEQm8>

＊42　Nigel Renolds, "Shocking' urinal better than Picasso because they say so", Telegraph, 2004-12-2. <http://www.telegraph.co.uk/culture/art/3632714/Shocking-urinal-betterthan-Picasso-because-they-say-so.html>

＊43　平芳幸浩，〈鏡の送り返し－デュシャン以降の芸術（鏡像返還－杜象以降的藝術）〉，收錄於「マルセル・デュシャンと20世紀美術展（馬塞爾・杜象與20世紀美術展）」圖錄，朝日新聞社，2004年。

＊44　平芳幸浩，《マルセル・デュシャンとアメリカ（馬塞爾・杜象與美國）》，ナカニシヤ出版，2015年。

＊45　根據Paul Chan的訪談，"Introduction: New York, 2012"一文，收錄於Calvin Tomkins, Paul Chan ed., Marcel Duchamp: The Afternoon Interviews, Badlands Unlimited, 2013.

＊46　參見Michel Sanouillet編，北山研二譯，《マルセル・デュシャン全著作》（原文：Duchamp du signe）一書有談到「レディメイドについて（關於現成物）」，未知谷，1995年。

＊47　〈リチャード・マット事件〉（原文：Richard Mutt Case）一文，收錄於，Calvin Tomkins著，木下哲夫譯，《マルセル・デュシャン》（原文：

＊35　"Art curator Jan Hoet dies in hospital in Ghent", Flanders Today, 2014-2-27. http://www.flanderstoday.eu/current-affairs/art-curator-jan-hoet-dies-hospital-ghent>

＊36　同34。

＊37　Artforum, 2014-4-16. <http://artforum.com/passages/id=46267>

＊38　Artforum, 2014-4-11. <http://artforum.com/passages/id=46212>

＊39　同33。

＊40　"An Introduction", Documenta IX Vol.1, 1992.

＊41　參亞歷山大·克魯格文化史對話系列影片The Art Snooper: Portrait of Jan Hoet, director of the DOCUMENTA in Kassel <https://kluge.library.cornell.edu/conversations/mueller/film/1938>與其文本收錄：<https://kluge.library.cornell.edu/conversations/mueller/film/1938/transcript>。

＊42　同上。

＊43　"Introduction"，收錄於Open Mind展覽圖錄。

＊44　Ian Mundell, "Middle Gate: art for Open Minds", Flanders Today, 2013-10-23. <http://www.flanderstoday.eu/art/middle-gateart-open-minds>

第五章　藝術家－參照藝術史是否必要？

＊01　該展展出地點在日本東京畫廊ミヅマ（Mizuma）美術館，展出日期7月6日至8月20日<http://mizuma-art.co.jp/exhibition/16_07_aida.php>

＊02　參見「且讓我們渴望無常，並流連於事物不合時宜的美麗」展解說講義。

＊03　会田誠在訪談中提到「因為矛盾心理會產出一些難以分辨是挑釁或是慫恿的作品。」<http://www.shinichiuchida.com/2008/10/art-it.html>

＊04　小崎哲哉，〈中原浩大×村上隆×ヤノベケンジ（矢延憲司）の討論〉。<http://archive.realtokyo.co.jp/docs/ja/column/outoftokyo/bn/ozaki_259/>

＊05　Alastair Smart, "Ai Weiwei : Is his art actually any good?", The Daily Telegraph, 2011-5-6. <http://www.telegraph.co.uk/culture/art/8498546/Ai-Weiwei-Is-his-art-actually-anygood.html>

＊06　Philip Tinari, A Kind of True Living: The Art of Ai Weiwei, Artforum, 2007-06. <https://artforum.com/inprint/issue=200706&id=15365>

＊07　Adrian Searle, "Ai Weiwei review – momentous and moving", The Guardian, 2015-9-14. <https://www.theguardian.com/artanddesign/2015/sep/14/ai-weiwei-royal-academy-review-momentous-and-moving>

＊08　渡辺眞也，〈マリーナ·アブラモビッチ『Seven Easy Pieces』@グッゲンハイム美術館　まだ見ぬ他者を探して（瑪莉娜·阿布拉莫維奇的《七個簡單片段》在古根漢美術館　探尋未見的其他作品）〉。<http://www.shinyawatanabe.net/writings/content57.html>

＊09　Arthur Lubow, "Wolfgang Tillmans Takes Pictures of Modern Life, Backlit by the Past", New York Times, 2015-9-25. <http://www.nytimes.com/2015/09/27/arts/design/wolfgang-tillmans-takes-pictures-of-modern-life-backlit-bythe-past.html>

＊10　Andrew Maerkle，〈０と１のあいだ（在０與１之間）〉，刊登於2014年3月11日ARTiT。<http://www.art-it.asia/u/admin_ed_feature/Jb7zSlvaPidq6gep1QcF>

＊11　參見Jerry Saltz,"Taking in Jeff Koons, Creator and Destroyer of Worlds", Vulture（轉載自《紐約時報》2014年6月30日）。<http://www.vulture.com/2014/06/jeff-koonscreator-and-destroyer-of-worlds.html>

＊12　挪威阿斯楚普費恩利當代美術館官網。<http://afmuseet.no/en/utstillinger/2004/jeff-koons-retrospektiv>

＊13　美國惠特尼美術館官網。<http://whitney.org/Exhibitions/JeffKoons>

＊14　Roberta Smith, "Shapes of an Extroverted Life", New York Times, 2014-6-26. <http://www.nytimes.com/2014/06/27/arts/design/jeff-koonsa-retrospective-opens-at-the-whitney.html>

＊15　堂島川雙年展官網。<http://biennale.dojimariver.com/>

＊16　Andrew Kreps Gallery官網。<http://www.andrewkreps.com/exhibition/561>

＊17　Roberta Smith, "Hito Steyerl: 'How Not to Be Seen'", New York Times, 2014-7-17. <http://www.nytimes.com/2014/07/18/arts/design/hito-steyerl-how-not-to-be-seen.html>

＊18　<http://www.e-flux.com/>

＊19　<http://eipcp.net/bio/steyerl>

＊20　Abbe Schriber, "Hito Steyerl", Art In America, 2015-4-28. <https://www.artnews.com/art-in-america/aia-reviews/hito-steyerl-2-61931/>

＊21　Hito Steyerl著，大森俊克譯，〈アートの政

的魔術師）展覽圖錄，法國龐畢度藝術中心，
1989年。

＊08 〈対談：中原浩大×関口敦仁〉，2013年12月
10日刊登於REALKYOTO。<http://realkyoto.jp/
article/talk_nakahara_sekiguchi_kyoto/>

＊09 Siegfried Forster, "Les Magiciens de la Terre,
bilan d'une révolution（大地的魔術師：變革回
顧）"，2014年3月28日刊登於法國國際廣播電台
官網。<http://www.rfi.fr/culture/20140328-
magiciens-de-la-terre-bilan-revolution>

＊10 Emmanuelle Jardonnet, "Avec Les Magiciens
de la Terre, on est passé d'un art mondial à un art
global（透過「大地的魔術師」展——從世界藝術
邁向全球總體藝術）", Le Monde, 2014-3-29.
<http://www.lemonde.fr/culture/article/2014/03/29/
avec-les-magiciens-de-la-terre-on-estpasse-d-un-
art-mondial-a-un-art-global_4391689_3246.html>

＊11 根據Benjamin H. D. Buchloh與Jean-Hubert
Martin的訪談，〈The Whole Earth Show〉，曾刊
登於Art in America，1989-05。見美國密西根州立
大學網站：<https://msu.edu/course/ha/491/
buchlohwholeearth.pdf>

＊12 Regards, 2000-6-1. <http://www.regards.fr/
acces-payant/archives-web/l-exotisme-n-est-plus-
ce-qu-il,1988>

＊13 New York Times, 1989-3-20. <http://www.
nytimes.com/1989/05/20/arts/review-art-
juxtaposing-the-new-from-all-over.html>

＊14 "Lee Ufan（李禹煥）'Resonance' & 'Artempo:
Where Time Becomes Art'", The Brooklyn Rail,
2007-7-6. <http://www.brooklynrail.org/2007/07/art/
lee-ufan>

＊15 "Blurring Time and Place in Venice", New York
Times, 2007-8-15. <http://www.nytimes.
com/2007/08/15/arts/design/15fort.html>

＊16 見David Walsh的自傳A Bone of Fact。
Cameron Stewart, "David Walsh: from shy misfit to
big-time gambler who founded MONA6", The
Australian, 2014-10-4. <http://www.theaustralian.
com.au/arts/david-walsh-from-shy-misfitto-bigtime-
gambler-who-founded-mona/newsstory/d7afde2a0
ede3106cf41e8758caee5d5>。Richard Flanagan,
"Tasmanian Devil", The New Yorker, 2013-1-21.
<http://www.newyorker.com/magazine/2013/01/21/
tasmanian-devil> 等。

＊17 根據Jean-Nicolas Schoeser製作的紀錄片
Théâtre du monde. DOCU。<https://www.youtube.
com/watch?v=jDimkmncftM>

＊18 Jean-Hubert Martin與David Walsh的對談，見

"Journey to the End of the World"一文，收錄於
Théâtre du Monde: les collections de David Walsh /
MONA et du Tasmanian Museum and Art Gallery。

＊19 "Introduction", Open Mind, Museum van
Hedendaagse Kunst-Gent, April 1989.

＊20 P.L. Tazzi, "Follia e Accademie", Open
Mind, Fabbri, 1989.

＊21 同20。

＊22 同20。

＊23 Clement Greenberg著，藤枝晃雄編譯，高藤
武充譯，〈アヴァンギャルドとキッチュ（前衛
與媚俗）〉（原文：Avant Garde and Kitsch），
收錄於《グリーンバーグ批評選集》，勁草書
房，2005年。

＊24 "Collective Memory", Documenta IX Vol.1,
1992.

＊25 "Inleiding"一文，收錄於Open Mind圖錄。

＊26 同25。

＊27 同25。

＊28 例如Chelsea Haines的一篇介紹，〈展覽想
像：話語的矛盾〉（原文：L'Exposition
imaginaire－Contradiction in terms?），The
Exhibitionist, 2014-10，<http://the-exhibitionist.
com/archive/exhibitionist-10/>；池田鏡瑚，〈オー
プン・マインド展：ドクメンタ9のチーフ・ディ
レクター、ヤン・フートは語る（Open Mind展：
第九屆文獻展藝術總監Jan Hoet語錄）〉，收錄
於《美術手帖》1989年10月號等。

＊29 同25。

＊30 Ian Mundell, "Middle Gate: art for Open
Minds", Flanders Today, 2013-10-23. <http://www.
flanderstoday.eu/art/middle-gateart-open-minds>

＊31 參考自Catholic Online網站，<http://www.
catholic.org/saints/saint.php?saint_id=222>；英語
版Wikipedia網站，<https://en.wikipedia.org/wiki/
Dymphna>等。

＊32 "Het lieve leven en hoe hette lijden: Jan Hoet",
HUMO, 2014-3-4. <http://www.humo.be/humo-
dossiers/ 277472/het-lieveleven-en- hoehet-te-
lijden-jan-hoet>

＊33 Ann Binlot, "A Curator's Collection, Revealed",
Document Journal, 2014-4-26. <https://www.
documentjournal.com/2016/04/a-curators-
collection-revealed-jan-hoet-art-brussels/>

＊34 "Belgian modern art director Jan Hoet dies at
77"，2014年2月27日美聯社發布。<http://www.
dailymail.co.uk/wires/ap/article-2569130/
Belgianmodern-art-director-Jan-Hoet-dies-77.html>

ダムハウスジャパン，2009年。

＊06 "Artforum: Slowly Sinking in a Sea of Bloggers? Not Quite...", Huffington Post, 2010-10-26. <http://www.huffingtonpost.com/john-seed/artforum-slowly-sinking-i_b_773558.html>

＊07 "2 Big Things Wrong With the Art World As Demonstrated by the September Issue of Artforum", Vulture, 2014-9-2. <http://www.vulture.com/2014/09/artforum-september-issue-whats-wrong-with-art-world.html>

＊08 Tom Wolfe著，高島平吾譯，《現代美術コテンパン》（原文：The Painted Word）。晶文社，1984年。

＊09 William Grimes, "Hilton Kramer, Art Critic and Champion of Tradition in Culture Wars, Dies at 84", New York Times, 2012-3-27. <http://www.nytimes.com/2012/03/28/arts/design/hilton-kramer-critic-who-championed-modernism-dies-at-84.html>

＊10 藤枝晃雄編譯、高藤武充譯，《グリーンバーグ（克萊門特·格林伯格）批評選集》，勁草書房，2005年所收。

＊11 同上書所收。

＊12 依據浅田彰訪談，見〈モダニズム以後 ジョセフ・コスースに聞く（現代主義之後—訪問約瑟夫·科蘇斯）〉，收錄於《批評空間》1995臨時増刊號《モダニズのハード·コア—現代美術批評の地平（現代的平成地獄兄弟·驚驚——當代美術批評地平線）》。

＊13 Nicolas Bourriaud, "Traffic: espaces-temps de l'échange (Traffic—交換的時空)", 收錄於Traffic 展覽圖錄，法國CAPC當代藝術美術館，1996。

＊14 Claire Bishop著，星野太譯，〈敵対と関係性の美学〉（原文：Antagonism and Relational Aesthetics），《表象》5號，2011年。

＊15 Jacques Rancière著，梶田裕譯，〈政治的芸術のパラドックス（政治藝術的悖論）〉（原文：Les paradoxes de l'art politique），收錄於《解放された観客》（原文：Le Spectateur émancipé），法政大學出版局，2013年。亦參考《コンテンポラリー·アート·セオリー（當代藝術理論）》所收錄的星野太，〈ブリオー×ランシエール論争を読む（讀Nicolas Bourriaud與Jacques Rancière論爭）〉一文。

＊16 根據Simon Lewis和Mark Maslin所述，有始於1610年和1964年兩種説法。2015年3月12日刊登於Nature, no.519。<http://www.nature.com/nature/journal/v519/n7542/full/nature14258.html>

＊17 臺北市立美術館2014臺北雙年展策展人備忘錄。<http://www.tfam.museum/File/files/01new s/140620_2014TBpress/2014%20Taipei%20Biennial_Notes_en.pdf?ddlLang=en-us>

＊18 日文版是川村久美子譯，《虛構の「近代」》，新評論，2008年。

＊19 Claude Lévi-Strauss著，矢田部和彦譯〈人権の再定義〉，收錄於小崎哲哉＋Think the Earth編著《百年の愚行》，Think the Earth Project（想想地球小組），2002年。

＊20 Harald Szeemann: Individual Methodology, JRP|Ringier, 2008.

＊21 同20所收。

＊22 根據Hans Ulrich Obrist訪談。"Mind over matter", Artforum, November, 1996. <https://artforum.com/inprint/issue=199609&id=33047 >

＊23 Boris Groys, "Under the Gaze of Theory", e-flux, issue#35, 2012-05. <https://www.e-flux.com/journal/35/68389/under-the-gaze-of-theory/

＊24 同23。

＊25 同23。

第四章　策展人—歷史與當代的平衡

＊01 "Avant-Garde Art Show Adorns Belgian Homes", New York Times, 1986-8-19. <https://www.nytimes.com/1986/08/19/arts/avant-garde-art-show-adorns-belgian-homes.html>

＊02 第九屆文件展官方網站。<http://www.documenta.de/en/retrospective/documenta_ix>

＊03 Roberta Smith, "A Small Show Within an Enormous One", New York Times, 1992-6-22. <https://www.nytimes.com/1992/06/22/arts/review-art-a-small-show-within-an-enormous-one.html>

＊04 Jan Hoet著，池田裕行譯，《アートはまだ始まったばかりだ ヤン·フート ドクメンタIXへの道（藝術才剛剛開始—Jan Hoet 邁向第九屆文獻展之道）》（原文：On the Way to Documenta IX），イッシプレス，2006年。

＊05 Stuart Morgan, "Documenta IX: Body Language," frieze 6, 1992-9-5. <https://frieze.com/article/documenta-ix-body-language>

＊06 法國龐畢度中心官網文件。<https://www.centrepompidou.fr/media/document/07/50/0750c1fe93c4a20e012db953cf8ce546/normal.pdf>

＊07 Thomas McEvilley, "Ouverture du piège: l'exposition postmoderne et «Magiciens de la Terre»（開啓陷阱：後現代展覽與「大地的魔術師」）", 收錄於Les Magiciens de la Terre（大地

秘密資金、八つの内容を公開（金勇澈公開八個三星秘密資金的內容）〉。2007年11月26日刊登於NewsCham。<http://www.newscham.net/news/view.php?board=news&id=41664>

＊35　Song Jung-a, "S Korea scandal adds to pop art cachet", Financial Times, 2008-2-8. <http://www.ft.com/intl/cms/s/0/84df8796-d678-11dc-b9f4-0000779fd2ac.html#axzz416T8BAb8>

＊36　Park Soo-jung，〈李在賢CJ会長、破棄差し戻し審で懲役2年6ヵ月の実刑…罰金252億（CJ集團會長李在賢　撤銷原審判決改判2年6個月徒刑……罰金252億）〉。2015年12月15日刊登在《亞洲經濟》<http://japan.ajunews.com/view/20151215163056112>

＊37　第五任館長Richard E. Oldenburg之言。大坪健二，《アルフレッド・バーとニューヨーク近代美術館の誕生―アメリカ20世紀美術の一研究（Alfred Barr與紐約現代美術館的誕生―美國20世紀美術的一研究）》，三元社，2012年。

＊38　New York Times, 2016-3-2. <http://www.nytimes.com/2016/03/04/arts/design/at-the-met-breuer-thinking-inside-thebox.html>

＊39　New York Times, 2016-3-2. <http://www.nytimes.com/2016/03/04/arts/design/a-question-still-hanging-at-the-metbreuer-why.html>

＊40　Robin Pogrebin "MoMA Trims Back Some Features of Its Planned Renovation", New York Times, 2016-1-26. <http://www.nytimes.com/2016/01/27/arts/design/moma__trims-back-some-features-of-its-planned-renovation.html>

＊41　2016年3月26日至2017年3月12日

＊42　Robin Pogrebin, "MoMA to Organize Collections That Cross Artistic Boundaries", New York Times, 2015-12-15. <http://www.nytimes.com/2015/12/16/arts/design/momarethinks-hierarchies-for-a-multidisciplinaryapproach-to-art.html>

＊43　Joachim Pissarro, Gaby Collins-Fernandez與David Carrier的座談會，2015年5月6日刊登於The Brooklyn Rail。<https://brooklynrail.org/2015/05/art/glenn-lowry-with-joachim-pissarro-gaby-collins-fernandez-and-david-carrier>

＊44　同註37。

＊45　Olafur Eliasson : The Weather Project, Tate Publishing, 2003.

＊46　2017年卸任。

＊47　"The 21st-century Tate is a commonwealth of ideas", The Art Newspaper,2016-1-5. <https://www.theartnewspaper.com/2016/01/05/the-21st-century-tate-is-a-commonwealth-of-ideas >

＊48　<https://www.youtube.com/user/tate>

＊49　Walter Benjamin著、淺井健二郎編譯、久保哲司譯〈複製技術時代の芸術作品〔第二稿〕〉，收錄於《ベンヤミン・コレクション（Walter Benjamin）1》，筑摩書房，1995年。

＊50　〈特集：同時代の芸術文化における美術館の役割を再考する（重新思考美術館在同時代藝術文化中的角色）〉，《アール》1號，2002年。線上PDF。<http://www.kanazawa21.jp/data_list.php?g=52&d=1>

＊51　Chris Dercon, "The Museum Concept is not Infinitely Expandable?", 線上PDF。<https://www.kanazawa21.jp/tmpImages/videoFiles/file-52-1-e-file-2.pdf>

＊52　根據Elle Murrell訪談「MUSEUM 3.0」，刊登於Trendesign Magazine, 2014-6-28日。<http://trendesignmagazine.com/en/2014/06/museum-3-0/>

＊53　The Art Newspaper網站。<https://www.theartnewspaper.com/news/visitor-figures-2014-the-world-goes-dotty-over-yayoi-kusama>

＊54　見中國國家觀光局官網。<http://www.cnto.org/forbidden-city-toregulate-visitor-numbers/>

＊55　見平成27年3月，野村總合研究所「諸外国の文化予算に関する調査報告書（各國文化預算報告書）」<http://www.bunka.go.jp/tokei_hakusho_shuppan/tokeichosa/pdf/h24_hokoku_2.pdf>

＊56　見泰德現代美術館官網。<http://www.tate.org.uk/about-us/governance>

第三章　評論者―評論與理論的危機

＊01　全文收錄於該雜誌的網站。<https://www.artlink.com.au/articles/3912/the-need-for-a-digital-criticism-archive-in-east-a/>

＊02　"Silence of the Dealer", Modern Painters, 2006-09. <http://www.blouinartinfo.com/subscriptions/modern-painters>

＊03　"Critical condition", Guardian, 2008-3-18. <http://www.theguardian.com/artanddesign/2008/mar/18/art>

＊04　"Art Agonistes", New Left Review, 2001-03/04. <https://newleftreview.org/II/8/hal-foster-art-agonistes>

＊05　Sarah L. Thornton，鈴木泰雄譯，《現代アートの舞台裏―5カ国6都市をめぐる7日間》（原文：Seven days in the art world）。武田ラン

＊07　根據筆者採訪，刊登於《ARTiT》，2009-8-26。<http://www.art-it.asia/u/admin_interviews/XzZfNuKY3Es2dLlvB8DT/>

＊08　Vivienne Chow, "M+ museum adds Tiananmen images to its collection", South China Morning Post, 2014-2-17. <http://www.scmp.com/news/hong-kong/article/1429202/m-museum-adds-tiananmen-images-itscollection>

＊09　Amy Qin, "In Hong Kong, Fears for an Art Museum", New York Times, 2015-12-25. <http://www.nytimes.com/2015/12/26/arts/international/in-hong-kong-fears-for-anart-museum.html>

＊10　〈社評：香港書商配合調查眞是被炒作歪了〉，2016年1月6日刊登於《環球時報》。<http://opinion.huanqiu.com/editorial/2016-01/8323385.html>

＊11　"China Exclusive:'Missing' Hong Kong bookseller turns himself in to police"，2016年1月17日刊登於《新華社》。<http://www.china.org.cn/china/Off_the_Wire/2016-01/17/content_37596409.htm>

＊12　Amy Qin, "In Hong Kong, Fears for an Art Museum", New York Times, 2015-12-25. <http://www.nytimes.com/2015/12/26/arts/international/in-hong-kong-fears-for-anart-museum.html>

＊13　Adolf Hitler著，平野一郎、將積茂譯，《わが闘争》（原文：Mein Kampf），角川書店，1973年。

＊14　Roberta Bosco, "El rechazo de una escultura en el Macba desata polémica y pro testas", El País, 2015-3-18. <https://elpais.com/ccaa/2015/03/18/catalunya/1426673784_712875.html>

＊15　CIMAM網站。<http://cimam.org/cimam/about/>

＊16　"Statement of Resignation from three Members of the Board of the International Committee of ICOM for Museums and Collections of Modern Art (CIMAM) 09.11.2015"，見CIMAM網站。<http://cimam.org/in-response-to-the-resignation-from-three-members-of-the-board-of-cimam/>

＊17　〈國立現代美術館の新館長にスペイン人のマリ氏が內定（內定西班牙籍馬里氏爲國立當代美術館新館長）〉，2015年12月3日刊登於《東亞日報》。<http://japanese.donga.com/srv/service.php3?biid=2015120349878>

＊18　「Petition 4 Art」臉書聯署活動<https://www.facebook.com/groups/petition4art>

＊19　岡本有佳譯，刊登於Impaction，197號。

＊20　刊登於5 Designing Media Ecology，2號。

＊21　刊登於2015年2月20日發行的《あいだ》218號。

＊22　Dilettante Army網站。<http://www.dilettantearmy.com/facts/beyond-detail>

＊23　Jeong Dae-ha撰，〈「カカシ 朴槿恵の 図」結局、鶏に変えて出品（《稻草人朴槿惠圖》最後以雞的形象出品）〉一文。2014年8月8日刊登於<http://japan.hani.co.kr/arti/culture/17979.html>。

＊24　Lee Woo-young, "Gwangju Biennale marred by politics", Korea Herald, 2015-8-18. <http://koreaherald.com/view.php?ud=20140818000811>

＊25　Park So-jun, "Bartomeu Mari says stands against 'all kinds of censorship'". <http://english.yonhapnews.co.kr/news/2015/12/14/0200000000AEN20151214003651315.html>

＊26　摘錄自筆者的Email。

＊27　Rachel Corbett, "The Private Museum Takeover", Artnet, 2012-6-18. <http://www.artnet.com/magazineus/news/corbett/jeffrey-deitch-on-private-museum-threat-6-18-12.asp>

＊28　Allison Schrager, "High-end art is one of the most manipulated markets in the world", Quartz, 2013-7-11. <http://qz.com/103091/high-end-art-is-one-of-the-most-manipulated-markets-in-the-world/>

＊29　ArtReview網站。<https://artreview.com/power_100/2015/>

＊30　Patricia Cohen, "Tax Status of Museums Questioned by Senators", New York Times, 2015-11-29. <http://mobile.nytimes.com/2015/11/30/business/tax-status-of-museums-questionedby-senators.html>

＊31　Patricia Cohen, "Writing Off the Warhol Next Door", New York Times, 2015-1-30. <http://www.nytimes.com/2015/01/11/business/art-collectors-gain-tax-benefits-from-private-museums.html>

＊32　〈リウム ホン・ラヤン副館長インタビュー（Leeum三星美術館副館長洪羅玲的訪談）〉，《ARTiT》第6號，2005年。

＊33　引起爭論的消息是，Lee Chun-jae撰，〈サムスン構調本、元役員の口座に秘密資金50億運用（三星高層重組　前職員賬戶中50億秘密資金運用）〉。2007年10月29日刊登於Hankyoreh（韓民族日報）。<http://www.hani.co.kr/arti/society/society_general/246550.html>

＊34　Yu Yeong-ju〈キム・ヨンチョル、サムスン

said-to-fetch-nearly-300-million.html>

＊24　例如 "Chilean Architects Win Competition To Design New Museum In Qatar", Artforum, 2017-5-15. <https://www.artforum.com/news/chilean-architects-wincompetition-to-design-new-museum-in-qatar68412> <https://competitions.malcolmreading.co.uk/artmillqatar/>

＊25　Digital Cast網站。<http://digitalcast.jp/v/12742/>

＊26　2015年12月6日刊登於英國廣播公司「BBC News」。<http://www.bbc.com/sport/0/football/35007626>

＊27　Jonathan Jones, "Why Gagosian is the Starbucks of the art world – and the savior", The Guardian, 2014-3-24. <http://www.theguardian.com/artanddesign/jonathanjonesblog/2014/mar/24/larry-gagosian-art-galleries>

＊28　見Peter M. Brant訪談，刊登於Interview，2012-12-6。<http://www.interviewmagazine.com/art/larry-gagosian>

＊29　Olivier Drouin, "Art contemporain: Bernard Arnault, François Pinault, lequel flambera le plus？", Capital, 2014-10-20. <https://www.capital.fr/enquetes/revelations/art-contemporain-bernard-arnault-francoispinault-lequel-flambera-le-plus-969673 >

＊30　Kelly Crow, "The Gagosian Effect", The Wall Street Journal, 2011-4-1. <http://www.wsj.com/articles/SB10001424052748703712504576232791179823226>

＊31　Patricia Cohen, "New Blow in Art Clash of Titans", New York Times, 2011-4-1. <http://www.nytimes.com/2013/01/19/arts/design/larry-gagosian-and-ronald-perelman-in-a-new-legal-clash.html>

＊32　"Larry Gagosian: The fine art of the deal", The Independent, 2007-11-2. <http://www.independent.co.uk/news/people/profiles/larrygagosian-the-fine-art-of-the-deal-398567.html>

＊33　見Jackie Wullschläger訪談，刊登於Financial Times，2010-10-22。<http://www.ft.com/intl/cms/s/0/c5e9cf78-dd62-11dfbeb7-00144feabdc0.html>

＊34　Felix Salmon, "Eli Broad and the Gagosian consensus", Reuters, 2012-7-13. <http://blogs.reuters.com/felix-salmon/2012/07/13/eli-broad-and-the-gagosian-consensus/>

＊35　ArtReview網站。<http://artreview.com/power_100/>

＊36　毛佳、黃瑞黎, "China slams art magazine for honoring Ai Weiwei", Reuters, 2011-10-13. <http://www.reuters.com/article/us-chinaartist-idUSTRE79C1BZ20111013>

＊37　Arthur Danto, "The Artworld", Journal of Philosophy, vol.61, no.19 <http://faculty.georgetown.edu/irvinem/visualarts/Danto-Artworld.pdf>

＊38　George Dickie, Art Circle: A Theory of Art, Haven Publications, 1997.

＊39　Arthur Danto, What Art Is, Yale University Press, 2013.

＊40　Theodor Adorno著，渡辺祐邦、三原弟平譯，〈ヴァレリープルースト美術館〉（原文：Valéry Proust Museum），收錄於《プリズメン》（原文：Prismen），筑摩書房，1996年。

第二章　美術館——藝術殿堂的內憂外患

＊01　國際貨幣基金組織（IMF）「世界經濟展望（WEO）數據庫」<http://www.imf.org/external/ns/cs.aspx?id=28>

＊02　根據2015年10月22日在京都精華大學舉行Lars Nittve演講<https://www.kyoto-seika.ac.jp/where_will_art_go/lars_lecture/>

＊03　2006年11月23日所刊 "Consultative Committee on the Core Arts and Cultural Facilities of the West Kowloon Cultural District: Report of the Museums Advisory Group" <http://www.legco.gov.hk/yr04-05/english/hc/sub_com/hs02/papers/hs02wkcd-361-e.pdf>

＊04　正確的說，是「蒐集以及與收藏相關的費用」。在其收藏政策「West Kowloon Cultural District Authority: M+ Acquisition Policy」揭示在2012年3月發表時點約180億日圓。現在（日文版撰寫時間）則是約250億日圓。<http://d3fveiluhe0xc2.cloudfront.net/media/_file/catalogues/Mplus_Acquisition_Policy_eng.pdf>

＊05　Vivienne Chow, "Opening of M+ museum in cultural district delayed until 2019", South China Morning Post, 2015-5-13. <http://www.scmp.com/news/hong-kong/education-community/article/1794616/opening-m-museum-cultural-district-delayed-until>

＊06　Enid Tsu, "Lars Nittve: why I'm quitting Hong Kong arts hub role", South China Morning Post, 2015-10-28. <https://www.scmp.com/lifestyle/arts-entertainment/article/1873107/lars-nittve-why-im-quitting-hong-kong-arts-hub-role>

註釋與出處

序章　威尼斯雙年展──聚集在水都的紳士淑女

＊01　Roberta Smith, "Review: Art for the Planet's Sake at the Venice Biennale", New York Times, 2015-5-15. <https://www.nytimes.com/2015/05/16/arts/design/review-art-forthe-planets-sake-at-the-venice-biennale.html>

＊02　Benjamin Genocchio, "Okwui Enwezor's 56th Venice Biennale Is Morose, Joyless, and Ugly". <https://news.artnet.com/exhibitions/okwui-enwezor-56th-venice-biennale-bybenjamin-genocchio-295434>

＊03　Clément Ghys, "Biennale De Venise. Détour Vers Le Futur". <http://next.liberation.fr/culture/2015/05/08/aux-giardini-l-effet-pavillons_1299748>

＊04　Laura Cumming, "56th Venice Biennale review─ more of a glum trudge than an exhilarating adventure". <https://www.theguardian.com/artanddesign/2015/may/10/venice-biennale-2015-review-56th-sarah-lucas-xu-bingchiharu-shiota>

第一章　市場──猙獰巨龍的戰場

＊01　「2009 POWER 100」。<https://artreview.com/power-100/?year=2009>

＊02　見Forbes官網。<http://www.forbes.com/billionaires/>

＊03　見Jackie Wullschläger訪談，刊登於Financial Times，2011-4-8。<http://www.ft.com/intl/cms/s/2/a11fe696-6165-11e0-a315-00144feab49a.html>

＊04　Sarah Thornton, "MAKE-UP DEALER", Artforum, 2006-6-12. <http://artforum.com/diary/id=11177>

＊05　見Christie's官網。<http://www.christies.com/>

＊06　2009年2月20日法國電視台「France 5」的訪談。

＊07　2005年5月10日投稿於Le monde。<http://www.lemonde.fr/idees/article/2005/05/10/ile-seguin-je-renonce-par-francois-pinault_647464_3232.html>

＊08　見Marta Gnyp在2015年8月號BLAU的訪談。<http://www.martagnyp.com/interviews/francois-pinault>

＊09　Dana Thomas著，實川元子譯《堕落する高級ブランド》（原文：Deluxe: How Luxury Lost Its Luster），講談社，2009年。

＊10　Steven Greenhouse, "A Luxury Fight To The Finish", New York Times, 1989-12-17. <http://www.nytimes.com/1989/12/17/magazine/a-luxury-fight-to-the-finish.html>

＊11　Bryan Burrough, "Gucci And Goliath", Vanity Fair, 1999-07. <http://www.vanityfair.com/news/1999/07/lvmh-gucci>

＊12　ArtReview網站。<http://artreview.com/power_100/bernard_arnault/>

＊13　Nick Foulkes, "Fondation Louis Vuitton's opening", Financial Times, 2014-9-6. <http://howtospendit.ft.com/arts-giving/62661-fondation-louis-vuittonsopening>

＊14　《藝術新潮》2012年5月號。

＊15　ArtReview網站。<http://artreview.com/power_100/2013/>

＊16　"Sheika al-Mayassa bint Hamad bin Khalifa al-Thani", Times, 2014-4-23. <http://time.com/70911/sheika-al-mayassa-2014-time-100/>

＊17　Roger Owen 著，山尾大、溝渕正季譯《現代中東の国家・権力・政治》（原文：State, Power and Politics in the Making of the Modern Middle East），明石書店，2015年。

＊18　美國CIA《世界調查報告》（原文：The World Fact Book）。<https://www.cia.gov/library/publications/the-worldfactbook/geos/qa.html>

＊19　Global Finance網站。<https://www.gfmag.com/global-data/economic-data/richestcountries-in-the-world?page=12>

＊20　Sara Hamdan, "An Emirate Filling Up With Artwork", New York Times, 2012-2-29. <https://www.nytimes.com/2012/03/01/world/middleeast/in-qatar-artists-and-collectors-finda-new-market.html>

＊21　轉引自"QMA threatens legal action over controversial newspaper column", Doha News, 2013-8-28. <http://dohanews.co/qma-threatens-legal-action-over-controversial-newspaper/>

＊22　轉引自"Amid QMA complaints, Shaikha Al Mayassa announces restructuring", Doha News, 2013-8-29. <http://dohanews.co/amid-qma-complaints-shaikha-al-mayassaannounces/>

＊23　Scott Reyburn and Doreen Carvajal , "Gauguin Painting Is Said to Fetch $300 Million", New York Times, 2015-2-5. <http://www.nytimes.com/2015/02/06/arts/design/gauguin-painting-is-

196, 316–17, n377
羅森伯格，哈羅德（Harold Rosenberg, 1906–
1978） 117–19
羅森奎斯特，詹姆斯（James Rosenquist, 1933–
2017） 94–95
羅瑞，格倫（Glenn Lowry, 1952– ） 84, 94–96, **94**
藤本壯介（1971– ） 58
藤幡正樹（1956– ） 267
譚金，安（Ann Temkin, 1959– ） 95–96

廿一畫

蘭加傑克，澤利科（Zeljko Ranogajec, 1961–）
160, 162

Bubu de la Madelaine（1961– ） 335–36
Chim↑Pom 79–80, **81**, 284–86, **285**, 360
Danièle Huillet 見斯特勞布－於耶條。
Dumb Type 264, 335–36, **335**, **336**, 340
Jean-Marie Straub 見斯特勞布－於耶條。
JR（1983– ） 30, 285
SANAA 58
VOINA 285

德庫弗列，菲立普（Philippe Decouflé, 1961– ）153

德庫寧，威廉（Willem De Kooning, 1904–1997）48, 86, 117, 119

德勒茲，吉爾（Gilles Deleuze, 1925–95）131–33, 143, 293

德曼，湯瑪斯（Thomas Demand, 1964– ）33

德梅隆（Pierre De Meuron, 1950–）58

德斯科拉，菲利普（Philippe Descola, 1949– ）157

德爾康，克里斯（Chris Dercon, 1958–）97–102, 104–05

慧能（638–713）299

摩根，史都特（Stuart Morgan, 1948–2002）n382

摩根，羅伯特（Robert Morgan, 1947– ）159

摩爾曼，夏洛特（Charlotte Moorman, 1933–1991）264

暴動小貓（Pussy Riot）55, 78

歐姬芙（Georgia O'Keeffe, 1887–1986）105

歐傑，馬克（Marc Augé, 1935– ）157

歐登伯格，克萊斯（Claes Oldenburg, 1929– ）151, 204, 261

潘諾夫斯基，歐文（Erwin Panofsky, 1892–1968）131

蔡國強（1957– ）33, 159, 262, 315

魯夫，碧雅翠絲（Beatrix Ruf, 1960– ）94

魯沙，愛德華（Ed. Ruscha, 1937– ）48–49, 89

魯索洛，路易吉（Luigi Russolo, 1885–1947）263

魯賓，威廉（William Rubin, 1927–2006）102

澤基，西米爾（Semir Zeki, 1940– ）245, n379

十六畫

橫尾忠則（1936– ）34

澤山遼（1982–）269, n378

盧博（Arthur Lubow, 1952–）194

穆尼斯，維克（Vik Muniz, 1961– ）21–22, 217

穆克，朗（Ron Mueck, 1958– ）34, 261

穆罕默德，納斯林（Nasreen Mohamedi, 1937–1990）92

穆格拉比（Jose Mugrabi, 1939– ）51–52

穆勒（Heiner Müller, 1929–1995）133, 181

穆齊爾，羅伯特（Robert Musil, 1880–1942）233

蕭，傑佛瑞（Jeffrey Shaw, 1944– ）267

霍克尼，大衛（David Hockney, 1937– ）227, 350–51, **351**, n376

霍恩，瑞貝卡（Rebecca Horn, 1944– ）151, 304

霍勒，卡斯坦（Carsten Höller, 1961– ）123, 341

鮑伊，大衛（David Bowie, 1947–2016）114

鮑里尼（Giulio Paolini, 1940– ）171

鮑德溫，詹姆斯（James Baldwin, 1924–1987）133

默克爾，安德魯（Andrew Maerkle, 1981– ）195

篠山紀信（1940– ）302

篠田知和基（1943– ）315, n377

十七畫

戴奇，傑佛瑞（Jeffrey Deitch, 1950– ）55, 82–84, 90

薛瑞伯（Abbe Schriber, ?– ）198

謝琳（1967– ）267

賽洛塔，尼可拉斯（Nicholas Serota, 1946– ）84, 99–102, **99**

賽格爾，提諾（Tino Sehgal, 1976– ）341

韓波（Arthur Rimbaud, 1854–1991）313

十八畫

薩奇，查爾斯（Charles Saatchi, 1943– ）45, 49, 214

薩拉，安里（Anri Sala, 1974– ）341

薩提（Érik Satie, 1866–1925）146

薩爾，大衛（David Salle, 1952– ）48

薩爾茲，傑瑞（Jerry Saltz, 1951– ）109–10, **110**, 113–16, 136, 139, 191–92, 279, 281, 328, 343, n376, n378, n381

薩爾塞多，多麗絲（Doris Salcedo, 1958– ）225

藍儂，約翰（John Lennon, 1940–1980）289

豐臣秀吉（1537–98）253

十九畫

懷特里德，瑞秋（Rachel Whiteread, 1963– ）121, 304

瓊斯，賈斯珀（Jasper Johns, 1930–）48, 224, 274

羅丹（Auguste Rodin, 1840–1917）29, 313

羅迪諾納，烏戈（Ugo Rondinone, 1964– ）225

羅馬，瓦倫丁（Valentin Roma, 1970–）71

羅斯科，馬克（Mark Rothko, 1903–1970）42,

塩見允枝子（1938– ） 264

漢密爾頓，理查（Richard Hamilton, 1922–2011）
261

塞尚（Paul Cézanne, 1839–1906） **42**, 43, 260,
268, 274, 351

塞拉，理查（Richard Serra, 1938– ） 39, 43, 48–
49, 52, 224, 334

塞拉諾，安德里斯（Andreas Serrano, 1950– ）
230

瑞克斯媒體小組（Raqs Media Collective） 17, **21**

瑞曼，羅伯特（Robert Ryman, 1930–2019） 224

楚姆托，彼得（Peter Zumthor,1943– ） 58

達文西（Leonardo da Vinci, 1452–1519） 3, 229,
260, 268, 351, 370–71

達利（Salvador Dalí, 1904–1989） 163, 261

達茲，皮艾勒·路易基（Pier Luigi Tazzi, 1941– ）
169–72, 175, 183

塚原史（1949– ） 299, 300, n377

道元（1200–53） 299

福斯特，諾曼（Norman Foster, 1935– ） 50

福斯特，哈爾（"Hal" Foster或Harold Foss, 1955– ）
110–111, **110**, 115–16, 120, 136–37, 139, 149,
191

福斯特爾，沃爾夫（Wolf Vostell, 1932–1998）
264

碧玉（Björk, 1965– ） 163, 262

蒙塔達斯（Antoni Muntadas, 1942– ） 200

蒙德里安（Piet Mondrian, 1872–1944） 188, 260,
286

楊振中（1968– ） 312

楊福東（1971– ） 33

楊瓊恩（Joan Young, ??– ） 83

雷爾斯，米歇爾（Mitchell Rales, 1956– ） 86, 88

雷諾瓦（Pierre-Auguste Renoir, 1841–1919） 90

路易斯，莫里斯（Morris Louis, 1912–1962） 119

會田誠（1965– ） 78–79, **78**, 188–93, **190**, 206,
230, 277, 284–85

會田寅次郎（2001– ） 78

圖伊曼斯，呂克（Luc Tuymans, 1958– ） 178–79

奧布里斯特，漢斯·烏爾里希（Hans Ulrich Obrist,
1968– ） 58, 152, 215–16, 275, 341, n383

奧羅斯科，加布里埃爾（Gabriel Orozco, 1962– ）
33, 123, 261

奧蘭（ORLAN 1947– ） 262

滾石樂團（The Rolling Stones） 111

瑟爾，艾德里安（Adrian Searle, 1953– ） 110,
116, 136–37, 139, 191, 194

瑙曼，布魯斯（Bruce Nauman, 1941– ） 17, **20**,
48, 146, 168, 194, 224

瑪漢，瑪姬（Maguy Marin, 1951– ） 221

瑪當娜（Madonna 1958– ） 213

蒂特曼，烏多（Udo Kittelmann, 1958– ） 84

蒂納里，菲利普（Philip Tinari, 1979– ） 193–94

賈克梅蒂（Alberto Giacometti, 1901–1966） 86,
153, 158, 163, 172, 220

賈爾，阿爾弗雷多（Alfredo Jaar或Alfréd Haar,
1956– ） 207–12, **207**, **211**, 272

賈德，唐納德（Donald Judd, 1928–1994） 48, 89,
247, 261, n378

十四畫

蓋瑞，法蘭克（Frank Gehry, 1929– ） 38, 58, 203,
246

蓋福特，馬汀（Martin Gayford, 1952– ） 360–61

蓋茲，希阿斯特（Theaster Gates, 1973– ） 283

赫塞豪恩，湯馬斯（Thomas Hirschhorn, 1957– ）
200

赫斯特，達米安（Damien Hirst, 1965– ） 28, **28**,
34, 39, 41, **41**, 43, 46, 49, 121, 163, 189, 218, 225,
227, 261, 277, 311–12, 333–36, **333**, **334**, 341

赫爾佐格（Jacques Herzog, 1950– ） 58, 94

赫爾曼，魯道夫（Rudolf Herman, 1958– ） 178

賓拉登（Usāmah Bin Lādin, 1957–2011） 206–07

齊克果（Søren Kierkegaard, 1813–1855） 317

齊藤了英（1916–96） 90

齊澤克，斯拉沃熱（Slavoj Žižek,1949– ） 140

十五畫

劉香成（1951– ） 67–68

劉健威（1951– ） 215

劉曉波（1955–2017） 78, 283

墨索里尼（Benito Mussolini, 1883–1945） 202

德·迪弗，蒂埃里（Thierry De Duve, 1944– ） 232,
238, 361, n379

德·索緒爾，斐迪南（Ferdinand de Saussure, 1857–
1913） 299

德·瑪利亞，瓦爾特（Walter De Maria, 1935–2013）
34, 262

德希達（Jacques Derrida, 1930–2004） 71, 131

138, 152, 192–93, 232, 238, 324, 345–46, 351, 360–61, n376, n379, n383

葛羅托斯基（Jerzy Grotowski, 1933–1999）　134

葛雷漢，丹尼爾（Daniel Graham, 1942– ）　132, 146, 225

葛蘭西，安東尼奧（Antonio Gramsci, 1891–1937）　133, 293

葛姆雷，安東尼（Antony Gormley, 1950– ）　342

葛拉斯，菲利浦（Philip Glass, 1937– ）　220

喬伊斯，詹姆斯（James Joyce, 1882–1941）　219

喬納斯，瓊（Joan Jonas, 1936–）　100

傑格，米克（Mick Jagger, 1943–）　50

傑克森，麥可（Michael Jackson, 1958–2009）　213

傑利柯（Théodore Géricault, 1791–1824）　167

傑蒂諾，屋大維（Octavio Getino, 1935–2012）　199

策蘭，保羅（Paul Celan, 1920–70）　133

斯威尼，詹姆斯·約翰遜（James Johnson Sweeney, 1900–1986）　243, n376

斯坦伯格，列奧（Leo Steinberg, 1920–2011）　119

斯汀格爾，魯道夫（Rudolf Stingel, 1956– ）　204

斯特林，布魯斯（Bruce Sterling, 1954– ）　281

斯特勞布，馬里（Jean-Marie Straub, 1933– ）　見斯特勞布－於耶條

斯特勞布－於耶（Straub-Huillet, 製片雙人組）　114, 116

斯馬特，阿拉斯泰爾（Alastair Smart, 1887–1969）　194, n391

斯皮瓦克（Gayatri Spivak, 1942– ）　133

斯佩羅，南西（Nancy Spero, 1926–2009）　151

森山大道（1938– ）　33

森萬里子（1967– ）　34

須田悅弘（1969– ）　261

曾灶財（1921–2007）　214–16, **215**

提爾曼斯，沃爾夫岡（Tillmans, Wolfgang 1968– ）　193, 194–95, **195**, 217–18, 342–44, **343**, **344**, 346, 350

提也波洛（Giovanni Battista Tiepolo, 1696–1770）　171

提拉瓦尼，里克利（Rirkrit Tiravanija, 1961– ）　17, **18**, 123–24, 278–82, **278**, 286, 341

湯伯利，賽（Cy Twombly, 1928–2011）　48, 51–52, 196

湯姆金斯，卡爾文（Calvin Tomkins, 1925– ）　228–29, 231, n376, n379

博伊斯，約瑟夫（Joseph Beuys, 1921–1986）　134, 153, 172, 179–80, 194, 238, 264

博羅夫斯基，強納森（Jonathan Borofsky, 1942– ）　168

博德，阿諾德（Arnold Bode, 1900–1977）　286, 289

費爾德曼，莫頓（Morton Feldman, 1926–1987）　220, 263

普雷西亞多，保羅（Paul B. Preciado, 1970– ）　72

普林斯，理查（Richard Prince, 1949– ）　49

普拉達，繆西亞（Muccia Prada, 1949– ）　34

普拉蒂尼，米歇爾（Michel Platini, 1955– ）　153

隆恩，理查（Richard Long, 1945– ）　151

傅丹（Danh Vo, 1975– ）　28

傅柯（Michel Foucault, 1926–1984）　131, 133, 138, 157, 164, 239, 295–97, n377, n379

勞森伯格，勞勃（Robert Rauschenberg, 1925–2008）　48

鄂蘭，漢娜（Hannah Arendt, 1906–1975）　133

馮博一（1960– ）　194

黑格爾（Georg Wilhelm Friedrich Hegel, 1770–1831）　131, 137, 179

黑塞，伊娃（Eva Hesse, 1936–1970）　34, 196, 224

十三畫

嗆辣紅椒（Red Hot Chili Peppers）　213

溫伯格，亞當（Adam Weinberg, 1954– ）　84

維希留，保羅（Paul Virilio, 1932– ）　133

維克羅，楊（Jan Velcros, 1948– ）　168

維根斯坦，路德維希（Ludwig Wittgenstein, 1889–1951）　233, 297

維爾茨（Antoine Wiertz,1806–1865）　167

維達爾－納奎特，皮埃爾（Pierre Vidal-Naquet, 1930–2006）　133

維梅爾（Johannes Vermeer, 1632–1675）　262, 363

維沃特，阿克塞爾（Axel Vervoordt, 1947– ）　158, 186

維拉斯奎茲（Diego Velázquez, 1599–1660）　209, 351

維歐拉，比爾（Bill Viola, 1951– ）　311–12, **311**

維瑟，馬蒂斯（Mattijs Visser, 1958– ）　158

維勒穆特，尚·呂克（Jean-Luc Vilmouth, 1952–2015）　146, 211–12, **212**

高山明（1969– ）　360, n376

高文，麥克（Michael Govan, 1963– ）　94

高古軒，賴瑞（Larry Gagosian, 1945– ）　48–53, 49, 60, 65, 86, 217

高更，保羅（Paul Gauguin, 1848–1903）　42–43, 43, 153, 172

高谷史郎（1963– ）　271, **271**, 335, n378

高赤中（Hi-Red Center）　269–70, 296

高松次郎（1936–98）　269–73, **269**, 296–298, **296**, n378

高達，尚盧（Jean-Luc Godard, 1930–2022）　132, 133, 198, 199–200, 220

高橋悠治（1938– ）　220

高嶺格（1968– ）　335, 342

勒維特，索爾（Sol LeWitt, 1928–2007）　146, 204, 224, 234

十一畫

培根（Francis Bacon, 1909–1992）　42, 48, 106, 159, 311

基弗，安塞姆（Anselm Kiefer, 1945– ）　151, 162, 304

基頓，巴斯特（Buster Keaton, 1895–1966）　220

康丁斯基（Wassily Kandinsky, 1866–1944）　220, 260, 312

康明，蘿拉（Laura Cumming, 1961– ）　342–43, n376, n387

康德（Immanuel Kant, 1724–1804）　131, n379

曼佐尼（Piero Manzoni, 1933–1963）　230

梁振英（1954– ）　68

梅卡斯，喬納斯（Jonas Mekas, 1922–2019）　288–90, **289**, **291**

梅爾（Angela Merkel, 1954– ）　2, 40, 217

梅亞蘇，甘丹（Quentin Meillassoux, 1967– ）　56, 127

梅茨，馬里奧（Mario Merz, 1925–2003）　146, 151

梅普爾索普，羅伯特（Robert Mapplethorpe, 1946–1989）　308, 311

梵谷（Vincent Van Gogh, 1853–1890）　90, 165–67, 172, 175, 183

淺田彰（1957– ）　191, 265, n378, n383

清水穰（1963– ）　272, 275, n376, n378, n379

畢卡比亞，法蘭西斯（Francis Picabia, 1879–1953）　220

畢卡索（Pablo Picasso, 1881–1973）　48, 175,

182–83, 200, 227, 260, 286, 342, 351, n380

畢格羅，凱薩琳（Kathryn Bigelow, 1951– ）　114

畢莎普，克萊兒（Claire Bishop, 1971– ）　124, 241, 280, **280**, 293, n378, n383

笛卡兒（René Descartes, 1596–1650）　129, 137–38

荷特，楊（Jan Hoet, 1936–1986）　146–49, **148**, 152–54, 164, 165–66, 168–69, 171–85, **179**, 219, 247, 356, n381, n382, 383

莒哈絲（Marguerite Duras, 1914–1996）　133

莫內（Claude Monet, 1840–1926）　38–39, 120

莫里斯，羅伯特（Robert Morris, 1931–2018）　224

許納貝，朱利安（Julian Schnabel, 1951– ）　48, 262

許漢威（Terence Koh, 1977– ）　229

連納智（Michael Lynch, 1950– ）　66

郭貝爾斯，海恩納（Heiner Goebbels, 1952– ）　220

野口勇（1904–1988）　314

陳佩之（Paul Chan, 1973– ）　64, 225, n379

陳界仁（1960– ）　311

陶布曼（Alfred Taubman, 1924–2015）　31

麥克維利，湯瑪斯（Thomas McEvilley, 1939– ）　151

麥克魯漢（Marshall McLuhan, 1911–1980）　180

麥昆，史提夫（Steve McQueen, 1969–）　225, 262

十二畫

萊豪森，卡爾（Karl Leyhausen, 1899–1931）　289

萊米爾，安妮特（Annette Lemieux, 1957– ）　217

萊利，布里奇特（Bridget Riley, 1931– ）　262

黃永砅（1954– ）　33, 151

黃榮性（Young Sung Hwang, 1942– ）　76

奧斯勒，湯尼（Tony Oursler, 1957– ）　114, 225

華安雅（Suhanya Raffel,??– ）　368, **369**

雅各布，馬克斯（Max Jacob, 1876–1944）　246

凱因斯（John Maynar Keynes, d 1883–1946）　361, n376

凱吉，約翰（John Cage, 1912–1992）　263

凱利，艾爾斯沃茲（Ellsworth Kelly, 1923–2015）　38

凱利，麥克（Michael Kelley, 1954–2012）　262

葛飾北齋（1760–1849）　196, 198, 206, 330

葛羅伊斯，波里斯（Boris Groys, 1947– ）　136–43,

原三溪（富太郎）（1868–1939） 255

埃文斯（Walker Evans, 1903–1975） 17

埃利亞松，奧拉弗（Olafur Eliasson, 1967– ） 38, 98–100, **98**, 217, 262, 341

埃利奧特，大衛·斯圖爾特（David Stuart Elliott, 1949– ） 368

埃格爾斯頓，威廉（William Eggleston, 1939– ） 33

夏普，艾略特（Elliott Sharp, 1951– ） 264

宮川淳（1933–77） 239, 296, n377, n379

宮永愛子（1974– ） 295, 315–16, n377

席蒙絲，洛瑞（Laurie Simmons, 1949– ） 262

席德，約翰（John Seed, 1945– ） 112–13

庫奇（Enzo Cucchi, 1949– ） 151

庫奈里斯（Jannis Kounellis, 1936–2017） 146, 261, 334

庫哈斯（Rem Koolhaas, 1944– ） 34, 58, 97, 134

庫倫坎普（Annette Kulenkampff, 1957– ） 297

庫普塔（Subodh Gupta, 1964– ） 33, 311–312

庫爾貝，古斯塔夫（Gustave Courbet, 1819–1877） 195, 243–44, **244**, 252, 317

徐道獲（Do Ho Suh, 1962– ） 303, **303**

恩岑斯貝格爾，漢斯·馬格努斯（Hans Magnus Enzensberger, 1929– ） 133

恩威佐，歐奎（Okwui Enwezor, 1963– ） 15–22, **16**, 101, 134, 197

恩索（James Ensor, 1860–1949） 153, 154, 172, 177

恩斯特，馬克斯（Max Ernst, 1891–1976） 163, 220, 224

栗原貞子（1913–2005） **211**, 210–12

格里桑，愛德華（Édouard Glissant, 1928–2011） 133

格林伯，克萊門特（Clement Greenberg, 1909–1994） 111, 115, 118–20, 171, 268, n382, n383

格芬，大衛（David Geffen, 1943– ） 50

格蘭特，伊恩·漢密爾頓（Iain Hamilton Grant, 1960– ） 56

桑巴，謝里（Chéri Samba, 1956– ） 151

桑塔格，蘇珊（Susan Sontag, 1933–2004） 221–23, **223**, n380

桑頓，莎拉（Sarah Thornton, 1965– ） 110–12, n383, n387

泰勒，格雷（Greg Taylor, 1997– ） 162, **162**

海伯特，法布里斯（Fabrice Hybert, 1961– ） 33

烏丸由美（1958– ） 211

烏爾曼，米恰（Micha Ullman, 1939– ） 304

特瑞爾，詹姆斯（James Turrell, 1943– ） 262

班克西（Banksy, ?– ） 213–14, **214**, 286

班雅明，華特（Walter Benjamin, 1892–1940） 15, 16, 18, 101, 103, 133, n384

益田鈍翁（孝）（1848–1938） 255

祖米弗斯基，亞特（Artur Żmijewski,1966– ） 304

紐曼，巴尼特（Barnett Newman, 1905–1970） 89, 129, 153, 172, 217

紐豪斯，山繆爾（Samuel Newhouse, 1927–2017） 86

索拉納斯，費南多（Fernando Solanas, 1936– ） 199

索科洛夫（Alexander Sokurov, 1951– ） 133

索菲亞王妃（Queen Sofía of Spain, 1938– ） 72

荀白克（Arnold Schönberg, 1874–1951） 312

草間彌生（1929– ） 302, 306–10, **306**, **307**, 315, 366, n377

荒川修作（1936–2010） 298–300, **299**, **300**

荒木經惟（1940– ） 33, 302

馬力，巴托梅烏（Bartomeu Marí, 1966– ） **71**, 72–74, 77–78

馬列維奇，卡濟米爾（Kazimir Malevich, 1878–1935） 260

馬克，克里斯（Chris Marker, 1921–2012） 114, 115, 134

馬克思，卡爾（Karl Marx, 1818–1883） 16–17, 20, 137, 210

馬克雷，克里斯蒂安（Christian Marclay, 1955– ） 204, 264

馬里奧尼，湯姆（Tom Marioni, 1937– ） 280

馬奈（Édouard Manet, 1832–1983） 120, 201

馬修納斯，喬治（George Maciunas, 1931–1978） 264, 289

馬格利特，雷內（René Magritte, 1898–1967） 154, 261, 295–97, **297**, n377

馬塔－克拉克，高登（Gordon Matta-Clark, 1943–1978） 262, 280

馬爾丹，讓·于貝爾（Jean-Hubert Martin, 1944– ） 149, 149, 152–54, 156–58, 163–64, 166, 175–76, 184–85, 219, 356, n382

馬爾侯，安德烈（André Malraux, 1901–1976） 156

馬諦斯（Henri Matisse, 1869–1954） 105, 227, 260, 297, 351

Thani, 1983–) 40–46, **41**, 49

阿爾諾，貝爾納（Bernard Arnault, 1949–) 34–39, **35**, 46–47, 49–51

雨格，皮耶（Pierre Huyghe, 1962–) 38, 123, **294**, 295, 341

靑木淳（1956–) 347

哈史塔德（Claudia Harstad, 1948–) 171

哈伯瑪斯，尤爾根（Jürgen Habermas, 1929–) 133

哈克，漢斯（Hans Haacke, 1936–) 151, 197, 200–06, **201**, **205**, 264, 278, 283, 358–59, n380

哈林，凱斯（Keith Haring, 1958–1990) 214

哈曼，格拉漢姆（Graham Harman, 1968–) 56

哈蒂，札哈（Zaha Hadid, 1950–2016) 33, 38, 58

哈維，大衛（Harvey, David 1935–) 20

哈維爾（Václav Havel, 1936–2011) 291

哈蒙斯，大衛（David Hammons, 1943–) 147

奎安，馬克（Marc Quinn, 1964–) 121

威爾森，賽門（Simon Wilson,1942–) 227

封塔納，路西歐（Lucio Fontana, 1899–1968) 158–59, 261

施威特斯，庫爾特（Kurt Schwitters, 1887–1948) 263

施密特（Helmut Schmidt, 1918–2015) 217

施羅德（Gerhard Schröder, 1944–) 217

柏克萊，喬治（George Berkeley, 1685–1753) 108

柏拉圖（Plato, B.C.427–B.C.347) 131, 137, 328

查普曼兄弟（Chapman Brothers，兄1962– 、弟1966–) 121, 163

九畫

侯瀚如（1963–) 152, 215–16

勅使河原宏（1927–2001) 253

咸進（Jin Ham, 1978–) 261

建築電訊派（Archigram） 134

彥坂尚嘉（1946–) 189

柯比意（Le Corbusier 1887–1965) 134

柯尼希（Kasper König, 1943–) 178

柯恩，派翠西亞（Patricia Cohen, 1956–) 85, n385, n386

柯蒂克（Charlotta Kotik, 1940–) 309, n377

柯爾（Helmut Kohl, 1930–2017) 217

柳美和（1967–) 342

洗腦先生（Mr. Brainwash 1966–) **213**, 213–16

洛克菲勒（Nelson Rockefeller, 1908–1979) 201

洛特雷阿蒙（Lautréamont 1846–1870) 168

洛薩諾－海默，拉斐爾（Rafael Lozano-Hemmer, 1967–) 262

洪成潭（1955–) 74–77, **75**

洪松媛（1953–) 89

洪席耶，賈克（Jacques Rancière, 1940–) 124, 133, 240–42, 254, 359, 361, n379, n383

洪羅玲（1960–) 88, n385

洪羅喜（1945–) 87–89

狩野山雪（1589–1651) 330

科恩－索拉爾，安妮（Annie Cohen-Solal, 1948–) 156–58

科特，霍蘭德（Holland Cotter, 1947–) 92–93, 96

科爾迪，蒂埃里·德（Thierry De Cordier, 1954–) 168

科爾圖，瓦西夫（Vasif Kortun, 1958–) 72

科蘇斯，約瑟夫（Joseph Kosuth, 1945–) 48, 119–20, 146, 225, 233–35, **234**, **235**, 296, 357, n379, n383

紀爾茲，克里弗德（Clifford Geertz, 1926–2006) 133

約恩，阿斯格（Asger Jorn, 1914–1973) 263

胡奇，羅伯特（Robert Hoozee, 1949–2012) 166, 168, 172–75, 183

胡塞爾（Edmund Husserl, 1859–1938) 137–38

范伯倫，托斯丹（Thorstein Veblen, 1857–1929) 281

范凱克霍溫（Annemie van Kerckhoven, 1951–) 168

迪奇，喬治（George Dickie, 1926–) 59–60, 361–62, n386

韋納，勞倫斯（Lawrence Weiner, 1942–2021) 151, 168

韋勒貝克，米榭（Michel Houellebecq, 1958–) 335

音速青春（Sonic Youth） 264

哥雅（Francisco Goya, 1746–1828) 209

唐西，馬克（Mark Tansey, 1949–) 50

唐納利，崔夏（Trisha Donnelly, 1974–) 341

十畫

倉俣史朗（1934–1991) 66, **66**

原一男（1945–) 199

具貞娥（Jeong-a Koo, 1967–） 74, 341
具體（Gutai, 具體美術協會） 249
卓別林（Charles Chaplin, 1889–1977） 220
卓納，大衛（David Zwirner, 1964–） 48
卷上公一（1956–） 264
和辻哲郎（1889–1960） 255
坡塔，馬利奧（Mario Botta, 1943–） 87
季利安（Jiří Kylián, 1947–） 221
尚斯，傑宏（Jérôme Sans, 1960–） 124
岡本太郎（1911–1996） 284, 286
岡本有佳（?–） 74, n386
岡田裕子（1970–） 78
岡倉天心（1863–1913） 188
岡崎乾二郎（1955–） 189, 191
岡薩雷斯－弗爾斯特，多明妮克（Dominique Gonzalez-Foerster, 1965–） 38, 123, 225, 341
岡薩雷斯－托雷斯，費利克斯（Félix González-Torres, 1957–1996） **210**, 212, 302
帕納馬倫科（Panamarenko, 1940–） 146
帕索里尼，皮耶·保羅（Pier Paolo Pasolini, 1922–1975） 114, 116, 133
帕斯卡里（Pino Pascali, 1935–1968） 17
帕雷諾，菲利佩（Philippe Parreno, 1964–） 38, 123, 342
帕爾多，豪爾赫（Jorge Pardo, 1956–） 123
拉比諾維奇，羅伊登（Royden Rabinowitch, 1943–） 168
拉岡，雅各（Jacques Lacan, 1901–1981） 56, 131, 138, 243
拉庫·拉巴特，菲利普（Philippe Lacoue-Labarthe, 1940–2007） 133
拉格斐，卡爾（Karl Lagerfeld, 1933–2019） 38–39
拉圖，布魯諾（Bruno Latour, 1947–2022） 127–31, **128**, 143, 196
拉維耶，貝爾特朗（Bertrand Lavier, 1949–） 146
於耶，丹妮爾（Danièle Huillet, 1936–2006） 見斯特勞布－於耶（Straub-Huillet 製片雙人組）條
昆斯，傑夫（Jeff Koons, 1955–） 28, **28**, 39, 43, 49, 51–52, 189, 193, 194–96, 196, 277, 327–28, 327, 328, 335, 341
東野芳明（1930–2005） 252, n376, n378
松永耳庵（1875–1971） 257
松澤哲郎（1950–） 255, n378
林區，大衛（David Lynch, 1946–） 34

林賽，阿爾托（Arto Lindsay, 1953–） 264
武野紹鷗（1502–55） 252
武滿徹（1930–96） 264
河本英夫（1953–） 301
河原溫（1932–2014） 151, 189, 210
沼野充義（1954–） 346
法布爾，楊（Jan Fabre, 1958–） 159, 163, 311–12, **313**, 342
法洛基，哈倫（Harun Farocki, 1944–2014） 17, 134
法斯賓德（Rainer Werner Fassbinder, 1945–1982） 133
法農，法蘭茲（Frantz Omar Fanon, 1925–1961） 133, 198–99
波伊斯，伊夫－艾倫（Yve-Alain Bois, 1952–） 149
波希（Jheronimus Bosch, 1450–1516） 167
波坦斯基，克里斯蒂安（Christian Boltanski, 1944–2021） 38, 146, 151, 160, 225, 304
波洛克（Jackson Pollock, 1912–1956） 48, 86, 117, 189, 261, 268, 343
波特萊爾（Charles Pierre Baudelaire, 1821–1867） 120
波提，阿利吉耶羅（Alighiero Boetti, 1940–1994） 151
波爾克，西格瑪爾（Sigmar Polke, 1941–2010） 29, 151
肯特里奇，威廉（William Kentridge, 1955–） 225, 269, 304, 342
近松門左衛門（1653–1725） 24
金氏徹平（1978–） 342
金斯，瑪德琳（Madeline Gins, 1941–2014） 298–300, **300**, n377
金斯伯格，艾倫（Allen Ginsberg, 1926–1997） 289
金福基（Boggi Kim, 1960–） 108
長谷川祐子（1955–） 78–79
長谷川愛（1990–） 294
阿孔奇，維托（Vito Acconci, 1940–2017） 134, 194
阿方納西耶夫（Valery Afanassiev, 1947–） 220
阿布拉莫維奇，瑪莉娜（Marina Abramović, 1946–） 162, 178, **179**, 193–94, **194**
阿多諾，狄奧多（Theodor Adorno, 1903–1969） 61, 106, 133, 141, 282, n378, n386
阿提亞，卡德（Kader Attia, 1970–） 305–06, **305**
阿爾·瑪雅莎（Al-Mayassa bint Hamad bin Khalifa Al-

克魯格（Alexander Kluge, 1932– ）　181–82

克魯格，芭芭拉（Barbara Kruger, 1945– ）　151, 217

努維爾（Jean Nouvel, 1945– ）　33, 43, 58, 87, 94

坎貝爾，鄧肯（Duncan Campbell, 1972– ）　225

宋冬（1966– ）　303, **304**

希克，烏利（Uli Sigg, 1946– ）　65, 67–68

希格拉，菲力普（Philippe Ségalot, 1963– ）　30

希特勒（Adolf Hitler, 1889–1945）　69, 202, n385

希梅爾，保羅（Paul Schimmel, 1954– ）　55

希維特，賈克（Jacques Rivette, 1928–2016）　114

杉本博司（1948– ）　33, 248–49, **249**, 342

李立偉（Lars Nittve, 1953– ）　64–68, **65**, 102, 368, n385

李希特，格哈德（Gerhard Richter, 1932– ）　38, 89, 189, 208–11, **209**, 272–76, 289, 351, n378

李奇登斯坦（Roy Lichtenstein, 1923–1997）　42, 48, 50, 89, **89**, 189, 261, 330

李勇宇（Yong-woo Lee, 1981– ）　76,78

李晛（Bul Lee, 1964– ）　33

李禹煥（1936– ）　159

李健熙（Kun-hee Lee, 1942–2020）　75, 87–89, **87**

李傑（1978– ）　64, 346–48, **346**, 350

李維史陀，克勞德（Claude Lévi-Strauss, 1908–2009）　129–30, 157, n383

李歐塔（Jean-François Lyotard, 1924–1998）　131, 133, 299, n377

村上隆（1962– ）　28, 30, 33, 39–41, 43, 49, 119, 122, 154, 189, 192–93, **192**, 206, 262, 277, 329–31, **329**, **330**, 335, 341, 366, 374, n381

村田珠光（1422–1502）　252

杜布菲（Jean Dubuffet, 1901–1985）　167, 263

杜捷克（Ines Doujak, 1959– ）　71–72, **72**

杜象，塞爾（Marcel Duchamp, 1887–1968）　4–5, 189, 194–96, 220, 227–35, **228**, **229**, 239–40, 243–46, 248–54, 260, 263–64, 274–75, 277, 286–301, 316–17, 322–23, 327, 329, 356–57, 373–74, n376, n378, 379

杜爾柏格（Nathalie Djurberg, 1978– ）　34

杜爾曼（Edward Dolman, 1886–1959）　43

束芋（1975– ）　**13**, 33

沃狄茲柯（Krzysztof Wodiczko,1943– ）　200

沃荷，安迪（Andy Warhol,1928–1987）　3, 5, 31, 38, 43, 48–49, 51, 86, 114, 193, 195, 214, 227, 234, 252, 289, 311, 327, 343, 361, 363

沃斯，伊旺（Iwan Wirth,1970– ）　48

沃爾，傑夫（Jeff Wall, 1946– ）　151

沃爾夫，湯姆（Tom Wolfe, 1931– ）　117, 119, 125, n383

沃爾夫里，阿道夫（Adolf Wölfli, 1864–1930）　167

沃爾許，大衛（David Walsh, 1961– ）　159–64, **160**, 362, n382

沙特（Jean-Paul Sartre, 1905–1980）　138, 288

狄恩，塔西塔（Tacita Dean, 1965– ）　121, 341

狄德羅（Denis Diderot, 1713–1784）　120

秀拉（Georges Seurat, 1859–91）　201

谷川徹三（1895–1989）　254–55

貝聿銘（I. M. Pei, 1917–2019）　42

貝克特，薩謬爾（Samuel Beckett, 1906–1989）　108, 132, 134, 163, 217–26, **217**, 235, 239, 255, 288–92, 312, 375, n380

貝沃茨，佛瑞德（Fred Bervoets, 1942– ）　168

貝亞斯，詹姆斯·李（James Lee Byars, 1932–1997）　172

貝浩登（Emmanuel Perrotin, 1968– ）　30, 65

貝普勒，強納森（Jonathan Bepler, 1959– ）　163, 341

貝歇爾，伯恩德&希拉·（Bernhard Becher, 1931–2007、Hilla Becher, 1934–2015）　295

貝爾，傑宏（Jérôme Bel, 1964– ）　100

貝爾特利，帕吉歐（Patrizio Bertelli, 1946– ）　34

貝爾默，漢斯（Hans Bellmer, 1902–1975）　159, 163, 311

赤瀬川原平（1937–2014）253, 269

辛克萊爾，佩吉（Peggy Sinclair, 1911–1933）　289

邦維奇妮，莫妮卡（Monica Bonvicini, 1965– ）　17, **19**

里伯斯金，丹尼爾（Daniel Libeskind, 1946– ）　58

亞那祖，艾爾（El Anatsui, 1944– ）　152, 158

亞陶（Antonin Artaud, 1896–1948）　167, 134

八畫

佩蒂朋，雷蒙德（Raymond Pettibon, 1957– ）　225

佩雷爾曼，羅納德（Ronald Perelman, 1943– ）　51–52

佩頓·瓊斯，茱莉婭（Julia Peyton-Jones, 1952– ）　58

佩諾內，吉塞普（Giuseppe Penone, 1947– ）　49

弗萊文（Dan Flavin, 1933–1996） 34
瓜里諾（Charles Guarino, 1953–） 112
瓦沙雷利，維克多（Victor Vasarely, 1908–1997） 262
甘德，萊恩（Ryan Gander, 1976–） 218
白南準（1932–2006） 151, 200, 264
白髮一雄（1924–2008） 159, 189
皮力（1974–） 69
皮凱提，托瑪（Thomas Piketty, 1971–） 17
皮斯托雷托，米開朗基羅（Michelangelo Pistoletto, 1933–） 168, 171
皮諾，法蘭索瓦（François-Henri Pinault, 1936–） 3, 26–33, **26**, 35–37, 39, 42, 45–47, 49–51, 58, 60
皮薩尼，維托爾（Vettor Pisani, 1934–2011） 168
矢延憲司（1965–） 121, n381
石田徹也（1973–2005） 17, **19**

六畫

伊，安妮卡（Anicka Yi,1971–） 294
伊利亞德，米爾恰（Mircea Eliade, 1907–1986） 316–17
伊東豐雄（1941–） 58, 134
伊曼，安潔（Antje Ehmann, 1968–） 17
伊諾，布萊恩（Brian Eno, 1948–） 221
光田由里（1962–） 270, 296–97, n378
吉利克，利亞姆（Liam Gillick, 1964–） 121, 123, 341
吉原治良（1905–1972） 249
名和晃平（1975–） 315
多木陽介（1962–） 221, 223, 234, n380
多考皮爾，伊里（Jiří Dokoupil, 1954–） 168
安德烈，卡爾（Carl Andre, 1935–） 204
安藤忠雄（1941–） 3, 26, **27**, 58
朱弗羅，阿蘭（Alain Jouffroy, 1928–） 243, n379
朱利安，艾薩克（Isaac Julien, 1960–） 17, **18**, 20, 22
池田亮司（1966–） 262, 264–66, **265**, 276, 335, n378
竹內公太（1982–） 285
米拉爾達，安東尼（Antoni Miralda, 1942–） 267
米耶維勒，安瑪麗（Anne-Marie Miéville, 1945–） 200
米開朗基羅（Michelangelo 1475–1564） 229, 260

考爾斯，查爾斯（Charles Cowles, 1941–） 50
考爾斯，簡（Jan Cowles, 1919–2018） 50
舟越桂（1951–） 147
艾可，安伯托（Umberto Eco, 1932–2016） 239, 323, n378
艾未未（1957–） 3, 54, 67–68, **67**, 78, 193–94, **193**, 200, 205, 283, 285, 331–33, **331**, **332**
艾芬，恩斯特·范（Ernst van Alphen, 1958–） 103
艾特肯，道格（Doug Aitken, 1968–） 341
艾敏，翠西（Tracey Emin, 1963–） 121, 227, 230
艾許，查爾斯（Charles Esche, 1962–） 72
艾雪，莫里茲·柯尼利斯（Maurits Cornelis Escher, 1898–1972） 261
艾默格林與德拉塞特（Elmgreen & Dragset 1961 & 1969） 225
西耶拉，聖地亞哥（Santiago Sierra, 1966–） 283
西澤立衛（1966–） 58, **319**, 337, **337**
伯恩，傑拉德（Gerard Byrne, 1969–） 225
伯格，托比亞斯（Tobias Berger, 1969–） 66

七畫

伽塔利，菲利克斯（Félix Guattari, 1930–1992） 133
佐恩，約翰（John Zorn, 1953–） 264
佛里曼，湯（Tom Friedman, 1953–） 34
佛坦尼（福爾圖尼），馬里亞諾（Mariano Fortuny, 1838–1874） 158, 162
佛洛伊德（Freud Sigmund 1856–1939） 146, 233
佛賽，威廉（William Forsythe, 1949–） 221
克利，保羅（Paul Klee, 1879–1940） 16, 196, 206, **268**, n378
克利夫，詹姆斯（James Clifford, 1945–） 157
克莉斯蒂娃，茱莉亞（Julia Kristeva, 1941–） 318
克勞斯，羅莎琳（Rosalind E. Krauss, 1941–） 149, **268**, 269, n378
克萊因，伊夫（Yves Klein, 1928–62） 282, 261
克萊門特，弗朗切斯科（Francesco Clemente, 1952–） 151
克萊普頓，艾瑞克（Eric Clapton, 1945–） 208
克萊默，希爾頓（Hilton Kramer, 1928–2012） 117–18
克魯岑，保羅（Paul Crutzen, 1933–） 126–27, 130

北野武（1947-） 34
北澤憲昭（1951-） 256
卡巴科夫，伊利亞（與艾蜜莉亞）（Ilya & Emilia Kabakov，1933-） 345, n376, n379
卡拉凡，丹尼（Dani Karavan, 1930-） 303
卡拉瓦喬（Caravaggio, 1571-1610） 260, 351
卡迪夫，珍妮特（Janet Cardiff, 1957-） 225
卡特蘭，莫瑞吉奧（Maurizio Cattelan, 1960-） 30, 39, 123, 231, 304
卡班內，皮埃爾（Pierre Cabanne, 1921-2007） 243, n379
卡斯特里，里奧（Leo Castelli, 1907-1999） 48-49
卡普爾，安尼施（Anish Kapoor, 1954-） 34, 218, 316-18, 342, n376
卡爾，蘇菲（Sophie Calle, 1953-） 30, 33, 204, 302, 312
卡魯姆，阿卜杜拉（Abdellah Karroum, 1970-） 72
卡諾瓦，安東尼奧（Antonio Canova, 1757-1822） 167
卡繆（Albert Camus, 1913-1960） 133
卯城龍太（1977-） 79, 286, 324, n376
古川美佳（1961-） 74-75
古根漢，佩姬（Peggy Guggenheim, 1898-1979） 220
古爾斯基，安德烈亞斯（Andreas Gursky, 1955-） 49, 217, 262
古橋悌二（1960-1995） 335
史匹柏，史蒂芬（Steven Spielberg, 1946-） 50
史東，卡爾（Carl Stone, 1953-） 220
史東斯夫（Jonas Storsve, ?-） 275
史密斯，派蒂（Patti Smith, 1946-） 34
史密斯，羅貝塔（Roberta Smith, 1947-） 92, 147, 159, 196, n380, n381, n383
史密森，羅伯特（Robert Smithson, 1938-1973） 224, 262
史塔布斯，喬治（George Stubbs, 1724-1806） 206
史蒂格利茨（Alfred Stieglitz, 1864-1946） 228
史賓諾沙（Baruch de Spinoza, 1632-1677） 293
史齊莫齊克，亞當（Adam Szymczyk, 1970-） 287
史澤曼（Harald Szeemann, 1933-2005） 26, 132, 134-35, 146, 178, 179
史戴耶爾，希朵（Hito Steyerl, 1966-） 193, 196, 197-200, 197, 198, 202-03, 205-06, 210, 278, 283, 273, n380
尼采（Friedrich Nietzsche, 1844-1900） 137, 317
尼特西，赫爾曼（Hermann Nitsch, 1938-） 263, 311
尼圖，厄內斯托（Ernesto Neto, 1964-） 267
尼邁耶，奧斯卡（Oscar Niemeyer, 1907-2012） 58
布丹（Jean-François Bodin, 1946-） 43
布西歐，尼可拉（Nicolas Bourriaud, 1965-） 38, 103, 122-24, **123**, 126-27, 130-31, 135, 140, 279, n378, n383
布克羅，班傑明（Benjamin H. D. Buchloh, 1941-） 149, 274, n382
布利斯特內，伯納德（Bernard Blistène, 1955-） 84
布罕，丹尼爾（Daniel Buren, 1938-） 33, 146, 151
布里斯，莉莉（Lillie P. Bliss, 1864-1931） 91
布拉西爾，雷（Ray Brassier, 1965-） 56
布拉克，喬治（Georges Braque, 1882-1963） 260
布倫森，麥可（Michael Brenson, 1942-） 156
布朗庫西，康斯坦丁（Constantin Brancusi, 1876-1957） 261, 313-15, 315, n377
布朗蕭，莫里斯（Maurice Blanchot, 1907-2003） 133
布勞耶，馬瑟（Marcel Breuer, 1902-1981） 92
布萊恩特，列維（Levi Bryant, ?-） 127, 130
布萊茲，皮耶（Pierre Boulez, 1925-2016） 114
布萊爾斯，加文（Gavin Bryars, 1943-） 220
布達埃爾，馬塞爾（Marcel Broodthaers, 1924-1976） 269
布爾喬亞，卡洛琳（Caroline Bourgeois, 1959-） 28
布爾喬亞，路易絲（Louise Bourgeois, 1911-2010） 34, 43, 158, 302, 308, **308**, n377
布赫迪厄，皮耶（Pierre Bourdieu, 1930-2002） 204, n378
布魯克，彼得（Peter Brook, 1925-） 246
布羅德，伊萊（Eli Broad, 1933-） 49, **50**, 52, 85, **85**
布蘭特，彼得（Peter M. Brant, 1947-） 85, **85**, 86, 88
平川典俊（1960-） 123, 230
平芳幸浩（1967-） 229, 250, n378

重要人名、團體名索引

說明：

本索引是以中譯後的姓氏筆畫數排序，姓氏與名字間放置逗號，例如凱薩琳·大衛（Catherine David），以「大衛，凱薩琳」進行排列。另有少數團體並未中譯，放在中文索引後，以西文字母順排序。

一畫

一柳慧（1933–）　266

二畫

丁格利，尚（Jean Tinguely, 1925–1991）　263
九龍皇帝→見曾灶財條。
刀根康尚（1935–）　264
又一山人（Anothermounatainman）（1960–）　64

三畫

三嶋律惠（1962–）　315
千利休（1522–91）　252–53, n378
大友良英（1959–）　264
大浦信行（1949–）　76
大衛（Jacques-Louis David, 1748–1825）　153, 171–72, 183
大衛，凱薩琳（Catherine David, 1954–）　132, 134
小山田徹（1961–）　335
小杉武久（1938–）　264
小泉明郎（1976–）　285
小野洋子（1933–）　33, 217, 264, 289
川俁正（1953–）　147
川喜多半泥子（1878–1963）　246
川普，唐納（Donald Trump, 1946–）　2, **85**, 86, 217–18, 231, 285, 324, 372
工藤哲巳（1935–1990）　29

四畫

中西多香（1962–）　215
中西夏之（1935–2016）　269

中村一美（1956–）　189
中原浩大（1961–）　154–55, 165, 261, 330, n381, n382
丹尼爾斯，勒內（René Daniëls, 1950–）　172
丹托，亞瑟（Arthur Danto, 1924–2013）　**59**–60, 59, 195–96, 327, 361–62, n376, n386
五十嵐太郎（1967–）　344, n376
今村昌平（1926–2006）　199
內夏特，雪潤（Shirin Neshat, 1957–）　262, 342
內藤礼（1961–）　318, **319**, 337, **337**
匹斯尼尼，派翠西亞（Patricia Piccinini, 1965–）　261
尹凡牟（??–）　75–76
巴代伊，喬治（Georges Bataille, 1897–1962）　293, 313, n377
巴尼，馬修（Matthew Barney, 1967–）　162–163, **162**, 262, 341
巴里巴爾，埃蒂安（Étienne Balibar, 1942–）　133
巴特，羅蘭（Roland Barthes, 1915–1980）　239, n379
巴斯奇亞，尚·米榭（Jean-Michel Basquiat, 1960–1988）　214, 361
巴瑞辛尼可夫（Mikhail Baryshnikov, 1948–）　246
巴爾札克（Honoré de Balzac, 1799–1850）　239
巴爾蒂斯（Balthus1908–2001）　311
巴爾德薩里（John Baldessari, 1931–）　34, 151
巴潔（Suzanne Pagé, 1950–）　39
巴澤利茨（Georg Baselitz, 1938–）　29
巴贊（André Bazin, 1918–1958）　133
戈丁，南（Nan Goldin, 1953–）　302
戈佛雷，東尼（Tony Godfrey, 1951–）　234, n379
戈登，道格拉斯（Douglas Gordon, 1966–）　121, 123, 225, 290, **291**, 341
戈爾丁，約翰（John Golding, 1931–1999）　322, n376
木村太陽（1970–）　163
比克羅夫特，凡妮莎（Vanessa Beecroft, 1969–）　123
比森巴赫，克勞斯（Klaus Biesenbach, 1967–）　84
毛里，法比奧（Fabio Mauri, 1926–2009）　16, **17**
毛澤東（1893–1976）　67, 303
片岡眞實（1965–）　348

五畫

圖片來源

p.13(all), p.14, p.17(all), p.18–21(all), p.27下, p.161, p.162(all), p.207下, p.291, p.303, p.319, p.329 photo by Hiroko Ozaki;p.234, p.265, p.294(all), p.305, p.312, p.313 photo by Tetsuya Ozaki;p.16 photo by Andrew Russeth, <https://commons.wikimedia.org/wiki/File:Okwui_Enwezor.jpg>;p.26 photo by S. Plaine, <https://commons.wikimedia.org/wiki/File:Fran%C3%A7ois_Pinault_Stade_rennais_-_Le_Havre_AC_20150708_44.jpg>;p.27上 photo by tiseb, <https://commons.wikimedia.org/wiki/File:Venezia-punta_della_dogana.jpg>;p.28上 photo by David Shankbone, <https://commons.wikimedia.org/wiki/File:Jeff_Koons_David_Shankbone_2010_NYC.jpg>;p.28下 photo by Christian Görmer, <https://commons.wikimedia.org/wiki/File:The_Future_of_Art_-_Damien_Hirst.jpg>;p.35 photo by Jérémy Barande / Ecole polytechnique Université Paris-Saclay, <https://commons.wikimedia.org/wiki/File:Bernard_Arnault_(3)_-_2017.jpg>;p.39 photo by Daniel Rodet and Frank Gehry (building architect), <https://fr.wikipedia.org/wiki/Fichier:2014-10-26_Fondation_d%27entreprise_Louis_Vuitton_week-end_inaugural_(vue_du_jardin_d%27acclimatation).JPG>;p.41 Captured image from YouTube, <https://www.youtube.com/watch?time_continue=216&v=Dvd qtA85zTA>;p.49 Captured image from <http://www.businessinsider.com/larry-gagosian-greek-gallery-is-badge-of-honor-2012-10>;p.50 photo by Viva Vivanista, <https://commons.wikimedia.org/wiki/File:Eli_Broad_in_2011.jpg>;p.59 photo by Ame On The Loose, <https://commons.wikimedia.org/wiki/File:Arthur_Danto,_2012.jpg>;p.65上 photo by Gary Kwok, <http://www.artnews.com/2015/10/05/lars-nittve-steps-down-asexecutive-director-of-m/>;p.65下 Captured image from <https://www.westkowloon.hk/en/mplus>;p.66 Captured image from <https://www.youtube.com/watch?time_continue=438&v=PgqIB_5_LR0>;p.67 Captured image from <https://www.amazon.co.jp/Ai-Weiwei-Never-Sorry-anglais/dp/B00RQZB6OG>;p.69 photo by Pasu Au Yeung, <https://commons.wikimedia.org/wiki/File:Umbrella_Revolution_in_Admiralty_Night_View_20141010.jpg>;p.71 Bartomeu Marí Ribas, photo by Ministry of Culture, Sports and Tourism, Korea, <http://www.ernie.work/2016/02/mmcapetition4art.html>;p.72 Captured image from <https://news.artnet.com/exhibitions/macba-directorbartomeu-mari-resigns-280692>;p.75 Captured image from <https://www.koreaverband.de/blog/2015/04/30/offener-brief-demokratie-in-korea/>;p.78 © AIDA Makoto, Courtesy of Mizuma Art Gallery;p.81上 photo by Leslie Kee, © Chim↑Pom;p.81下 © Chim↑Pom, Courtesy of the artist and MUJINTO Production;p.85上 Captured image from <https://www.youtube.com/watch?v=AlGQWF-JPvQ>;p.85中 Photo courtesy of the Glenstone Museum/ScottFrancis. Captured image from <https://news.artnet.com/art-world/mitchell-emily-rales-unveil-majorglenstone-museum-expansion-late-2018-1163933>;p.85下 photo by Kerstin Bednarek, <https://commons.wikimedia.org/wiki/File:The_Broad_LA_2017.jpg>;p.87上 Captured from <https://www.youtube.com/watch?time_continue=157&v=5l_ZYnYLrvE>;p.87下 photo by Republic of Korea, <https://commons.wikimedia.org/wiki/File:Lee_Kun-Hee.jpg>;p.89 Captured from <https://www.artsy.net/artwork/soraya-doolbaz-tribute-to-roy-lichtenstein-happytears>;p.93 photo from <https://commons.wikimedia.org/wiki/File:MOMAyard.JPG>;p.94 photo by Thelmadatter, <https://commons.wikimedia.org/wiki/File:MoMABellasArtesExpo06.JPG>;p97 photo by MasterOfHisOwnDomain, <https://commons.wikimedia.org/wiki/File:TateModern.JPG>;p.98上 photo by Christian Görmer, <https://commons.wikimedia.org/wiki/File:The_Future_of_Art_-_Olafur_Eliasson.jpg>;p.98下 photo by Bryan Ledgard, <https://www.flickr.com/photos/ledgard/70520281/;p.99 Captured image from <http://www.bbc.co.uk/programmes/b07bkltd>;p.110上 photo by Knight Foundation, <https://commons.wikimedia.org/wiki/File:Art_and_Culture_Center_of_Hollywood_-_Flickr_-_Knight_Foundation_(4).jpg>;p.110下 photo by Grahamdubya, <https://commons.wikimedia.org/wiki/File:Hal_Foster_2.JPG>;p.123 photo by Luisalvaz, <https://commons.wikimedia.org/wiki/File:Nicolas_Bourriaud_en_el_MECA,_Aguascalientes,_M%C3%A9xico_04.JPG>;p.128 photo by G.Garitan, <https://commons.wikimedia.org/wiki/File:Bruno_Latour_Quai_Branly_01921.JPG>;p.138 photo by Openru, <https://commons.wikimedia.org/wiki/File:Groys4.png>;p.147 photo by Michiel Hendryckx, <https://commons.wikimedia.org/wiki/File:Jan_hoet_1989.jpg>;p.149 photo by Helenepg, <https://commons.wikimedia.org/wiki/File:Jean_Hubert_Martin.jpeg>;p.159 photo by Mattijsmattijs, <https://commons.wikimedia.org/wiki/File:Artempo_1Floor.jpg>;p.160 cuptured image from <https://mona.net.au/museum/david-walsh>;p.179 cuptured image from <https://www.youtube.com/watch?time_continue=18&v=Q-8pnVSGYBg>;p.189 © AIDA Makoto, Courtesy of Mizuma Art Gallery;p.190 photo by Chiou Hsinhuei, <https://commons.wikimedia.org/wiki/File:Makoto_Aida_2012.jpg>;p.192 photo by Sodacan, <https://commons.wikimedia.org/

作者介紹　小崎哲哉

日本頂尖藝術新聞從業者。藝術策劃製作人。

1955年出生於東京，現居京都。慶應義塾大學經濟系畢業。

曾任2013年愛知三年展擔任表演藝術總監、《03》(全名：TRANS-CULTURE MAGAZINE 03 TOKYO Calling)副總編輯、《ARTiT》、《Realtokyo》總編輯。現任《Realkyoto Forum》總編輯、京都藝術大學大學院教授。企劃編著《百年の愚行》、以及《續・百年の愚行》等，對於21世紀人類愚行威害生存具有相當大的啟發與影響力。著作有《現代アートとは何か》、《現代アートを殺さないために─ソフトな恐怖政治と表現の自由》等。

2019年獲法國藝術和文學勳章。

當代藝術是甚麼

現代アートとは何か

作　　者　　小崎哲哉
譯　　者　　方瑜　等
審譯・修訂　　邱馨慧
企劃・執行編輯　　洪蕊
封面設計　　草禾豐視覺設計　鄭秀芳
內頁編排　　鴻柏印刷事業股份有限公司

出 版 者　　石頭出版股份有限公司
發 行 人　　龐慎予
社　　長　　陳啟德
副總編輯　　黃文玲
編 輯 部　　洪　蕊、蘇玲怡
會計行政　　陳美璇
行銷業務　　謝偉道
登 記 證　　行政院新聞局版台業字第4666號
地　　址　　台北市大安區敦化南路二段34號9樓
電　　話　　(02) 27012775（代表號）
傳　　真　　(02) 27012252
電子信箱　　rockintl21@seed.net.tw
網　　址　　www.rock-publishing.com.tw
郵政劃撥　　1437912-5 石頭出版股份有限公司
製版印刷　　鴻柏印刷事業股份有限公司
出版日期　　2023年1月　初版
定　　價　　新台幣 660 元

ISBN 978-986-6660-48-1
有著作權 侵害必究

國家圖書預行編目(CIP)資料

當代藝術是甚麼/小崎哲哉作；方瑜等譯. --
初版. -- 臺北市：石頭出版股份有限公司,
2023.1
面；　公分
譯自：現代アートとは何か
ISBN 978-986-6660-48-1(平裝)

1.CST: 美術史 2.CST: 現代藝術

909.1　　　　　　　　　　111019530

當代藝術是甚麼
現代アートとは何か

小崎哲哉
Tetsuya Ozaki